全視野世界旅行圖鑑

佛羅倫斯
與托斯卡尼

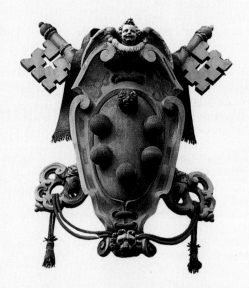

遠流出版公司

A Dorling Kindersley Book
Eyewitness Travel Guides : Florence & Tuscany
Text & Illustrations Copyright © 1994
Dorling Kindersley Limited, London
Chinese-language edition © 1996
by Yuan-Liou Publishing Co., Ltd.
All rights reserved

全視野世界旅行圖鑑 ⑤ 佛羅倫斯與托斯卡尼

譯者/陳澄和・蔡益明・唐嬋君・梁珍倪・謝隆儀
審訂/黃芳田・陳靜文
主編/黃秀慧
執行編輯/張　翼
行政編輯/鄭富穗
版面構成/謝吉松・林雪兒
校對/梁淑玉・徐美慶・游淑媛・陳韻如
•
發行人/王榮文
出版/遠流出版事業股份有限公司
地址/台北市汀州路三段184號7樓之5
郵政劃撥/0189456-1
電話/(02)3653707, 3651212
傳眞/(02)3658989, 3696199

著作權顧問/蕭雄淋律師
法律顧問/王秀哲律師・董安丹律師
•
電腦打字/宇晨電腦排版公司
網片輸出/華遠科技股份有限公司
印刷/香港中華商務彩色印刷有限公司
初版一刷/1996年7月30日
行政院新聞局局版台業字第1295號
售價650元，缺頁或破損的書，請寄回更換
版權所有，翻印必究
Printed in Hong Kong
ISBN 957-32-2834-3　英國版 0-7513-0035-7

遠流出版公司

本書所有資訊在付印之前均力求最新且正確，
但有部分細節像是電話號碼、開放時間、價格、
美術館場地規劃、旅遊訊息等，不免更動，
讀者使用前，請先確認為要。若有相關新訊，
歡迎隨時提供予遠流視覺書編輯室，作為再版更新之用。

關於樓層標示採英式用法，
即以「地面層」表示本地慣用之一樓，其「第一層樓」
即指本地之二樓，餘請類推。

目錄

舊宮的小天使雕像

認識佛羅倫斯與托斯卡尼

佛羅倫斯與
托斯卡尼
地理位置 10

托斯卡尼特寫 16

佛羅倫斯與
托斯卡尼四季 32

歷史上的佛羅倫斯
與托斯卡尼 38

席耶納中古式賽馬會上飄揚的旗幟

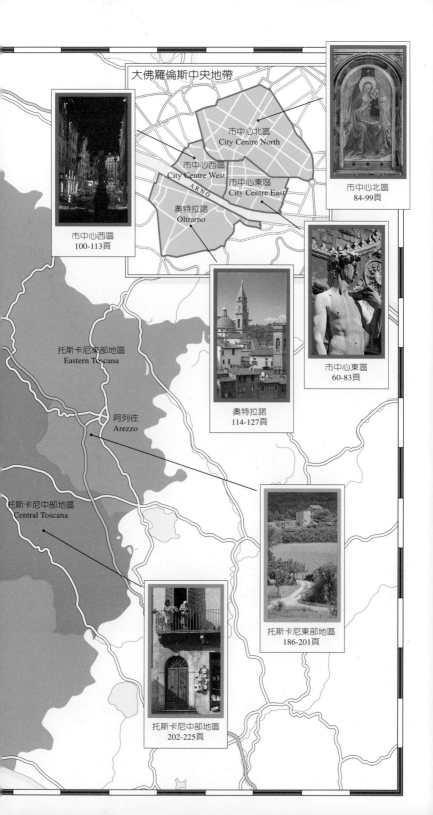

大佛羅倫斯中央地帶

市中心北區
City Centre North

市中心西區
City Centre West

市中心東區
City Centre East

ARNO

奧特拉諾
Oltrarno

市中心北區
84-99頁

市中心西區
100-113頁

市中心東區
60-83頁

奧特拉諾
114-127頁

托斯卡尼東部地區
Eastern Toscana

托斯卡尼中部地區
Central Toscana

阿列佐
Arezzo

托斯卡尼東部地區
186-201頁

托斯卡尼中部地區
202-225頁

全視野世界旅行圖鑑

佛羅倫斯
與托斯卡尼

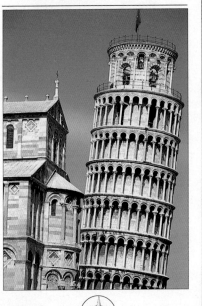

克利特，托斯卡尼鄉野一景

席耶納的乳酪小販

Panzanella沙拉

福音聖母教堂的濕壁畫

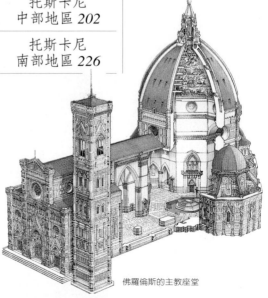

佛羅倫斯的主教座堂

如何使用本書

這本「全視野世界旅遊圖鑑」能幫助你在旅遊期間，遇阻最少，獲益最多。「認識佛羅倫斯與托斯卡尼」篇標示出地理位置，將其置於歷史脈絡下，並描寫此地的風俗文物。「佛羅倫斯分區導覽」與「托斯卡尼分區導覽」藉著地圖、照片，及細膩的插圖解析所有的重要景觀。「旅行資訊」篇有各種最新而經詳加分析的旅人情報，包括住宿、用餐、運動、逛街及娛樂等。而「實用指南」將告訴你如何處理一切瑣事，包括使用電話及搭乘大眾運輸工具。

佛羅倫斯分區導覽

本書將這個城市的歷史街區分為四個觀光區，並對每一區域分章詳述，每章以該區具有代表性的名勝開場。各個名勝均已編號，而且清楚地標示在其區域圖上。藉著一貫的編號系統，可以很容易地找到本章所推介的觀光點及其詳細資訊。

本區名勝分類列舉區域中的名勝，包括：教堂、博物館與美術館，以及歷史性建築、街道與廣場。

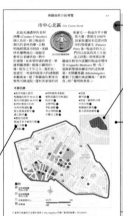

「佛羅倫斯分區導覽」篇每頁邊緣皆以紅色色標標明。

位置圖指出你所在區域與周圍區域的相關位置。

1 區域圖
為了方便讀者參照，各區的名勝均加以編號並標示在區域圖上。各觀光點並詳載於136-141頁之「街道速查圖」中。

2 街區導覽圖
由這地圖可鳥瞰每個觀光區的核心。

建議路線引導你逐一走過本區內最值一遊的景觀。

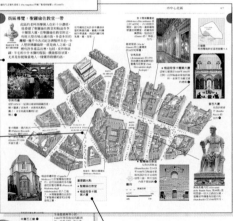

星號顯示千萬不可錯失的參觀點。

3 每一名勝的詳細資訊
對各區中的重要名勝都有深入的解說，並提供地址、電話號碼、開放時間以及相關的實用資訊。

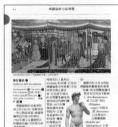

托斯卡尼分區導覽

本書將托斯卡尼分成五個觀光區，並對每一區域分章詳述。主要觀光點以編號列載於各章之地區綜覽圖中。

1 各區簡介
簡述托斯卡尼各區之景觀、歷史及風土民情，涵蓋數百年來的演變，以至今日之樣貌。

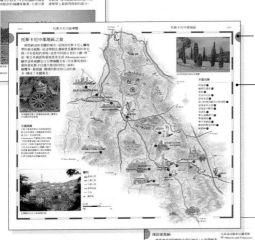

區域色碼位在每頁邊緣，便於查詢托斯卡尼各個對應區域。

2 地區綜覽圖
由每幅地區綜覽圖可鳥瞰整區景觀與公路網。各名勝均以編號標示，並提供開車旅遊或搭乘巴士與火車的相關交通資訊。

3 每一名勝的詳細資訊
依各區綜覽圖的編號順序，對各區中的重要城鎮與名勝作深入詳細的解說，並提供各城鎮主要建築物與觀光點的相關實用資訊。

星號提示重要特色與藝術作品。

每一主要名勝皆有遊客須知，提供你在計畫旅遊時所需的實用資訊。

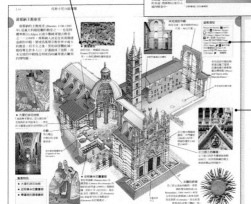

4 主要名勝
這些觀光點均有二頁或二頁以上的解說。如屬歷史性建築，可由剖面圖來理解其內部奧妙；而博物館與美術館有標示顏色的平面圖，輔助讀者找到重要的展覽。

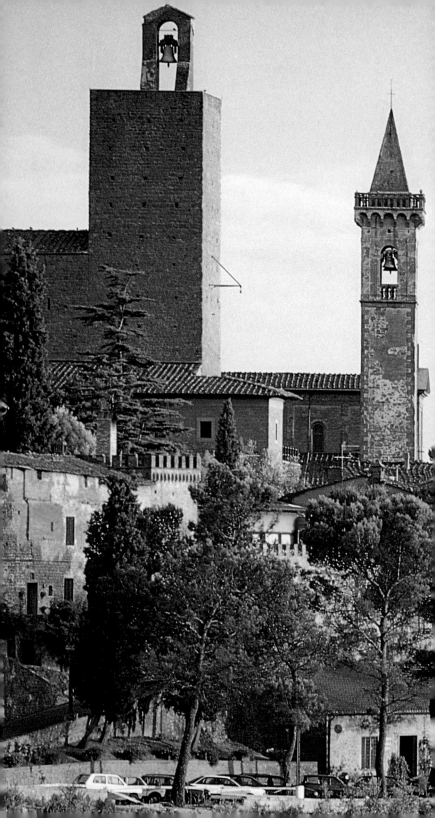

認識佛羅倫斯與托斯卡尼

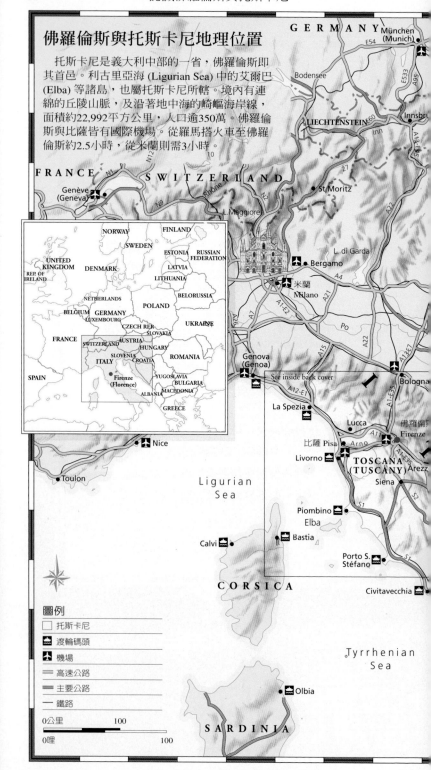

佛羅倫斯與托斯卡尼地理位置

　　托斯卡尼是義大利中部的一省，佛羅倫斯即其首邑。利古里亞海 (Ligurian Sea) 中的艾爾巴 (Elba) 等諸島，也屬托斯卡尼所轄。境內有連綿的丘陵山脈，及沿著地中海的崎嶇海岸線，面積約22,992平方公里，人口逾350萬。佛羅倫斯與比薩皆有國際機場。從羅馬搭火車至佛羅倫斯約2.5小時，從米蘭則需3小時。

GERMANY

München (Munich)

Bodensee

Innsbru

LIECHTENSTEIN

Inn

FRANCE

SWITZERLAND

Genève (Geneva)

Rhone

St Moritz

L. Maggiore

NORWAY

FINLAND

SWEDEN

ESTONIA

RUSSIAN
FEDERATION

UNITED
KINGDOM

DENMARK

LATVIA

REP. OF
IRELAND

LITHUANIA

NETHERLANDS

BELORUSSIA

POLAND

BELGIUM

GERMANY

LUXEMBOURG

CZECH REP.

SLOVAKIA

UKRAINE

FRANCE

SWITZERLAND

AUSTRIA

HUNGARY

SLOVENIA

ITALY

CROATIA

ROMANIA

SPAIN

YUGOSLAVIA

BULGARIA

ALBANIA

MACEDONIA

GREECE

Firenze (Florence)

Bergamo

L. di Garda

米蘭
Milano

Po

Genova (Genoa)

See inside back cover

Bologna

佛羅倫

La Spezia

Lucca

佛羅倫

Firenze

比薩 Pisa

Arno

Livorno

TOSCANA (TUSCANY)

Arezz

Siena

Ligurian Sea

Nice

Toulon

Piombino

Elba

Calvi

Bastia

Porto S.
Stéfano

Civitavecchia

CORSICA

Tyrrhenian Sea

Olbia

SARDINIA

圖例

☐	托斯卡尼
⛴	渡輪碼頭
✈	機場
▬	高速公路
▬	主要公路
▬	鐵路

0公里　　　　　100

0哩　　　　　　100

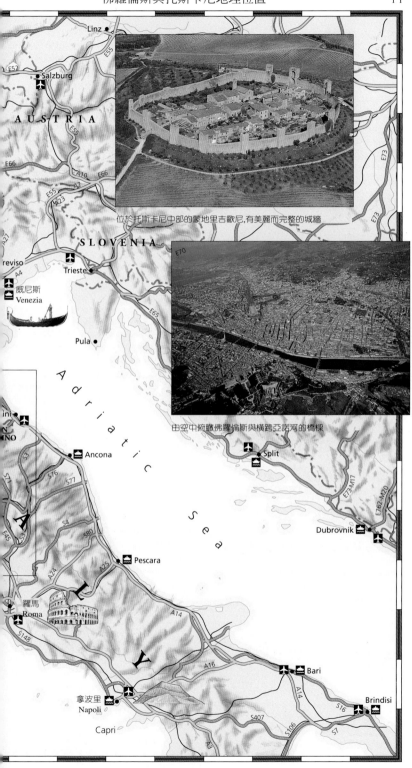

位於托斯卡尼中部的蒙地里吉歐尼，有美麗而完整的城牆

由空中俯瞰佛羅倫斯與橫跨亞諾河的橋樑

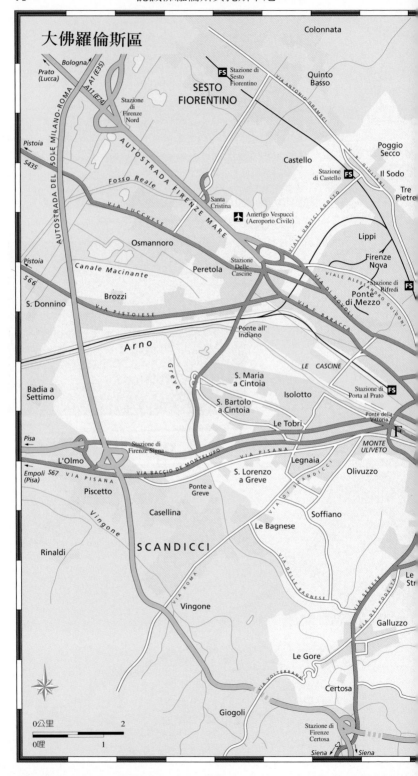

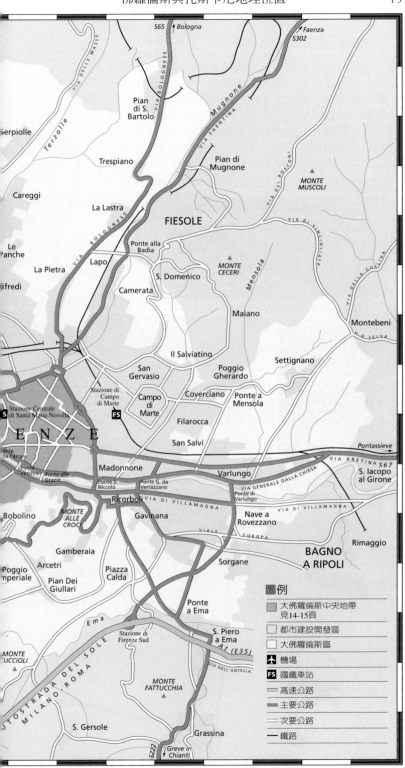

大佛羅倫斯中央地帶

　　佛羅倫斯主要觀光點錯落於緊密的市區中，彷彿處處可見瑰寶，讓人目不暇給。本書將觀光點劃分成四區，每區皆能輕鬆地徒步探訪其名勝。宏偉的主教座堂位於市中心，不但是地理位置的焦點，在歷史上也佔有舉足輕重的地位。聖十字教堂、聖馬可修道院、福音聖母教堂以及碧提豪宅，皆是市中心外圍的地標。

市中新西區:聖三一橋 (Ponte Santa Trinita),
其後為舊橋 (Ponte Vecchio)

奧特拉諾:在聖靈廣場
(Piazza di Santo Spirito) 小憩

圖例

▇	主要觀光點
FS	國鐵車站
🚌	巴士總站
🚌	長途客運總站
P	主要停車場
ℹ	遊客服務中心
✚	醫院設有急診室
🔰	警察局
✝	教堂
✡	猶太教堂

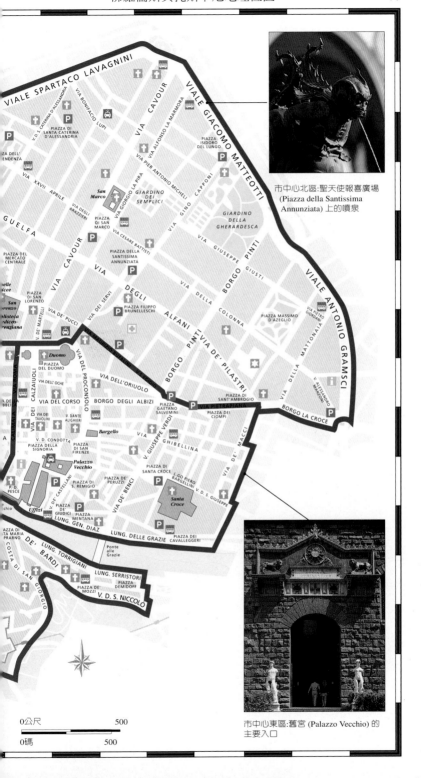

市中心北區:聖天使報喜廣場
(Piazza della Santissima
Annunziata) 上的噴泉

市中心東區:舊宮 (Palazzo Vecchio) 的
主要入口

0公尺　　　　　500

0碼　　　　　500

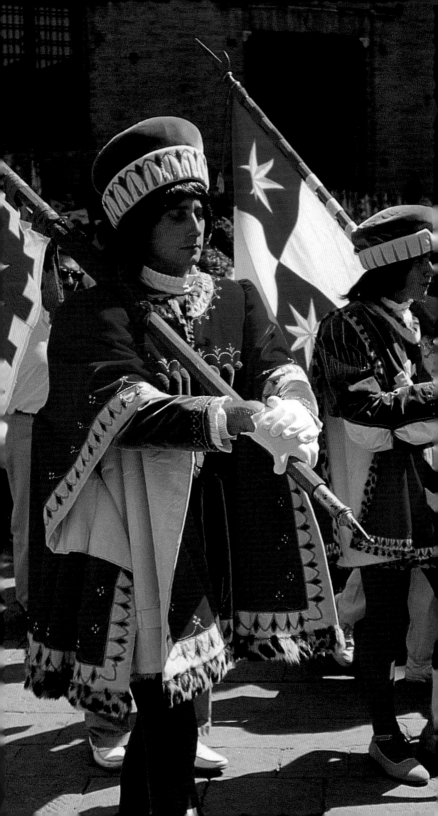

托斯卡尼特寫

托斯卡尼以其藝術、歷史和美麗風光聞名於世。

當地人對其文化遺產深感自豪，因此這裡古今相混十分明顯。

民情獨立而鬥志旺盛，並保存了千百年來的生活環境和傳統，

這也是托斯卡尼吸引外人的永恆魅力所在。

托斯卡尼人深以祖先為榮，而其血統則可追溯到艾特拉斯坎人 (Etruscans)，遺傳學者發現他們是唯一有托斯坎 (Tuscan) 的遺傳基因者。在當地現代大街上的行人，其面貌特徵與古代艾特拉斯坎人骨甕 (見40-41頁) 上刻畫的人像五官十分相似。

波提且利 (Botticelli) 畫筆所捕捉的托斯卡尼人古典面貌

文化遺產中亦包括了政治，當地人仍享有地方民主，例如是否禁止車輛進入佛羅倫斯 (Firenze) 市中心，也透過全民投票方式來表決。總之，佛羅倫斯人會自行掌控法律，正如在1990年，他們為了阻止封閉聖羅倫佐市場 (San Lorenzo) 而不惜與警察抗爭。他們也蔑視羅馬政府及其官僚體系，許多人極力爭取1870年義大利統一之前他們所曾享有的自治權。這些需求與心態，隨著義大利政治腐敗的透明化，也變得更加強烈。

托斯卡尼人對家庭深切的愛發展而成為強烈的「鄉土主義」 (campanilismo)：以鐘樓或鐘塔的鐘聲所傳達之處來劃分教區。社會人類學家則由其中看出所潛藏之中古城市的內戰遺風，只要觀察許多托斯卡尼的節慶，在盛會的表面之下，同城而不同區的人，其實正嚴肅地彼此角逐競爭。甚至許多托斯卡尼人的作息，也仍依循幾世紀前的老祖宗所為。

歲月無侵的景色和生活方式:在卡索雷‧艾莎 (Casole d'Elsa) 的安祥老年人

◁ 席耶納的中古式賽馬會 (Palio, 見218頁),在競技開始前的盛裝遊行

今日罕見的景象——在皮恩札 (Pienza) 附近,以牛耕作的農夫

下田的人黎明即起,在夏季時更早至清晨4:30。在農莊或葡萄園裡幹活的人,則在中午結束一天的工作,回家進餐休息。

1950年代前,大部分的當地人仍習於此生活方式:沿用封建體系的「分成佃耕制」(mezzadria),耕作的農民並無薪金,而以分享農作物為酬。至今,農業生產仍是當地經濟的重要因素,但僅有20%的人口從事此業。

佛羅倫斯賣乳酪的攤販

許多原本務農的家庭已離開了土地,成為收入固定和工時短的工廠工人。城市居民的生活方式則

交談中的傳教士,艾莎谷山丘 (Colle di Val d'Elsa)

從容得多,但古老的生活節奏仍很普遍,例如午間依然遵守午休 (siesta),因此幾乎所有營生在午後都歇息數小時,聰明的旅客很快就領悟到,配合當地的作息模式是為上策;想要悠然細賞古代壁畫之前,先早起去加入咖啡屋的人群。佛羅倫斯城中區有幾個熱鬧的早市,在那裡可買到新鮮的當地特產 (見267頁),愛挑便宜貨以及愛美食的托斯卡尼人,經常來此光顧,但是到了上午9:00,攤販就打包休市了。

教堂在上午8:00開門,除了週日舉行彌撒之時,平常如果到教堂中漫步沉思,只會遇到寥寥幾人。如今托斯卡尼人已很少按時上教堂,而多在週日去拜訪朋友、欣賞體育節目,或與家人聚餐。當地的城市雖都在熙攘中開始每一天,之後卻仍回復較緩靜的步伐。由於禁止在城牆內造新建築物,所以事實上學生和上班

族都搭公車或開車往城外去，分別前往位於郊區的學校、辦公室或工廠，而將古老的市中心留予觀光客欣賞。

有些較大的城市，尤其是比薩 (Pisa)、盧卡 (Lucca)、佛羅倫斯 (Firenze) 和席耶納 (Siena)，由於不願變成全面獻身觀光業的博物館城市，因而堅決反此趨勢。這些城市都有繁榮的服務業，彰顯出托斯卡尼人在銀行、保險、會計方

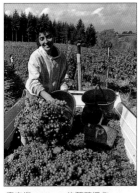

奇安提 (Chianti) 的葡萄採收

席耶納和佛羅倫斯等當地著名大學的畢業生。而絕大多數托斯卡尼人的工作日，則都在特意興建的郊外社區中度過，連接普拉托 (Prato) 和新佛羅倫斯 (Firenze Nuova) 城西的郊外社區便是一例。托斯卡尼的經濟仍深賴於傳統手工藝，米蘭 (Milan) 最頂尖的設計師，都藉普拉托和佛羅倫斯的紡織廠來製作他們的設計品；金飾業也不只局限在佛羅倫斯舊橋 (Ponte Vecchio) 的工作室，阿列佐 (Arezzo) 所製造的珠寶首飾，銷售亦遍及歐洲各地。

繁榮的外銷業

托斯卡尼最重要的出口工業產品是玻璃、大理石和機車，而橄欖油、葡萄酒亦行銷全世界，當地的港口里佛諾 (Livorno) 便因此而成為義大利排名第二的商港；而比薩的伽利略機場 (Galileo Galilei airport) 則迅速成為空運樞紐。

要欣賞托斯卡尼人個別的藝術氣質，最佳良機是在黃昏時分到任何城市中心去散步 (passeggiata)。街道前一刻還空蕩蕩地，一轉眼，就滿街是優雅的人在散步或聊天。人們重視精心裝扮 (fare bella figura)，所以也會以同樣標準來看待觀光客。不過，倒可藉此機會感受托斯卡尼人那種天生欲創造文明世界的熱望。

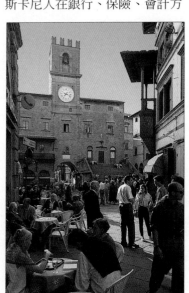

科托納 (Cortona) 悠閒的時光

面的才能，這種才能在昔日曾使得梅迪奇家族 (Medici family) 和「普拉托商人」(Merchant of Prato, 見184頁) 成為當時最富有的人。然而，只有少數幸運兒得以在這些美麗的城市中工作。他們是執業的律師、建築師、環保專家或設計師，通常都是比薩、

帥氣優雅的義大利人

托斯卡尼城鎮的廣場

　　幾乎每個托斯卡尼城鎮都闢有一座主廣場 (piazza)，是該城鎮許多活動的集中場所。每天傍晚6:00至7:00左右，市民都來此散步，此即傳統的黃昏散步 (passeggiata)，又或者在此參與當地節慶和集會。大多數城鎮的宗教或公共建築也通常建在廣場周圍。許多這類建築都有共同的建築特色；比如鐘樓、中庭或涼廊，每種設計都各有其特別的功能，而且這些在13至16世紀期間所造造的建築物，至今仍繼續發揮原設計的功能。

市鎮鐘樓
上的鐘

井欄
水曾是重要資源，以往深受嚴密法律的保護，免遭污染。

地面鋪大理石板或硬砂岩

城鎮中的高樓皆可稱為大廈 (Palazzo)，通常是以業主的姓氏來命名。

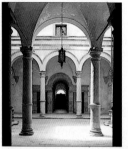

中庭 Cortile
大廈豪宅中有拱廊的中庭，不但是由戶外進入廳堂的緩衝，同時也提供了陰涼的休閒所。

多數大廈都是三層樓，接待賓客的廳房位於中層，也就是主要層 (piano nobile)。

地面層 (ground floor) 多被用來作倉庫和工場，如今許多地面層已改作商業用途，業主則住在樓上。

洗禮用的聖水泉

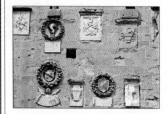

紋章 Stemmae
在公共建築物經常可見到石刻紋章，乃屬於曾任議員或行政首長的公民所有。

洗禮堂通常是八角形建築，分立於教堂的西邊。嬰兒接受洗禮後，再遵循儀式首次被帶進教堂。

廣場上的節慶
主廣場的著名建築物通常成為化裝比武馬會的最佳背景，賽會保存了中世紀風的戰爭藝術，有馬上槍術比賽、弓箭術、馬術等項目。

魚尾狀的雉堞

涼廊 *Loggia*
許多涼廊本為遮陽或避雨而建造，而今卻成為多彩多姿的街市。

市政大廈 (Palazzo del Comune) 通常為設立市立博物館 (Museo Civico) 和藝廊 (Pinacoteca)之所。

寬廣的教堂中殿,兩旁為較狹窄的廊道

涼廊或柱廊

主教座堂 (Duomo, 源於拉丁文Domus Dei, 即教堂之意) 是大教堂，為廣場的焦點。轄區較小的教堂則稱為堂區司鐸管轄教堂 (pieve)。

鐘樓建得很高，以便鎮上的鐘聲能夠遠播。鐘聲通常用來宣告公共集會或作彌撒、晚鐘，或在危險迫近時，以急驟的鐘聲發布警報。

側禮拜堂
富有的贊助者出資裝飾其私有的小禮拜堂，包括華麗的墳墓、繪畫、濕壁畫，以紀念他們的逝世。

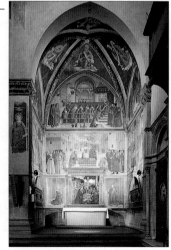

托斯卡尼的建築

仿羅馬式柱頭

眾多保存良好的哥德式和文藝復興時期的建築物，爲托斯卡尼無限魅力的一部分。完整無恙的街道和廣場，譬如沃爾泰拉 (Volterra) 的督爺廣場 (見163頁) 和佛羅倫斯新市場 (Mercato Nuovo) 附近的街道，甚至於像聖吉米納諾 (San Gimignano) 這樣的城鎮，從16世紀末以來，外觀幾乎沒有改變。

科托納的哥德式廣場

仿羅馬式樣時期
(5世紀至13世紀中)

仿羅馬式樣 (Romanesque) 沿襲自晚期羅馬建築，比如聖安迪摩教堂 (見42頁) 是早期托斯卡尼教堂，採用圓拱及羅馬風格的圓柱和拱廊。建築表面華麗的雕飾則源自12世紀，因而造就了如珠寶般的比薩和盧卡教堂的立面外觀。

扭曲交錯的結

交錯、打結為典型母題.

柱頭雕有動物和人頭作裝飾.

山牆通常有三層拱列.

中央正門兩旁是較小的側門.

大理石砌圖案的石工

比薩的亞諾河畔的聖保祿教堂 *San Paolo a Ripa d'Arno* 始建於1210年 (見157頁)，在正立面下層採用幾何圖案做裝飾，上層則採用華麗的拱廊.

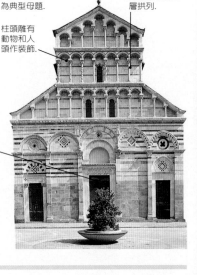

哥德時期
(13世紀至15世紀中)

尖拱是哥德式 (Gothic) 最主要特徵，由法國西多會修士 (Cistercian) 引進，他們於1218年建造了聖迦加諾修道院 (220頁)。席耶納隨後也以此風格建造主教座堂和公共建築，如市政大廈 (214頁)，樹立該地特有的建築風格。

模倣花和葉形狀的捲草式浮雕.

荊棘的聖母教堂 *Santa Maria della Spina* 建於1230至1323年 (見157頁)，以其尖頂狀山牆和尖釘狀小塔而成為比薩哥德式建築典型.

屋頂聳立的小尖塔 (Pinnacles) 就像一般尖塔的縮小比例.

尖拱山牆

在山牆上奉祀聖人或使徒雕像的聖龕，為哥德式建築的創舉.

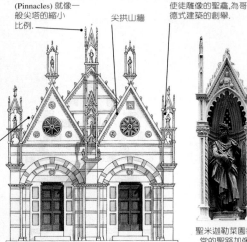

聖米迦勒菜園教堂的聖路加像

文藝復興時期
(15世紀至16世紀)

布魯內雷斯基 (Brunelleschi)
被尊為文藝復興(Renaissance)
建築之父,古典羅馬建築的
單純和樸素之美帶給他無限
靈感,這種風格反映在他文
藝復興式的處女作——1419
至1424年建於佛羅倫斯的孤
兒院涼廊 (見95頁),有著優
雅的線條和簡單的拱窗。他
所創的風格其後被佛羅倫斯
的同行熱烈採用,他們視佛
羅倫斯為「新」羅馬。

有淚珠狀拱頂石的拱門

孤兒院 (Spedale degli
Innocenti) 的中庭

古典式的挑檐乃做自
羅馬式風格.

蛇腹層 (層拱)
界定每一層樓.

半圓拱窗上砌成楔形的
石工技術,是文藝復興時
期建築的特徵.

史特羅濟大廈
Palazzo Strozzi
托斯卡尼眾多文藝復興
式建築中的典型 (見105
頁),以粗獷的石塊造成厚
重和穩健的感覺.

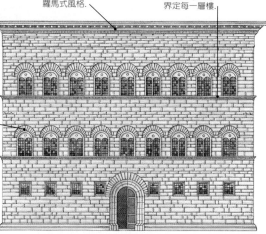

巴洛克時期
(16世紀末至17世紀)

裝飾華麗的巴洛克風格
(Baroque) 因著羅馬教皇的
偏愛,而大量地引進托斯
卡尼,雖然有些教堂在17世
紀改建新的正立面,但是佛
羅倫斯的巴洛克風格在神韻
上非常古典,並非如義大利
其他地區的那般俗麗。

騎士的聖司提反教堂
*Santo Stefano dei
Cavalieri*
巴洛克式的正立面有圓柱
和半露的方柱 (藏於牆壁),
在視覺上予人深度感 (見153頁).

曲形山牆是巴洛
克風格的特徵.

巴洛克建築師喜用
複雜的裝飾線腳.

渦卷

垂飾

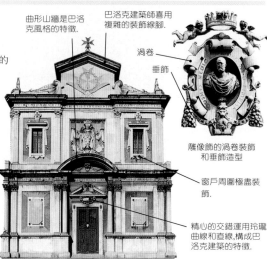

雕像飾的渦卷裝飾
和垂飾造型

窗戶周圍極盡裝
飾.

精心的交錯運用玲瓏
曲線和直線,構成巴
洛克建築的特徵.

托斯卡尼的藝術

托斯卡尼曾是歷史上影響最深遠之一的藝術革命所在地，其傑作記錄了由中古藝術的魅力，演變到文藝復興古典美和富麗風格的過程。

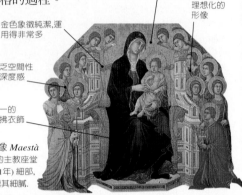

沒有明確的布景或背景

理想化的形像

金色象徵純潔,運用得非常多

缺乏空間性的深度感

化一的飄拂衣飾

中世紀藝術

中世紀的藝術乃為協助祈禱者和沈思。聖母是許多托斯卡尼城市 (包括席耶納) 的守護聖者，通常被描繪成天國的女王，由敬慕的天使和聖徒圍繞著。

尊嚴像 Maestà
杜契奧 (Duccio) 為席耶納的主教座堂繪製的祭壇畫 (1308-11年) 細部,人物畫風極其細膩.

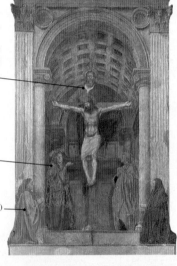

三角形的人物構圖,象徵三位一體的聖蹟,觀者的視線被牽引向上,望至頂端的基督和天父.

聖母和聖約翰的描繪近於寫實,而非理想化.

馬薩其奧(Masaccio)的贊助者羅倫佐·連吉(Lorenzo Lenzi),對面跪著的是他的妻子.

文藝復興藝術

著名的藝術革命——文藝復興 (Renaissance)，乃源於托斯卡尼，自15世紀以來，影響遍及全歐洲。雕刻家和畫家受古羅馬藝術影響，為古典藝術帶來了「再生」的靈感。

這些藝術家的贊助者是些很有文化的富翁，他們本身就很崇拜古典文學家如柏拉圖 (Plato)、西塞羅 (Cicero) 等。裸體、風景、肖像，以及

神聖三位一體 The Trinity
約繪於1427年,馬薩其奧首倡將透視法運用到繪畫上,藉建築產生的錯覺來製造三度空間的效果 (見110頁).

偉大的托斯卡尼藝術家記事

1200	1250	1300	1350
1260-1319 杜契奧·迪·勃寧謝那		1267-1337 喬托	1377-1455 布魯內雷斯基
1245-1315 喬凡尼·畢薩諾		1270-1348 安德利亞·畢薩諾	1374-1438 德拉·奎洽
	1245-1302 阿爾諾弗·底·坎比奧	1283-1344 馬提尼	1319-47 羅倫傑提　1378-1455 吉伯組
	1240-1302 契馬布耶		1386-1460 唐那太羅
1223-84 尼可拉·畢薩諾			

□ 中世紀藝術家

矯飾主義藝術

矯飾主義 (Mannerist) 採用強烈的色調、拉長的形式和刻意歪扭的姿勢，構圖通常複雜而大幅。米開蘭基羅 (Michelangelo) 建立了此風格的典型特色，後來者幾乎望塵莫及，然而布隆及諾 (Bronzino)、彭托莫 (Pontormo) 和羅素・費歐倫提諾 (Rosso Fiorentino)，卻以技巧和戲劇性構圖，爲傳統聖經故事題材注入嶄新生命。

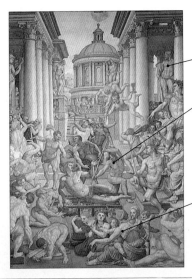

羅馬諸神的雕像，反映出受古典藝術的直接影響.

扭曲的姿態產生出戲劇張力之感.

身體和肌肉組織以細膩的光影層次畫成.

聖勞倫斯的殉道 *The Martyrdom of St Lawrence* 繪於1659年，布隆及諾以矯飾主義的華麗風格，展現出人類肢體的豐富變化 (見90頁).

神話故事的情節、日常生活，都成爲正當的藝術主題。爲了棄絕中世紀刻板畫風，文藝復興藝術家致力於學習解剖學，以便能更真實描繪人體，並努力創新以取悅贊助者。他們學會將幾何學的直線透視法運用於藝術創作，創造出有空間深度的視覺效果。畫家採用熟悉的風景和城市爲人物背景，而且爲了討好贊助者，往往安排他們以旁觀者或主角身分出現在畫中。最偉大的文藝復興藝術家同

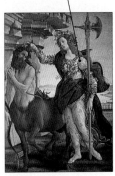

唐那太羅的「抹大拉的馬利亞」雕像 (1438年)

時也展現了心理層面，唐那太羅 (Donatello) 的雕塑「抹大拉的馬利亞」(La Maddalena) 即爲明顯例子，作品生動地表達出一個曾做過妓女者的悲傷和懺悔。甚至在畫傳統的題材時，他們也會試著表現出錯綜複雜的人性和情感。例如菲力顏・利比修士 (Fra Filippo Lippi) 的「聖母與聖嬰」(Madonna and Child, 約1455年) 即淡化了宗教成分，轉而著重於探索母子關係。

智慧女神 (Pallas) 象徵智慧，正在馴服代表兇暴獸性衝動的人頭馬.

智慧女神和人頭馬 *Pallas and the Centaur* 波提且利的寓言繪畫，乃熱中異教神話的典型.

1400		1450		1500		1550
1400-82 路加・德拉・洛比亞		1449-94 吉爾蘭戴歐	1483-1520 拉斐爾		1511-92 安馬那提	
1401-28 馬薩其奧		1452-1519 雷奧納多・達文西				
1406-69 菲力顏・利比修士		1457-1504 菲力比諾・利比	1486-1531 沙托		1524-1608 姜波隆那	
1410-92 畢也洛・德拉・法蘭契斯卡						
1397-1475 烏切羅	1445-1510 波提且利		1477-1549 索多瑪		1511-74 瓦薩利	
1396-1472 米開洛左	1435-88 維洛及歐		1475-1564 米開蘭基羅	1503-72 布隆及諾		
	1421-97 果左利			1500-71 契里尼		
約1395-1455 安基利訶修士			1494-1556 彭托莫	1495-1540 羅素・費歐倫提諾		

☐ 文藝復興藝術家　　　　　　　　　　　　　　☐ 矯飾主義藝術家

文藝復興時期的濕壁畫

以濕壁畫 (Fresco) 裝飾教堂、公共建築、私人華宅的壁面，在托斯卡尼很普遍。文藝復興時期的藝術家特別鍾愛藉濕壁畫來裝飾新建築。Fresco意謂「新鮮」(fresh)，乃在一層剛塗好的濕潤灰泥上作畫的技術，顏料經由表面張力透入灰泥，當灰泥乾燥後，顏色也隨之固定。顏料與灰泥中的石灰產生化學反應，製造出強烈、生動的色彩效果。由於色彩並非僅存於表面，修復者因此得以將表層經年累積的煤煙污垢去除，使其恢復原有的顏色 (見54-55頁)。

明暗法 Chiaroscuro
為細膩的明暗對比手法，以求達到戲劇性的效果。

寶石般的色彩
藝術家使用罕見、昂貴的礦石原料來製造明亮的、醒目的顏料，這幅由畢也洛·德拉·法蘭契斯卡 (Piero della Francesca) 所繪的「聖母分娩」(Madonna del Parto，約1460年，見193頁)，圖中聖母長袍的藍色顏料即以青金石製成。

赤土色系例如紅色和褐色，乃來自含有鐵質的黏土。

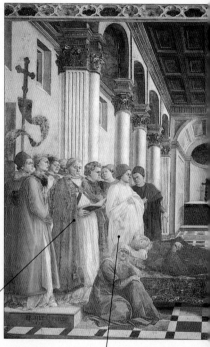

白色顏料通常用於最重要、最強調的部分，因為它能反射光線。

使用紅棕色顏料
濕壁畫的輪廓是用一種紅棕色的顏料 (Sinopia) 先在底層灰泥上勾出，由於這顏色能透過最後塗上的表層灰泥而顯現，可讓藝術家按圖索驥地再作精細的描繪 (152頁)。

一日的工作量
Giornato

塗上表層灰泥後，畫家就必須在它乾燥前，很快地完成壁畫，意即每天只在一小塊塗了灰泥部分作畫 (Giornato, 即每日工作部分)，各部分間的接縫，通常隱匿在邊緣、圓柱和支架上。

石匠砌成凹凸不平的牆面。

禿牆面先塗上質地粗糙的灰泥，稱為「粗刷的灰泥」(arriccio)，以黏土、獸毛、砂子和石灰混合而成。

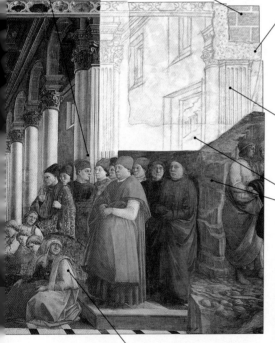

畫家可先用赤棕色顏料 Sinopia 在粗刷的灰泥上勾勒輪廓，然後再直接畫在最後塗上的灰泥上，也可先用炭筆將草稿畫在紙上，再比照著畫到牆上去。

完工的濕壁畫是畫在表層灰泥上，此層灰泥質地細膩、含石灰質，稱為「壁畫表層」(intonaco)。

菲力頗・利比的工作坊

普拉托主教座堂的濕壁畫 (見 184頁)，描繪聖徒司提反的喪禮。利比 (Filippo Lippi) 這位藝術大師集中於描繪重點人物特徵，如臉部、姿態等。

學徒

學徒拜師學藝期間，倣其師的風格，負責描繪人物的衣袍、背景和建築細部。

托斯卡尼購物指南

　　佛羅倫斯是高級時裝與骨董中心，消費雖昂貴，但也無與倫比。不過，也有很多價廉品，尤其是皮件和皮鞋。愛好美食者則不容錯過各種葡萄酒、橄欖油和醃製蔬果。許多托斯卡尼小農場直接對外出售產品，如蜂蜜、甜酒和葡萄酒；許多城鎮也各有其特產的工藝品和美食（見266-269頁）。

以傳統手工製作的大理石紋紙所製的桌上雜物盒

大理石紋紙所製的筆記本和鉛筆盒

色彩繽紛的文具
大理石紋紙是佛羅倫斯特產，可以購買以此製作的紙張和筆記本，或做成嘉年華會用的面具，甚至小鳥和花朵。

作為空氣清香劑的花露水

問候卡
在書店和博物館可買到有精美插畫的卡片。

以祖傳秘方製成的香皂

手工製的香水和化妝品
佛羅倫斯藥房所出售的這類產品，通常是採用修士和修女所提供的古代配方製成。

手繪的馬爵利卡陶器 (majolica)

赤土陶器和陶碗

陶器和複製品
托斯卡尼的陶藝家製作極盡繪飾的陶器，由現代的創作 (artistiche) 和文藝復興時期的複製品 (reproduzioni)，到迷人的廚房用品皆有。也可以買到你所喜愛的雕塑複製品。

沃爾泰拉 (Volterra) 地區製作的雪花石膏小塑像

文藝復興時期陶器的複製品

皮革編織的手提袋

優雅的公事包

零錢小皮包

高品質的皮製品

精緻的皮製手提包、皮夾和夾克品質都非常精良，但是也可在路邊流動小販和市場攤販處買到仿冒名牌的假貨。

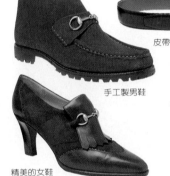

皮帶上設計獨特的古奇帶扣

手工製男鞋

精美的女鞋

華麗的幸運飾物手鍊

名家設計的絲巾

流行飾物

佛羅倫斯可買到所有頂尖品牌的時裝，包括當地的服裝設計師的設計，例如古奇 (Gucci) 便是其中之一。

時髦的皮鞋

連好萊塢的電影明星都到佛羅倫斯的流行服飾店 (如菲拉格摩 Ferragamo) 來買鞋子。

蒙塔奇諾 (Montalcino) 出產的向日葵花蜜

巧克力與糕餅

紅酒釀成的醋和精製橄欖油

托斯卡尼美食

愛好美食者一定要去當地的食品店 (alimentari) 參觀選購各種吸引人的現貨。簡便又易於攜帶回鄉的托斯卡尼特產食品，包括罐裝的開胃菜、味醇的橄欖油和各種糕餅糖果。

油浸洋薊菜心，甜椒，橄欖

浸漬於葵花油中的曬乾番茄

醃漬於橄欖油中的甜椒

托斯卡尼的景觀

　　托斯卡尼野生物非常多,尤其是可供它們作為食料的花草和昆蟲,包括蜜蜂、蟋蟀、蟬、蚱蜢,整個夏季都能聽到蟲鳴。多年來,當地農人因貧窮而無法採用進步的密集農業技術,目前仍以傳統方式農耕,相對地,鄉下地方也因此未遭到破壞,成為許多動物及生物的樂園。只有飛禽例外,由於托斯卡尼人熱中狩獵,它們因此成為犧牲品。

絲柏樹林
火焰狀的絲柏 (Cypress),經常廣植為田園及公路邊的防風林。

房舍建在小丘頂,可確保在夏天有涼風吹拂。

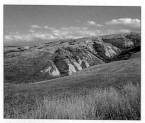

克利特 *Crete*
在席耶納南部的黏土質地層景觀,因大雨沖刷導致剝蝕,造成光禿的小丘和峽谷。

開墾梯田
山坡上的梯田,是先開闢坡地成田,再以石垣圍住田邊,以保土壤不流失。

托斯卡尼的田園
典型的托斯卡尼農莊,皆有橄欖樹林和葡萄園,並種植玉米和大麥,以用來飼養肉牛和雞隻。

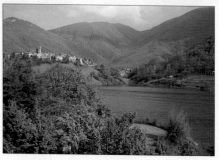

迦法納那的景觀
在迦法納那 (Garfagnana),有很多區域是未遭破壞的國家公園,保育著鹿、野豬、貂鼠和老鷹等動物。

葡萄栽培
很多人家自行釀造葡萄酒，
並利用所有的小空地種葡萄。

橄欖樹
銀色葉背的橄欖樹 (Olive)，
栽種得很廣泛，許多農莊也
出售自產的橄欖油。

托斯卡尼的野生動植物

觀賞托斯卡尼田園風光的最佳時節是5月和6月，此
際遍地繁花盛開。秋雨則在年尾帶來第二次的百花
綻放，隨後仙客來屬的植物亦在森林內開遍。在冬
季也有當令時節的花朵，譬如芍藥和雪花蓮。

動物、鳥類和昆蟲

蜂鳥以其長舌攫食飛翔
在繽紛鮮麗花叢前的飛
蛾。

褐雨燕在黃昏的
空中表演特技，高飛於
城中的屋頂和高塔上。

綠蜥蜴以蚱蜢為食，並
在牆上曬太陽取暖。

野豬很多，但生性膽
怯，由於其肉味美而遭
人獵食。

路邊的野生花草

藍色的菊苣花盛放於整
個夏季，並用來當作
動物飼料。

盛開的粉紅、白色和紅
色錦葵，是蜜蜂的最佳
食物。

血紅色的罌粟花經常和
耀眼的白色牛眼菊長在
一起。

散發著杏仁香味的旋花
類植物，吸引了各種昆
蟲。

佛羅倫斯與托斯卡尼四季

　　5月是托斯卡尼最美麗的時節，草地上、路旁繁花開遍，就像波提且利禮讚春天之繪作「春」(見82頁)，畫中的花神所散之花一般鮮豔。秋天也是色彩繽紛，山毛櫸和西洋栗樹隨著季節轉變，呈現出璀璨的紅色和金色。遠離暑熱和人潮的最佳旅遊月分是5月、9月和10月。宜避開復活節，

中世紀風格的繪畫，7月的收割

以及7月和8月，因為主要的博物館總是大排長龍。當地人在8月都湧到海邊度假，很多商店、酒吧和餐廳都休業。要觀賞傳統的慶典如席耶納的中古式賽馬會，或阿列佐的驅逐回蠻競武節，必須在一年前預訂住宿。相關資訊可向主要的遊客服務中心諮詢 (見273頁)。

春季

　　隨著復活節的來臨，托斯卡尼也逐漸自隆冬中甦醒。柔軟新綠的枝芽和清新的氣息，使得丘陵充滿了生機。城市裡也感受得到萬物一新的氣氛，窗台上擺出吊籃及盆栽花，公園裡也盛開著紫藤和鳶尾花。盧卡 (Lucca) 特產的蘆筍，取代了多天油膩的野味烹調，成為餐廳菜單中的主菜。除了在復活節時，平時街道上和主要觀光點很少人潮洶湧，但是天氣難以預測，經常不按季節地下起雨來。

在科托納，窗台上盛開的盆栽花朵，是春天的初信

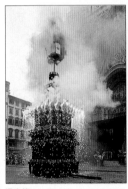

爆車節

3月

●嘉年華會 (Carnevale, 聖灰瞻禮日週二)，在維亞瑞究 (Viareggio, 見36頁) 舉行。●爆車節 (Scoppio del Carro, 復活節週日)，在佛羅倫斯的主教座堂廣場 (Piazza del Duomo) 舉行。一輛塗成金色的18世紀馬車，由白色水牛拉到主教座堂門前，教堂內主祭壇上，有一電線控制的鴿型火箭筒會射向馬車，點燃置於車身的煙火，若能順利點燃，乃是豐收的預兆。●風箏節 (Festa degli Aquiloni, 復活節後第一個週日)，在聖米尼亞托 (San Miniato, 見159頁) 舉行。

4月

●盧卡聖樂節 (Sagra Musicale Lucchese, 4月至7月初)，在盧卡 (Lucca, 見174-175頁) 舉行。●國際工藝品市場展 (Mostra Mercato Internazionale dell'Artigianato, 最後一週)，在佛羅倫斯的巴索堡 (Fortezza da Basso) 舉行。

5月

●5月音樂節 (Maggio Musicale)，在佛羅倫斯舉行。為該市主要的藝術節，今已延續到6月初才結束，有祖賓·梅塔 (Zubin Mehta) 指揮的托斯卡尼地方管絃樂團 (Orchestra Regionale Toscana)，以及其他國際級表演者演出音樂會。●蟋蟀節 (Festa del Grillo, 基督升天日後第一個週日)，於佛羅倫斯的卡西內 (Le Cascine)。慶祝春回大地，攤販將蟋蟀裝在麥桿編成的小籠中出售，買來放生可帶來好運。●獵鷹比賽 (Balestro del Girifalco, 5月22日後的第一個週日)，在馬沙馬里提馬(Massa Marittima,見37頁) 舉行。

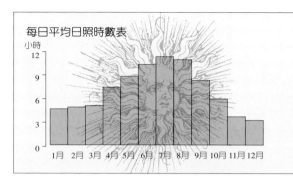

每日平均日照時數表

小時

12

9

6

3

0

1月 2月 3月 4月 5月 6月 7月 8月 9月 10月 11月 12月

日照表

托斯卡尼的陽光向來備受稱頌，尤其是盛夏後日照時數逐漸縮短時的陽光，呈現清晰、金黃色的質感，最引人注目了。春秋兩季，氣候依然溫暖，仍可享受相當多時數的日照。

夏季

從6月以後各種節慶愈來愈多，其中許多是小鎮的節日，通常這些節日都在仲夏6月24日的施洗約翰節前後舉行。此時是品嘗見識當地美酒佳餚的良機，並親身體會其氣氛，亦可另行找出更大型、精心設計的節慶去參與。

盛夏時壯麗的向日葵花田

6月

●著傳統服裝的中古足球賽 (Calcio in Costume, 6月19、24與28日)，在佛羅倫斯舉行 (見36頁)。
●費索雷之夏 (Estate Fiesolana, 6月中至8月底)，在費索雷 (Fiesole, 見132頁) 舉行。這是音樂、藝術、戲劇、舞蹈和

在席耶納的街上，慶祝當地守護聖者節日

電影的節日。●聖拉尼耶利賽舟會 (Regata di San Ranieri, 6月17日)，在比薩 (Pisa, 見152頁) 舉行。●橋上競賽 (Gioco del Ponte, 6月末的週日)，在比薩舉行 (見36頁)。

義大利冰淇淋是所有年齡層的最愛

7月

●中古式賽馬會 (Corsa del Palio, 7月2日和8月16日)，在席耶納舉行 (見218頁)。●皮斯托亞藍調音樂節 (Pistoia Blues, 7月初)，在皮斯托亞的主教座堂廣場 (Pizza del Duomo, 見182-183頁) 舉行。●席耶納音樂週 (Settimana Musicale Senese, 7月最後一週)，在席耶納舉行 (見214-215頁)。

8月

●蒲契尼節 (Festival Pucciniano, 整個8月)，蒲契尼湖塔 (Torre del Lago Puccini,見171頁)。在湖邊的露天劇院演出蒲契尼的歌劇作品。●牛仔技術競演會 (Rodeo, 整個8月)，在艾爾別列塞 (Alberese) 舉行。●國際表演藝術節 (Cantiere Internazionale d'Arte, 8月上半月)，蒙地普奇安諾 (Montepulciano, 見223頁)。●牛排節 (Festa della Bistecca, 8月15日)，在科托納 (Cortona, 見200-201頁) 舉行。●葡萄酒狂歡節 (Il Baccanale, 8月倒數第二個週六)，蒙地普奇安諾 (見223頁)。

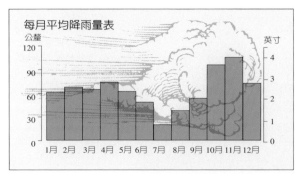

每月平均降雨量表

公釐 / 英寸

120 / 4
90 / 3
60 / 2
30 / 1
0 / 0

1月 2月 3月 4月 5月 6月 7月 8月 9月 10月 11月 12月

雨量表

秋季是托斯卡尼最潮濕的時節，特別是在秋末，可以連續下好幾天傾盆大雨。夏末的暴風雨常能紓解其酷熱；冬季和春季則頗少降雨。

秋季

秋季是葡萄收穫期 (vendemmia)，經常成為當地村莊節慶的藉口，這也是各種美酒大量上市之時；托斯卡尼人也很喜愛新鮮菇類 (funghi)，鮮菇亦出現在餐廳菜單和市場攤子上。首次霜降隨時會在10月底出現，此時全托斯卡尼的大片森林，都開始轉變成豔麗的紅色和金色調。

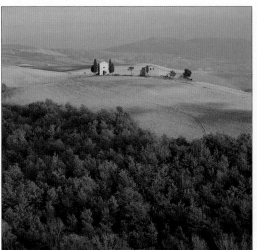

托斯卡尼南部歐恰谷 (Val d'Orcia) 的秋色

奇安提地區的葡萄園裡，人工採收葡萄

9月

● 驅逐回蠻競武節 (Giostra del Saraceno, 第一個週日)，於阿列佐 (Arezzo, 見37頁) 舉行。
● 燈籠節 (Festa della Rificolona, 9月7日)，於佛羅倫斯聖童天使報喜廣場 (Piazza della Santissima Annunziata) 舉行。● 射箭比賽 (Palio della Balestra, 第二個週日)，於聖沙保爾克羅 (Sansepolcro, 見192頁) 舉行。● 聖十字之光 (Luminara di Santa Croce, 9月13日)，在盧卡 (Lucca, 見174頁) 舉行。● 古典奇安提葡萄酒展 (Rassegna del Chianti Classico, 第二週)，在奇安提的格列維 (Greve) 舉行，為托斯卡尼最大型的地方葡萄酒節慶。
● 國際骨董市場展(Mostra Mercato Internazionale dell'Antiquariato, 9月至10月)，於佛羅倫斯舉行。

10月

● 音樂之友音樂季 (Amici della Musica, 10月至4月)，佛羅倫斯。● 畫眉鳥節 (Sagra del Tordo, 10月末的週日，見37頁)。

阿列佐的驅逐回蠻競武節的參賽者

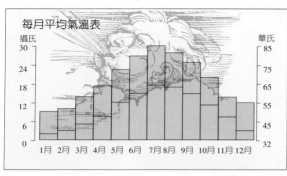

氣溫表

7月是最炎熱乾燥的月份，前後的6月和8月亦僅稍微冷些，對於遊客來說，這幾個月是最不宜觀光的月份；最好選暮春或秋初，此時節尚能在戶外待到很晚。

11月

● 人民節 (Festival dei Popoli, 11月至12月)，於佛羅倫斯的會議大廈 (Palazzo dei Congressi) 舉行。托斯卡尼最重要的電影節。

冬季

冬季是探訪佛羅倫斯的好時光。雖然可能會寒冷刺骨，但晴空常藍，城市經常沐浴在金黃色的陽光中，因此成為許多攝影家最愛的季節。各地城鎮的廣場上散發著烤栗子的香味，到了12月，托斯卡尼最南部的末期橄欖收成也結束了。

12月

● 聖誕火炬節 (Fiaccole di Natale, 聖誕夜)，在蒙塔奇諾 (Montalcino) 附近的聖救世主修道院 (Abbadia di San Salvatore, 220頁) 舉行。

1月

● 新年 (Copodanno)。各地皆熱烈地慶祝新年。有放煙花表演，獵人對空鳴槍齊射，並且放鞭炮：一切儀式都是為驅趕舊年的鬼魅，迎接嶄新的一年。● 碧提男裝展、女裝展與童裝展 (Pitti Immagine Uomo,

街邊烤栗子，蒙塔奇諾

Pitti Immagine Donna, Pitti Immagine Bimbo, 整個1月)，於佛羅倫斯的巴索堡 (Fortezza da Basso) 舉行。首屈一指的義大利以及國際知名服裝設計師，展示最新的春夏男裝、女裝與童裝設計。

2月

● 嘉年華會 (Carnevale, 聖灰瞻禮日週二)，維亞瑞究 (Viareggio, 見171頁)。日期隨著復活節而每年不同，以好玩的花車而聞名於義大利 (見36頁)。聖吉米納諾 (San Gimignano) 和阿列佐 (Arezzo) 的嘉年華會也同樣有意思。

國定假日

● 新年 (1月1日) ● 顯現節 (1月6日) ● 復活節週一 ● 解放紀念日 (4月25日) ● 勞動節 (5月1日) ● 聖母升天節 (8月15日) ● 萬聖節 (11月1日) ● 聖潔日 (12月8日) ● 聖誕節 (12月25日) ● 聖司提反節 (12月26日)

佛羅倫斯聖靈廣場 (Piazza di Santo Spirito) 的冬天景致，靜悄而無人潮

托斯卡尼的節慶

　　許多托斯卡尼的節日是紀念幾世紀前的戰役和歷史事件，其他則有沿襲中古世紀的馬上比武競賽，然而它們並非只爲著眼於觀光收益的仿古風而已，而是充滿生氣的節慶，這些可由一些細節看出：例如參賽者身穿的傳統服飾刺繡，令人爲之興奮的馬術、馬上比武和射箭術等。以下是托斯卡尼最有特色的節慶精選介紹。

在比薩舉行的橋上競賽

中古足球賽，賽況非常激烈

佛羅倫斯

　　穿著傳統服裝的中古足球賽 (Calcio in Costume, 6月19、24與28日) 通常在聖十字廣場 (Piazza di Santa Croce) 舉行。這個古老的競賽結合足球和橄欖球，由27人組一隊，共有四隊，每隊代表一個中世紀時期佛羅倫斯的城區 (rione)，決賽在6月28日舉行。賽前的化裝遊行，當地人穿著文藝復興時期的傳統服裝，在喇叭和鼓聲中邁向廣場。6月24日的比賽適逢仲夏，又與施洗約翰節是同一天，當晚10:00有煙花施放，最佳觀賞點在舊橋 (Ponte Vecchio) 和恩典橋 (Pontealle Grazie) 之間的亞諾河北岸河堤上。

托斯卡尼西部地區

　　6月的最後週日在比薩 (Pisa, 見152-153頁) 有橋上競賽 (Gioco del Ponte)。分別來自亞諾河南北兩岸的比薩人，穿上文藝復興時期的傳統服裝，互較高下。他們分成數隊後，奮力地將一座7公噸重的馬車推越具有悠久歷史的梅佐橋 (Ponte di Mezzo, 字義爲「中間橋」)，此橋將該城一分爲二。競賽可能起源於文藝復興時期前，當時沒有正規軍，因此所有的市民必須接受訓練以備戰。有些參賽者披掛著15、16世紀的盔甲，這些甲冑平常不用時，保存在國立聖馬太博物館 (Museo Nazionale di San Matteo, 見153頁)。

托斯卡尼北部地區

　　維亞瑞究 (Viareggio) 於聖灰瞻禮日週二舉行的嘉年華會(Carnevale)，以極富想像力的花車造型聞名。花車載有精巧手法製成具諷刺性的玩偶像，皆以政客或其他公衆人物爲主題。近年來因爲引起太多物議，使這個節慶變得較不足爲外人道，但內行人還是可以一眼看出其中所含嘲諷的特點。花車設計者不但享有讚譽和聲望，其作品也將被保留一整年，以供參觀。

維亞瑞究嘉年華會中的一輛壯觀花車

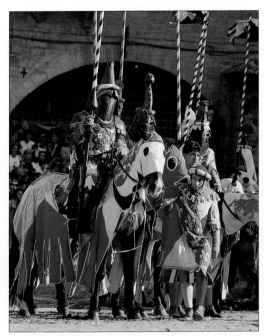

阿列佐的驅逐回彎競武節，參與競技的武士們蓄勢待發

托斯卡尼東部地區

阿列佐 (Arezzo) 的大廣場 (Piazza Grande, 見194-195頁) 是驅逐回彎競武節 (Giostra del Saracen) 舉行地點。此節日在9月第一個週日舉行，這項中古式馬上比武大會，源自中世紀的十字軍聖戰，當時所有基督宗教國家誓將北非阿拉伯人──摩爾人 (Moors) 逐出歐洲。

競技開始前，先有活潑、多彩多姿的化裝遊行，其後有8位穿著傳統服飾的武士，向摩爾人的模型進攻，以長矛刺向摩爾人的盾牌，並需閃避模型所附三尾鞭的反甩，以免被掃落馬背。

蒙塔奇諾畫眉鳥節有射箭競賽

每對騎士分別代表阿列佐四個競賽的地域 (contrade)，獲勝者可得到一支金矛。

托斯卡尼中部地區

此區最重要的節慶首推席耶納的中古式賽馬會 (Palio, 見218頁)，但10月最後週日在蒙塔奇諾 (Montalcino, 見220-221頁) 舉行的畫眉鳥節 (Sagra del Tordo)，也很有吸引力。在14世紀的古要塞 (Fortezza) 有箭術比賽，來自該城四個城區 (contrade) 的成員，著傳統服裝來參加比賽。這個節日附帶地消耗大量當地產的布魯尼洛(Brunello)紅酒，以及愛鳥者深惡痛絕的炭烤畫眉鳥。此節其實是縱情美食者的藉口，以及為慶祝當地因盛產橄欖油和葡萄酒所帶來的經濟繁榮。布魯尼洛酒被公認為義大利最醇美的酒之一。這個節慶活動也歡迎觀光客參加，品嘗其他特產美食，如烤乳豬 (Porchetta)。蒙塔奇諾在8月舉行的射箭比賽，則代表狩獵季節的開始。

托斯卡尼南部地區

5月22日的聖伯納狄諾節 (feast of San Bernardino) 後的第一個週日，便是馬沙馬里提馬 (Massa Marittima, 見230頁) 的獵鷹比賽 (Balestro del Girifalco)，到了8月的第一個週日，會再舉行一次。在飄揚的旗幟和悠揚的樂聲中，一身文藝復興式奪目打扮的人在城裡穿梭遊行。比賽由城裡傳統上劃分的三區 (terzieri)，各自派出代表組隊角逐。射手企圖用十字弓射下拴在電線上的機械獵鷹，整個賽程充滿著強烈競爭氣氛。

在馬沙馬里提馬的獵鷹比賽，人們穿戴文藝復興時期的服飾

歷史上的佛羅倫斯與托斯卡尼

馬佐可石獅
(Marzocco lion),
佛羅倫斯的象徵

托斯卡尼的古蹟很多。許多山城都由艾特拉斯坎的古城牆圍繞著,城牆內的街道兩旁,林立著中古和文藝復興時期的華廈、曾實現民主和自治政府理想的鎮政廳,以及興建在古代異教神廟遺址上的教堂。鄉間也散布著堡壘和石牆護衛的村落,堪稱為當地鄉土紛爭衝突的表徵,這些衝突與紛爭,曾使得托斯卡尼在中古時期長年陷於分裂狀態。位於山頂的小鎮聖吉米納諾 (San Gimignano,見208頁) 便為其中典型。

有些相當壯麗的城堡,例如阿列佐 (Arezzo) 的梅迪奇要塞 (Fortezza Medicea, 見194頁),乃因梅迪奇家族 (Medici family) 而得名。托斯卡尼到處可見到該家族的紋章,令人憶及他們在本區歷史上曾扮演的重要角色。他們曾主導了同期誕生的人文主義及文藝復興運動。稍後,更成為托斯卡尼大公爵,並資助過許多卓越科學家和工程師,包括伽利略 (Galileo) 在內。托斯卡尼也在更大的事件上扮演一角;拿破崙 (Napoleon) 曾被放逐到艾爾巴島 (Elba),而佛羅倫斯也曾一度成為義大利統一初期 (1865-1871年) 的首都。

托斯卡尼的藝術品和古蹟,曾遭二次大戰的轟炸及1966年的洪水氾濫破壞,然而,由於進行主要的修復計畫,因而激發起研究尖端科技方法,使托斯卡尼的藝術遺產得以繼續在當代發揮影響力。

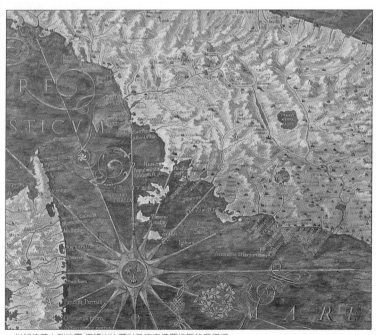

16世紀的義大利地圖,描繪出比薩以及流向佛羅倫斯的亞諾河

◁ 聖吉米納諾由其守護聖者護持著,自塔迪歐‧迪‧巴托洛 (Taddeo di Bartolo) 繪成此畫以來,此城改變甚少

艾特拉斯坎時期和羅馬時期的托斯卡尼

艾特拉斯坎人在西元前900年左右自小亞細亞遷徙到義大利，被他們稱為「艾特拉里亞」(Etruria, 現在的托斯卡尼、拉吉歐和溫布利亞) 地區的豐富礦藏所吸引。在西元前395年和羅馬激烈交戰後，其文化在羅馬統治下衰頹。許多羅馬宗教儀式可謂沿襲自艾特拉斯坎，包括獻祭動物和占卜。艾特拉斯坎的日常生活和對來世的憧憬，都反映在雕刻精細的骨甕上和墳墓中，例如在沃爾泰拉 (Volterra, 162頁) 的出土文物。

艾特拉斯坎的金耳環

書寫蠟板用來記家帳。

青銅吐火獸
鑄於西元前4世紀受傷吐火獸 (Chimera, 部分山羊、獅子和蛇的組合)，是艾特拉斯坎青銅鑄品的生動範例。

雕在骨甕上的有頂蓋馬車，顯示艾特拉斯坎人精於木工。

運動競賽
墓中繪畫描繪戰車競賽、舞蹈和各種運動，顯示艾特拉斯坎人有類似古代希臘奧林匹克競賽 (Olympic Games) 的節慶活動。

艾特拉斯坎的骨甕
Etruscan Cremation Urn
今人對艾特拉斯坎人的所知，多來自於研究他們墓中的陪葬物。這件沃爾泰拉出土約西元前1世紀的赤陶骨甕，雕刻有艾特拉斯坎居家生活的情景。

浮雕描述死者進入黃泉的最後旅程。

佛羅倫斯與托斯卡尼記事						
西元前9世紀 在艾爾巴島上有艾特拉斯坎人最早的居住痕跡		前508 裘西 (Chiusi) 的艾特拉斯坎領主拉爾斯·波西那 (Lars Porsena) 領軍襲擊羅馬受挫			前474 艾特拉斯坎人在小亞細亞遭其商業對手擊敗;和希臘的貿易也遭受損失,其港口如波普羅尼亞,漸趨衰微	
西元前900	800	700	600	500	400	30
前7世紀 與希臘及近東地區展開大規模的海上貿易				波普洛尼亞 (Populonia) 出土的錢幣	前395 羅馬人攻陷了拉吉歐 (Lazio) 的維愛 (Veii),代表艾特拉斯坎獨立時代的結束	
前6世紀 建立12城邦同盟 (Dodecapolis),為12個最有勢力的艾特拉斯坎城鎮的聯邦						

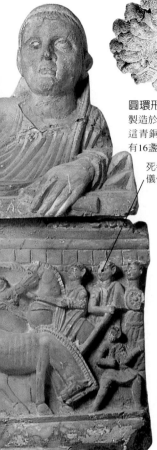

圓環形吊燈

製造於西元前300年左右，在這青銅吊燈的邊緣上，裝飾有16盞油燈。

死者的家屬注視著送葬儀仗隊。

維納斯雕像

在羅馬人統治下，艾特拉斯坎人接受了新的神祇，像美神維納斯 (Venus)。

鉛板

艾特拉斯坎的祭師在鉛板上記錄下祈禱和宗教儀式的細節。然而，至今尚無法完全解讀出他們的文字，也因而無法瞭解許多信仰和傳統。

何處可見古代的托斯卡尼遺跡

「吐火獸」和「演說家」銅像存在佛羅倫斯考古博物館 (99頁) 中。費索雷 (132頁)、沃爾泰拉 (162頁)、裘西 (224頁)、科托納 (200頁) 和葛羅塞托 (234頁) 都有完善的博物館典藏。在維圖隆尼亞 (Vetulonia) 和索瓦那 (234頁) 有古墓，羅塞雷 (234頁) 附近則發掘出古城遺跡。

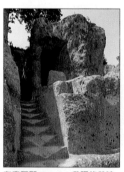

在索瓦那 (Sovana) 發現的艾特拉斯坎岩石墓穴，可溯至西元前3世紀 (234頁).

在沃爾泰拉 (Volterra) 發掘出的浴場和劇院的複合建築，乃於西元前4世紀羅馬征服此城之後所建.

前205 托斯卡尼全區都在羅馬人的控制之下；艾特拉斯坎人被迫進貢青銅,穀物,武器和鐵器		西元250 東方商人將基督教傳入佛羅倫斯；聖米尼亞斯 (St Minias) 在城中殉教	313 君士坦丁大帝 (Constantine) 詔准設立正式的基督宗教雕像
	前90 艾特拉斯坎人承認羅馬的公民權，為其截然不同的文化生命劃下休止符		

200	100	西元1	100	200	300	400

羅馬「演說家」青銅像約西元前300年

前20 建設軍事殖民地沙耶納 (Saena, 現今的席耶納)

前59 為羅馬退休官兵建造佛羅倫提亞 (Florentia, 現今的佛羅倫斯)

405 法拉維歐・史提里丘 (Flavius Stilicho) 擊敗圍攻佛羅倫斯的東哥德人 (Ostrogoths)

中世紀早期的托斯卡尼

中世紀的
石獅雕刻

教會在黑暗時代力保知識之光，當時，托斯卡尼正遭受條頓蠻族 (Teutonic)──如哥德人和倫巴底人的攻擊。查理曼回應教皇的求助，在8世紀時將倫巴底人逐出托斯卡尼。他被加冕為神聖羅馬帝國皇帝作為回報，但此事隨即成為教廷和皇帝爭奪義大利統治權的導火線，引發長期鬥爭。

早期的教堂有
簡樸的木桁

聖母鑲嵌畫

這幅在科托納的12世紀聖母鑲嵌畫 (見200頁)，是中世紀早期拜占庭藝術風格的典型。

柱頭雕有聖經
故事情節。

馬背上的騎士

索瓦那 (Sovana) 主教座堂的11世紀雕刻，象徵教皇和皇帝爭奪教會權力的鬥爭。

神職人員
的宿舍

聖阿加達禮拜堂
Cappella di Sant'Agata

這座位於比薩的12世紀八角形磚造禮拜堂，如同多數托斯卡尼的早期教堂一樣，有金字塔狀的屋頂，建於一位被羅馬人殺害的基督宗教聖人的墓地之上。

此時期的建築特徵是
笠貝殼形屋頂的半圓形
禮拜堂。

佛羅倫斯與托斯卡尼記事

552 哥德族 (Goths) 的托提拉 (Totila) 攻擊佛羅倫斯

570 倫巴底人 (Lombards) 征服義大利北部

查理曼的軍隊
在戰爭中所使
用的馬車

500	600	700	800

774 法蘭克 (Franks) 國王查理曼 (Charlemagne)，
開始一場征討倫巴底人的戰役

佛羅倫斯考古博物館 (Museo Archeologico, 見99頁) 典藏的7世紀倫巴底金冠

800 查理曼加冕為
神聖羅馬帝國皇帝

鐘樓裡的鐘用來召喚村民上教堂並祈禱。

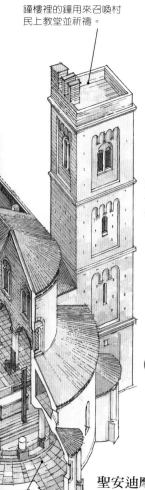

瑪蒂爾達女伯爵
Countess Matilda
瑪蒂爾達是最後一位邊疆伯爵 (Margravio)，於11世紀統治托斯卡尼，並在此區興建許多教堂。

洗禮聖水泉
盧卡聖佛列迪亞諾教堂 (San Frediano) 裡的12世紀聖水泉，其雕飾取材自摩西 (Moses) 和基督的生平事蹟。

聖安迪摩教堂
Sant'Antimo
傳說是查理曼大帝於西元781年建立，教堂的形狀顯示出羅馬大會堂 (basilica) 對早期教堂設計的影響；祭壇則取代了執政官席的位置 (見224頁)。

迴廊在祭壇後方，亦為頌聖隊伍遊行之處。

何處可見托斯卡尼中世紀早期的遺跡
各地都可見到中世紀早期教堂，包括：格拉多的聖彼得教堂 (157頁)；巴加 (170頁)；盧卡 (174頁)；歐恰的聖奎利柯 (221頁)；馬沙馬里提馬 (230頁)；索瓦那 (232頁)；山上的聖米尼亞托教堂 (130頁) 及費索雷 (132頁) 等地。

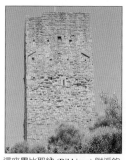

這座畢比耶納 (Bibbiena) 附近的11世紀高塔羅門那堡壘 (Castello di Romena)，為歸迪 (Guidi) 家族所建.

建於西元786年，佛羅倫斯的聖徒教堂 (Santi Apostoli) 中有取自古羅馬浴場的圓柱 (109頁).

	1062 比薩奪下西西里 (Sicily)，並成為地中海區最重要的港口	**1152** 紅鬍子腓特烈 (Frederick Barbarossa) 加冕為神聖羅馬帝國皇帝並入侵義大利	**1186** 席耶納主教座堂起造
900	1000	1100	1200
約**1025-30** 阿列佐的歸多 (Guido d'Arezzo) 發明一種音樂記譜的形式	**1063** 比薩主教座堂起建		
	1115 瑪蒂爾達女伯爵去世		**12**世紀托斯卡尼畫派 (Tuscan School) 的基督受難像
	1125 佛羅倫斯攻陷並摧毀了費索雷 (Fiesole)		

中世紀晚期的托斯卡尼

13世紀時，托斯卡尼因紡織和貿易而致富。和阿拉伯世界的商業接觸，促使比薩的數學家菲波那奇 (Fibonacci) 將阿拉伯數字介紹到西方；對幾何學的新認知，促使建築師建造新建築。當地銀行家亦同時發展出簿記原則，構成現代會計和銀行實務的基礎。這也是長期戰爭的年代，城市和黨派各為鞏固財富和權力而不斷地鬥爭。

防禦工事的高塔用以護衛城市。

豐衣足食的市民有時間休閒。

傭兵 (Condottieri) 被僱來應戰。

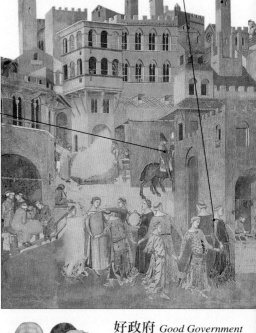

但丁的「地獄篇」
Dante's Inferno
但丁 (藍衣者) 被捲進教皇黨 (Guelph) 和保皇黨 (Ghibelline) 的鬥爭，在1302年被逐出佛羅倫斯。他藉寫詩報復，把仇家安排在地獄中受酷刑折磨。

佩脫拉克和薄伽丘
Petrarch and Boccaccio
佩脫拉克 (上左) 與薄伽丘 (下左) 皆以托斯卡尼方言寫作。佩脫拉克十四行詩和薄伽丘故事集都非常流行。

好政府 *Good Government*
羅倫傑提 (Lorenzetti) 在14世紀早期於席耶納的市政大廈 (Palazzo Pubblico, 見214頁) 所繪的寓言壁畫，畫中繁榮的商店、精美的建築和歡舞的市民，象徵好政府造福人民。另一壁畫「壞政府」(Bad Government)，則顯示強暴、謀殺、搶劫和滅亡。

佛羅倫斯與托斯卡尼記事

1215 支持教皇的教皇黨以及支持神聖羅馬帝國的保皇黨開始爭鬥		1252 鑄造首枚佛羅倫斯金幣 (florin)	1260 席耶納在蒙塔佩提 (Montaperti) 擊敗佛羅倫斯　1278 比薩的神聖廣場 (Campo Santo) 起建
1200	**1220**	**1240**	**1280**
1220 日耳曼的腓特烈二世 (Frederick II) 加冕為神聖羅馬帝國皇帝，並要求擁有義大利的主權	1224 聖方濟在維納 (La Verna) 發生「聖痕」神蹟 (Stigmata, 與基督相似的傷痕)	金幣鑄有象徵佛羅倫斯的百合圖案	1284 比薩海軍被熱那亞 (Genoa) 所擊敗，比薩港開始沒落

羊毛商的徽記

路加・德拉・洛比亞 (Luca della Robbia) 的圓盤畫描繪上帝的羔羊，為羊毛進口商 (Calimara) 的象徵，其貿易公會在佛羅倫斯是最有勢力的。

因經濟繁榮而大興土木。

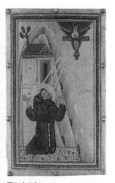

聖方濟 *St Francis*

聖方濟 (1181-1226年) 在托斯卡尼建立多處修道院，因教會的胡作非為，方濟會修士 (Franciscans) 因而主導了宗教復興的潮流。

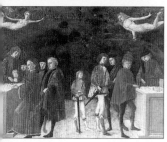

席耶納的銀行家

托斯卡尼的銀行為教皇、君主和商人提供貸款，在英格蘭的愛德華三世 (Edward III) 於1342年拒絕償還借款後，許多銀行家因此宣告破產。

何處可見托斯卡尼中世紀晚期的遺跡

聖吉米納諾壯觀的高塔 (208-211頁) 可供管窺多數中古時期的托斯卡尼城市風貌。席耶納有保存的最完好的中世紀晚期的鎮政廳 (214-215頁)，比薩的斜塔、主教座堂和洗禮堂 (154-156頁)，也反映了當時的建築師之勇於嘗新。

排成長方形的椿孔，即是當時的建築工塔設鷹架木板之處，由此可管窺中古時期的建築技術.

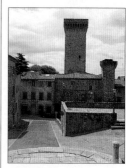

在魯奇尼亞諾 (Lucignano, 見199頁) 可看到保存得最好的中古時期建築，包括幾座防禦高塔.

1294 佛羅倫斯主教座堂起建

1300 喬凡尼・畢薩諾 (Giovanni Pisano) 為比薩的主教座堂雕刻講壇

1350 比薩斜塔落成，薄伽丘開始撰寫十日談 (The Decameron)

1377 約翰・霍克伍德爵士被任命為佛羅倫斯的大將軍

1300	1320	1340		1380

1302 但丁開始撰寫「神曲」(The Divine Comedy)

1345 佛羅倫斯的舊橋 (Ponte Vecchio) 起建

1348-93 黑死病奪去托斯卡尼半數人口

1299 佛羅倫斯的舊宮 (Palazzo Vecchio) 起建

約翰・霍克伍德爵士，英格蘭的傭兵

1374 佩脫拉克去世

文藝復興時期

佛羅倫斯在機敏的梅迪奇 (Medici) 家族領導下，享有過安定繁榮的時期。富有的銀行家和商人斥資興建華宅，並資助裝飾教堂。結果令藝術和建築大放光采，顯而易見地脫離了過去的哥德式風格，有意識地試圖「再生」古典的價值觀。由於重新探索古代哲學家像西塞羅 (Cicero) 和柏拉圖 (Plato) 等人的作品，啟發了人文主義學者，他們強調凡與人類有關的事，皆應著重知識和理性。

帕齊禮拜堂 (Cappella de' Pazzi) 裡，德拉·洛比亞於1430年所繪的圓盤畫

紡織品市場
繁榮的佛羅倫斯紡織品工業，造成紡織公會及染料進口商魯伽萊 (Rucellai, 見104頁) 等輩，成為藝術的贊助者。

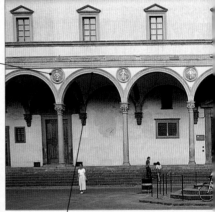

赤陶圓盤的襁褓嬰兒浮雕，由安德利亞·德拉·洛比亞 (Andrea della Robbia) 約在1487年添上，言明此建築作為孤兒院的功能。

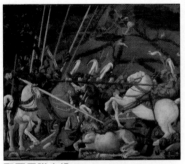

聖羅馬諾之役 Battle of San Romano
佛羅倫斯僱傭兵來應戰，其市民因而得以專心促進城市的富庶。烏切羅 (Uccello) 這幅畫繪於1456年，為早期運用透視法的嘗試，對於1432年佛羅倫斯戰勝席耶納的戰役有撼人的描繪。

古典的圓拱彰顯出佛羅倫斯人對古羅馬建築的熱情。

孤兒院
Spedale Degli Innocenti
孤兒院為文藝復興時期的建築典範，布魯內雷斯基 (Brunelleschi) 為它所造的柱列 (1419-26年)，是嚴謹的古典式樣傑作。這是歐洲第一座孤兒院，也是一座主要的社會性文物古蹟 (見95頁)。

佛羅倫斯與托斯卡尼記事

1402 佛羅倫斯洗禮堂的大門設計競賽 (見66頁)		1425-27 馬薩其奧在卡米內的聖母教堂畫了「聖彼得的生平」濕壁畫 (見126-127頁)	1436 布魯內雷斯基完成佛羅倫斯主教座堂的圓頂 (見64-65頁)。聖馬可修道院 (見96-97頁) 起建
	1416 唐那太羅 (Donatello) 完成「聖喬治」雕像 (St George, 見67頁)		

1400	1410	1420		1440

1406 比薩淪陷於佛羅倫斯	1419 孤兒院起建	老柯西摩 (Cosimo il Vecchio)	1434 老柯西摩從放逐地歸來

灰色砂岩和
白色的石
膏,與外牆
裝飾富麗的
中世紀晚期
建築呈強烈
對比。

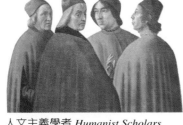

人文主義學者 *Humanist Scholars*
由藝術到政治學,人文主義學者不僅博
覽群籍,廣為涉獵,也多才多藝,形成
「文藝復興人」的理想典型。

古典的
科林新式
(Corinthian)
柱頭

大衛像 *David*
維洛及歐
(Verrocchio)於1475年所作
的青銅像,是深受喜愛的
佛羅倫斯式文藝主題
(見77頁)。

帕齊家族的徽記
帕齊家族 (Pazzi family)
於1478年試圖暗殺偉大
的羅倫佐 (Lorenzo the
Magnificent),並奪取佛
羅倫斯的控制權,
但終遭失敗。

何處可見托斯卡尼文藝復興時期的遺跡
大多數佛羅倫斯的建築皆
於文藝復興時期改建。最
突出的有聖羅倫佐教堂 (見
90-91頁),布蘭卡奇禮拜堂
中馬薩其奧 (Masaccio) 的
濕壁畫 (126-127頁),烏菲
茲美術館中典藏的眾多繪
畫 (80-83頁),以及
在巴吉洛博物館的
雕像 (68-69
頁)。

教皇庇護二世 (Pius II) 計畫將
皮恩札 (222頁) 建成文藝復興式
城市典範,如這座主教座堂所示,
但從未完全實現此計畫.

老柯西摩 (Cosimo il Vecchio) 資
助米開洛左 (Michelozzo) 設計
聖馬可修道院迴廊 (1437,年96-
97頁),並以此為靜修之所.

1450	1460	1470	1480	1490

1454-66 畢也洛·德
拉·法蘭契斯卡 (Piero
della Francesca) 繪製
「聖十字架的傳奇」
(見196-197頁)

偉大的羅倫佐

1480 波提且利 (Botticelli) 的
「春」(Primavera) 完成.凱亞諾的
小丘別墅起建 (見161頁)

1464
老柯西摩去世

1478
帕齊謀反

1492 偉大的
羅倫佐去世

1469 偉大的羅倫佐
(Lorenzo the Magnificent) 掌權

1485 波提且利的「維納斯的誕
生」(The Birth of Venus) 完成

佛羅倫斯的梅迪奇家族

梅迪奇家族 (Medici family) 自1434至1743年間，幾乎未間斷地統治著佛羅倫斯。其統治始於老柯西摩，他是白手起家的喬凡尼‧比奇之子。柯西摩及其後代年年主導政策走向，卻從未經投票當政。而後的幾代獲得頭銜，卻要靠武力維持統治。有兩位被選爲教皇，在共和國

梅迪奇家族的紋章，聖羅倫佐教堂

(見50頁) 成立後，敗德的亞歷山卓成爲佛羅倫斯公爵。其後統治權傳到柯西摩一世，他被加冕爲托斯卡尼大公爵。

喬凡尼‧比奇 Giovanni di Bic
機敏的商人和銀行家，他奠立了梅迪奇家族財富的基礎。

喬凡尼‧比奇 (Giovanni di Bicci,1360-1429)

① 老柯西摩 (Cosimo il Vecchio,1389-1464)

② 患痛風的皮耶羅 (Piero the Gouty,1416-69)

③ 偉大的羅倫佐 (Lorenzo the Magnificent,1449-92)　　　　朱里亞諾 (Giuliano,1453-78)

朱里歐，教皇克里門七世 (Giulio, Clement VII,1478-1534

偉大的羅倫佐 Lorenzo the Magnificent
他是詩人兼政治家，堪稱「文藝復興人」的典範。最偉大的功績之一是調解了義大利北部城邦之間的衝突，使之和平共存。

④ 皮耶羅 (Piero,1472-1503)

⑤ 喬凡尼，教皇利奧十世 (Giovanni, Leo X,1475-1521)

⑦ 朱里亞諾，尼莫斯公爵 (Giuliano,1479-1516)

⑧ 亞歷山卓，佛羅倫斯公爵 (Alessandro,1511-37:家系未確定

⑥ 羅倫佐，烏爾比諾公爵 (Lorenzo, 1492-1519)

凱瑟琳，烏比諾女公爵 (Catherine,1519-89) 嫁給法蘭西的亨利二世

法蘭西的凱瑟琳 Catherine of France
凱瑟琳在1533年嫁給法國的亨利二世 (Henri II)。旁邊是她的兩個兒子，後來都成爲法蘭西國王：分別爲查理九世 (Charles IX) 和亨利三世 (Henri III)。另外還有一個則成爲法蘭西斯二世 (Francis II)。

教皇利奧十世 Pope Leo X
年僅38歲便被選爲教皇，爲了改建羅馬的聖彼得教堂 (St Peter's)，他採用腐敗手段去籌款，引起激烈反彈，因而導致宗教改革 (Protestant movement)。

梅迪奇的贊助

由於梅迪奇是佛羅倫斯最有勢力的家族
之一，因此在文藝復興時期，一些偉大
傑作皆由此家族資助完成。許多藝術家
爲了討好贊助人，就將他們安排在畫中
前景的顯眼處。波提且利 (Botticelli) 的
「東方博士朝聖」(Adoration of the Magi,
1475年) 畫中，跪在聖母足前的灰髮國
王就是老柯西摩。穿白袍屈膝者是其孫
朱里亞諾。畫中最左的握劍年輕人，被
認爲是美化了的偉大的羅倫佐肖像，他
是老柯西摩另一個孫子。

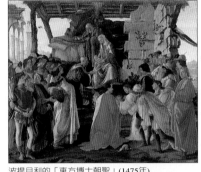

波提且利的「東方博士朝聖」(1475年)

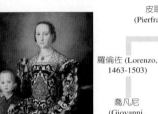

托列多的艾蕾歐諾拉
leonora of Toledo
艾蕾歐諾拉與其子的畫
像，她是拿波里
(Napoli) 西班牙
總督培得洛
(Don Pedro) 的
女兒。

羅倫佐
(Lorenzo,1394-1440)

皮耶法蘭契斯柯
(Pierfrancesco,1431-77)

羅倫佐 (Lorenzo,
1463-1503)

喬凡尼 (Giovanni,
1467-1514)

喬凡尼
(Giovanni,
1467-1514)

黑隊長喬凡尼
(Giovanni delle Bande
Nere, 1498-1526)

⑨ 柯西摩一世 (Cosimo I,
1519-74)，娶托列多的
艾蕾歐諾拉

柯西摩一世 *Cosimo I*
使托斯卡尼強盛而繁榮的
建設者，他在整個地區建
立起有效率的政府。

法蘭契斯柯一世 (Francesco I,
1541-87)，娶奧地利的
瓊安娜 (Joanna of Austria)

⑩ 菲迪南多一世
(Ferdinando I,1549-1609)

安娜・瑪麗亞・羅
多維卡 *Anna Maria
Lodovica*
梅迪奇家族的
最後一代，
她將其產
業永遠地
贈佛羅倫斯
人民。

瑪麗亞 (Maria,1575-
1642)，嫁給法蘭西的亨
利四世 (Henry IV)

⑪ 柯西摩二世
(Cosimo II,1590-1621)

法蘭西的路易十三世
(Louis XIII,1601-43)

恩莉耶塔・瑪麗
亞 (Henrietta
Maria,1609-69)，
嫁給英格蘭的
查理一世
(Charles I)

伊莉莎貝塔
(Elisabetta,1
692-1766)，
嫁給西班牙
的腓力四世
(Philip IV)

⑫ 菲迪南多二世
(Ferdinando,1610-70)

⑬ 柯西摩三世
(Cosimo III,1642-1723)

圖例

☐ 生於14世紀
☐ 生於15世紀
☐ 生於16世紀
☐ 生於17世紀
① 統治權的繼承順序

姜・迦斯頓 (Gian
Gastone,1671-1737)

安娜・瑪麗亞・羅多
維卡 (Anna Maria
Lodovica,1667-1743)

佛羅倫斯共和國

薩佛納羅拉
(1452-98年)

1494年，查理八世入侵，皮耶羅・梅迪奇放棄抵抗，佛羅倫斯自此宣告成為共和國。在薩佛納羅拉領導下，人民被誘導堅信上帝是唯一的統治者。最後，在1530年，出身梅迪奇的教皇克里門七世和神聖羅馬帝國皇帝西班牙的查理五世 (Charles V)，合力恢復了梅迪奇家族的統治。

舊宮的橫飾帶 Palazzo Vecchio Frieze
共和國時期的橫飾帶上，銘有：「基督是君王」，意謂凡間統治者並無至高無上之權。

現在此處是波波里花園
(Giardino di Bòboli)

查理八世入據席耶納
當法蘭西的查理八世 (Charles VIII) 在1494年入侵托斯卡尼時，薩佛納羅拉宣稱：這是上帝對托斯卡尼人民沈迷於瀆神書籍與藝術的懲罰。他下令將這類物品在「虛榮品燃燒大典」中焚毀。

猶滴與和羅孚尼
Judith and Holofernes
唐那太羅 (Donatello) 這尊貞德的猶滴手刃暴君和羅孚尼的雕像，在1494年前置於舊宮 (Palazzo Vecchio) 前，象徵梅迪奇統治的結束。

**佛羅倫斯的圍城
(1529-30年)**
佛羅倫斯被4萬名教廷和帝國的聯軍圍攻，市民仍支撐了10個月，其後才因饑病交迫而投降。瓦薩利 (Vasari) 在舊宮中的濕壁畫，描繪此城防守的全景，以及敵人進攻的規模。

佛羅倫斯與托斯卡尼記事

1498 薩佛納羅拉被燒死在木柱上	1504 米開蘭基羅完成大衛像 (見77頁)	1512 佛羅倫斯遭梅迪奇的喬凡尼樞機主教 (Giovanni de' Medici) 圍城
1495	**1505**	**1510**
1494 查理八世進軍佛羅倫斯.薩佛納羅拉自梅迪奇家族手中奪權	1502 蘇德里尼 (Soderini) 被選為共和國首任總理　　1509 教皇朱利爾斯二世 (Julius II) 開始將法蘭西人逐出義大利領土	1513 梅迪奇的喬凡尼加冕為教皇利奧十世 (Leo X)

總理
蘇德里尼

薩佛納羅拉
的處決

薩佛納羅拉
(Savonarola) 是極
能鼓動人心的演說
家，博得群眾的廣
泛支持，1498年，
其政敵以異端罪名
將他處死。

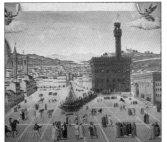

所有通往佛羅
倫斯城外的道
路都被封鎖。

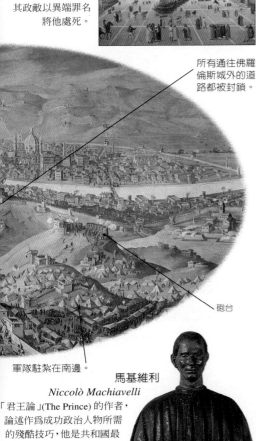

砲台

軍隊駐紮在南邊。

馬基維利
Niccolò Machiavelli

「君王論」(The Prince) 的作者，
論述作為成功政治人物所需
的殘酷技巧，他是共和國最
後一任軍事會議的祕書。

何處可見托斯卡尼
共和國時期的遺跡

領主廣場 (見76-77頁) 上有
塊標示牌，標明薩佛納羅
拉被處決的地點；在聖馬
可修道院 (96-97頁) 可見到
他的墓室。米開蘭基羅
(Michelangelo) 的大衛像
(David, 94頁) 象徵有朝氣
的共和國取代專制政權的
勝利。五百人大廳 (76頁)
則為共和議會召開之所。

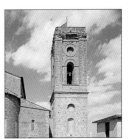

聖米尼亞托教堂的高塔，是1530
年增築的防禦工事，以作為槍台
(130-131頁).

1530年的圍城期間，米開蘭基羅
在安全的梅迪奇禮拜堂
(Cappelle Medicee, 90-91頁) 中
工作,此為當時所繪素描.

教皇克里門七世
的水晶棺

1527 羅馬遭帝國
軍隊洗劫時，佛羅
倫斯共和國趁機
重組

1531 梅迪奇的亞歷
山卓 (Alessandro de'
Medici) 成為首任佛
羅倫斯公爵

5 | 1525 | 1530

1520 米開蘭基羅
始建梅迪奇之墓
(Medici tombs,
見91頁)

1521 梅迪奇的朱里歐 (Giulio de' Medici)
加冕為教皇克里門七世 (Clement VII),佛
羅倫斯的統治權重歸梅迪奇

1530 佛羅倫斯遭教皇和
皇帝的聯軍圍攻

1532 馬基維
利的「君王
論」在他死
後出版

大公國時期

　　柯西摩一世在1570年成為托斯卡尼大公爵，促成托斯卡尼首次的政治統一。梅迪奇朝代於1737年結束，大公國 (Grand Duchy) 由洛林 (Lorraine) 的奧地利公爵繼承。1860年的復興運動 (Risorgimento) 期間，義大利人民合力推翻外來的統治者，奧地利因此失勢。1865至70年間，佛羅倫斯成為國家的首都。但在1870年義大利完全統一後，權力中心又移到羅馬。

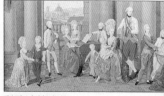

利歐波德家族
利歐波德一世 (Leopoldo I)，稍後成為奧皇利歐波德二世 (Leopoldo II)，曾推動許多改革，包括廢除死刑。

里佛諾海港 *Porto di Livorno*
里佛諾在1608年成為自由港：任何國家船隻都有同等的靠港權利，造成猶太 (Jewish) 和摩爾 (Moorish) 難民蜂擁而來，並為此城市的繁榮作出貢獻。

教會拒絕承認伽利略的發現。

伽利略解說地心引力理論。

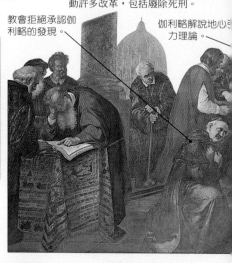

舊市場 *Mercato Vecchio*
舊市場在1865年拆除，當時佛羅倫斯是義大利的首都。而今原址上是共和廣場 (Piazza della Repubblica，見112頁) 的凱旋門。

科學的年代

17世紀時，伽利略 (Galileo) 是幾位受惠於梅迪奇家族贊助的卓越科學家之一，促使托斯卡尼成為科學發明的中心。他的實驗和對天文的觀察，建立了現代實驗科學的基礎，但也因牴觸羅馬天主教會的教義而遭迫害。

佛羅倫斯與托斯卡尼記事

1558 契里尼 (Cellini) 的「自傳」完成	1570 柯西摩一世被授與托斯卡尼大公爵的頭銜		
	1574 法蘭契斯柯一世繼承了柯西摩一世		
	1577 將里佛諾建設為托斯卡尼主要港口的工程起建	1633 伽利略被逐出教會	

| 1550 | | 1600 | 1650 |

1537 柯西摩一世被推選為佛羅倫斯公爵

梅迪奇公爵的徽記

1609 柯西摩二世繼承了法蘭契斯柯一世

1642 伽利略被軟禁在靠近佛羅倫斯的阿切特里 (Arcetri)，直至去世

柯西摩三世的頭盔

遊學 *Grand Tour*

18世紀期間，歐洲的富有貴族很流行到托斯卡尼旅遊。左法尼 (Zoffani) 於1770年所繪「行政長官室」(Tribuna) 的細部，顯示在烏菲茲美術館 (Uffizi) 參觀的情景。

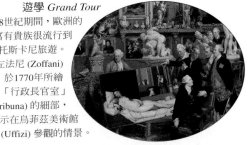

伽利略運用特別設計的配備來操作實驗 (見74頁)。

教會控告伽利略為異端後，柯西摩二世 (Cosimo II) 給予他庇護。

何處可見托斯卡尼大公國時期的遺跡

烏菲茲美術館的藝術品典藏 (見80-83頁) 是由梅迪奇家族在此時期開始蒐集的；同期的還有碧提豪宅 (見120-123頁) 內的典藏，歷代大公爵曾在此統治托斯卡尼超過3百年。想知道伽利略及當代人物的故事，可去參觀佛羅倫斯的科學史博物館 (74頁)。席耶納市政大廈 (214頁) 中的復興運動廳 (Sala del Risorgimento) 的濕壁畫，描繪了義大利統一前發生的事件。

法蘭卡維拉 (Francavilla) 所作柯西摩一世像，立於瓦薩利所建的騎士大廈 (Palazzo dei Cavalieri, 152頁) 入口.

這間為拿破崙建的浴室在碧提豪宅 (Palazzo Pitti, 見120-123頁) 內，但他從未使用過 (1790-1799年).

國家的統治

佛羅倫斯成為義大利首都時，劇增鉅額負債。這張諷刺畫描繪出威者抗議權位 (舊宮) 被轉移到羅馬。

1765 大公爵利歐波德一世提出許多社會改革方案	1796 拿破崙 (Napoleon) 發動首次義大利戰役	1799 法蘭西擊敗奧地利;托斯卡尼先由波旁路易統治,而後由拿破崙之妹艾莉莎·巴秋奇 (Elisa Baciocchi) 主政
		1815 拿破崙在滑鐵盧 (Waterloo) 戰敗
		1822 雪萊 (Shelley) 在里佛諾附近溺斃
		1840 羅斯金到佛羅倫斯旅遊

1750	**1800**	**1850**
1743 安娜·瑪麗亞羅多維卡去世	1814 拿破崙被放逐到艾爾巴島(Elba)	1865 佛羅倫斯被選為新義大利國的首都
1737 梅迪奇朝代結束;統治權轉移至洛林的奧地利議會	羅斯金 (Ruskin, 1819-1900年),他振興了文藝復興時期的評議精神	1871 義大利的首都又遷回羅馬

現代的佛羅倫斯

　　佛羅倫斯脆弱的藝術遺產，在20世紀飽受威脅。除了舊橋 (Ponte Vecchio) 外，古蹟橋樑全毀於二次大戰，更糟的是1966年洪水氾濫所帶來的大破壞。交通和污染也不容忽視，促使當局採取強硬環保措施，以期保存歷史性市中心。幸好此城在歷經諸般挑戰後，仍活力十足，在自豪的文化遺產上，以及作為生活、工作的工商業城市，都繼續保持著繁榮與成長。

交通管制
自1988年起，佛羅倫斯禁止車輛進入市中心。

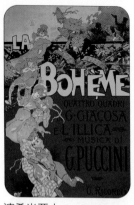

波希米亞人 *La Bohème*
托斯卡尼最偉大的作曲家蒲契尼 (Puccini) 於1896年所創作，是齣很受歡迎的歌劇，經常作為當地音樂節中的重頭戲 (見33頁)。

新佛羅倫斯
Firenze Nuova
佛羅倫斯的工商業重心遷至郊區「新佛羅倫斯」，將市中心留給文化性及富創意的企業去發展。

藝術品的修復工作
佛羅倫斯非常自豪於其藝術遺產，在進行修復前，先運用現代科技來分析濕壁畫，例如「東方博士朝聖行」(The Procession of the Magi, 見89頁)。這些技術包括以電腦測定顏料，以及標繪出結構上的損壞部分。

佛羅倫斯與托斯卡尼記事

提卜吉 (Domenico Tiburzi),民間的傳奇英雄兼惡名昭彰的馬雷瑪 (Maremman) 大盜

1896 蒲契尼的波希米亞人首演

1922 墨索里尼 (Mussolini) 領導義大利首任法西斯 (Fascist) 政府

1890	1900	1910	1920

1915 義大利加入同盟國 (法國,英國和俄國),參與第一次世界大戰

1896 經歷24年的逃亡生涯後,提卜吉終於被捕並遭槍決

墨索里尼

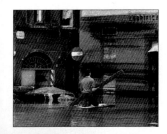

1966年的洪水氾濫

11月4日,亞諾河 (Arno) 的洪水升漲到街道平面6公尺之上。許多藝術瑰寶因而被毀;有些至今仍在修復中。

掃瞄的影像使修復者找出現存的輪廓線條,以重修受損的部分。

流行服飾

許多佛羅倫斯的設計師已成為眾所周知的名家。包括創作「睡衣之宮」(Palazzo Pyjamas) 的普奇 (Pucci)、古奇 (Gucci)、菲拉格摩 (Ferragamo, 見266頁) 以及新近崛起的戴里 (Daelli) 和柯維里 (Coveri)。

操作電腦程式的指令

旅遊業

佛羅倫斯和托斯卡尼向來是旅遊熱點 (見53頁)。而今佛羅倫斯每年接待約5百萬的觀光客。

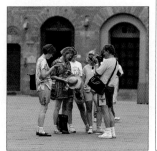

何處可見現代的佛羅倫斯

托那波尼街和新葡萄園街 (105頁) 的商店,銷售佛羅倫斯時裝的上品。阿里那里博物館 (104頁) 展出的照片,將本市在20世紀中發展過程表達無遺。聖十字教堂 (72頁) 保留了受損的契馬布耶 (Cimabue) 作品「基督受難像」(Crucifixion),以為1966年洪水氾濫的警惕。

這座機能主義風格的火車站 (1935年),是市中心唯一醒目的現代建築 (見113頁).

米凱魯奇 (Michelucci) 設計施洗者聖約翰教堂 (San Giovanni Battista,1964年) 立於阿美利哥·韋斯普奇機場 (見283頁) 附近.

1940 義大利投入二次世界大戰

1943 法西斯黨垮台

1966 佛羅倫斯遭洪水氾濫

1957-65 義大利的工業起飛

1987 經濟的超越 (Sorpasso): 義大利的經濟超越法國和英國

| 1940 | 1950 | 1960 | 1970 | | 1990 |

1946 義大利成立共和國

1944 許多托斯卡尼古蹟毀於同盟國的轟炸或撤退中的納粹黨

烏菲茲美術館 (Uffizi) 遭炸毀

1993 烏菲茲美術館在恐怖分子的爆炸破壞中受損

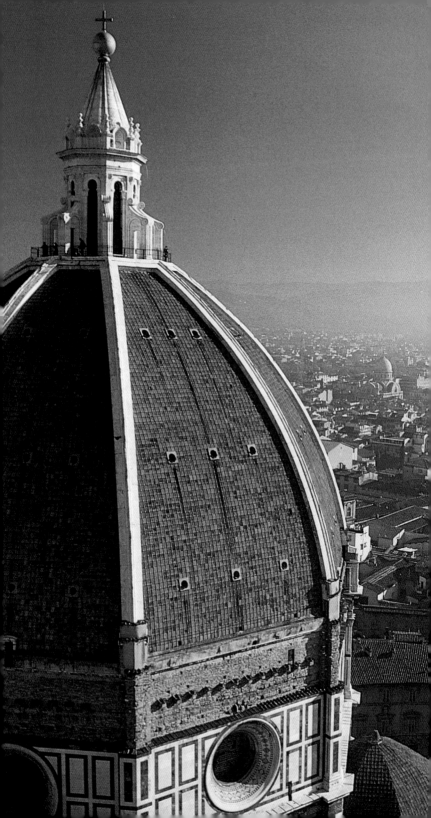

佛羅倫斯
分區導覽

佛羅倫斯的魅力

　　佛羅倫斯的歷史性街區很集中,在以下篇章中所介紹的名勝,都是步行或搭公車很容易到達的。下列地圖標示出這些名勝分屬的四區,本書對於每區的名勝都有詳盡導覽。多數遊客會先前往市中心東區,參觀城市之心——宏偉壯麗的主教座堂(Duomo);市中心北區與梅迪奇家族 (Medici) 關係密切;至於市中心西區,則有別致的商店;越過舊橋 (Ponte Vecchio) 就是奧特拉諾,有典藏豐富的碧提豪宅 (Palazzo Pitti)。

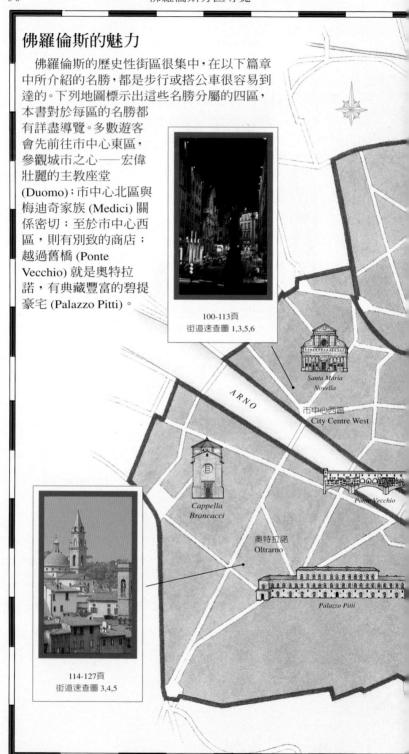

100-113頁
街道速查圖 1,3,5,6

Santa Maria Novella

ARNO

市中心西區
City Centre West

Cappella Brancacci

Ponte Vecchio

奧特拉諾
Oltrarno

Palazzo Pitti

114-127頁
街道速查圖 3,4,5

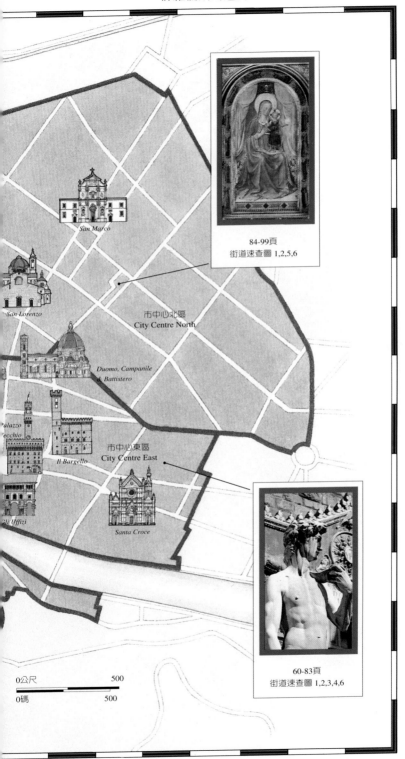

San Marco

San Lorenzo

市中心北區
City Centre North

Duomo, Campanile
& Battistero

Palazzo
Vecchio

Il Bargello

市中心東區
City Centre East

Uffizi

Santa Croce

84-99頁
街道速查圖 1,2,5,6

60-83頁
街道速查圖 1,2,3,4,6

0公尺　　　　　　　　　500
0碼　　　　　　　　　　500

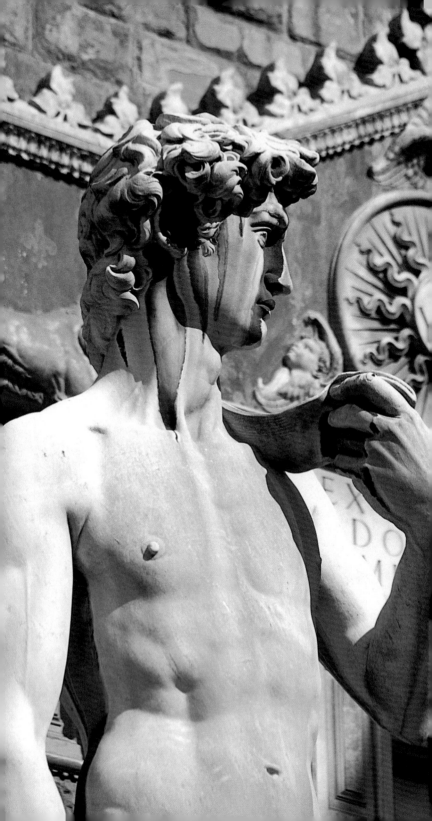

市中心東區 City Centre East

　　此區最突出的建築是壯麗的主教座堂 (Duomo)，大多數人抵達佛羅倫斯後，都會先來這裡參觀。如今主教座堂廣場 (Piazza del Duomo) 已禁止車輛通行，因此可讓人易於欣賞這座偉大建築的宏偉氣派。事實上，這教堂大得難以在近距離範圍內覽盡全景。當你漫步在往南的街道上，仍可不斷瞥見它斑爛的大理石外觀。另

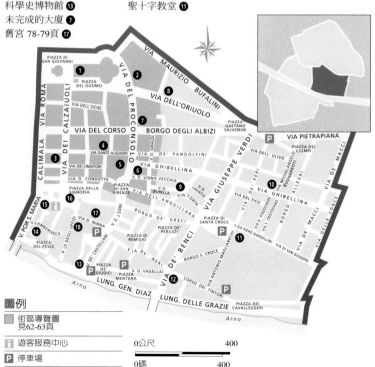

烏切羅 (Uccello) 於1443年所裝飾的主教座堂鐘

一座主要的教堂——聖十字教堂 (Santa Croce)，坐落在傳統工藝區中心，內有許多佛羅倫斯偉人的墳墓和紀念碑。這裡的街上很少顯赫的府邸，但卻是熱鬧而迷人的社區。此處可見到獨特的街坊商店以及修復工作坊，坊內的專家仍在繼續修復於1966年洪水氾濫時受損的古籍和藝術品 (見54-55頁)。

本區名勝

圖例

街區導覽圖
見62-63頁

遊客服務中心

停車場

0公尺　　　　400
0碼　　　　400

◁領主廣場 (Piazza della Signoria) 上，米開蘭基羅 (Michelangelo) 所雕的大衛像 (David)

街區導覽：主教座堂一帶

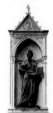

聖米迦勒菜園教堂立面上的雕像

佛羅倫斯大部分建築都在文藝復興時期重建，然而市中心東區卻保存了極明顯的中世紀風情，橫巷窄弄像迷魂陣。但丁 (Dante) 的故居——但丁之家，仍坐落在佛羅倫斯修道院教堂附近，他就是在此邂逅至愛的貝雅特莉伽・博提那理 (Beatrice Portinari, 見70頁)。最古老街道之一的阿比濟村 (Borgo degli Albizi)，林立著文藝復興時期的大廈，它是沿著古代通往羅馬的大道而建。

由布魯內雷斯基 (Brunelleschi) 設計的圓頂，於1436年完成，即使是偉大的古希臘羅馬建築亦相形失色。

★ **主教座堂、鐘樓與洗禮堂**

這座其大無比的教堂可容納2萬人。連同喬托 (Giotto) 所設計優雅的鐘樓和洗禮堂，由其門上所展現出的藝術理念，可窺見它們如何導致了文藝復興運動 ❶

碧加羅涼廊 (Loggia del Bigallo) 建於1358年，由阿諾第 (Arnoldi) 為慈悲會 (Misericordia) 所建。15世紀期間，棄兒在此爭相等待招領。3天過後，若其親生父母未來認領，就會被送到認養家庭去。

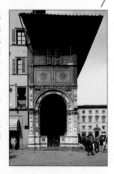

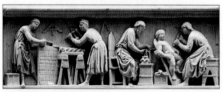

★ **聖米迦勒菜園教堂**

這座哥德式教堂牆上的雕刻，描繪了此城各同業公會 (如石匠和木匠) 的工作情形及其行業的守護聖者 ❸

製襪商之路 (Via dei Calzaiuoli) 林立著別致的商店，是傳統黃昏散步 (passeggiata) 的集中點。

★ **主教座堂藝品博物館**
主教座堂、鐘樓和洗禮堂
內的藝術品都移到此展
出,例如維洛及歐
(Verrocchio) 雕製的鑲板就
陳列在此 ❷

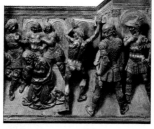

位置圖
見佛羅倫斯
街道速查圖 6

未完成的大廈
現在是人類學博
物館 ❼

佩娘 (Pegna),這家
迷你超市位於Via
della Studio街內,
販售的美味食品包
括巧克力、蜂蜜、
葡萄酒、香醋和橄
欖油 (見267頁)。

撒維雅提大廈
(Palazzo Salviati) 現
在是托斯卡尼銀行
(Banca Toscana) 的
總部,主要大廳内
仍有14世紀的壁
畫。

圓環的聖瑪格麗
塔教堂 (Santa
Margherita de'
Cerchi) 是西元
1285年但丁娶珍
瑪·多拿提 (Gemma
Donati) 之處。

★ **巴吉洛博物館**
昔日為市立監獄,現今
典藏有豐富的應用美術
和雕塑,包括這座由契
里尼 (Cellini, 1500-71
年) 所雕的人像 ❻

佛羅倫斯修道院教堂
在中世紀時,此修道院
的鐘聲劃分了佛羅倫斯
每天的生活作息表 ❺

但丁之家
這座中世紀房屋是
展示但丁生平和作
品的紀念館 ❹

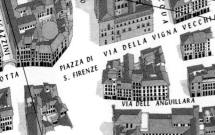

重要觀光點

★ 主教座堂、鐘樓與
 洗禮堂

★ 巴吉洛博物館

★ 主教座堂藝品
 博物館

★ 聖米迦勒菜園教堂

圖例

− − − 建議路線

0公尺　　　　　　100

0碼　　　　　　　100

主教座堂、鐘樓與洗禮堂 ❶

百花聖母教堂 (Santa Maria del Fiore) 乃佛羅倫斯的主教座堂 (Duomo)，龐大的圓頂俯視整個城市。其規模之大，彰顯出佛羅倫斯人爭強好勝的特性。洗禮堂 (Battistero) 是佛羅倫斯最古老的建築物之一，可能始建於4世紀，其大門 (見66頁) 更是遐邇聞名。喬托在1334年設計教堂鐘樓 (Campanile)；但直到1359年，他死後22年才完工。

鐘樓

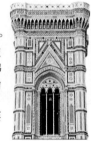

高85公尺，比圓頂低6公尺。外牆立面貼著白色、綠色和粉紅色的托斯卡尼大理石。

通往圓頂的階梯入口

哥德式窗台

新哥德式的大理石立面與喬托的鐘樓風格相得益彰，但遲至1871至87年間才添加上去。

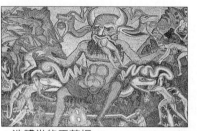

★ 洗禮堂的天花板

在巨大的八角形洗禮盆上方，有華麗生動的13世紀鑲嵌畫，描繪「最後的審判」，許多佛羅倫斯的名人 (包括但丁) 都曾在此領洗。

主要入口

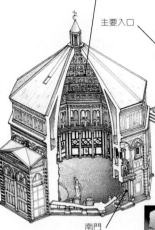

赤陶淺浮雕鑲板為安德利亞・畢薩諾 (Andrea Pisano) 所作。

南門

重要特色

★ 布魯內雷斯基設計的圓頂

★ 洗禮堂的天花板

到聖蕾帕拉塔教堂的階梯

地下墓室包括在1296年爲了建主教座堂而拆除的4世紀聖蕾帕拉塔教堂 (Santa Reparata) 的遺跡。

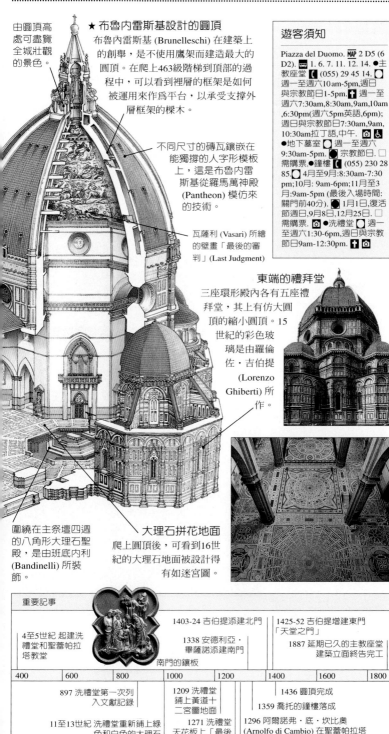

★ 布魯內雷斯基設計的圓頂
布魯內雷斯基 (Brunelleschi) 在建築上的創舉，是不使用鷹架而建造最大的圓頂。在爬上463級階梯到頂部的過程中，可以看到裡層的框架是如何被運用來作為平台，以承受支撐外層框架的樑木。

由圓頂高處可盡覽全城壯觀的景色。

不同尺寸的磚瓦鑲嵌在能獨撐的人字形模板上，這是布魯內雷斯基從羅馬萬神殿 (Pantheon) 模仿來的技術。

瓦薩利 (Vasari) 所繪的壁畫「最後的審判」(Last Judgment)

遊客須知

Piazza del Duomo. **MAP** 2 D5 (6 D2). ▥ 1. 6. 7. 11. 12. 14. ●主教座堂 **(** (055) 29 45 14. ◯ 週一至週六10am-5pm,週日與宗教節日1-5pm. ✝ 週一至週六7:30am,8:30am,9am,10am,6:30pm(週六5pm英語,6pm); 週日與宗教節日7:30am,9am,10:30am拉丁語,中午. ◙ ⮾ ●地下墓室 ◯ 週一至週六9:30am-5pm. ● 宗教節日. ▢ 需購票●鐘樓 **(** (055) 230 28 85.◯ 4月至9月:8:30am-7:30 pm;10月: 9am-6pm;11月至3月:9am-5pm (最後入場時間: 關門前40分). ● 1月1日,復活節週日,9月8日,12月25日. ▢ 需購票. ◙ ●洗禮堂 ◯ 週一至週六1:30-6pm,週日與宗教節日9am-12:30pm. ✝ ◙

東端的禮拜堂
三座環形殿內各有五座禮拜堂，其上有仿大圓頂的縮小圓頂。15世紀的彩色玻璃是由羅倫佐·吉伯提 (Lorenzo Ghiberti) 所作。

圍繞在主祭壇四週的八角形大理石聖殿，是由班底內利 (Bandinelli) 所裝飾。

大理石拼花地面
爬上圓頂後，可看到16世紀的大理石地面被設計得有如迷宮圖。

重要記事

	4至5世紀 起建洗禮堂和聖蕾帕拉塔教堂		1403-24 吉伯提添建北門	1338 安德利亞·畢薩諾添建南門南門的鑲板	1425-52 吉伯提增建東門「天堂之門」	1887 延期已久的主教座堂建築立面終告完工	
400	600	800	1000	1200	1400	1600	1800
	897 洗禮堂第一次列入文獻記錄		1209 洗禮堂鋪上黃道十二宮圖地面		1436 圓頂完成		
					1359 喬托的鐘樓落成		
	11至13世紀 洗禮堂重新鋪上綠色和白色的大理石		1271 洗禮堂天花板上「最後的審判」完成		1296 阿爾諾弗·底·坎比奧 (Arnolfo di Cambio) 在聖蕾帕拉塔教堂原址上起建新的主教座堂		

洗禮堂的東門

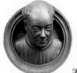

羅倫佐・吉伯提

　　吉伯提 (Ghiberti) 在1401年被委派製作洗禮堂大門，以紀念佛羅倫斯逃過瘟疫浩劫。他在一項競賽中得勝而獲選，參賽者包括唐那太羅和布魯內雷斯基等。吉伯提和布魯內雷斯基的參賽鑲板作品

吉伯提所製作的獲勝參賽鑲板

(見69頁)，和當時哥德式風格迥異，常被認為是文藝復興時期的首批作品。

天堂之門
Porta del Paradiso

花了21年的時間完成北門後，吉伯提又在1424至1452年間製作東門。米開蘭基羅熱心地將之命名為「天堂之門」。鑲板真蹟收藏在主教座堂藝品博物館內；洗禮堂所見的都是複製品。

精心安排的尖銳嶙峋岩石，象徵著亞伯拉罕 (Abraham) 的痛苦，用以強調犧牲其子之舉。

亞伯拉罕及被當作祭品奉獻的以撒 (Isaac)

利用建築物製造空間深度的幻覺，吉伯提是擅用透視法的大師。

約瑟 (Joseph) 被賣為奴，而後被他的兄弟們認出

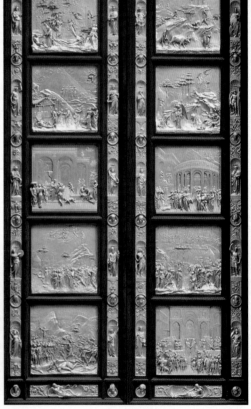

東門圖例

1	2
3	4
5	6
7	8
9	10

1 亞當和夏娃被逐出伊甸園
2 該隱謀殺弟弟亞伯
3 挪亞的醉態及其獻祭
4 亞伯拉罕和被當作祭品奉獻的以撒
5 以掃和雅各
6 約瑟被賣為奴
7 摩西領受十誡
8 耶利哥城滅亡記
9 與菲利士人的戰役
10 所羅門王和示巴女王

主教座堂、鐘樓與洗禮堂
Duomo, Campanile & Battistero ❶

見64-65頁.

主教座堂藝品博物館 ❷
Museo dell'Opera del Duomo

Piazza del Duomo 9. **MAP** 2 D5 (6 E2). 📞 (055) 230 28 85. ⏰ 4月至10月:週一至週六9am-6:50pm;11月至3月:週一至週六9am-5:20pm(11月1日至12月8日,12月26日至1月6日:9am-1pm). ● 12月25日,1月1日,復活節週日. □ 需購票. 🚫

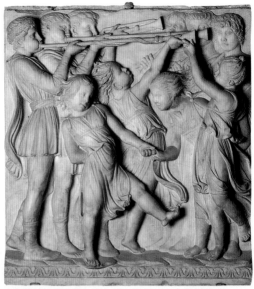

主教座堂藝品博物館中,德拉·洛比亞設計的詩班席樓廂雕刻

　　為保護起見,主教座堂、鐘樓和洗禮堂外部的文物,尤其是吉伯提為洗禮堂東門設計的鑲板,都被移至館中收藏。1501至1504年,米開蘭基羅在中庭裡雕刻大衛像 (見77頁)。中庭裡散布著羅馬時代的石棺,以及巴洛克式雕像群,圍繞著升天施洗聖約翰像。旁有一座布魯內雷斯基的小型胸像,他是主教座堂圓頂的建築師,博物館的第一室即以他為主。地面層的主陳列室有阿爾諾弗·底·坎比奧 (Arnolfo di Cambio) 原版主教座堂立面裝飾的複製品,以及為立面壁龕所刻的雕像,包括哥德式的「玻璃眼珠的聖母」(Madonna of the Glass Eyes)。其旁有裘發尼 (Ciuffagni) 的「聖馬太」,班可 (Banco) 的「聖路加」,以及最受人矚目的唐那太羅 (Donatello) 的「聖約翰」。這三件作品作於1408至15年間,因為參加競賽而作,裘發尼的作品被控模仿唐那太羅,而被取消資格。獲勝者將被委派雕刻「聖馬可」像,結果落到缺席的

用來建造布魯內雷斯基圓頂的滑輪

蘭勃提 (Lamberti) 身上。米開蘭基羅在雕刻「摩西」像 (Moses, 1503-13年) 時,也模仿了唐那太羅的聖人像。他的「聖殤圖」(Pietà) 放在樓梯間的顯要位置。戴頭巾的「尼哥底母」(Nicodemus) 被公認為其自畫像。

　　上層第一個房間是以2座詩班席樓廂為主,約建於1430年代,為唐那太羅和路加·德拉·洛比亞 (Luca della Robbia) 所作。以易碎的白色大理石雕成,並飾以彩色玻璃和鑲嵌畫。在唐那太羅眾多作品中,有「抹大拉的馬利亞」(La Maddalena, 1455年, 見25頁)、舊約聖經人物雕像,以及先知「阿巴庫」像 (Abakuk, 1423-25年)。吉伯提的洗禮堂東門鑲板陳列在鄰室,只展出4件。

聖米迦勒菜園教堂 ❸
Orsanmichele

Via Calzaiuoli. **MAP** 3 C1 (6 D3). 📞 (055) 28 47 15. ⏰ 每日9am-中午,4-6pm. 🚫 ♿

　　此名乃聖米迦勒的菜園 (Orto di San Michele) 的訛稱,原是一座早已消失的修道院菜園。教堂建於1337年,本欲作為穀物市場,但是剛落成就被改作教堂。外牆有14座壁龕,佛羅倫斯各行業公會 (Arti) 的守護聖者像,分別供奉在每座壁龕中。內部有兩座平行的中殿。右側中殿裡有座不同凡響的祭壇,是奧卡尼亞 (Orcagna) 於1350年代設計。祭壇滿布小天使,並鑲嵌了彩色大理石及玻璃。緊鄰的是達迪 (Daddi) 的「聖母與聖嬰」(1348年),畫框上有雕刻精美的天使。

聖米迦勒菜園教堂立面外牆上的聖喬治雕像

巴吉洛博物館 ❻

　　巴吉洛 (Il Bargello) 建於1255年，原為市政廳，是佛羅倫斯尚存的最古老官方建築。16世紀時，曾是警長官邸及監獄；直到1786年止，也曾是執行死刑之所。1865年成為義大利最早的國立博物館之一。館內典藏大量佛羅倫斯文藝復興時期雕刻，並有展示米開蘭基羅、唐那太羅、姜波隆那和契里尼作品的主題陳列室，以及矯飾主義藝術家的銅像作品。

兵器和盔甲
陳列室

姜波隆那的「使神麥丘里」雕像
這座著名的青銅像 (Mercurio) 作於1564年，展現青年運動家飛躍之姿。

抹大拉的馬
利亞禮拜堂
(Cappella di
Magdalena)

參觀導覽
畫廊共佔三層樓。由入口大廳向右，便可見到米開蘭基羅室內的「酒神巴庫斯」(1497年) 雕像。中庭的階梯通往上層涼廊，擺滿了姜波隆那的鳥類塑像。右邊是唐那太羅室，他在1401年為洗禮堂大門競賽所作參賽鑲板也在此展出。抹大拉的馬利亞禮拜堂和伊斯蘭室也都在第一層樓。維洛及歐室、兵器和盔甲陳列室和一間小型銅像陳列室則在第二層樓。

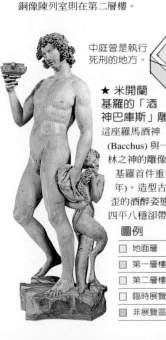

中庭曾是執行
死刑的地方。

★ 米開蘭基羅的「酒神巴庫斯」雕像
這座羅馬酒神 (Bacchus) 與一位小森林之神的雕像，是米開蘭基羅首件重要作品 (1497年)。造型古典，但是東倒西歪的酒醉姿態，對古代作品的四平八穩卻帶有嘲弄意味。

圖例
- ☐ 地面層
- ☐ 第一層樓
- ☐ 第二層樓
- ☐ 臨時展覽室
- ☐ 非展覽區

米開蘭基羅室
(Sala di Michelangelo)

塔樓的歷史可追朔
到12世紀。

入口

持花束的仕女
這座塑像 (Doma col mazzolino) 被認爲是出於維洛及歐 (Verrocchio) 之手，但其實可能是其弟子達文西的作品。

小型青銅像陳列室
(Sala dei piccoli bronzi)

象牙馬鞍
這副鑲象牙的馬鞍乃爲梅迪奇家族所作，曾在15世紀期間佛羅倫斯的馬上比武中使用過。

上層涼廊

唐那太羅的「大衛」像
這座著名的青銅像 (David)，鑄於1430年代，是繼古典時期之後，西方藝術家所作的首座裸像 (見46-47頁)。

唐那太羅室
(Sala di Donatello)

遊客須知

Via del Proconsolo 4. 🅼🅰🅿 4 D1 (6 E3). 📞 (055) 238 86 06. 🚌 19. 🕘 週二至週日9am-2pm. ⬤ 12月25日,1月1日,4月25日,5月1日(部分陳列室在冬季時暫不開放). ☐ 需購票. 🅿 ♿ 僅限地面層.

★ **洗禮堂東門競賽鑲板**
布魯內雷斯基的這塊青銅鑲板，描繪亞伯拉罕正欲屠其子以撒，以爲獻祭，是爲了洗禮堂東門的競賽而作 (見66頁)。

巴吉洛博物館嚴加設防的建築立面，使人望而生畏。

重要特色

★ 洗禮堂東門
　競賽鑲板

★ 唐那太羅的
　「大衛」像

★ 米開蘭基羅的「酒
　神巴庫斯」雕像

巴吉洛監獄
Prigione del Bargello
伯納多‧巴隆伽里 (Bernardo Baroncelli) 是在此被處決的著名不良分子之一。他因參與帕齊謀反事件，欲行刺偉大的羅倫佐，結果事敗，在1478年被處絞刑 (見47頁)。巴隆伽里的屍體被吊在巴吉洛的窗戶外，以儆效尤，此景保留在達文西當時所作的素描中。

但丁之家 ❹
Casa di Dante

Via Santa Margherita 1. **MAP** 4 D1
(6 E3). **☎** (055) 21 94 16. **◯** 4月
1日至1月1日:週三至週一10am-
6pm; 1月2日至3月31日週三至週
一10 am-4pm;週日10am-2pm. **□**
需購票.

詩人但丁 (Dante,
1265-1321年) 是否
真的在此屋出生,
至今尚為疑問,
但至少此屋是
他出生地區
的一部分。在
1911年,這棟
13世紀中古
城堡式房屋

但丁之家外牆上的
但丁半身塑像

曾經過巧妙整修,以便
外觀仍保有不規則感。

裡面有個以但丁生平
和作品為主題的小型紀
念館。樓下房間則展出
現代藝術及雕塑。往這
房子北邊走一小段路,
即為建於11世紀的教區
教堂——圓環的聖瑪格
麗塔教堂 (Santa
Margherita de'Cerchi)
。據說但丁就是在此
邂逅貝雅特莉伽,他在
詩作中將她美化。

佛羅倫斯修道院教堂 ❺
Badia Fiorentina

Via del Proconsolo. **MAP** 4 D1 (6
E3).**◯** 每日9am-中午,
4:30-7pm. **Ø**

佛羅倫斯最古老的教
堂之一,由維拉 (Willa)
在978年所建立,她是托
斯卡尼烏貝托伯爵
(Uberto) 的遺孀。他們的
兒子烏果伯爵 (Ugo),於
1001年在此教堂中下
葬,那座華麗的墳墓乃由
米諾・達・斐也左列
(Mino da Fiesole) 於1469
至1481年間雕製。米諾還
雕製了祭壇,以及位於右
側翼廊的政治家朱尼
(Giugni) 之墓。

畫家菲力比諾・利比
(Filippino Lippi) 的「聖母
向聖伯納多顯靈」(Virgin
Appearing to St Bernardo,
1485年) 也為單調肅穆的
內部帶來了朝氣。其細節
令人激賞,是15世紀最值
得注意的傑作之一。

寧靜的香橙隱修院
(Chiostro degli
Aranci) 很難找,是要
從祭壇右邊的一
道門進入。這
兩層樓的隱修
院是由洛些利
諾 (Rossellino)
在1435至1440
年間建造,有
一系列保存完好的濕壁
畫,描繪聖本篤 (St
Benedict) 生平。繪製於
15世紀,在1973年曾整修
過。在北側走道亦可見到
布隆及諾 (Bronzino) 的
一幅早期濕壁畫。但丁
在「天國篇」裡曾提到的
絕佳景色,亦可由隱修院
的六角形鐘樓望見。

巴吉洛博物館 ❻
Il Bargello

見68-69頁.

未完成的大廈 ❼
Plazzo Nonfinito

Via del Proconsolo 12. **MAP** 2 D5 (6
E2). **☎** (055) 239 64 49. **◯** 週四
至週六與每月第三個週日9am-
1pm. **⬤** 1月1日,4月25日,復活節
週日,5月1日,6月24日,8月13-17
日,12月8日,12月25-26日,12月31
日. **Ø** **㕚**

此大廈是由布翁塔連
提 (Buontalenti) 於1593
年起建,直到1869年仍
未完成,當時已用來設
義大利首座人類學及動
物行為學博物館。最觸
目的建築特色是座堂皇
的內部中庭,被認為是
奇戈利 (Cigoli, 1559-
1631年) 所設計。館裡
有由昔日非洲殖民地蒐
集的藝術收藏,和18世
紀英國冒險家庫克船長
(Cook) 在最後一次太平
洋航行所帶回的物品。

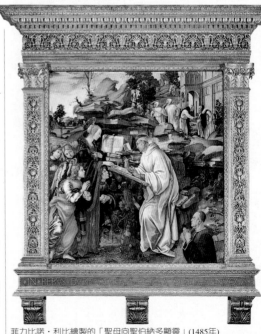
菲力比諾・利比繪製的「聖母向聖伯納多顯靈」(1485年)

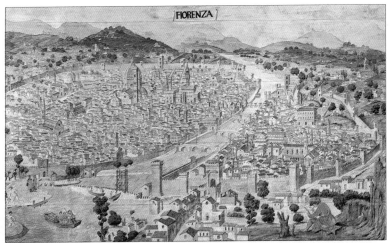

19世紀複製的「鍊形地圖」(Pianta della Catena),描繪出佛羅倫斯的風貌

佛羅倫斯發展沿革博物館 **8**
Museo di Firenze com'era

Via dell'Oriuolo 24. **MAP** 2 D5 (6 F2). **C** (055) 239 84 83. **○** 週五至週三10am-1pm(最後入場時間:閉館前30分). **●** 1月1日,復活節週日,5月1日,8月15日,12月25日. **□** 需購票.

這座博物館透過圖畫、平面圖和油畫來展示佛羅倫斯的發展沿革。最迷人的展示品之一是「鍊形地圖」(Pianta della Catena) 木刻畫,為19世紀複製品,真蹟約製於1470年,描繪佛羅倫斯在文藝復興鼎盛時期的風貌。其古典故出於圖像周邊的鍊形緣飾。在欣賞時可試著找出現今仍存的建築,如碧提豪宅 (Palazzo Pitti),或想像當時尚未出現的建物,例如鳥菲茲美術館 (Uffizi) 的所在。都市計畫主題室所展出內容,為建築師朱賽貝·波吉 (Giuseppe Poggi) 所設計,在1865至1871年間,佛羅倫斯曾為義大利首都,當時他被委任為都市建築師,負責改造市中心。此計畫後來

因國際上的抗議而被迫停止進行,但為時略晚,已有些建築為了建造新的共和廣場 (見112頁) 而被拆除,14世紀的城牆亦同時遭拆。

維佛里冰淇淋店 **9**
Bar Vivoli Gelateria

Via lsola delle Stinche 7. **MAP** 4 D1 (6 F3). **C** (055) 29 23 34. **○** 週二至週六8:30am-1am,週日10am-1am.

維佛里冰淇淋店

店面很小,但因口味繁多的冰淇淋而門庭若市,顧客大排長龍。這家店宣稱調配出「全世界最美味的冰淇淋」,牆上貼滿剪報,都是鑑賞

家在報章雜誌上的強力推薦,更增號召力。

這家店位於聖十字區 (Santa Croce) 中心,到處是窄巷和小廣場。在這裡可見到並非為迎合觀光客而開設的街坊小店,以及許多小型工作坊。托塔街 (Via Torta) 便是此區的典型代表。

波那洛提之家 **10**
Casa Buonarroti

Via Ghibellina 70. **MAP** 4 E1. **C** (055) 24 17 52. **○** 週三至週一9:30am-1:30pm. **●** 1月1日,復活節週日,4月25日,5月1日,8月15日,12月25日. **□** 需購票. **Ø** **&**

米開蘭基羅 (他姓波那洛提) 在1508年當作投資而買下這三連幢的房子,亦曾住過短暫時期。其後代子孫都盡可能的去蒐集他的佳作以增加收藏。

在這些作品中,有他早期的名作:「階梯旁的聖母」(Madonna della Scala),是塊長方形的大理石淺浮雕 (tavoletta),雕於1490至92年間。作於1492年的浮雕尚有「人頭馬的戰役」(Battle of the Cantaurs)。

聖十字教堂 ⑪

　　壯觀的哥德式聖十字教堂 (Santa Croce,
1294年)，內有許多佛羅倫斯名人的墳墓，包括
米開蘭基羅和伽利略等。喬托和弟子賈第
(Gaddi) 於14世紀初所繪的壁畫，更爲寬闊、通
爽的內部添色不少。連接教堂與其旁的迴廊，
是布魯內雷斯基設計的古典式帕齊禮拜堂，爲
文藝復興時期的建築傑作。迴廊周圍的修道院
建築，則作爲宗教油畫和雕刻
的博物館。

立面外牆在1863年重新鋪貼
上彩色大理石，費用由英國
人史龍恩 (Sloane) 捐贈。

但丁在1321年逝世於
放逐期間，葬在拉溫
納(Ravenna)。他的
崇拜者於1829年為這
位偉大的詩人立了一
座紀念碑。

馬基維利 (Machiavelli, 見51頁)
於1527年葬於此。他的紀念
碑立於1787年，乃由史畢納
吉 (Spinazzi) 所作。

伽利略之墓
伽利略在1616年曾受到教會
的非難，而被禁止舉行基督
宗教葬禮，直到1737年佛基
尼 (Foggini) 爲他建好此墓
時，才解除此禁。

入口

出口

米開蘭基羅之墓
米開蘭基羅爲自己的墳墓所設
計的聖殤圖 (Pietà, 見67頁) 從
未完成。這座紀念碑是由瓦薩
利 (Vasari) 於1570年所
設計，爲繪畫、建築
和雕像的綜合體。

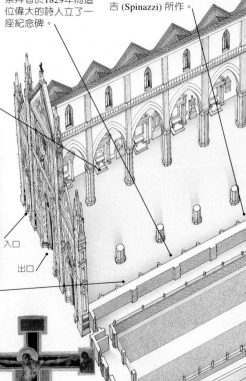

重要特色
★ 帕齊禮拜堂
★ 布魯尼之墓
★ 賈第在巴隆伽里禮 　拜堂所繪的濕壁畫

迴廊的入口

契馬布耶的基督受難像
契馬布耶 (Cimabue) 這幅受
損的13世紀傑作，令人憶起
1966年的洪水氾濫。

博物館的
入口

唐那太羅的「基督受難像」(1425年) 放在第一座巴爾第禮拜堂 (Cappella Bardi) 裡，激起布魯內雷斯基指稱基督好像個鄉巴佬。為了應戰做個更好的出來，他另外雕了自己的版本，如今掛在福音聖母教堂 (Santa Maria Novella) 內。

喬托在第二座巴爾第禮拜堂裡所繪的濕壁畫 (1317年)，描繪聖方濟 (St Francis) 的生平事蹟。

新哥德式鐘樓是在1842年才加建的。

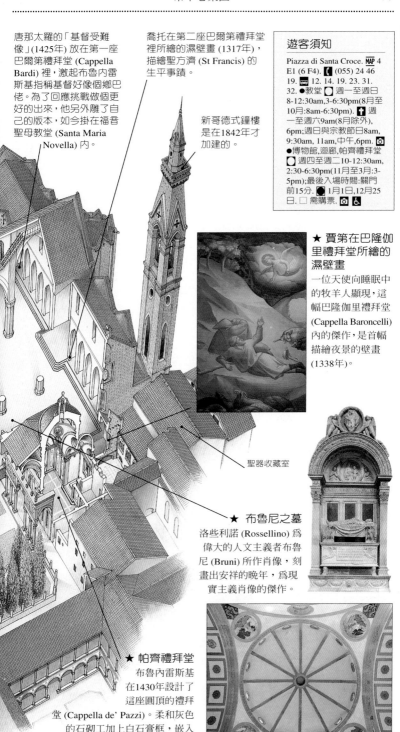

遊客須知

Piazza di Santa Croce. **MAP** 4 E1 (6 F4). 🚃 (055) 24 46 19. 🚌 12. 14. 19. 23. 31. 32. ●教堂 🕐 週一至週日 8-12:30pm,3-6:30pm(8月至10月:8am-6:30pm). ✝ 週一至週六9am(8月除外)，6pm;週日與宗教節日8am, 9:30am, 11am,中午,6pm. 📷 ●博物館,迴廊,帕齊禮拜堂 🕐 週四至週二10-12:30am, 2:30-6:30pm(11月至3月:3-5pm);最後入場時間:關門前15分. 🚫 1月1日,12月25日. 🔲 需購票. 📷 👤

★ 賈第在巴隆伽里禮拜堂所繪的濕壁畫
一位天使向睡眠中的牧羊人顯現，這幅巴隆伽里禮拜堂 (Cappella Baroncelli) 內的傑作，是首幅描繪夜景的壁畫 (1338年)。

聖器收藏室

★ 布魯尼之墓
洛些利諾 (Rossellino) 為偉大的人文主義者布魯尼 (Bruni) 所作肖像，刻畫出安祥的晚年，為現實主義肖像的傑作。

★ 帕齊禮拜堂
布魯內雷斯基在1430年設計了這座圓頂的禮拜堂 (Cappella de' Pazzi)。柔和灰色的石砌工加上白石膏框，嵌入路加‧德拉‧洛比亞 (Luca della Robbia) 所繪的使徒肖像赤陶圓盤畫。

何內博物館

聖十字教堂 ⑪
Santa Croce

見72-73頁.

何內博物館 ⑫
Museo Horne

Via de' Benci 6. MAP 4 D1 (6 F4).
【 (055) 24 46 61. ○ 週一至週
六9am-1pm. ● 1月1日,復活節
日,復活節週一,4月25日,8月15
日,11月1日,12月25-26日. □ 需
購票. ◙

這座博物館收藏的油
畫、雕刻及裝飾藝術的
作品數量不多,是英國
藝術史學家何內 (Hone,
1844-1916年) 捐贈的。設
於一座堂皇的文藝復興
時期典型小華廈內,此
華廈乃於1489年為富裕
的阿爾貝第家族 (Alberti
family) 而興建。

建築以地面層作為工
場和貯藏室之用,上層
則是華麗的住家,是
許多文藝復興時
期建築格局的典型。

館內原有的大部分主
要藝術品,例如一些17
和18世紀重要的繪畫,
已移至烏菲茲美術館典
藏。然而,館內仍有值得
炫耀的重要展出品:喬
托作於13世紀的「聖司
提反」(St Stephen) 多翼
式祭壇畫 (有三塊鑲板以
上的祭壇畫)。此外,還有
馬提尼 (Simone Martini,

1283-1344年) 所繪的「聖
母與聖嬰」(Madonna and
Child),和一幅達迪
(Daddi, 約1312-48年) 的
「聖母像」(Madonna)。

科學史博物館 ⑬
Museo di Storia della Scienza

Piazza de' Giudici 1. MAP 4 D1 (6
E4). 【 (055) 29 34 93. ○ 週一至
週六9:30am-1pm,週一,週三,週五
2-5pm. ● 1月1日,4月25日,5月1
日,6月24日,8月15日,12月8日,12
月25-26日. □ 需購票. ◙ &

這座小型博物館有如
科學家伽利略 (Galileo
Galilei, 1564-1642年) 的
個人紀念館。展品包括天
文望遠鏡和鏡頭,他曾用
來發現環繞木星之最大
的衛星群。

博物館並著重於大規
模地將伽利略的實驗重
現觀者眼前,有些則有導
覽員示範操作。

為了紀念伽利略,佛羅
倫斯在1657年設立了世
界第一所科學機構——
實驗學院 (Accademia del
Cimento),許多學院
的發明都在此
展出。

16至17世紀間佛羅倫斯
製造的巨型地球儀和星
象儀也同樣讓人著迷。特
別值得一看的還有何門
(Homem) 在1554年繪製
的世界地圖,以及達德利
爵士 (Dudley) 所發明的
航海儀器,他在1607至
1621年間,曾受僱於梅迪
奇的公爵,在里佛諾建設
海港 (見158頁)。

伽利略 (1564-1642年),
梅迪奇的數學委員

橋畔的聖司提反教堂 ⑭
Santo Stefano al Ponte

Piazza Santo Stefano al Ponte.
MAP 3 C1 (6 D4). ● 暫不開放.

建於969年,因緊臨
於舊橋 (Ponto Vecchio)
旁,故被稱為「橋畔
的」。仿羅馬
式的建築
立面約

製於1564年的星象儀,用於標示恒星與行星的正確位置

世界地圖

佛羅倫斯的地圖繪製者，是依據早期探勘者的觀察和航海記錄來製作。這也是為何美洲是以佛羅倫斯人阿美利哥·韋斯普奇 (Amerigo Vespucci) 來命名，而未以哥倫布 (Columbus) 來命名之故。當哥倫布由橫渡大西洋之旅歸來後，西班牙國王費迪南 (Ferdinand) 聘用韋斯普奇去印證哥倫布是否真的發現到印度的新航線。韋斯普奇是第一個瞭解到哥倫布發現的是塊新大陸的人，並在給皮耶羅·梅迪奇 (Piero de' Medici) 的信中，描述他的旅程。這些信一被公開，佛羅倫斯的地圖繪製者便依此修改世界地圖。基於同鄉之情，他們便將這新世界命名為阿美利哥，後來被訛傳成阿美利加 (America, 美洲)。

南美洲底端當時仍未被標示在地圖上

阿根廷第一次出現在地圖上

非洲和阿拉伯地區能詳盡成圖，歸功於幾世紀的貿易往來

安蒂波迪斯群島 (Antipodes) 尚未被發現

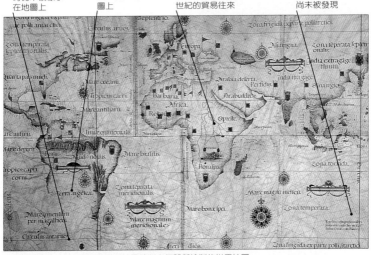

科學史博物館內，由16世紀葡萄牙地圖繪製者何門所繪製的世界地圖

建於1233年，是最重要的建築特色。「音樂之友」(Amici della Musica) 常在此教堂籌辦高水準管絃樂演奏會，詳情公布在教堂入口處。

百草店 ⑮
Erboristeria

Spezieria-Erboristeria Palazzo Vecchio. Via Vacchereccia 9r. **MAP** 3 C1 (6 D3). 【 (055) 239 60 55. ◖ 3月至10月：每日9am-7:30pm(7月至8月：10am-2:30pm,5-7:30pm)；11月至2月：週二至週六9am-1pm,3-7:30pm.

這間古傳的百草商店，與舊宮齊名，內有悅目的濕壁畫裝飾。佛羅倫斯有幾家類似的商店，販賣草藥香皂、芳香乾燥花、化粧品和香精，都是採用托斯卡尼各地的修士或修女所傳的古代配方製成。不遠處的 Calimala街4r號，另有一家名為老野豬藥房的百草店 (Erboristeria della Antica Farmacia del Cinghiale)，因其對面新市場 (見112頁) 上的青銅野豬雕像而取名。

領主廣場 ⑯
Piazza della Signoria

見76-77頁.

舊宮 *Palazzo Vecchio* ⑰

見78-79頁.

烏菲茲美術館 ⑱
Gli Uffizi

見80-83頁.

烏菲茲美術館面朝亞諾河的建築立面，其上有瓦薩利走廊 (106頁)

領主廣場 ⑯

領主廣場 (Piazza della Signoria) 是座獨特的露天雕塑藝廊，它與舊宮從14世紀以來，便一直是佛羅倫斯的政治中心。廣場上的雕像有些是複製品，都是紀念與此城歷史有關的重要事件，其中不少是和佛羅倫斯共和國 (50-51頁) 的興衰有關：當時的宗教領袖薩佛納羅拉 (Savonarola) 就是在這廣場上被處以火刑。

五百人大廳

這間其大無比的會議廳 (Salone dei Cinquecento) 建於1495年，有瓦薩利繪的濕壁畫爲飾，內容以佛羅倫斯歷史爲主。

鐘樓

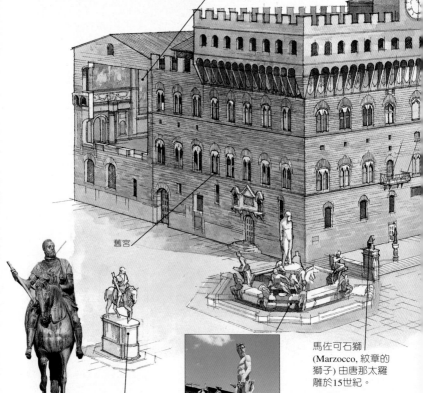

舊宮

馬佐可石獅 (Marzocco, 紋章的獅子) 由唐那太羅雕於15世紀。

★ 海神噴泉

安馬那提 (Ammannati, 1575年) 所設計矯飾主義風格的海神噴泉 (Fontana degli Nettuno)，爲托斯卡尼海軍的勝利歌功頌德。

柯西摩一世大公爵

姜波隆那 (Giambologna) 所作的騎馬雕像，歌頌以軍事力量統轄托斯卡尼的柯西摩一世 (Cosimo I)。

盛會
這幅18世紀版畫顯示，幾世紀以來，這座廣場常被用來作為舉行市民競技或節慶盛會的地點。

遊客須知

 MAP 4 D1 (6 D3). 🚌 19.
☐ 行人徒步區.

★ 珀爾修斯
珀爾修斯 (Perseus) 手提所斬蛇髮女妖美杜莎 (Medusa) 的頭，是契里尼 (Cellini) 於1554年製作的青銅像，用來向柯西摩一世的政敵警告他們可能面臨的命運。

烏菲茲咖啡屋 (Caffè degli Uffizi) 位於傭兵涼廊的頂層，在此可鳥瞰廣場全景。

★ 強奪色賓族婦女 (1583年)
姜波隆那這座人像姿態扭曲的著名雕刻 (Ratto delle Sabine)，是用整塊有瑕疵的大理石雕成。

班底內利 (Bandinelli) 的海克力斯和卡科斯 (Hercules and Cacus, 1534年)

傭兵涼廊 (Loggia dei Lanzi, 1382年)，由奧卡尼亞 (Orcagna) 所設計，是以柯西摩一世的傭兵衛隊來命名。後面牆邊有列古代羅馬女祭司的雕像。

大衛像 (1501年)
米開蘭基羅著名的雕像 (見94頁)，根據大衛 (David) 戰勝巨人歌利亞 (Goliath) 的舊約故事而作，象徵共和國推翻專制的勝利。

重要特色

★ 米開蘭基羅的「大衛」像

★ 安馬那提的海神噴泉

★ 姜波隆那的「強奪色賓族婦女」

★ 契里尼的「珀爾修斯」

舊宮 ⑰

　　舊宮 (Palazzo Vecchio) 現在依然如當初一樣，繼續作為佛羅倫斯市政大廳之用。1322年，在壯麗的鐘樓裡懸掛上巨鐘後，才正式宣告落成。此鐘用來召集市民開會，或發布警報。外貌保持中世紀風格，但是在1540年柯西摩一世入住後，內部裝潢就全部改過。達文西和米開蘭基羅曾受聘重新裝飾內部，但最後卻是由瓦薩利接手完成。他作了許多壁畫 (1563-1565年) 頌揚柯西摩及其所創建的托斯卡尼大公國。

★百合花大廳

百合花大廳 (Sala dei Gigli) 裡，金色的百合花是象徵佛羅倫斯的徽記，置於吉爾蘭戴歐 (Ghirlandaio) 以羅馬政治家為題的濕壁畫的牆壁之間。

參觀導覽

舊宮要經由中庭進入。一道有紀念性的階梯通往第一層樓的議會廳——五百人大廳，其內有許多濕壁畫和大理石雕像。大廳樓上有些精節的套房，曾為佛羅倫斯的統治者所專用。有單向參觀路線導引遊客穿越舊宮的眾多迴廊。

紋章的橫飾帶

立面外牆上的各式盾紋，分別象徵佛羅倫斯歷史上的事件。交叉的鑰匙則代表梅迪奇教皇的統治。

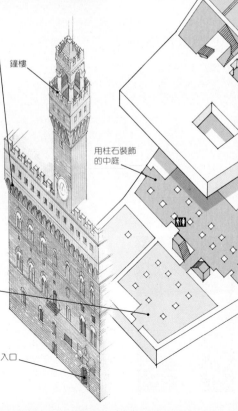

鐘樓

用柱石裝飾的中庭

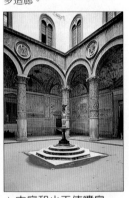

★中庭和小天使噴泉

瓦薩利 (Vasari) 設計的中庭 (Cortile)，以及模仿維洛及歐的小天使噴泉 (Putto Fountain)，約建於1565年。

平面圖例

☐	地面層
☐	第一層樓
☐	第二層樓
☐	臨時展覽區
▨	非展覽區

入口

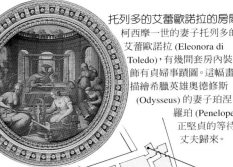

托列多的艾蕾歐諾拉的房間
柯西摩一世的妻子托列多的艾蕾歐諾拉 (Eleonora di Toledo)，有幾間套房內裝飾有貞婦事蹟圖。這幅畫描繪希臘英雄奧德修斯 (Odysseus) 的妻子珀涅羅珀 (Penelope) 正堅貞的等待丈夫歸來。

元素之室 (Quartiere degli Elementi) 裡有瓦薩利所作象徵地、火、風、水四大元素的寓言像。

小天使和海豚
維洛及歐 (Verrocchio) 的噴泉銅像 (1470年)，陳列於朱諾女神陽台 (Terrazzo di Giunone)。旁有小室可遠眺山上的聖米尼亞托教堂 (San Miniato al Monte) 的美景。

教皇利奧十世 (Leo X) 的房間

五百人大廳 (Salone dei Cinquecento) 是佛羅倫斯共和國眾領袖的會議廳 (見50-51頁)。

艾蕾歐諾拉禮拜堂
布隆及諾 (Bronzino) 為艾蕾歐諾拉的私人禮拜堂 (Cappella di Eleonora) 所作濕壁畫 (1540-45年)，以追趕摩西的埃及士兵溺斃於紅海中為題。

★ 米開蘭基羅的「勝利」雕像
柯西摩一世的軍隊擊敗席耶納後，1565年，米開蘭基羅的姪子向他呈獻這座雕像 (Genio della Vittoria, 1533-34年)，用以裝飾教皇朱利爾斯二世 (Julius II) 的墳墓。

重要特色

★ 中庭和小天使噴泉

★ 米開蘭基羅的「勝利」雕像

★ 百合花大廳

烏菲茲美術館 ⑱

烏菲茲美術館 (Gli Uffizi) 建於1560至1580年間,原為柯西摩一世的托斯卡尼新政府辦公室 (Uffici)。瓦薩利利用鑄鐵來加強支撐,在上層築一道幾乎相連的玻璃牆。柯西摩的繼任者,由法蘭契斯柯一世 (Francesco I) 始,自1581年起,在此展示梅迪奇家族的藝術珍藏,成為現今世界最古老的美術館。

瓦薩利走廊 (Corridoio Vasariano) 通往舊宮。

主要階梯

入口大廳

入口

在陽台咖啡屋能俯瞰領主廣場非比尋常的景色 (見76-77頁)。

咖啡吧

走廊的天花板畫上1580年代風格怪異的濕壁畫,乃模仿羅馬人的洞穴畫。

參觀導覽

烏菲茲美術館的藝術收藏品陳列在該建築的頂樓。古希臘羅馬的雕刻展示在寬廣的走廊上,走廊則沿著馬蹄形建築物內部而延伸。主要走廊旁邊的陳列室內,懸掛有油畫,以編年次序展出,將佛羅倫斯藝術從哥德風格到文藝復興鼎盛時期及其後的發展經過表露無遺。大部分最有名的油畫則集中在7-18室展出。

45
44 43

42

41

35

布翁塔連提階梯 (Scalone del Buontalenti)

31 32 33
29 28
30

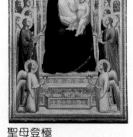

聖母登極
喬托在這幅祭壇畫「聖母登極」(Ognissanti Madonna, 1310年) 中所呈現的空間深度,為掌握透視法立下里程碑。

重要油畫作品

★ 畢也洛·德拉·法蘭契斯卡的「烏爾比諾公爵夫婦」

★ 波提且利的「維納斯的誕生」

★ 米開蘭基羅的「聖家族」

★ 提香的「烏爾比諾的維納斯」

瓦薩利走廊的入口 (見106-107頁)

★ **烏爾比諾的維納斯 (1538年)**
提香 (Titian) 所繪訴諸感官美的裸像「烏爾比諾的維納斯」(Venus of Urbino),因女神的姿態表現的過於淫蕩而遭抨擊。

★ 烏爾比諾公爵夫婦 (約1472年)
畢也洛·德拉·法蘭契斯卡 (Piero della Francesca)
繪在鑲板上的「烏爾比諾公爵夫婦」(Duke and
Duchess of Urbino),是首批文藝復興肖像畫作品
之一。

行政長官室
(La Tribuna)
以紅色和金
色裝飾,展
有梅迪奇家
族最珍貴的
藝術品。

★ 維納斯的誕生 (1485年)
波提且利 (Botticelli) 令人神魂顛倒的畫作
「維納斯的誕生」(Birth of Venus),描繪羅馬
的愛神在愛琴海的暴風雨中誕
生。她被風吹到岸邊,迎接她的
寧芙水仙正欲為她裹上披風。

拔刺的男孩
這座古羅馬的雕像 (Spinario)
亦如其他許多收藏的古雕像一
樣,是根據希臘原作而來。

瓦薩利設計面臨
亞諾河的古典風
格建築立面

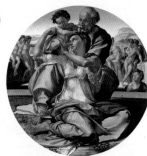

★ 聖家族 (約1506年)
米開蘭基羅的「聖家族」
(Holy Family),打破了以
往基督位於聖母膝上的慣
例,他那種極具表現的豐富
色彩及姿態處理手法,啟發
了其後的矯飾主義藝術家。

圖例

☐ 東側走廊
☐ 西側走廊
☐ 亞諾河走廊
☐ 1-45展覽室
☐ 非展覽室

探訪烏菲茲美術館的典藏

在烏菲茲美術館能欣賞到文藝復興時期的偉大傑作。梅迪奇家族的鉅富，造就了這批珍藏的起源。自1581年起，法蘭契斯柯一世將家族蒐集的藝術品置於烏菲茲。其後代也不斷增添收藏，直到1737年梅迪奇最後一代安娜·瑪麗亞·羅多維卡將之遺贈給佛羅倫斯的人民。

哥德式藝術

在收藏古文物的第1室後，連著6間都是專題陳列室，內有12至14世紀的托斯卡尼哥德式藝術品。喬托 (Giotto, 1266-1337年) 帶點自然主義的風格，在第2室內陳列的「聖母登極」中，他所描繪的天使與諸聖，表達了人性化的種種情感。在這幅畫中的寶座，以及陳列在第3室由羅倫傑提 (Lorenzetti) 所繪「聖母進殿圖」畫中的聖殿，皆呈現三度空間的深度感，和大多數哥德式藝術單調無變化的格調極爲不同。第4室陳列14世紀佛羅倫斯畫派作品，可看出喬托的自然主義發揮了極大的影響。其中最明顯之例，是被認爲喬提諾 (Giottino) 所繪的「聖殤圖」。

文藝復興初期

對幾何學和透視法的認知，有助此時期藝術家創造出空間與深度的視覺效果。烏切羅 (Uccello) 對透視法就很入迷，在第7室可見識到他那如惡夢般的「聖羅馬諾之役」(見46頁)。

此室尚有畢也洛·德拉·法蘭契斯卡 (Piero della Francesca) 所作的兩組鑲板畫，一組是烏爾比諾公爵和夫人的肖像，另一組則是描繪他們的善行。作品年代約爲1472年，是文藝復興最早期的肖像畫。

第8室展示菲力頗·利比修士 (Fra Filippo Lippi) 的「聖母、聖嬰與天使們」(Madonna and Child with Angels)，堪稱溫馨而人性化的傑作。

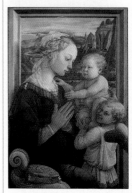

利比所繪的「聖母、聖嬰與天使們」(1455-66年)

波提且利

第10至14室展示的波提且利 (Botticelli) 所作油畫，是烏菲茲珍藏的藝術瑰寶。例如「維納斯的誕生」(約1485年, 見81頁)，其燦爛的色彩和俐落的構圖，使人憶及文

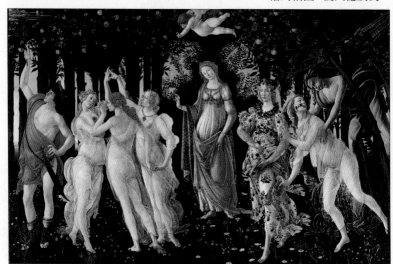

波提且利所繪的「春」(Primavera, 1480年)

藝復興時期的藝術家常以新的顏料作試驗，以期產生醒目的色彩效果。波提且利以維納斯為畫題，來取代基督宗教的聖母，顯示出他對古典神話的著迷，這在當時的藝壇十分普遍。他另一幅名作「春」，也是一反傳統的基督宗教題材，而描繪異教徒的春祭。其他作品，包括「東方博士朝聖」，其實是一幅變相的梅迪奇家族成員肖像圖。

達文西

達文西所繪「天使報喜」的細部
(The Annunciation, 1472-1475年)

第15室展有被認為是達文西 (Leonardo da Vinci) 年輕時所繪的作品。例如「天使報喜」與未完成的「東方博士朝聖」，仍受到老師的影響，但已漸有大師風範。

行政長官室

八角形的行政長官室 (La Tribuna)，是布翁塔連提於1584年設計的，以便法蘭契斯柯一世將他最鍾愛的藏品展於一室。

備受矚目的油畫包括布隆及諾 (Bronzino) 為艾蕾歐諾拉及其子喬凡尼所繪肖像 (見49頁)，以及他為柯西摩一世的

布隆及諾所繪的「碧亞」肖像畫

私生女碧亞 (Bia) 所作肖像。「梅迪奇的維納斯」可能作於西元前1世紀，為古希臘雕刻的羅馬仿製品，出於普拉克西特利斯 (Praxiteles)。

佛羅倫斯以外的藝術

19至23室的展品，顯示文藝復興的理念和技術是如何迅速散布至佛羅倫斯以外的地區。溫布利亞的佩魯及諾 (Perugino) 和北歐的杜勒 (Dürer) 就是其中佼佼者。

亞諾河走廊

亞諾河走廊 (Corridoio sull'Arno) 連接烏菲茲的東西兩翼，此處展示的古羅馬雕像，主要源於梅迪奇在15世紀的收藏。這些雕像在解剖學上的精確度及忠於寫真，深受文藝復興時期藝術家崇拜，紛紛加以仿效，並自視為令完美的古典藝術再生者。

這些羅馬雕像在17與18世紀也同樣流行，至於今日吸引遊客的文藝復興時期作品，則曾極受忽略，遲至1840年代，由於藝術史學者羅斯金 (Ruskin) 撰文推介，才受到重視。

文藝復興鼎盛時期和矯飾主義

米開蘭基羅的「聖家族」(約1506年，見81頁) 陳列於第25室，其鮮活色彩和聖母不同尋常的扭曲姿態，深受矚目。此畫顯見對其後一輩的托斯卡尼藝術家產生極大影響，較著名的有布隆及諾、彭托莫 (Pontormo) 和巴米加尼諾 (Parmigianino)。後者的「長頸聖母」陳列於第29室，扭曲的姿勢和鮮明且不自然的顏色，成為後世所謂矯飾主義藝術的典型。另有兩幅此時期的傑作陳列在附近。在第26室有拉斐爾 (Raphael) 所繪溫馨動人的「金翅雀的聖母」。提香的「烏爾比諾的維納斯」(1538年)，號稱是最美麗的裸體之一，則陳列於第28室。

拉斐爾所繪的「金翅雀的聖母」
(Madonna of the Goldfinch, 1506年)

晚期的繪畫

魯本斯 (Rubens) 和范‧戴克 (Van Dyck) 的作品，展示在第41室 (有時候不開放)；卡拉瓦喬 (Caravaggio) 的作品陳列在第43室；林布蘭 (Rembrandt) 的作品則在第44室。

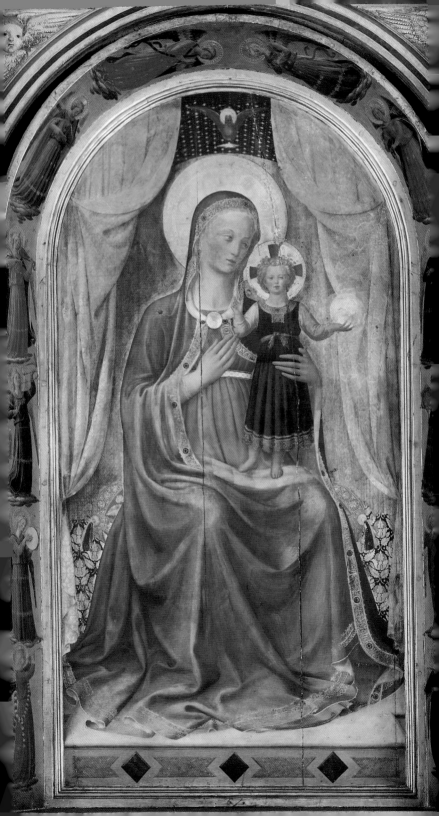

市中心北區 *City Centre North*

　　此區充滿濃厚的老柯西摩 (Cosimo il Vecchio) 個人色彩。創立梅迪奇朝代的老柯西摩，以精明地經營該市財政，來維持其權勢地位。他飽受教育且老練世故，熱中於建築，並希望所建的教堂、華廈和圖書館，能像古羅馬的一樣，留存上千年之久。基於此，他委任一些當時最偉大的建築師和藝術家，建了聖羅倫佐教堂及聖馬可修道院，還有其家族的首

孤兒院的圓盤壁飾

座豪宅──梅迪奇李卡爾第大廈。即使在1550年該家族遷居至亞諾河對岸的碧提豪宅 (Palazzo Pitti) 後，梅迪奇的大公們仍以此區為其人生旅途之終點，皆埋葬在聖羅倫佐教堂內富麗的梅迪奇禮拜堂 (Cappelle Medicee) 裡。為了裝飾新聖器收藏室內的這些墳墓，米開蘭基羅 (Michelangelo) 獻製了壯麗的寓意雕像：「晝與夜」和「黎明與黃昏」。

本區名勝

- **教堂與猶太教堂**
 聖羅倫佐教堂 90-91頁 ❷
 聖馬可修道院 96-97頁 ❼
 帕齊的聖抹大拉的馬利亞修道院 ⓰
 聖天使報喜教堂 ⓮
 猶太教堂 ⓱
- **歷史性建築**
 梅迪奇李卡爾第大廈 ❺
 普吉大廈 ❹
 孤兒院 ⓬

- **博物館與美術館**
 聖阿波羅尼亞修道院的食堂 ❻
 音樂學院 ❿
 學院畫廊 ❾
 考古博物館 ⓯
 半寶石工廠 ⓫

- **花園**
 藥草園 ❽
- **街道、廣場與市場**
 中央市場 ❶
 聖羅倫佐廣場 ❸
 聖天使報喜廣場 ⓭

圖例

■	街區導覽圖 見86-87頁
■	街區導覽圖 見92-93頁
🛈	遊客服務中心
P	停車場

0公尺　　　　300
0碼　　　　　300

◁ 聖馬可修道院內，安基利訶修士 (Fra Angelico) 所繪「聖母與聖嬰」(約1440年)

街區導覽：聖羅倫佐教堂一帶

梅迪奇李卡爾
第大廈的胸像

此區的老柯西摩個人色彩十分濃郁，他委建了聖羅倫佐教堂和梅迪奇李卡爾第大廈。在聖羅倫佐教堂附近，有座大型市場占滿市街，多姿多彩的攤棚，幾乎令各式紀念碑黯然失色，令人想到佛羅倫斯一直是商人之城。這裡有許多產品出售，包括：皮件與絲綢、羊毛和卡什米爾的服裝；價錢都很划算，尤其是你能像當地人一樣懂得殺價的話。

在市場附近有許多平價咖啡屋和熟食肉攤，賣義大利傳統外帶速食，例如內臟和烤乳豬、雞、兔等。

中央市場
建於1874年，屋頂以玻璃和鑄鐵搭建，樓下擺滿了賣漁產、肉類和乳酪的攤子，水果和蔬菜攤則位於樓上 ❶

李卡爾第—瑪內利大廈 (Palazzo Riccardi-Manelli) 建於1557年，原址為喬托 (Giotto) 於1266年誕生處。

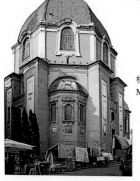

梅迪奇禮拜堂 (Cappelle Medicee) 位於聖羅倫佐教堂內，但可另經靠阿多布蘭迪尼的聖母廣場 (Piazza di Madonna degli Aldobrandini) 的入口進入。米開蘭基羅在此設計了新聖器收藏室和2座梅迪奇之墓。

梅迪奇—羅倫佐圖書館 (Biblioteca Mediceo-Laurenziana)

重要觀光點

★ 聖羅倫佐教堂

★ 梅迪奇李卡爾第大廈

李卡爾第圖書館 (Biblioteca Riccardiana) 成立於16世紀，1715年對外開放。館內有一連串繪有壁畫的閱覽室，收藏有珍貴原稿，包括但丁 (Dante) 的「神曲」在內。

基諾里路 (Via de' Ginori) 林立著精美的16世紀華廈。

安馬那提 (Ammannati) 於1579年始建的虔誠學校的聖喬凡尼教堂 (San Giovannino degli Scolopi)。

位置圖
見佛羅倫斯街道速查圖 5, 6

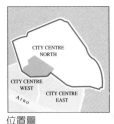

★ **梅迪奇李卡爾第大廈**
這棟大廈建於1444至1464年之間，以作梅迪奇家族的寓所，並兼其金融王國的總部 ❺

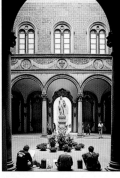

普吉大廈
名設計師普吉 (Emilio Pucci) 的住所 ❹

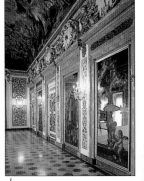

★ **聖羅倫佐教堂**
布魯內雷斯基 (Brunelleschi) 在1425至1446年為梅迪奇家族所設計但未完成的建築立面，與堂皇的內部不甚協調 ❷

圖例

--- 建議路線

0公尺 _____ 100

0碼 _____ 100

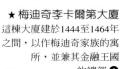

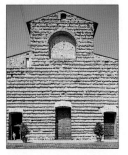

黑隊長喬凡尼 (Giovanni delle Bande Nere, 見49頁) 是柯西摩一世大公爵的父親，這尊披甲雕像為班底內利 (Bandinelli) 於1540年所作。

中央市場

中央市場 ❶
Mercato Centrale

Via dell'Ariento 10-14. MAP 1 C4
(5 C1)。◯ 每日7am-2pm與週六4-
8pm(6月中至9月中除外)。●地下
停車場 ◯ 週一至週六7am-
8:30pm.

佛羅倫斯最繁忙的中
央市場位於聖羅倫佐街
市的正中央。它就在一棟
兩層樓建築裡，1874年由
曼哥尼 (Giuseppe
Mengoni) 以鑄鐵和玻璃
建造而成。1980年增建了
夾層樓，並加闢地下停車

場。地面層有數百個攤子
販賣雞鴨魚肉乳酪以及
托斯卡尼特有的外賣熟
食，像是porchetta (烤乳
豬)、lampredotto (豬腸)
和trippa (內臟)。樓上則
賣蔬果鮮花。

聖羅倫佐教堂 ❷
San Lorenzo

見90-91頁。

聖羅倫佐廣場 ❸
Piazza di San Lorenzo

MAP 1 C5 (6 D1)。 夏季:週二至
週六7am-8pm;冬季:週二至週六
8am-8pm.

廣場西側靠聖羅倫佐
教堂入口處有一座黑隊
長喬凡尼 (Giovanni delle
Bande Nere) 雕像，他曾
是傭兵，也是首任梅迪奇
大公爵柯西摩一世

(Cosimo I) 的父親。這座
1540年由班底內利
(Bandinelli) 所雕刻的人
像，幾乎被往教堂邊一
字排開直到廣場側街道
的市場攤子所遮住。最
靠近教堂的攤子多半為
迎合觀光客而販賣皮
件、T恤和紀念品，四周
街道則是從扁豆到廉價
服飾應有盡有。附近商
店也成為市場不可或缺
的一部分，賣乳酪、火
腿、自製麵包、糕點、布
料及桌巾。

位於聖羅倫佐廣場的黑隊長喬凡
尼雕像

普吉大廈 ❹
Palazzo Pucci

Via de' Pucci 6. MAP 2 D5 (6 E1).
◖ (055) 28 30 61。●展示間 ◯ 須
預約.

普吉大廈是服裝設計師
Barsen侯爵普吉 (Emilio
Pucci) 的祖宅。普吉家族
與梅迪奇王室是世交，在
佛羅倫斯歷史中地位極重
要，而這座16世紀大廈是
根據安馬那提(Ammannati)
的設計所建造。

普吉的服裝店位於新葡
萄園街 (Via della Vigna
Nuova) 97-99r號。欲購買
高級時裝的顧客可在展示
間樓上的豪華更衣室試
穿。普吉的時髦便裝最有
名,他也為當地交通警察設
計醒目美觀的藍色制服。

聖羅倫佐街市

梅迪奇李卡爾第大廈 ❺
Palazzo Medici Riccardi

Via Cavour 1. **MAP** 2 D5 (6 D1). ☎ (055) 276 03 40. ●東方博士禮拜堂 ◯ 週四至週二9am-1pm,3-6pm(週日與國定假日9am-1pm). ☐ 需購票. ●路卡‧喬達諾廳 ◯ 每日9am-6pm(週日9am-中午). 📷 ♿

梅迪奇家族自1444年起居住100年的住宅，後來由李卡爾第家族買下，如今成為政府機構所在地。該建築採用米開洛左 (Michelozzo) 的樸實設計，老柯摩西捨棄布魯內雷斯基原先過於華麗的設計，因為他不想讓人以為是在炫耀財富。入口兩側的窗戶是1517年按照米開蘭基羅的設計增建。

穿過正門，拱廊上圓盤所呈現的景致，是仿自梅迪奇所收藏的古凹雕寶石，目前展示於銀器博物館(見123頁)。唐那太羅的「大衛」像(見68頁)原位於此，現已讓位給班底內利的大理石像「奧菲斯」(Orpheus)。大廈只開放兩個展示廳。東方博士禮拜堂 (Cappella dei Magi) 中有果左利 (Gozzoli) 於1459至1460年繪製的「東方博士朝聖行」壁畫，

梅迪奇李卡爾第大廈花園內的雕像

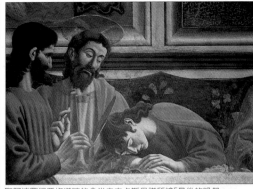
聖阿波羅尼亞修道院的食堂內由卡斯丹諾所繪「最後的晚餐」

描繪梅迪奇家族的幾位成員。果左利自畫像可以從他帽緣上的名字辨識出來。路卡‧喬達諾廳 (Sala di Luca Giordano) 是根據拿波里藝術家來命名，1683年他在牆上畫出巴洛克鼎盛期風格的「梅迪奇頌讚圖」。

聖阿波羅尼亞修道院的食堂 ❻
Cenacolo di Sant'Apollonia

Via XXVII Aprile 1. **MAP** 2 D4. ☎ (055) 238 86 07. ◯ 週二至週日9am-2pm. 📷 ♿

原是卡馬多利會 (Camaldolite) 修女院的迴廊與食堂，現在則由佛羅倫斯大學所管理。主牆飾有1445至1450年繪製的「最後的晚餐」，是卡斯丹諾 (Castagno) 少數僅存的作品之一，他曾拜在馬薩其奧 (Masaccio) 門下，且是首先嘗試透視法的文藝復興藝術家。畫中猶大獨坐前景中，被描繪成半人半羊 (satyr) 的神話人物，文藝復興時期的繪畫常用它來象徵邪惡。

聖馬可修道院 ❼
San Marco

見96-97頁.

藥草園 ❽
Giardino dei Semplici

Via Micheli 3. **MAP** 2 E4. ☎ (055) 275 74 02. ◯ 週一、週三與週五9am-中午(以及4月底至5月初:週日9am-1pm). ● 週六,12月24-26日,12月31日,1月1日,1月6日,4月25日,復活節週日與週一,5月1日,8月13-17日,11月1日. 📷 ♿

藥草園

Simplici是指未經加工的「藥草」(simples)，中古藥劑師用以配製藥品──藥草園就是栽培與研究藥草的地方。1545年，特里伯羅 (Tribolo) 為柯西摩一世在Via Micheli街、Via Giorgio la Pira街與Via Gino Capponi街之間成立藥草園。花園保留其原始設計，目前也栽植了熱帶植物及托斯卡尼原生花卉。

花園四周有幾座小型的專門博物館：包括收藏化石的地質學館；礦物學館展示艾爾巴島 (Elba) 的地質結構；植物館收藏稀有植物樣本。

聖羅倫佐教堂 ❷

　　聖羅倫佐教堂 (San Lorenzo) 是梅迪奇家族的
教區教堂，他們對教堂的裝潢慷慨奉獻。1419
年布魯內雷斯基將它改建爲文藝復興古典式風
格，然而其正立面未曾完成。1520年，米開蘭
基羅動工建新聖器收藏室內的梅迪奇石棺，

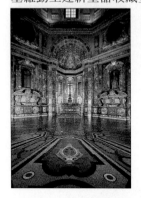

1524年則設計了梅迪
奇－羅倫佐圖書館
(Biblioteca Mediceo-
Laurenziana) 以容納梅
迪奇龐大的抄本收藏。
家族陵墓諸侯禮拜堂
則於1604年加建。

★ 諸侯禮拜堂
梅迪奇陵墓諸侯禮拜堂 (Cappella
dei Principi) 的拼花大理石地板，
由尼傑提 (Nigetti) 於1604年興
建，但直到1962年才完工。

巨大圓頂由布翁塔連
提 (Buontalenti) 所設
計，與布魯內雷斯基
的主教座堂 (見64-65
頁) 雷同。

舊聖器收藏室 (Sacrestia
Vecchia) 是布魯內雷斯
基所設計 (1420-29年)，
並由唐那太羅負責繪畫
裝飾。

★ 米開蘭基羅設計的階梯
圖書館的矯飾主義風格pietra serena砂岩階
梯是米開蘭基羅最爲創新的設計之一。由
安馬那提 (Ammannati) 於1559年所造。

米開蘭基羅設計了圖書館的
書桌和天花板，進入館內須
取道1462年馬內提 (Manetti)
所建造的階層式優美迴廊。

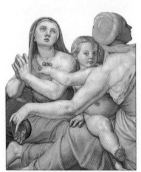

聖勞倫斯
殉教圖
布隆及諾
(Bronzino) 1569年
所繪的巨幅矯飾主
義壁畫 (Martyrdom of
St Lawrence)，是表現各
種不同扭曲姿勢之人形
的精采傑作 (見25頁)。

工整的迴廊花園裡有修剪成
框形的蘆薈、石榴和橘樹。

★ 梅迪奇石棺

米開蘭基羅製作的宏偉石棺雕像是他最偉大的作品之一,象徵著晝、夜、黎明與黃昏。

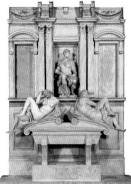

六位大公爵安葬在諸侯禮拜堂內。

鐘樓建於1740年。

遊客須知

Piazza di San Lorenzo(長方形教堂與圖書館), Piazza di Madonna degli Aldobrandini (梅迪奇禮拜堂). **MAP** 1 C5 (6 D1). 許多路線. ●長方形教堂 **[** (055) 21 66 34. **�‹** 7am-中午,3:30-6:30pm. **✝** 週一至週日8am,9:30am,6pm;週日與宗教節日8am,9:30am,11am,6pm. **✗** ●圖書館 **[** (055) 21 44 43. **◹** 週一至週六9am-1pm. ●梅迪奇禮拜堂 **[** (055) 238 86 02. **◹** 週二至週日9am-2pm(最後入場時間:關門前30分). **●** 1月1日,5月1日,12月25日. **□** 需購票 **◙**

唐那太羅的講道壇

1460年唐那太羅興建中殿的青銅講道壇時已是74高齡;它們描繪出基督的受難與復活情景。

梅迪奇王朝的開創者老柯西摩(1389-1464年)樸素的墓碑位置,僅由一塊石板標示出來。

工作鋪中的聖約瑟和基督

此幅畫作 (St Joseph and Christ in the Workshop) 由安尼哥利 (Annigoni, 1910-88年) 所繪,他是在佛羅倫斯能見到其作品的少數現代藝術家之一。

米開蘭基羅為聖羅倫佐教堂的正立面提交了多項設計,不過一直未能完成。

教堂入口

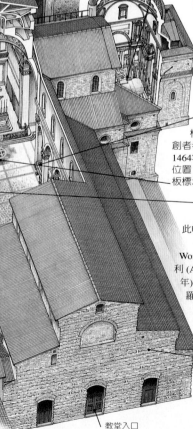

重要特色

★ 諸侯禮拜堂

★ 米開蘭基羅設計的階梯

★ 米開蘭基羅設計的梅迪奇石棺

街區導覽：聖馬可修道院一帶

　　這個地區的建築物一度屹立於市區邊緣，作為馬房和軍營之用。梅迪奇動物園曾設於此，如今這裡成了學生區，聖馬可廣場在學期中到處是等候到大學或美術學院 (Accademia di Belle Arti) 聽課的年輕人。後者是世界最古老的藝術學校，成立於1563年，米開蘭基羅亦為創辦人之一 (見94頁)。

潘多菲尼大廈 (Palazzo Pandolfini) 於 1516年由拉斐爾 (Raphael) 所設計。

米開蘭基羅從梅迪奇花園中的雕像臨摹自學。

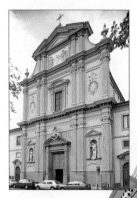

★ 聖馬可修道院
這座道明會女修道院目前是包含薩佛納羅拉 (Savonarola) 獨居室與收藏安基利訶修士 (Fra Angelico, 1395-1455年) 宗教畫的博物館 **7**

聖馬可廣場 (Piazza di San Marco) 是充滿朝氣的學生聚會場所。

VIA DEGLI ARAZZIERI

VIA SAN GALLO

VIA CAVOUR

PIAZZA DI SAN MARCO

VIA RICASOLI

聖阿波羅尼亞修道院的食堂
這座舊修院食堂的特色是卡斯丹諾 (Castagno) 所繪之「最後的晚餐」(1450年) **6**

音樂學院
佛羅倫斯音樂學院內有座一流的圖書館 **10**

★ 學院畫廊
這座畫廊以米開蘭基羅的「大衛」雕像而聞名，波納歸達 (Bonaguida) 的「十字架之樹」(Tree of the Cross, 1330年) 也在其中 **9**

半寶石工廠
珍貴的鑲嵌畫在此修復 **11**

重要觀光點
★ 學院畫廊
★ 聖馬可 　修道院
★ 孤兒院

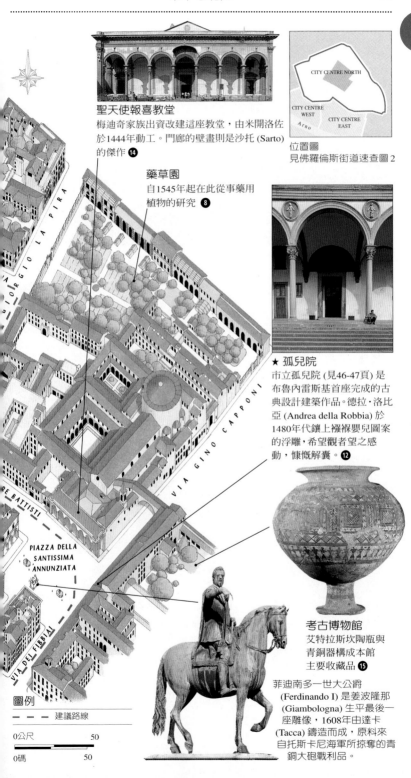

聖天使報喜教堂
梅迪奇家族出資改建這座教堂，由米開洛佐於1444年動工。門廊的壁畫則是沙托 (Sarto) 的傑作 ⑭

位置圖
見佛羅倫斯街道速查圖 2

藥草園
自1545年起在此從事藥用植物的研究 ⑧

★ 孤兒院
市立孤兒院 (見46-47頁) 是布魯內雷斯基首座完成的古典設計建築作品。德拉·洛比亞 (Andrea della Robbia) 於1480年代鑲上襁褓嬰兒圖案的浮雕，希望觀者望之感動，慷慨解囊。⑫

考古博物館
艾特拉斯坎陶瓶與青銅器構成本館主要收藏品 ⑮

菲迪南多一世大公爵 (Ferdinando I) 是姜波隆那 (Giambologna) 生平最後一座雕像，1608年由達卡 (Tacca) 鑄造而成，原料來自托斯卡尼海軍所掠奪的青銅大砲戰利品。

圖例

—— 建議路線

0公尺 ⊢———————⊣ 50
0碼 ⊢———————⊣ 50

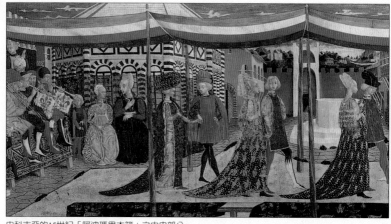

史科吉亞的15世紀「阿迪瑪里木箱」之中央部分

學院畫廊 ❾
Galleria dell'Accademia

Via Ricasoli 60. MAP 2 D4 (6 E1). 【 (055) 238 86 09. ◐ 週二至週六 8:30am-7pm,週日9am-2pm. ● 1 月1日,5月1日,12月25日. □ 需購 票. 📷 ♿

佛羅倫斯的美術學院 成立於1563年,是歐洲第 一所以教授素描、繪畫與 雕塑技巧為主的學校。 1784年建立在畫廊展出 的藝術收藏,可供學生研 習和臨摹。

從1873年起,許多米開 蘭基羅的作品都被學院 網羅。其中「大衛」雕像 (David, 1504年) 可能是 最著名的作品。這座古典 風格的裸像刻劃出聖經

波提且利的「海上的聖母」(約 1470年)

裡殺死巨人歌利亞 (Goliath) 的英雄。它是由 佛羅倫斯市所委製,完成 時曾安置在舊宮 前。它也使年僅29 的米開蘭基羅成為 當時技冠同儕的雕 塑家。1873年雕 像被遷到美術 學院內,以避 免氣候與污染 的侵害。雕像 的複製品有 一座位於領 主廣場原址 (見76頁),另一 座則在米開蘭基 羅廣場中央 (見131 頁)。

米開蘭基羅的其 他代表作包括 1508年完成的 「聖馬太」(St Matthew),還有 1521至1523年 間雕塑的「四名囚犯」 (Quattro Prigioni),本作 為教皇朱利爾斯二世 (Julius II) 的墓穴裝飾之 用。1564年米開蘭基羅的 表親將該作品獻給梅迪 奇家族,接著於1585年被 遷至波伯里花園內的巨 洞 (見124頁),目前可在 該處欣賞到原作的翻鑄

米開蘭基羅的「大衛」像

品。

畫廊內有15及16世紀 佛羅倫斯藝術家的重要 收藏:與米開蘭基羅同 期者有巴托洛米歐修 士 (Fra Bartolomeo)、 菲力比諾·利比 (Filippino Lippi)、布隆及 諾 (Bronzino) 以及黎道夫· 吉爾蘭戴歐 (Ridolfo del Ghirlandaio)。主要 作品很多,包括鑑 定為波提且利 (Botticelli) 的「海 上的聖母」 (Madonna del Mare) 以及彭托 莫 (Pontormo) 的「維納斯與 丘比特」 (Venus and Cupid)。同 時展出的有史科吉亞 (Scheggia) 精工繪畫的 「阿迪瑪里木箱」 (Cassone Adimari)。繪製 於1440年左右的木箱是 新娘嫁粧,上面繪滿了佛 羅倫斯的日常生活、衣著 和建築等細節。

波納歸達 (Bonaguida) 的「生命之樹」(Tree of

life, 1310年) 是拜占庭式與13、14世紀末宗教藝術收藏中的不朽畫作。

托斯卡尼廳 (Salone della Toscana) 內全是學院成員的19世紀雕塑與繪畫作品，以及一系列巴托里尼 (Bartolini) 的石膏像原作。他出生於1777年，1839年成爲學院教授，直到1850年去世爲止。

學院中14世紀的「聖母與聖徒」(Madonna and Saints) 細部

路易基凱魯比尼音樂學院 ❿
Conservatorio Musicale Luigi Cherubini

Piazza delle Belle Arti 2. **MAP** 2 D4 (6 E1). █ (055) 29 21 80. ●圖書館 ◐ 不對外開放 (特殊申請准予進入).

一些義大利最傑出的音樂家都曾在此接受訓練，校名出自作曲家凱魯比尼 (Luigi Cherubini, 1760-1842年)。學院有一批古樂器收藏，目前陳列於舊宮，包括斯特拉迪瓦里 (Stradivari)、阿馬蒂 (Amati) 與魯傑里 (Ruggeri) 製造的小提琴、中提琴和大提琴。還有克里斯托福里 (Cristofori) 的大鍵琴，他是18世紀初的鋼琴發明人。學院內的音樂圖書館，保留許多作曲家如蒙特威爾地 (Monteverdi) 和羅西尼 (Rossini) 的原手稿。

索契的半寶石桌 (1849年)

半寶石工廠 ⓫
Opificio delle Pietre Dure

Via degli Alfani 78. **MAP** 2 D4 (6 F1). █ (055) 28 94 14.◐ 週一至週六9am-12pm, □ 需購票.

位在昔日聖尼可洛修道院 (San Niccolò) 中的工廠是一所國立學院，專門教授利用大理石和半寶石來製作鑲嵌畫的佛羅倫斯手工藝。此項傳統自16世紀末即活躍至今，當時有梅迪奇大公的贊助，因爲他們皆以半寶石來裝飾陵墓。

有座小博物館展示19世紀的工作台和工具，也有花瓶、肖像等半寶石作品。許多飾有半寶石的桌面也在展示之列：鑲有豎琴和花飾圖案的是1849年索契 (Zocchi) 之作品，另一花鳥圖案作品則是貝提 (Betti) 於1855年所設計。館內儲存的精美大理石材以及其他半寶石可遠溯至梅迪奇時代。

孤兒院 ⓬
Spedale degli Innocenti

Piazza della Santissima Annunziata. **MAP** 2 D4. █ (055) 247 79 52. ◐ 週四至週二8:30am-2pm,週日8:30am-1pm (最後入場時間:關門前30分). ● 國定假日. □ 需購票. ✿

「善堂」(Spedale) 的命名是根據聖經裡猶太王希律 (Herod) 在耶穌誕生後濫殺無辜小孩。1444年啓用後成爲歐洲第一所孤兒院，部分建築物仍維持原有用途。聯合國兒童基金會 (UNICEF) 在此也設有辦事處。布魯內雷斯基的拱型涼廊 (見46頁) 有上釉赤陶圓盤的裝飾，乃1487年左右由德拉・洛比亞所加。門廊左側盡頭可看到旋轉石筒 (rota)，不願具名的母親將棄嬰放在上面，然後按孤兒院的門鈴，接著石塊轉動就會將棄嬰帶進院內。在建築物內有兩座按照布魯內雷斯基設計所建造的優雅迴廊，較大的男修士迴廊 (Chiostro degli Uomini) 建於1422至1445年間，較小的女修士迴廊 (1438年) 通向一座畫廊，有多幅孤兒院出身院童在功成名就後所捐贈的畫作。其中以吉爾蘭戴歐 (Domenico del Ghirlandaio) 的「東方博士朝聖」最爲傑出。

德拉・洛比亞的孤兒院圓盤壁飾 (約1487年)

聖馬可修道院 ❼

身著灰袍的道
明會修士

聖馬可修道院 (San Marco) 創設於13世紀並於1437年擴建，因當時道明會修士受老柯摩西邀請而從費索雷 (Fiesole) 搬遷至此。他重金禮聘米開洛左 (Michelozzo) 來重建修道院，簡樸的迴廊和獨居小室以安基利訶修士 (Fra Angelico) 一系列引人注目之虔誠壁畫 (約1438-45年) 為飾。

38及39號小室保留給老柯西摩，以供他隱居修道院靜修之用。

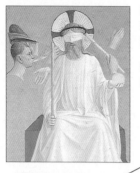

基督受辱
安基利訶修士美麗的寓意壁畫 (Mocking of Christ, 約1442年)，描繪耶穌被蒙住眼睛，遭羅馬衛兵毆打的情景。

12至14小室內有宗教狂熱者薩佛納羅拉 (Savonarola) 的聖骨，他在1491年被任命為聖馬可修道院院長。

一棵古松豎立於米開洛左設計的聖安東尼諾迴廊 (Chiostro di Sant' Antonino) 中。

聖馬可修道院入口

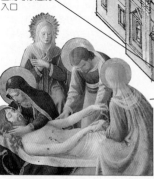

卸下聖體 (1435-40年)
描繪死去的基督之動人場景 (Deposition)，安基利訶及其畫派的其他作品都陳列在昔日的朝聖者接待所中。

聖馬可修道院博物館入口

平面圖例
- 地面層
- 第一層樓
- 非展覽空間

聖安東尼諾迴廊

宿舍小室內有「基督的生平」(Life of Christ) 繪畫，用來引起人祈禱與冥想的誠心。

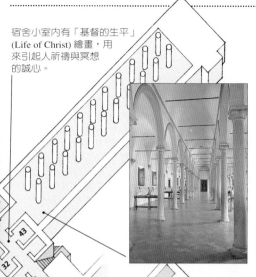

遊客須知

Piazza di San Marco. MAP 2 D4.
許多路線。●教堂 (055) 28 76 28. 7am-12:30pm,4-8pm. 週一至週六7:30am, 6:30pm;週日與宗教節日10:30am,11:30am,12:30am,6:30pm. ●博物館 (055) 238 86 08. 週二至週日9am-2pm(最後入場時間:關門前30分). 1月1日,5月1日,12月25日. 需購票. 部分區域.

★ 圖書館
1441年米開洛左為老柯西摩設計了歐洲第一座公立圖書館 (Biblioteca)，位於精巧通爽的列柱廳內。

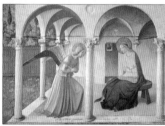

★ 天使報喜圖 (約1445年)
安基利訶的畫作 (Annunciation) 將天使和聖母擺在靈感來自米開洛左的涼廊內，藉以表現他所精通的透視畫法。

安葬圖 (約1442年)
2號小室中安基利訶的柔和壁畫 (Entombment) 描繪聖母與多位哀悼基督的使徒。

通往第一層樓的樓梯

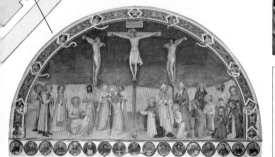

★ 基督受難圖 (1441-42年)
安基利訶在教士會館中繪製基督被釘死於十字架的這幅景像 (Crucifixion) 之當時，不禁感動而落淚。

重要特色
★ 安基利訶修士的「天使報喜圖」

★ 安基利訶修士的「基督受難圖」

★ 米開洛左設計的圖書館

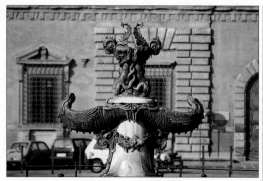

達卡的矯飾主義風格噴泉位於聖天使報喜廣場內

聖天使報喜廣場 ⑬
Piazza della Santissima Annunziata

MAP 2 D4.

這優雅廣場東側的9拱圈式拱廊極其細膩，1419年由布魯內雷斯基所設計構成孤兒院 (見46頁)的正立面，並開創了文藝復興時期建築師所爭相模仿的古典風格。廣場中央有菲迪南多一世公爵 (Ferdinando I)的騎馬像，是姜波隆那 (Giambologna)臨終前開始興建的作品。直到1608年才由其助手達卡 (Pietro Tacca)予以完工，而他也設計了廣場中兩座矯飾主義風格青銅噴泉。3月25日是天使報喜節市集，此時廣場上的攤販會賣一種叫做brigidini的自製甜餅。

聖天使報喜教堂 ⑭
Santissima Annunziata

Piazza della Santissima Annunziata. MAP 2 E4. 　(055) 239 80 34.　週一至週六7am-12:30pm,4-6:30pm;週日7am-1:30pm,4-7pm,9-9:45pm.

由聖僕會 (Servite order)於1250年創立，在1444至1481年間由米開洛左改建。門廊內有一系列16世紀初期矯飾主義藝術家羅素‧費歐倫提諾 (Rosso Fiorentino)、沙托 (Sarto)以及彭托莫等人的壁畫。最著名的是沙托所繪「東方博士朝聖行」(1551年)和「聖母的誕生」(1514年)。

教堂內部陰暗而且裝飾華麗，還有1669年由吉安貝里 (Giambelli)所完成的天花板壁畫。教堂持有佛羅倫斯最多人供奉的神祇像之一，即1252年由一名修士繪製的聖母畫像。虔敬的佛羅倫斯人

相信它是由天使所完成，有許多新婚夫婦在婚禮後依照傳統前來此地為聖母獻花，以祈求婚姻長久美滿。內殿有9座呈放射狀的禮拜堂。中央那座被姜波隆那建為他的墓穴，裡面還有他親手完成的青銅浮雕和一座基督受難像。穿過北翼側廊的一道門，便來到死者迴廊 (Chiostro dei Morti)，只因該處原為墓園並且紀念碑遍佈。入口玄關上方的壁畫是1525年沙托所繪，描繪聖家族在逃往埃及途中的休息，俗稱「袋子的聖母」(Madonna del Sacco)。迴廊外的聖路加禮拜堂 (Cappella di San Luca)屬繪畫藝術學院 (Accademia delle Arti del Disegno)所有，10月18日的聖路加日在此為藝術家舉行特殊禮拜。契里尼 (Cellini)就是其中一位埋葬在此處地下墓室的藝術家。

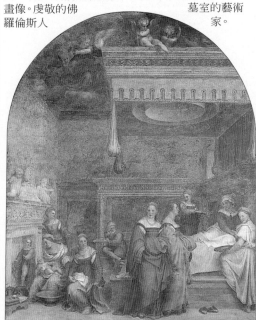

沙托的「聖母的誕生」(1514年)

弗朗索斯陶瓶,上面的人物皆出自希臘神話

考古博物館 15
Museo Archeologico

Via della Colonna 38. **MAP** 2 E4. **C** (055) 235 75. ☐ 週二至週六9am-2pm,週日9am-1pm. ● 每月第一及第三個週日,12月25日,1月1日,5月1日. ☐ 需購票. 📷 ♿

博物館位在1620年帕利基 (Parigi) 為梅迪奇的瑪麗亞·瑪達蕾娜公主 (Maria Maddalena) 所蓋的宮殿內。目前展出艾特拉斯坎、希臘、羅馬和古埃及等人工製品精品。

第二層樓有一個部門是以希臘花瓶為主,其中一間展示在裘西 (Chiusi,見224頁) 附近羅提拉泉 (Fonte Rotella) 的一座艾特拉斯坎墓穴中所發現之弗朗索斯陶皿 (François Vase)。器物上有圖繪以及西元前570年的落款,點綴以取材自希臘神話的6排黑紅線條人物。艾特拉斯坎收藏品在1966年水患後嚴重受損,目前展示的僅是其中一小部分。第一層樓有兩件著名青銅器。西元前4世紀的「吐火獸」(Chimera,見40頁) 是獅身羊頭蛇尾外型卻因恐懼而畏縮的神話怪獸。1553年在靠近阿列佐

艾特拉斯坎戰士青銅像

(Arezzo) 的田裡發掘出來,由瓦薩利 (Vasari) 將它獻給了柯西摩一世 (Cosimo I)。另一件「演說者」(Arringatore) 是1566年在義大利中部的特拉西梅諾湖 (Lack Trasimeno) 附近所發現,刻有艾特拉斯坎貴族梅圖勒斯 (Metullus) 的名號。雕塑作於西元前1世紀,而身穿寬羅馬袍的人物似乎正在向聽眾演說。部分埃及收藏是1829年法國與托斯卡尼聯合遠征期間所取得。其中包括西元前15世紀一輛幾乎完整的骨和木製戰車,於底比斯 (Thebes) 附近的墓穴中發現,同時出土的還有織品、繩索、家具、帽子、錢包和籃筐。

帕齊的聖抹大拉的馬利亞修道院 16
Santa Maria Maddalena de' Pazzi

Borgo Pinti 58. **MAP** 2 E5. **C** (055) 247 84 20. ●教堂與教士會館 ☐ 每日9am-中午,5-5:20pm,6:05-7pm. 📷

前修道院在1966年水患後進行整修。原由西多會(Cistercian)管理,1628年卡梅爾教派(Carmelite)接手,而奧古斯丁派修士 (Augustinian) 從1926起即定居至今。教士會館可經由地下墓室進入,內有著名的「基督受難與聖徒」壁畫,1493至1496年由佩魯吉諾 (Perugino, 原名Pietro Vannucci) 所繪,他也是溫布利亞畫派 (Umbrian School) 的創始人之一。

主禮拜堂的彩色大理石裝飾出自

費爾利 (Ciro Ferri, 1675年) 之手,乃佛羅倫斯教堂中巴洛克鼎盛期裝飾的最佳典範之一。1492年,桑加洛 (Sangallo) 設計獨特的門廊,屬於有正方頂蓋的愛奧尼克式 (Ionic) 拱廊。

猶太教堂 17
Tempio Israelitico

Via Farini 4. **MAP** 2 F5. **C** (055) 24 52 52. ●教堂與博物館 ☐ 週日至週四10am-1pm,2-5pm,週五10am-1pm(10月至3月;週一至週四11am-1pm,2-5pm;週五,週日10am-1pm). Ø ● 猶太節日.

猶太教堂內部

從周圍的山丘上俯瞰城市時,突出於水平線上的就是佛羅倫斯主要猶太教堂的包銅綠色圓頂。猶太教徒在17世紀初聚集在里佛諾 (Livorno),自從菲迪南多一世切斷與西班牙的密切政治聯繫後,他們又擁向佛羅倫斯。柯西摩三世 (Cosimo III) 曾在宗教裁判所中立法嚴禁基督教徒為猶太家庭和商店工作。1860年代猶太區被拆除以興建共和廣場 (見112頁)。猶太教堂於1874至1882年由特雷維斯 (Treves) 興建,採西班牙－摩爾式風格。內有博物館,展示17世紀的禮拜儀式器皿。

市中心西區 *City Centre West*

　　佛羅倫斯此區的兩端分別是主要的火車站——市中心少有的現代建築,以及市區最古老的舊橋——吸引觀光客與當地居民前來。自1593年以來,即有珠寶店夾道而立,至今改變不大。

　　這兩個觀光點之間的景致極為多彩多姿,令人目不暇給,從福音聖母教堂和聖三一教堂的壁畫,以至於達凡札提大廈,從後者可一窺富裕之中世紀佛羅倫斯人所享受的奢華生活條件。

福音聖母教堂內史特羅濟禮拜堂的細部裝飾

　　附近的共和廣場,當佛羅倫斯被暫定為首都時,曾列入了重新塑造城市的宏偉計畫中。大多數當地人可能覺得此處的咖啡屋有礙觀瞻,不過它們一向大受歡迎。這裡也是佛羅倫斯的購物地點之一,從新市場的廉價品到新葡萄園街和托那波尼街高級時裝業者的高雅展示間比比皆是。旁邊的小街道裡,工匠仍從事佛羅倫斯引以為傲的手工業傳統,如寶石切割或修補等工作。

本區名勝

●博物館與美術館
馬里諾・馬里尼博物館
(聖潘可拉齊歐教堂) ❶
達凡札提大廈 ❿
魯伽萊大廈 (阿里那里博物館) ❷

●教堂
萬聖教堂 ⓰
聖徒教堂 ❽
福音聖母教堂
110-111頁 ⓱
聖三一教堂 ❼

●橋樑
舊橋 106-107頁 ❾

●市場
新市場 ⓬

●歷史性建築
安提諾利大廈 ⓮
教皇黨黨派大廈 ⓫
史特羅濟大廈 ❺
福音聖母車站 ⓲

●歷史性街道與廣場
共和廣場 ⓭
聖三一廣場 ❻
佛西路 ⓯
托那波尼街 ❹
新葡萄園街 ❸

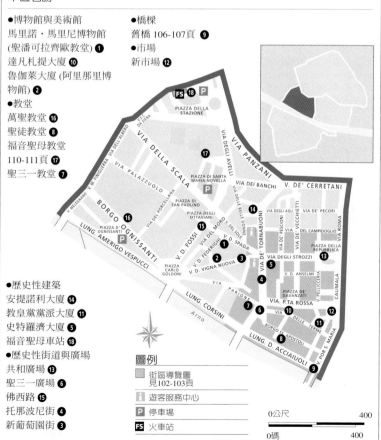

圖例

　　街區導覽圖
　　見102-103頁

ℹ️ 遊客服務中心

🅿️ 停車場

FS 火車站

0公尺　　　　　　　400
0碼　　　　　　　　400

◁ 從聖三一橋 (Ponte Santa Trìnita) 欣賞聖三一廣場的景致

街區導覽：共和廣場一帶

　　佛羅倫斯街道規劃的基礎是以亞諾河河岸所建的古羅馬城為舊有雛型。關於這點，沒有一個地區能比市中心西區狹窄街道所形成的棋盤狀道路更為明顯。此區的街道由亞諾河往北通向共和廣場，是昔日古羅馬城市的主要廣場所在地。它後來成為主要的食品市場 (52頁)，直到市政當局在1860年代決定將它加以整治，同時在目前咖啡屋林立的廣場上建造一座凱旋門。

史特羅濟大廈
這座宏偉豪宅雄踞於廣場 ❺

聖三一廣場
以古羅馬圓柱為地標 ❻

聖三一教堂
吉爾蘭戴歐 (Ghirlandaio) 的壁畫「聖方濟的生平」(The Life of St Francis, 約1483年)，描繪該地區發生的故事：一名孩童從史賓尼—費羅尼大廈失足跌下後的復活事蹟 ❼

史賓尼—費羅尼大廈
(Palazzo Spini-Ferroni)
是一座中世紀豪宅，
目前是時裝名店
菲拉格摩 (Salvatore
Ferragamo，見
108頁)。

聖三一橋頭所裝飾的「四季」
雕像 (Four Seasons) 立於
1608年，以慶祝柯西摩一世
(Cosimo I) 的婚禮。

圖例

- - - 建議路線

0公尺　　　　　　200
0碼　　　　　　　200

聖徒教堂
聲稱查理曼 (Charlemagne)
為創建者的標示牌 ❽

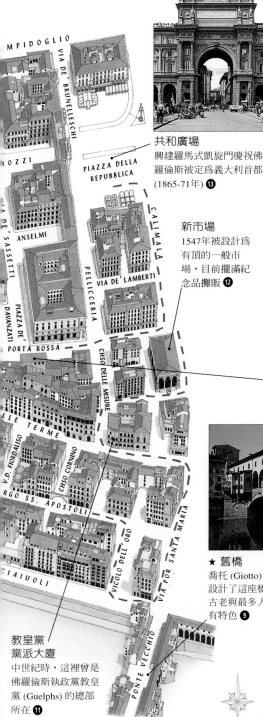

共和廣場
興建羅馬式凱旋門慶祝佛羅倫斯被定為義大利首都 (1865-71年) **⑬**

新市場
1547年被設計為有頂的一般市場，目前擺滿紀念品攤販 **⑫**

★ **達凡札提大廈**
飾有異國鳥禽壁畫的鸚鵡廳 (Sala di Papagalli)，曾是這座14世紀豪宅的用餐室 **⑩**

位置圖
見佛羅倫斯
街道速查圖 5, 6

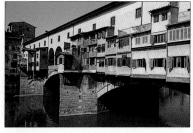

★ **舊橋**
喬托 (Giotto) 的門生賈第 (Gaddi) 在1345年設計了這座橋樑。它是佛羅倫斯橋樑中最古老與最多人流連的一座，而且保留了原有特色 **⑨**

教皇黨黨派大廈
中世紀時，這裡曾是佛羅倫斯執政黨教皇黨 (Guelphs) 的總部所在 **⑪**

重要觀光點
★ 達凡札提大廈
★ 舊橋
★ 聖三一教堂

馬里諾·馬里尼博物館 (聖潘可拉齊歐教堂) ❶
Museo Marino Marini (San Pancrazio)

Piazza San Pancrazio. MAP 1 B5 (5 B2). 【 (055) 21 94 32. ◗ 週一,週三至週六10am-5pm,(6-9月:週四10am -10pm).週日10am -1pm ● 12月25日,5月1日,8月中二週. □ 需購票. 🛇 ♿ 🅵

　　昔日的聖潘可拉齊歐教堂被改成義大利最知名抽象派藝術家馬里諾·馬里尼 (1901-80年) 的專屬博物館,他生於皮斯托亞 (Pistoia),當地的市政大廈 (Palazzo del Comune) 以及馬里諾·馬里尼中心 (Centro Marino Marini, 見182頁) 有更多他的作品。馬里尼以粗糙和基本青銅器造形馳名,其中多以馬與騎士為主題。聖潘可拉齊歐是佛羅倫斯最古老的教堂之一,創立於9世紀,然而最吸引人的特色是來自於文藝復興時期,包括古典風格的優雅正

馬里諾·馬里尼博物館收藏的馬里尼青銅「騎士」像 (Cavaliere, 1949年)

立面與玄關 (1461-67年),出自阿爾貝第 (Alberti) 之手。此教堂曾是富商喬凡尼·魯伽萊 (Giovanni Rucellai) 的教區教堂。聖墓禮拜堂 (Cappella di San Sepolcro) 內有1467年阿爾貝第建造的魯伽萊墓穴,是模仿耶路撒冷的聖墓 (基督之墓) 而造。

魯伽萊大廈 (阿里那里博物館) ❷
Palazzo Rucellai (Museo Alinari)

Via della Vigna Nuova 16. MAP 1 C5 (5 B2). 【 (055) 21 89 75. ◗ 週四至週二10am-7:30pm,週五與週六10am-11:30pm. ● 某些國定假日. □ 需購票. 🛇 ♿

　　建於1446至1457年,是市區裡裝潢最為富麗的文藝復興式大廈之一。由喬凡尼·魯伽萊委託建造,其雄厚財力來自家族企業,所經營進口的珍稀紅色染料只產於馬悠卡島 (Majorca)。這種染料名叫oricello,魯伽萊 (Rucellai) 的名字因此而來。喬凡尼委託建築師阿爾貝第建造多座建築物,他在1452年撰寫了影響深遠的建築學論文「關於建築」(De Re Aedificatoria)。他把這座大廈設計得幾乎像是古典柱式的教科書,地面層之壁柱是多立克式,樓上是愛奧尼克式,而頂樓則為科林新式。

　　楣樑刻有魯伽萊迎風飄揚的幸運之帆以及梅迪奇家族的指環記號。這指環是紀念伯爾納多·魯伽萊 (Bernardo Rucellai) 在1460年代藉著和露克蕾琪亞 (Lucrezia) 聯姻而與梅迪奇家族結為同盟。大廈對面的魯伽萊涼廊 (Loggia del Rucellai) 就是為慶祝婚禮所建造的。這座大廈目前是阿里那里博物館。阿里那里兄弟於1840年代開始拍攝佛羅倫斯,就在照相術發明不久之後。1852年他們成立公司,供應高品質版畫、明信片和藝術書籍給蜂擁至此城遊學的外國人。博物館的展覽內容,提供對佛羅倫斯過去150年社會歷史的回顧。

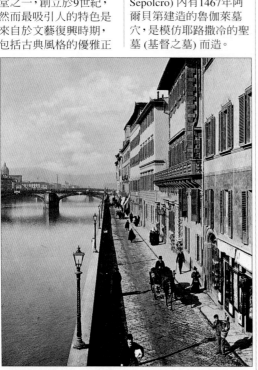

19世紀時從阿里那里博物館眺望阿柴艾渥里沿河道路 (Lungarno degli Acciaiuoli) 的風光

新葡萄園街 ❸
Via della Vigna Nuova

MAP 3 B1 (5 B3).

新葡萄園街反映出與佛羅倫斯有錢人的結合，也像附近的托那波尼街一樣擁有不少的時髦服飾店。其中包括Enrico Coverti (27-29r號)、Naj Oleari (35r號)以及Giorgio Armani (51r號)。Emilio Paoli (26r號) 專售以前在新市場販賣的麥桿編織類產品 (見112頁)，包括帽子、玩具、塑像及家具。

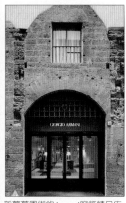
新葡萄園街的Armani服飾精品店

托那波尼街 ❹
Via de' Tornabuoni

MAP 1 C5 (5 C2).

佛羅倫斯最高級的商店街，頂尖的珠寶商和時裝業者都在此設店，包括Salvatore Ferragamo (14r號)、Bijoux Casciou (32r號)、Ugolini (20-22r號)、Valentino (47r號)和Gucci (73r號)。往上一點還有出色的Seeber書店 (68r號)，成立於1865年，銷售各國語言書刊。La Giocosa (83r號) 是家時髦咖啡屋，Negroni雞尾酒就是在此發明的。

佛羅倫斯最大的宮殿式大廈豪宅

史特羅濟家族於1434年因反對梅迪奇家族而被逐出佛羅倫斯，不過銀行家史特羅濟 (Filippo Strozzi) 在拿波里 (Napoli) 賺了大錢後，1466年回到佛羅倫斯，決心要勝過他的大對頭。他處心積慮，多年來買下並摧毀自家附近的大廈豪宅，終於取得足夠的土地來達成野心：建造佛羅倫斯空前最大的大廈。由於已耗費鉅資，所以絕不能有失。占星家被請來選定黃道吉日以安放奠基石，而宏偉大廈的牆面於1489年開始豎起。兩年後史特羅濟過世了，雖然他的繼承者致力於建築的完成，但投注於這偉大幻想的花費終於使他們傾家蕩產。

史特羅濟 (1428-91年)

史特羅濟大廈 ❺
Palazzo Strozzi

Piazza degli Strozzi. MAP 3 C1 (5 C3). ●史特羅濟大廈的小博物館 ⬤整修中暫不開放.

史特羅濟大廈碩大無朋：為了讓出地方給它，總共打掉了15棟建築物，儘管它只有三層樓高，每層樓卻都和一般的大廈同高。宅邸是由富有的銀行家史特羅濟 (Filippo Strozzi) 所委建，但他在1491年奠基石才安置兩年時就去世了。建築物直到1536年才完成，有3位建築師曾參與設計，包括桑加洛 (Giuliano da Sangallo)、麥雅諾 (Maiano) 以及波拉幼奧洛 (Pollaiuolo，又名可羅納卡Cronaca)。以巨大粗獷砌磚所建造的外觀仍完整保留。

入口中庭左方的史特羅濟大廈的小博物館 (Piccolo Museo di Palazzo Strozzi)，透過模型和圖片說明建築物的歷史。中庭的優雅造形被巨型鐵製防火逃生梯所破壞，是因當初建築物被改成展覽場時所增設。古物雙年展 (Biennale dell' Antiquariato) 是義大利最大型的骨董市集，每兩年一次在9月至10月舉行 (見34頁)。大廈內也有各種學院和維爾舍圖書館 (Gabinetto Vieussex)，名稱來自19世紀瑞士學者維爾舍 (Vieussex)，他在1818年成立科學與文學協會，入會者包括法國作家斯丹達爾 (Stendhal)。

史特羅濟大廈外觀，由粗面磚石構成

舊橋 ❾

　　舊橋 (Ponte Vecchio) 是佛羅倫斯最古老的橋，建於1345年，也是市內唯一在二次大戰期間未被炸毀的橋樑。橋上向來都有工作坊存在，不過早期落戶於此的屠夫、製革工人及鐵匠已在1593年被菲迪南多一世公爵 (Ferdinando I) 趕走，因為他們製造噪音與惡臭。工作坊重建後出租給所謂較為高尚的金匠，而沿橋與突出於橋上的店面則延續至今仍為新潮與骨董珠寶專門店。

私人走廊
空中的走廊是由瓦薩利所建，沿著橋的東側懸掛多位偉大藝術家的自畫像，包括了林布蘭 (Rembrandt)、魯本斯 (Rubens) 以及霍加斯 (Hogarth)。

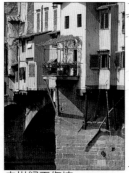

中世紀工作坊
一些最古老的工作坊從屋後擴建到河面上，以叫做sporti的橫木托架來支撐。

三拱圈式中世紀橋樑
的兩座堅固橋墩有船型的分水角。

瓦薩利走廊

瓦薩利走廊 (Corridoio Vasariano) 由瓦薩利 (Vasari) 於1565年所建，他是梅迪奇公爵專屬的宮廷建築師。這座架空的走廊經由烏菲茲美術館 (Gli Uffizi) 連接舊宮 (Palazzo Vecchio) 與碧提豪宅 (Palazzo Pitti)。藉著這條私人通道，梅迪奇家族成員可以在各住所間走動並欣賞走廊壁上的畫作，而無須走出下方的街道與人群混在一起。

舊宮
(Palazzo Vecchio)

烏菲茲
美術館
(Gli Uffizi)

舊橋
(Ponte Vecchio)

ARNO

碧提豪宅
(Palazzo Pitti)

契里尼半身像
契里尼 (Cellini, 1500-71年) 的半身像於1900年被安置在橋中央，他是佛羅倫斯最有名的金匠。

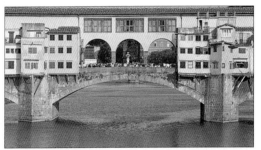

遊客須知

MAP 3 C1 (5 C4). 往橋方向有許多路線. 行人徒步區.

★ 夕陽輝映橋面

日落時分從聖三一橋，或從某一邊河岸來欣賞舊橋，尤為迷人。

★ 珠寶店

店裡什麼都賣，從平價的時髦耳環到珍貴的骨董戒指應有盡有。

曼尼里塔

這座中世紀塔樓 (Torre dei Mannelli) 是為防禦橋樑而建。曼尼里家族堅拒摧毀它以讓出地方興建瓦薩利走廊。

瓦薩利走廊由托架所支撐，繞道曼尼里塔。

走廊採光用的圓窗又名「牛眼窗」(oculi)。

觀景點

此處最宜欣賞河上風光：街頭藝人、肖像畫家及攤販聚集於橋上，增添其光彩與喧鬧。

重要特色

★ 珠寶店

★ 夕陽輝映橋面

聖三一廣場

聖三一廣場 ❽
Piazza di Santa Trìnita

MAP 3C1 (5 C3).

廣場南側的史賓尼－費羅尼大廈 (Palazzo Spini-Ferroni) 原建於1290年，但在19世紀被大事改建；如今地面層是著名的Salvatore Ferragamo名品店，專售皮鞋皮件。北側的浴場街 (Via delle Terme) 轉角處建於1520至1529年的巴爾托里尼－沙令班尼大廈 (Palazzo Bartolini-Salimbeni)，是文藝復興鼎盛期建築風格的最佳典範之一。兩座大廈間有座東方式花崗岩圓柱，原出自羅馬的卡拉卡拉大浴場 (Baths of Caracalla)，1560年由教皇庇護四世 (Pius IV) 贈給柯西摩一世。

聖三一橋 (Ponte Santa Trìnita) 在廣場以南，是佛羅倫斯最美的一座橋。最初在1252年是以木材建造，後由安馬那提 (Ammannati) 在1567年改建，紀念柯西摩一世戰勝席耶納。其高雅設計得歸功於米開蘭基羅，並採用梅迪奇墓碑 (見91頁) 上美妙的橢圓曲線為模仿依據。橋兩端的「四季」雕像是1608年為科西摩二世 (Cosimo II) 與奧地利瑪麗公主的婚禮所增建。

從此往西可眺望金黃色的柯西尼大廈 (Palazzo Corsini)，是巴洛克式建築風格的最佳典範之一。

聖三一教堂 ❼
Santa Trìnita

Piazza di Santa Trìnita. MAP 3 C1 (5 C3). ☎ (055) 21 69 12. ⏰ 每日 7am-中午,4-6pm. 📷 ♿

聖三一教堂的中殿

原來的教堂是1092年由瓦隆布羅薩修會 (Vallombrosan order) 所興建，外觀相當樸素，反映出修會的嚴格紀律。此後建築物變得越來越華麗，1593年又增建了巴洛克式正立面。

吉爾蘭戴歐於沙塞堤禮拜堂 (Cappella Sassetti, 主祭壇右側) 所繪的壁畫，描繪教堂在1483至1486年風貌。其中一個畫面是聖方濟在聖三一廣場內所行的奇蹟。捐錢興建禮拜堂的沙塞堤 (Francesco Sassetti) 與其妻柯爾季 (Corsi) 的肖像分置祭壇兩側。另一幅畫面，在領主廣場內的聖方濟正從教皇霍諾留斯三世 (Honorius III) 手中接

聖三一橋

受方濟會修士戒律。沙塞堤曾是梅迪奇銀行的總裁，與其子特歐多羅 (Teodoro) 一起出現，右側是梅迪奇的羅倫佐和普吉 (Antonio Pucci)。羅倫佐之子正和他的家教拾階而上，由人文學者波里齊阿諾 (Poliziano) 帶頭。祭壇畫「牧羊人來朝」也是吉爾蘭戴歐作品；他是畫中第一位黑髮牧羊人。

聖徒教堂 ❽
Santi Apostoli

Piazza del Limbo. MAP 3 C1 (5 C4). 📞 (055) 29 06 42. ⏰ 每日4-6:30pm,週日 9am-1pm. 🚫

佛羅倫斯碩果僅存的最古老教堂之一。當地人相信教堂是西元800年由神聖羅馬帝國皇帝查理曼所創立，不過它似乎是始於1059至1100年。教堂有樸素的仿羅馬式正立面以及早期基督宗教典型的長方形教堂規劃，不過它還有16世紀的側廊道。

教堂面對的靈薄獄廣場 (Piazza del Limbo)，曾是未及受洗嬰兒的墓地。根據中世紀神學，這些靈魂就居住在靈薄獄中，介於天堂與地獄間。

聖徒教堂內德拉・洛比亞 (Della Robbia) 的上釉赤陶聖龕

舊橋 *Ponte Vecchio* ❾

見106-107頁.

達凡札提大廈寢室內的壁畫

達凡札提大廈 ❿
Palazzo Davanzati

Via Porta Rossa 13. MAP 3 C1 (5 C3). 📞 (055) 238 86 10. ⚫ 因整修關閉.

達凡札提大廈也就是佛羅倫斯古宅博物館 (Museo dell'Antica Casa Fiorentina)，保存得有如一典型14世紀佛羅倫斯富豪宅邸。入口中庭是為不受歡迎訪客所設計的陷阱：拱頂內的投擲洞是用來丟射武器。寧靜的內部中庭裡，樓梯順著各層樓延伸。角落裡有口井和滑輪系統可將水桶升到每一樓層，此種私家用水供應系統相當奢侈，因為大部分家庭都必須從公共飲水泉汲水。第一層樓的主起居室看起來沒什麼裝飾，但是天花板下方高懸的吊勾顯示牆面曾掛有壁毯。它和相連的房間目前被用來展示古代編織花邊的精緻收藏。用餐室模仿牆簾的華麗壁畫而且以鸚鵡圖案裝飾，

從此就被稱為鸚鵡廳 (Sala dei Pappagalli)。許多房間有附屬浴室，並以法國中世紀騎士故事為場景的壁畫來裝飾。廚房設在頂樓，如此一來氣味便不會瀰漫在室內。

教皇黨黨派大廈 ⓫
Palazzo di Parte Guelfa

Piazza di Parte Guelfa. MAP 3 C1 (6 D3). ⚫ 不對外開放.

這棟別具特色的建築物供教皇黨 (Guelph) 作為總部之用，而且是其黨魁自1266年起的住所，就在教皇黨開始出現成為爭奪佛羅倫斯控制權的強勢派系之後。當時教皇黨支持教皇，而保皇黨 (Ghibellines) 則

教皇黨的徽章

傾向神聖羅馬帝國皇帝，為該由誰統治北義大利而爭執不下 (見44頁)。建築物下半部建於13世紀，上半部卻是1431年由布魯內雷斯基所增建。瓦薩利於1589年增建了優雅的開放式樓梯。

福音聖母教堂 🄫

　　福音聖母教堂 (Santa Maria
Novella) 屬哥德式教堂，內有一些佛
羅倫斯最重要的藝術品，1279至
1357年間由道明會 (Dominicans) 所
建。教堂旁是墓地，被外牆圍繞。迴
廊內設有博物館。西班牙禮拜堂內
的壁畫將道明會修士描繪成「上帝
的獵犬」(domini canes)，正追趕著
「迷途的羔羊」。

綠色迴廊
迴廊名稱 (Chiostro Verde) 出自烏
切羅 (Uccello) 所繪「挪亞和
洪水」壁畫的淡綠色澤，
不幸在1966年水患中
遭到破壞。

修道院建築

★ 西班牙人的禮拜堂
托列多的艾蕾歐諾拉 (Eleonora of
Toledo, 見49頁) 之朝臣專用的禮拜
堂 (Cappellone degli Spagnoli)，內
有以得救和萬劫不復爲主題的
生動壁畫。

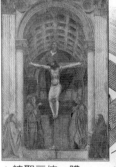

★ 神聖三位一體
這幅馬薩其奧
(Masaccio) 的先驅作品
(The Trinity)，是一幅透
視法與肖像畫法皆出類
拔萃的作品。

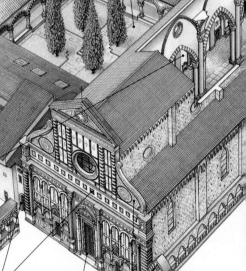

博物館入口

入口

魯加萊的風浪帆標誌 (見
104頁) 出現在正立面，因
該家族是1470年完工的立
面的贊助者。

阿爾貝第 (Alberti) 於1458至
1470年間增建了渦形裝飾以
掩飾側禮拜堂上方的屋頂。

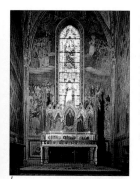

史特羅濟禮拜堂

納多‧迪‧柯內 (Nardo di Cione) 及其哥哥奧卡尼亞 (Orcagna) 在史特羅濟禮拜堂 (Cappella Strozzi) 所繪的14世紀壁畫，是從但丁的史詩「神曲」中取得靈感。但丁的肖像出現在左側「天堂」壁畫中，與史特羅濟家族成員並列。

拱廊的拱柱以灰白條紋來強調。

遊客須知

Piazza di Santa Maria Novella. MAP 1 B5 (5 B1). (055) 21 01 13(教堂),(055) 28 21 87(博物館). 主要路線. ●教堂 週一至週六7-11:30am,3:30-6pm,週日與宗教節日8am-中午,3:30-6pm. 週一至週六7:30am,8:30am,6pm;週日與宗教節日8:30am,10:30am,中午,6pm. ●博物館 週一至週四與週六9am-2pm,週日8am-1pm(最後入場時間:閉館前1小時). 12月25日,1月1日,復活節週日,4月25日,5月1日,8月15日. 需購票.

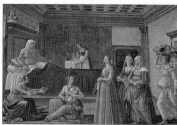

★ 托爾納布歐尼禮拜堂

吉爾蘭戴歐在托爾納布歐尼禮拜堂 (Cappella Tornabuoni) 的著名系列壁畫「施洗約翰的生平」(1485年)，描繪佛羅倫斯貴族肖像及當代服飾與室內擺設。對面是他另一幅代表作「聖母的生平」。

★ 菲立蒲‧史特羅濟禮拜堂

利比 (Filippino Lippi) 的生動壁畫描繪聖約翰使德魯吉安娜 (Drusiana) 從死中復活，以及正在屠龍的聖腓力 (St Philip)。薄伽丘 (Boccaccio) 在此禮拜堂 (Cappella Filippo Strozzi) 寫下「十日談」(Decameron) 的起頭部分。

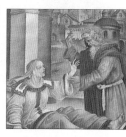

舊墓地的牆面飾有佛羅倫斯富人的標誌徽章。

重要特色

★ 馬薩其奧的「神聖三位一體」

★ 菲立蒲‧史特羅濟禮拜堂

★ 托爾納布歐尼禮拜堂

★ 西班牙人的禮拜堂

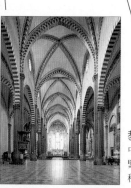

教堂內部

中殿支柱的間隔在東端較為緊密，以使教堂看起來有一種特別長的錯覺。

新市場 ⑫
Mercato Nuovo

MAP 3 C1 (6 D3)。4月至10月:每日9am-7pm;11月至3月:週二至週六9am-7pm。

有時也因為賣麥桿編織品而被稱為「麥桿市場」,像帽子和籃筐之類產品從19世紀末直到1960年代都在此販賣。原建於1547至1551年間,是絲綢和其他奢侈品的集散市場。今日的攤販則賣皮件和紀念品,在夏夜時,有街頭藝人聚集以娛樂遊客。

市場以南有座名叫「小豬」(Il Porcellino)的小噴泉。這是17世紀的青銅仿製品,原作的羅馬大理石野豬像可在烏菲茲美術館見到。銅像鼻口部閃閃發光,因為觀光客都迷信摸了它日後就可重遊佛羅倫斯。人們投入下面水池裡的硬幣則被收集分配給慈善單位。

新市場內的青銅野豬像

共和廣場 ⑬
Piazza della Repubblica

MAP 1 C5 (6 D3)。

這裡曾經是舊市場(Mercato Vecchio)所在地,直到1890年才改造成目前的廣場,更早之前則是古羅馬廣場。一根舊市場的圓柱仍聳立於廣場上,柱頂是18世紀的豐盛女神雕像。佔據廣場西側的是一座1895年建造的凱旋門,

共和廣場露天咖啡屋之一

以慶祝佛羅倫斯成為義大利首都。摧毀舊市場成為佛羅倫斯大規模改建計畫的第一步,居領導地位的英國社區成員卻反對此項大計畫而發起國際運動,因為改建將導致市中心所有歷史性建築物的破壞殆盡。所幸這項運動成功地遏止了摧毀行動。

受觀光客與當地人歡迎的廣場四邊都是露天咖啡屋,像是很時髦的基里(Gilli, 39r號)或是紅外套(Giubbe Rosse, 13-14r號),後者的店名由來是因為它的侍者穿著紅夾克。紅外套在本世紀初是作家和藝術家的出入場所,包括義大利前衛的未來主義藝術家在內。UPIM是一家百貨公司(見269頁),位於廣場東側。

安提諾利大廈 ⑭
Palazzo Antinori

Piazza Antinori 3. MAP 1 C5 (5 C2)。不對外開放。安提諾利酒窖。週一至週五12:30-2:30pm,7-10:30pm。

安提諾利大廈就是原來的伯尼與瑪爾提里大廈(Palazzo Boni e Martelli),建於1461至1466年間,有雅致的中

庭,被視為佛羅倫斯最精緻的文藝復興式小型華宅之一。1506年由安提諾利家族購入,從此即歸其所有。

此家族在托斯卡尼及附近的溫布利亞(Umbria)擁有廣大肥沃的土地,生產頗受好評的葡萄酒、橄欖油及甜酒。你可以在中庭右側飾有壁畫的酒吧「安提諾利酒窖」(Cantinetta Antinori)中試飲。酒吧也有典型托斯卡尼的美食,以及其他土產。

佛西路 ⑮
Via dei Fossi

MAP 1 B5 (5 B3)。

佛西路上賣複製雕像的商店

佛西路和附近街道內有一些佛羅倫斯最吸引人的商店,其中有許多是骨董、藝術品、雕像以及佛羅倫斯傳統產品的專門店。Bottega Artigiana del Libro (Lungarno Corsini 40r號)販售手工大理石紋紙、相本、筆記本和嘉年華會面具。Fallani Best (Borgo Ognissanti 15r號)有新藝術和裝飾藝術風格的家具與雕塑,而Antonio Frilli (佛西路26r號)專售大理石雕像。

Neri (佛西路57r號) 也賣高品質骨董，還有G Lisio (佛西路41r號) 製作手工編織掛毯以及文藝復興風格的華麗布料。Farmacia di Santa Maria Novella (Via della Scala 16r號) 專售道明會修士製造的化粧品和甜酒 (見266-267頁)。

萬聖教堂 Ognissanti

Borgo Ognissanti 42. **MAP** 1 B5 (5 A2). **(** (055) 239 87 00. **○** 8am-中午,4-7pm. ●吉爾蘭戴歐的食堂 **○** 週一至週二,週六9am-中午.

萬聖教堂是韋斯普奇 (Vespucci) 經商家族的教區教堂，15世紀航海家阿美利哥 (Amerigo) 是其家族一員。他在吉爾蘭戴歐的壁畫「慈悲的聖母」(Madonna della Misericordia, 1472年) 中被描繪出來，壁畫位於右側第二座禮拜堂，聖母和紅斗篷老人之間的男孩就是他。

阿美利哥追隨哥倫布路線從事兩次旅行，而因為他寄回來的信件才使製圖師畫下了新大陸的首張

有17世紀壁畫的萬聖教堂迴廊

地圖 (見75頁)，新大陸亦因他得名。萬聖教堂也是波提且利 (Botticelli) 的埋葬處也。他的壁畫「聖奧古斯丁」(St Augustine, 1480年) 仍可見於南牆。對牆上有吉爾蘭戴歐的壁畫「聖傑洛姆」(St Jerome, 1480年)。與教堂相依的是賞心悅目的迴廊和食堂 (Cenacolo del Ghirlandaio)，內有吉爾蘭戴歐的壁畫「最後的晚餐」(1480年)。

福音聖母教堂
Santa Maria Novella

見110-111頁.

福音聖母車站
Stazione Centrale di Santa Maria Novella

MAP 1 B4 (5 B1). **(** (055) 28 87 85. **●** 1:30-4:15am. ●火車班次詢問處 **○** 每日7am-9pm. ●商店 **○** 市場:每日9:30am-8pm;書報攤:每日5:30am-6:30pm;香煙鋪:每日7am-9pm. **| ○** 每日9am-9pm. ●銀行 **○** 週一至週五8:20am-1:20pm,2:45-3:45pm. ●藥房 **○** 24小時. **|**

現代建築風格的最佳典範之一 (見55頁)，1935年由一群年輕的托斯卡尼藝術家設計，包括「機能主義者」(Functionalist) 米凱魯奇 (Michelucci) 以及貝拉爾迪 (Berardi)。

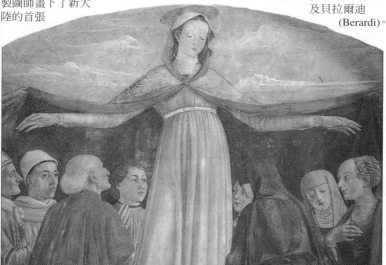

吉爾蘭戴歐在萬聖教堂所繪的「慈悲的聖母」(1472年),童年的阿美利哥・韋斯普奇也在其中

奧特拉諾 *Oltrarno*

奧特拉諾意指「亞諾河彼岸」，即亞諾河 (Arno) 的南岸，一度還被視為貧下地區。住在這兒的人沒有足夠財富建造市區內的自用豪宅。直到1550年梅迪奇大公爵舉家遷入奧特拉諾後才抹去它的污點。

梅迪奇權力基礎

碧提豪宅 (Palazzo Pitti) 成為接下來300年托斯卡尼的統治基礎所在。托列多的艾蕾歐諾拉 (Eleonora di Toledo) 是柯西摩一世 (Cosimo I) 的西班牙妻子，她於1549年購進了碧提豪宅。由於艾蕾歐諾拉罹患了癆病，她說服柯西摩如果能住在奧特拉諾鄉下，也許病情會有起

色。多年來碧提豪宅在規模上幾乎比原有平面增加了三倍，周圍土地也設計了波伯里花園 (Giardino di Bòboli)。有些佛羅倫斯貴族被說服以梅迪奇家族為模範，遷至亞諾河對岸定居。16世紀末及17世紀，在五月路 (Via Maggio) 與聖靈廣場 (Piazza di Santo Spirito) 周圍地區興建了許多豪宅大廈。然而比較起來，附近依舊沒有開發，至今還是原來工作坊和骨董店密佈的安靜地區，與高級豪宅華廈及聖靈教堂 (Santo Spirito) 未完成的素面正立面形成對比。漫步於這個極富魅力的地區，是探訪佛羅倫斯真貌的好去處。

巴爾迪尼博物館珍藏的雕像

本區名勝

●教堂
布蘭卡奇禮拜堂
126-127頁 ❿
聖福教堂 ❺

圓籃狀的聖佛列迪亞諾教堂 ⓫
聖靈教堂 ❶
●博物館與美術館
聖靈教堂的食堂 ❷
巴爾迪尼博物館 ❽
瞭望台博物館 ❾
碧提豪宅 120-121頁 ❻

●花園
波伯里花園 124-125頁 ❼
●街道與廣場
聖靈廣場 ❸
五月路 ❹

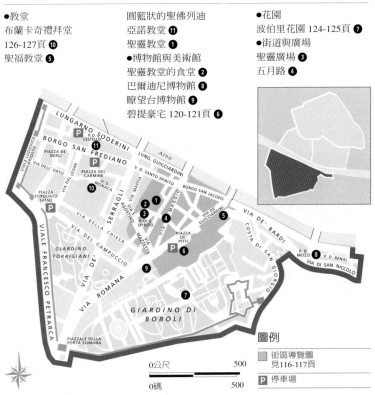

圖例
　街區導覽圖
　見116-117頁

Ｐ 停車場

0公尺　　　　　500
0碼　　　　　500

◁ 奧特拉諾的屋宇以及聖靈教堂的尖塔和圓頂

街區導覽：奧特拉諾

梅迪奇的
紋章

奧特拉諾大部分地區都是由小房舍及賣骨董、裝飾品和食品的商店所組成。五月路則不同，路上有數不清的16世紀華麗豪宅大廈與梅迪奇家族的碧提豪宅毗鄰。由於它是通往市區的主要道路之一，因此不但交通繁忙，噪音更不絕於耳。然而一走進旁邊的街道你就可以避開噪音喧鬧，從中去發掘傳統的佛羅倫斯；此地的餐廳貨真價實，到處都有骨董家具修理廠。

聖靈教堂的食堂
昔日的餐廳現今用來展示
中世紀和文藝復興時期
的雕塑 ❷

聖靈教堂
布魯內雷斯基 (Brunelleschi)
的最後一座教堂以簡樸為
重點。在他1446年去世後
才告完成 ❶

瓜達尼大廈 (Palazzo
Guadagni, 1500年) 是市內第
一座建有屋頂涼廊的大廈，
在貴族之中形成一股風尚。

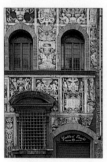

碧安卡·
卡貝羅大廈
(Palazzo di Bianca
Cappello, 1579年) 以華麗的石
膏刮畫作外牆裝飾，曾是法蘭
契斯柯一世大公爵 (Francesco
I, 見49頁) 情婦的住所。

歸迪之家 (Casa
Guidi) 是詩人布
朗寧 (Robert
Browning) 和伊莉
莎白 (Elizabeth) 秘密
結婚後於1846至1861
年間的住所。

重要觀光點
★ 碧提豪宅
★ 波伯里花園

圖例
- - - 建議路線

0公尺　　　　　100
0碼　　　　　　100

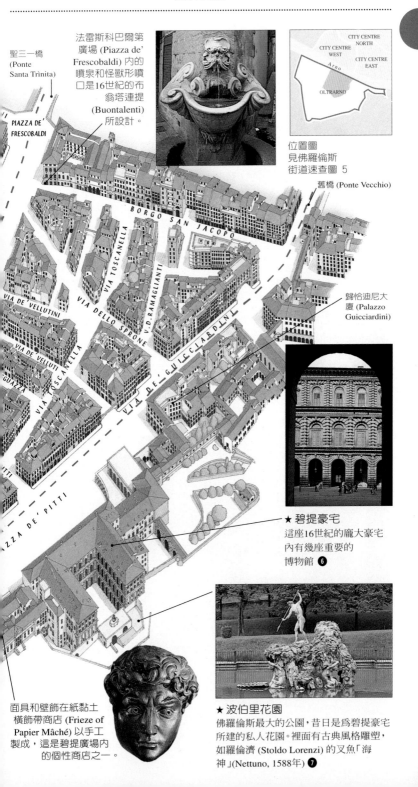

法雷斯科巴爾第廣場 (Piazza de' Frescobaldi) 內的噴泉和怪獸形噴口是16世紀的布翁塔連提 (Buontalenti) 所設計。

聖三一橋 (Ponte Santa Trìnita)

PIAZZA DE' FRESCOBALDI

位置圖
見佛羅倫斯
街道速查圖 5

舊橋 (Ponte Vecchio)

BORGO SAN JACOPO

VIA TOSCANELLA
VIA DELLO SPRONE
V.D.RAMAGLIANTI
VIA DE' VELLUTINI
VIA DE' VELLUTI
VIA TOSCANELLA
GUAZZA
VIA DE' GUICCIARDINI
ZZA DE' PITTI

歸恰迪尼大廈 (Palazzo Guicciardini)

★ 碧提豪宅
這座16世紀的龐大豪宅內有幾座重要的博物館 ❻

面具和壁飾在紙黏土橫飾帶商店 (Frieze of Papier Mâché) 以手工製成,這是碧提廣場內的個性商店之一。

★ 波伯里花園
佛羅倫斯最大的公園,昔日是爲碧提豪宅所建的私人花園。裡面有古典風格雕塑,如羅倫濟 (Stoldo Lorenzi) 的叉魚「海神」(Nettuno, 1588年) ❼

聖靈教堂 ❶
Santo Spirito

Piazza di Santo Spirito. **MAP** 3 B2
(5 A4). 【 (055) 21 00 30.
◯ 每日8:30am-中午,
週四至週二4-7pm. ✪

　　由奧古斯丁修會於
1250年設立,目前的建築
物有個未完成的18世紀
正立面,雄踞於聖靈廣場
北端。1435年教堂由布魯
內雷斯基設計而成,不過
直到15世紀末他去世好
久後才完工精心設計的
巴洛克式聖體傘和主祭
壇是1607年由卡奇尼
(Caccini) 所完成的。教堂
有38座側祭壇,裝飾以15
和16世紀的文藝復興風
格繪畫與雕塑,其中有洛
些利 (Rosselli)、吉爾蘭
戴歐 (Ghirlandaio) 及利
比 (Filippino Lippi) 的作
品。後者為教堂南翼的內
爾里禮拜堂 (Cappella
Nerli) 畫了幅出色的「聖
母與聖嬰」(1466年)。北
側廊道內的管風琴下方

有一扇門通往有華麗藻
井天花板的玄關,1491年
由可羅納卡 (Cronaca) 設
計建造。與玄關相連的聖
器室是1489年由桑加洛
(Sangallo) 所設計。

聖靈教堂的食堂 ❷
Cenacolo di Santo Spirito

Piazza di Santo Spirito 29. **MAP** 3 B1
(5 B4). 【 (055) 28 70 43. ◯ 週二
至週六9am-1pm,週日8am-中午(最
後入場時間:關門前30分)。● 1月1
日,復活節週日,5月1日,8月15日,
12月25日。□ 需購票。✪ ⚑ 🎥

　　教堂旁的修道院只剩
下食堂,目前設立小型
博物館。引人注目的壁
畫「基督受難像」,被認
為是出自奧卡尼亞
(Orcagna) 及其弟納多·
迪·柯內 (Nardo di Cione)
的弟子,乃哥德式鼎盛
期宗教作品的典範。食
堂內還有羅馬救世主基
金會 (Fondazione
Salvatore Romano) 蒐藏
的11世紀仿羅馬式雕
塑。

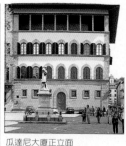

瓜達尼大廈正立面

聖靈廣場 ❸
Piazza di Santo Spirito

MAP 3 B2 (5 A4). ⚑ 每月第二個
週日。

　　此處最值得一提的就
是在廣場四周和市場裡
閒逛,參觀許多修補家
具的工作坊以及中世紀
豪宅。廣場內最大的房
子是門牌10號的瓜達尼
大廈 (Palazzo
Guadagni),位在Via
Mazzetta街轉角處。它建
於1505年左右,其設計
可能出自可羅納卡。頂
樓形成一座開放式涼
廊,在此城首開此類建
築之風氣。涼廊在16世
紀佛羅倫斯貴族之間形
成風尚,他們在自用豪
宅也採用此種設計。

五月路 Via Maggio ❹

MAP 3 B2 (5 B5).

　　關於13世紀中葉,自從
1550年梅迪奇搬遷至碧提
豪宅後,此路就成為時髦
的住宅區。路旁盡是15和
16世紀的華廈,如7號的
李卡索里大廈 (Palazzo
Ricasoli),還有骨董店。
五月路通往聖菲里伽廣場
(Piazza di San Felice),該
處有一塊指示歸迪之家
(Casa Guidi) 的標示牌。
英國詩人伊莉莎白與羅
勃·布朗寧於1847年私奔
後租下這棟公寓,在此寫
下不少雋永詩篇。

聖靈教堂的側廊道柱列

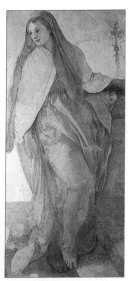

彭托莫的「天使報喜」(1528年) 中的聖母

聖福教堂 ❺
Santa Felìcita

Piazza di Santa Felìcita. MAP 3 C2 (5 C5). 🄲 (055) 21 30 18. 🄾 8am-中午,3:30-6:30pm. 🚫 🄰

從西元4世紀起此地就有一座教堂。新教堂於11世紀建造,並於1736至1739年由魯傑里 (Ruggieri) 改建,保留部分原有哥德式特色以及1564年瓦薩利 (Vasari) 增建的玄關。

入口右側卡波尼家族 (Capponi) 的禮拜堂,有兩幅彭托莫 (Pontormo) 的代表作:「天使報喜」以及「卸下聖體」。拱頂底部四周的圓盤描繪四福音傳道者,也是彭托莫在其門生布隆及諾 (Bronzino) 協助下繪成。

碧提豪宅 ❻
Palazzo Pitti

見120-123頁.

波伯里花園 ❼
Giardino di Bòboli

124-125頁.

巴爾迪尼博物館 ❽
Museo Bardini

Piazza de'Mozzi 1. MAP 4 D2 (6 E5). 🄲 (055) 234 24 27. 🄾 週一、週二與週四至週六9am-2pm,週日8am-1pm(最後入場時間:閉館前1小時). 🄾 1月1日,復活節週日,5月1日,8月15日,12月25日. 🄻 需購票. 🚫 🄰 部分區域.

巴爾迪尼 (Bardini) 是19世紀的骨董收藏家並熱中於收藏建築材料。1883年他在莫濟廣場 (Piazza de'Mozzi) 建造私人豪宅,幾乎完全使用回收的中世紀及文藝復興時期的石砌做工,包括雕刻大門、壁爐架和樓梯,還有彩繪藻井飾板的天花板。房間裡是琳琅滿目的雕塑、人像、繪畫、盔甲、樂器、陶器和骨董家具。1922年此一古物收藏被遺贈給佛羅倫斯人民。

位於莫濟廣場的巴爾迪尼博物館

瞭望台博物館 ❾
Museo "La Specola"

Via Romana 17. MAP 3 B2 (5 B5). 🄲 (055) 22 24 51. 🄾 週四至週二9am-中午(週日9am-1pm). 🄾 國定假日. 🄾 🄿 可要求英語導覽. 🄻 需購票.

位於1775年建的羅提加尼大廈 (Palazzo Rottigiani) 內,目前是佛羅倫斯大學自然科學學院。「瞭望台」這個名稱與建築物屋頂上的天文台有關,是18世紀末由李歐波多大公爵 (Pietro Leopoldo) 所興建。目前設有博物館,其中的動物學部門展出大批的動物、昆蟲及魚類標本,還有一個解剖部門,保存18世紀栩栩如生的蠟像。

布蘭卡奇禮拜堂 ❿
Cappella Brancacci

見126-127頁.

圓籃狀的聖佛列迪亞諾教堂 ⓫
San Frediano in Cestello

Piazza di Cestello. MAP 3 B1 (5 A3). 🄲 (055) 21 58 16. 🄾 每日9am-中午,4:30-6pm. 🄾

聖佛列迪亞諾地區的矮房子,長久以來是毛織及皮革工業工場。圓籃狀的聖佛列迪亞諾教區教堂聳立於亞諾河畔,有裸石外牆及巨大圓頂,成為當地的地標。昔日的舊教堂於1680至1689年間由費爾利 (Antonio Maria Ferri) 改建:內部的壁畫和灰泥裝飾是典型的17世紀末與18世紀初作品。附近有保存完好的14世紀城牆,建於1324年的聖佛列迪亞諾門 (Porta San Frediano) 有一座塔樓俯瞰通往比薩的道路。

圓籃狀的聖佛列迪亞諾教堂之圓頂與樸素的正立面

碧提豪宅 ❻

碧提豪宅 (Palazzo Pitti) 最初是為銀行家碧提 (Luca Pitti) 所建造的。建築物的巨大規模始於1457年，說明了碧提想要超越梅迪奇家族的決心。諷刺的是後來碧提的繼承人因建築花費過高而破產時，豪宅被梅迪奇家族買下。今日華麗裝潢的房間展出梅迪奇王室收藏中的珍寶 (見122-123頁)。

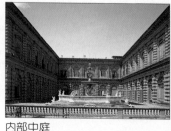

內部中庭
安馬那提 (Ammannati) 於1560至1570年設計了中庭。蘇吉尼 (Susini) 的朝鮮薊噴泉 (Fontana del Carciofo, 1641年) 頂端原有一青銅製朝鮮薊，後來遺失了。

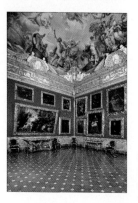

波伯里花園規劃地點的石材被開採來建造碧提豪宅 (見124-125頁)。

★ 巴拉丁畫廊
華麗的畫廊 (Galleria Palatina) 內有許多傑作，同時反映出梅迪奇家族的品味。

1828年洛林公爵 (Lorraine) 增建了側翼，他是繼梅迪奇家族之後的統治者。

布魯內雷斯基設計了豪宅的正立面，不過後來被加寬至200公尺，是原有長度的三倍。

科托納 (Cortona) 所繪的壁畫 (1641-45年)，滿布巴拉丁畫廊的天花板。

★ 銀器博物館
博物館 (Museo degli Argenti) 展示銀器外，還有金器、石製品和玻璃製品。這幅領主廣場 (見76-77頁) 風景畫是由寶石鑲製的。

重要觀光點

★ 巴拉丁畫廊

★ 銀器博物館

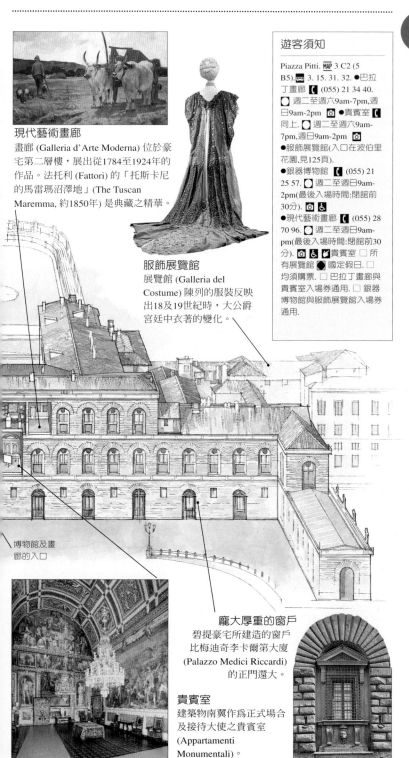

現代藝術畫廊

畫廊 (Galleria d'Arte Moderna) 位於豪宅第二層樓，展出從1784至1924年的作品。法托利 (Fattori) 的「托斯卡尼的馬雷瑪沼澤地」(The Tuscan Maremma, 約1850年) 是典藏之精華。

服飾展覽館

展覽館 (Galleria del Costume) 陳列的服裝反映出18及19世紀時，大公爵宮廷中衣著的變化。

遊客須知

Piazza Pitti. MAP 3 C2 (5 B5). 🚌 3. 15. 31. 32. ●巴拉丁畫廊 【 (055) 21 34 40. ◯ 週二至週六9am-7pm,週日9am-2pm 📷 ●貴賓室 【 同上. ◯ 週二至週六9am-7pm,週日9am-2pm 📷 ●服飾展覽館(入口在波伯里花園,見125頁). ●銀器博物館 【 (055) 21 25 57. ◯ 週二至週日9am-2pm(最後入場時間:閉館前30分). 📷 ♿ ●現代藝術畫廊 【 (055) 28 70 96. ◯ 週二至週日9am-pm(最後入場時間:閉館前30分). 📷 ♿ 🎧 貴賓室 ☐ 所有展覽館 ● 國定假日. ☐ 均須購票. ☐ 巴拉丁畫廊與貴賓室入場券通用. ☐ 銀器博物館與服飾展覽館入場券通用.

博物館及畫廊的入口

龐大厚重的窗戶

碧提豪宅所建造的窗戶比梅迪奇李卡爾第大廈 (Palazzo Medici Riccardi) 的正門還大。

貴賓室

建築物南翼作為正式場合及接待大使之貴賓室 (Appartamenti Monumentali)。

探訪碧提豪宅

　　巴拉丁畫廊是梅迪奇家族在17世紀時為碧提豪宅所增建的。飾有壁畫的牆面上掛著他們私人收藏的名家畫作，在1833年對外開放參觀。豪宅內其他引人之處包括華麗粉刷的禮賓套房、梅迪奇家族的珠寶奇珍收藏、現代藝術畫廊以及18和19世紀的服飾展覽。

巴拉丁畫廊

　　著名的巴拉丁畫廊 (Galleria Palatina) 內有包括文藝復興和巴洛克時期作品的出色收藏。第1至第5展示室繪有巴洛克式天花板壁畫，1641至1647年間由科托納 (Cortona) 動工，後由門生費爾利 (Ferri) 於1665年完成。他們以寓意方式表達了一位王子受教於眾神。第1室內的王子遭密涅瓦 (Minerva, 知識之神) 對維納斯 (Venus) 的奪愛，在之後幾個展示室裡阿波羅 (Apollo) 傳授他科學，戰神 (Mars) 訓練他作戰，主神朱比特 (Jupiter) 教他指揮統率。最後農神 (Saturn) 迎他到奧林匹亞山 (Olympus)

——羅馬神話中的諸神所在地。其他展示室以前是私人套房，從觀見廳之富麗堂皇到拿破崙盥洗室 (27室, 見53頁) 之簡單樸實都有，那是卡恰里 (Cacialli) 1813年所設計的套房。雖然某些收藏已

提香的「抹大拉的馬利亞」
(約1535年)

移到烏菲茲美術館，巴拉丁畫廊仍典藏有波提且利 (Botticelli)、佩魯及諾 (Perugino)、提香 (Titian)、沙托 (Sarto)、彭托莫 (Pontormo)、丁多列托 (Tintoretto)、維洛內些 (Veronese)、卡拉瓦喬 (Caravaggio)、魯本斯 (Rubens) 以及范・戴克 (Van Dyck) 等藝術家的傑作。此處收藏近千幅畫作，對16及17世紀歐洲繪畫提供廣泛的概觀。

　　維納斯廳 (Sala di Venere) 的主角是卡諾瓦 (Canova) 的「義大利的維納斯」像 (Venus Italica)，1810年由拿破崙所委製以取代烏菲茲美術館的「梅迪奇的維納斯」像 (Medici Venus)，以便她將後者運往巴黎。

　　以下展示室裡有多件提香的作品是烏爾比諾公爵 (Urbino) 所委製。「美人」(La Bella, 1536年) 是一幅不知名婦人的美麗肖像。在阿波羅廳 (Sala di Apollo) 展出的「抹大拉的馬利亞」(Mary Magdalene) 是1530至1535年間作品，沐浴在柔

巴拉丁畫廊

畫廊位於碧提豪宅
第一層樓

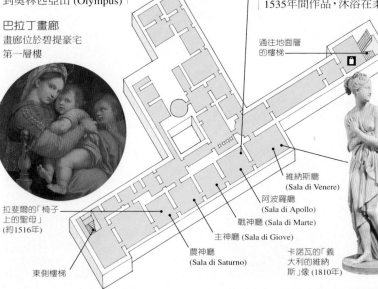

通往地面層的樓梯

拉斐爾的「椅子上的聖母」
(約1516年)

東側樓梯

農神廳
(Sala di Saturno)

主神廳 (Sala di Giove)

戰神廳 (Sala di Marte)

阿波羅廳
(Sala di Apollo)

維納斯廳
(Sala di Venere)

卡諾瓦的「義大利的維納斯」像 (1810年)

和光線中的人像，表現出撩人的體態。

部分拉斐爾 (Raphael) 最好的文藝復興鼎盛期作品收藏在此，包括「一名女子的肖像」(約1516年)，而「椅子上的聖母」(約1510年) 則採用文藝復興時期十分流行的圓盤畫外形。

貴賓室

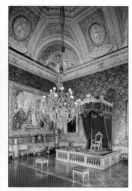

王座廳 (Sala del Trono)

豪宅南翼第一層樓的禮賓套房 (Appartamenti Monumentali) 是17世紀建造的。它們都裝飾多位佛羅倫斯藝術家的壁畫，以及一系列由法蘭德斯 (Flemish) 畫家沙斯特爾門斯 (Sustermans) 所繪的梅迪奇家族肖像，1619至1681年間他曾任宮廷畫師。18世紀末及19世紀初，套房被洛林公爵們全面換新爲新古典風格，當時他們繼梅迪奇王朝之後成爲佛羅倫斯的統治者 (見52-53頁)。豪華套房採用華麗的金質和白色灰泥雕飾天花板以及富麗的裝潢，像是鸚鵡廳 (Sala dei Pappagalli) 的牆面鋪上有鳥類圖案的深紅色布料。

銀器博物館

銀器博物館 (Museo degli Argenti) 位於巴拉丁畫廊下方的地面層及中間的夾層，以前是梅迪奇家族的夏季套房。展示大規模的梅迪奇王朝私人寶藏：包括古羅馬玻璃器皿、象牙、地毯、水晶及琥珀等美麗珍貴器物，還有佛羅倫斯及日耳曼金匠的傑出作品。收藏中最傲人的是展示在黑暗廳 (Sala Buia) 的16件半寶石花瓶。這些都屬於偉大的羅倫佐 (Lorenzo the Magnificent) 所有，而且是出自於古羅馬和拜占庭時期。家族奢華的品味可以由博物館擦亮的黑檀木家具反映出來，上面還鑲有大理石和半寶石。梅迪奇家族的肖像掛滿所有的房間。

14世紀的金質碧玉花瓶

現代藝術畫廊

此處的畫作囊括1784至1924年的藏品；其中許多是洛林公爵們收藏的。目前畫廊 (Galleria d'Arte Moderna) 將其收藏與國家和多位私人收藏家所捐贈的畫作合併陳列。畫廊內有新古典派、浪漫派和宗教作品，不過最重要的收藏可能是19世紀末班痕畫派畫家 (Macchiaioli) 的作品，他們利用明亮的色斑來表現陽光點點的托斯卡尼景致。這項收藏在1897年由藝評家馬爾提里 (Martelli) 贈予佛羅倫斯市，包括法托利 (Fattori, 見121頁) 與波迪尼 (Boldini) 的畫作。畢沙羅 (Pissarro) 的兩件作品也掛在同一展示室內。

服飾展覽館

1983年啓用的展覽館 (Galleria del Costume) 位於梅里迪亞那大廈 (Palazzo Meridiana) 地面層。這棟建築是1776年由帕勒雷提 (Paoletti) 爲皇家所設計；他們一直待到君主制度廢除爲止。展覽品反映出18世紀末到1920年代宮廷服裝的品味變化。

法托利的「馬堅塔戰役後的義大利軍營」(約1855年)

波伯里花園 ❼

　　波伯里花園 (Giardino di Bòboli) 是1549年梅迪奇買下碧提豪宅後所規劃的，1766年對外開放，乃文藝復興式花園之絕佳典範。靠近豪宅的部分，由修剪成幾何對稱圖案的框形樹籬所組成。由此可通往更自然的多青與絲柏小樹林，呈現人工和自然的對比。各種風格的雕像點綴於周圍，而瞭望台的設計則將佛羅倫斯景色盡收眼底。

★ 圓形劇場
碧提豪宅的建材由此所開採，留下的凹洞則成為首齣歌劇表演的舞台 (Anfiteatro)。

咖啡屋
羅素 (Zanobi del Rosso) 於1776年所建造的洛可可式樓閣，目前是咖啡屋 (Kaffeehaus)。夏季期間開放營業。

瞭望台要塞
(Forte di Belvedere)

斟酒童噴泉
(Fontana Ganimede)

豪宅和花園的入口

服飾展覽館
(Galleria del Costume)

★ 巨洞
米開蘭基羅的「四名囚犯」(94頁) 翻鑄品被安置在這座矯飾主義的建築 (La Grotta Grande, 1583-88年) 中，也是收藏羅西 (Rossi) 的「巴里斯和特洛伊的海倫」和姜波隆那 (Giambologna) 的「沐浴的維納斯」之處所。

海神噴泉
(Fontana di Nettuno)
於1565至1568年間由羅倫濟 (Lorenzi) 所建。

酒神噴泉 (1560年)
這座噴泉 (Fontana di Bacco) 是裘里 (Cioli) 的複製品，以柯西摩一世的宮廷侏儒巴爾比諾 (Barbino) 來代表羅馬酒神巴庫斯，他跨坐在一頭海龜上。

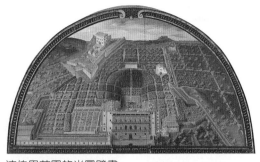

波伯里花園的半圓壁畫
法蘭德斯藝術家伍登斯
(Utens) 在1599年繪製這幅碧
提豪宅與波伯里花園的畫作。

位於玫瑰園內的瓷器
博物館 (Museo delle
Porcellane) 暫時關閉。

林蔭大道
植於1637年的絲柏林蔭
大道 (Viottolone) 上排
列著古典風格雕
像。

★ 小島
手舞足蹈的農夫雕像圍繞著
壕溝的小島花園 (L'Isolotto),
中央是姜波隆那的海洋之神噴
泉 (Fontana dell'Oceano, 1576
年) 複製品。原件目前位在
巴吉洛博物館
(見68頁)。

半圓形草坪
(Emiciclo)

溫室
羅素設計的溫室 (Limonaia, 1785年) 是為了
防止稀有脆弱植物遭到霜害而建造。

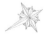

入口

重要特色

★ 圓形劇場

★ 巨洞

★ 小島

布蘭卡奇禮拜堂 ⑩

卡米內的聖母教堂 (Santa Maria del Carmine) 以布蘭卡奇禮拜堂 (Cappella Brancacci) 的「聖彼得的生平」(The Life of St Peter) 壁畫而聞名，1424年左右由商人布蘭卡奇 (Brancacci) 委託製作。馬索利諾 (Masolino) 於1425年開始繪製，其中多幅是由門生馬薩其奧 (Masaccio) 所完成，不過尚未完工他便已去世。50年後利比 (Filippino Lippi) 才予以完成，時為1480年。馬薩其奧採用透視法，以及人物的悲劇寫實手法奠定他成為文藝復興繪畫的先鋒。

在每幅畫面中，穿著橙色衣袍的聖彼得與人群有所區別。

聖彼得治癒病患
馬薩其奧以寫實手法來描繪跛子和乞丐，在當時具有革命性。

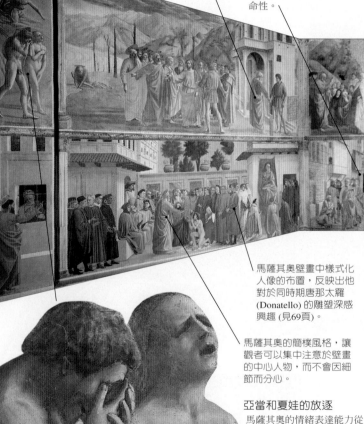

馬薩其奧壁畫中樣式化人像的布置，反映出他對於同時期唐那太羅 (Donatello) 的雕塑深感興趣 (見69頁)。

馬薩其奧的簡樸風格，讓觀者可以集中注意於壁畫的中心人物，而不會因細節而分心。

亞當和夏娃的放逐
馬薩其奧的情緒表達能力從亞當 (Adam) 和夏娃 (Eve) 被逐出伊甸園 (Garden of Eden) 的悲慘肖像中得到說明，他們因悲痛、羞愧和自覺苦惱而身銷形毀。

壁畫圖例：藝術家和主題

☐ 馬索利諾

☐ 馬薩其奧

☐ 利比

1	2	3	7	8	9
4	5	6	10	11	12

1 亞當和夏娃的放逐
2 奉獻金
3 聖彼得佈道
4 聖保羅拜訪聖彼得
5 令皇帝之子復活；
 王座上的聖彼得
6 聖彼得治癒病人
7 聖彼得為皈依者施洗
8 聖彼得治癒跛子；
 使多加復活
9 亞當和夏娃的誘惑
10 聖彼得和聖約翰施捨
11 聖彼得受難；在總督面前
12 解救聖彼得

遊客須知

Piazza del Carmine. MAP 3 A1
(5 A4). ☎ (055) 238 21 95.
🚌 15. ◯ 週一，週三至週六
10am-4:30pm,週日1-4:30pm.
● 復活節週日,12月25日.
☐ 需購票. ∅ ⚹部分區域.

馬索利諾的「亞當和
夏娃的誘惑」柔和而
高雅，與正對面馬薩
其奧畫作中的激情形
成對比。

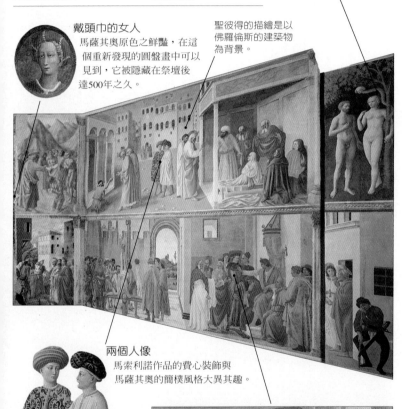

戴頭巾的女人
馬薩其奧原色之鮮豔，在這
個重新發現的圓盤畫中可以
見到，它被隱藏在祭壇後
達500年之久。

聖彼得的描繪是以
佛羅倫斯的建築物
為背景。

兩個人像
馬索利諾作品的費心裝飾與
馬薩其奧的簡樸風格大異其趣。

在總督面前
1480年利比被召喚來將未完成的壁畫系列完工。他增加
了這幅激動場景，表現出總督宣判聖彼得的死刑。

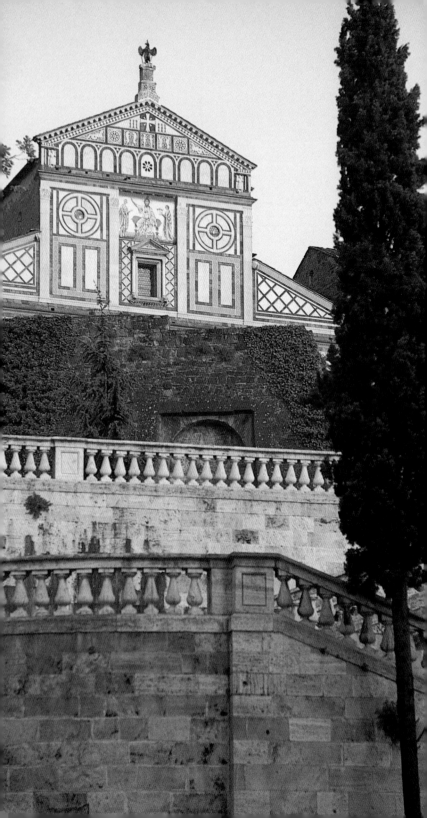

徒步行程設計

　　從佛羅倫斯到鄉間田園並不會太遠，才離開在喧鬧市中心的舊橋 (見106頁)，數分鐘後就來到寧靜的鄉間小路。第一個徒步行程為佛羅倫斯人所喜愛，他們趁著假日到城牆下閒逛，以及從山上的聖米尼亞托教堂 (San Miniato al Monte) 和米開蘭基羅廣場 (Piazzale Michelangelo) 眺望市區全景。按時響起的教堂鐘聲更

半身像，費蘇拉紐博物館

增添其樂趣。費索雷(Fiesole)是第二個行程的背景，距佛羅倫斯以北8公里。它曾是擁有勢力的艾特拉斯坎城市，後因佛羅倫斯的崛起而式微，所以目前只是個小城鎮。從此地的考古學遺跡，其輝煌的歷史可以想見，天氣晴朗時，眺望佛羅倫斯的紅瓦屋頂及絲柏林錯落其間的慕傑羅 (Mugello) 山丘，有令人讚嘆的視野。

費索雷的羅馬遺跡 (見費索雷之旅, 132-133頁)

SIEVE

CITY CENTRE NORTH

CITY CENTRE WEST

CITY CENTRE EAST

OLTRARNO　　ARNO

從米開蘭基羅廣場俯瞰佛羅倫斯
(見聖米尼亞托之旅, 130-131頁)

圖例

0公里　　　　1

⋯ 徒步路線

0哩　　　　　1

◁ 仰望通往山上的聖米尼亞托教堂的石階

到山上的聖米尼亞托教堂2小時之旅

此一徒步行程將你從佛羅倫斯市中心帶到城南山丘上裝飾細膩的山上的聖米尼亞托教堂。路線沿著城牆邊的安靜小路，順便參觀熱鬧的米開蘭基羅廣場，這裡到處是紀念品攤，最後回到市鎮中心。

門牌19號的聖喬治小屋 ③

山上的聖米尼亞托教堂正立面 ⑧

位在山麓下城牆的一座小拱門。

山上的聖米尼亞托教堂

右轉到Via del Monte alle Croci街，再往山上走約500公尺來到Viale Galileo Galilei大道。向右走越過馬路到通往山上的聖米尼亞托教堂 (San Miniato al Monte) ⑧ 面前陽台的寬石階，在此欣賞瞭望台要塞的美麗風光。

這是托斯卡尼所有保存最好的仿羅馬式教堂之一，1018年在早期基督宗教殉教者聖米尼亞托 (聖米尼亞斯 St Minias) 的聖龕上建造而成。他是一位亞美尼亞 (Armenian) 富商，在3世紀時因信仰問題被皇帝德西烏斯 (Decius) 斬首。教堂正立面於1090年左右動工，屬仿羅馬式風格之典型。山牆上的老鷹雕像攜有一捆布，是勢力龐大的卡里瑪拉公會 (Arte di Calimala, 羊毛進口公會) 的象徵，該

從舊橋 (Ponte Vecchio) ① 出發，往南沿著Via de' Guicciardini街走，在第二條路口左轉到面向聖福教堂 (Santa Felicita) ② 的廣場。從教堂左方的陡路往右走，19號的聖喬治小屋 (Costa di San Giorgio) ③ 曾是伽利略 (Galileo) 的家。聖喬治門 (Porta San Giorgio) ④ 就位在正前方的小路盡頭。

這是佛羅倫斯現存最古老的城門，建於1260年。拱門之中風化的壁畫是比奇·迪·羅倫佐 (Bicci di Lorenzo) 所繪製的「聖母與聖喬治和聖雷歐納」。拱門外方是聖喬治與惡龍博鬥的雕刻複製品。

穿過城門，右邊是瞭望台要塞 (Forte di Belvedere) ⑤，1590年由布翁塔連提 (Buontalenti) 所設計。從這裡眺望可將波伯里花園 (Giardino di Bòboli) ⑥ 以及再過去城南的橄欖樹林和絲柏林景色盡收眼底。沿著Via di Belvedere街往山下走，與一段建於1258年的城牆 (左側) 並行。聖米尼亞托門 (Porta San Miniato) ⑦ 則是

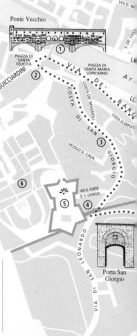

從瞭望台要塞眺望對面的聖米尼亞托教堂風光 ⑤

公會曾是教堂在中世紀時的收入來源。山牆下的13世紀鑲嵌畫呈現基督、聖母和聖米尼亞托。教堂內的主祭壇被挑高於中殿之上，環形殿中則有拜占庭風格的鑲嵌畫，再次描繪聖米尼亞托與基督和聖母。下方即為地下墓室，從古羅馬建築物所回收的圓柱建造而成。中殿地板上有7面以獅子、白鴿和黃道十二宮符號為圖案的大理石鑲板 (1207年)；類似的鑲木細工鑲板可在挑高的大理石詩班席和講道壇上見到。北牆有

聖米尼亞托教堂正立面的13世紀鑲嵌畫

葡萄牙主教路西塔尼亞 (Lusitania) 的喪葬禮拜堂，1439年他死於佛羅倫斯，得年25歲。洛些利諾 (Antonio Rossellino) 在精心設計的大理石墓穴 (1466年) 上刻出天使守護主教的畫面。天花板上的赤陶圓盤繪有聖靈和力天使，作者為德拉·洛比亞 (Luca della Robbia, 1461年)，外面的巨大鐘塔於1523年由巴秋·

達諾洛 (Baccio d'Agnolo) 開始興建，但未曾完成。教堂周圍的墓地 ⑨ 於1854年啟用，裡面有縮小型房屋般的墓穴，藉以炫耀家族財富。

經由建築物的一道拱門往西走離開聖米尼亞托教堂，沿小路來到山上的聖救世主教堂 (San Salvatore al Monte) ⑩。這裡的台階向

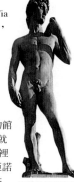

山上的聖救世主教堂 ⑩

下通到Viale Galileo Galilei大道；右轉就是米開蘭基羅廣場 (Piazzale Michelangelo) ⑪。廣場是1860年代由波吉 (Giuseppe Poggi) 所建設，點綴著米開蘭基羅的著名雕像。廣場上有成排的紀念品攤，而佛羅倫斯市中心遼闊的屋頂風光就在眼前。

不管是搭13號巴士回到市中心，或是走廣場西側的石階都可下到14世紀的城門──聖尼可羅門 (Porta San Niccolò) ⑫。往左沿著Via di San Niccolò街和Via de' Bardi街走，一路上都是中世紀建築物。包括13世紀的莫濟大廈 (Palazzo Mozzi) ⑬；而巴爾迪尼博物館 ⑭ (見119頁) 就在對面。從這裡你就可沿著亞諾河回到出發點舊橋 ①。

米開蘭基羅廣場內的大衛像 ⑪

圖例

∗∗∗ 徒步路線

🌿 觀景點

0公尺　　　　　　　　　500

0碼　　　　　　　　　　500

徒步者錦囊

山上的聖米尼亞托教堂
🕐 夏季:8am-中午,2-7pm;
冬季:8am-中午,2:30-6pm.
● 休憩點:沿路有好幾間咖啡屋.

費索雷2小時之旅

費索雷 (Fiesole) 位於慕傑羅山區的丘陵地帶，距佛羅倫斯北方8公里，擁有大量的羅馬和艾特拉斯坎遺跡。由於位於丘頂，時有涼風，所以從15世紀起就是受歡迎的避暑勝地。

主教座堂的鐘樓②

米諾達費索雷廣場

搭7號巴士從佛羅倫斯出發，行經別墅錯落的鄉間，30分鐘車程後即抵達費索雷的主要廣場 (Piazza Mino da Fiesole) ①。西元前7世紀建市的費索雷，到西元前5世紀時已成為義大利中部的強勢力量。羅馬人在西元前1世紀建立佛羅倫斯後它就開始沒落了，不過仍保持獨立直到1125年佛羅倫斯軍隊將城市破壞殆盡。廣場內的聖羅莫洛主教座堂 (Duomo di San Romolo) ②興建於1028年並有一巨型鐘塔。仿羅馬式內部沒什麼裝飾，其圓柱頂部是重新使用的古羅馬柱頭。從這裡走向廣場來到14世紀市政大廈 (Palazzo Comunale) ③面前。此地也有維克多·艾曼紐二世國王 (Vittorio Emanuele II) 與加里波的 (Garibaldi) 的青銅雕像，題名為「提亞諾的相遇」(Incontro di Teano) ④。回到教堂，在第一條路口右轉，順著Via Dupre街來到羅馬劇院 (Teatro Romano) ⑤，並進入考古公園。

費索雷沒落後，許多遺跡直到1870年代的挖掘才公諸於世。劇院建於西元前1世紀，作為「費索雷之夏」節 (Estate Fiesolana，見33頁) 的場地。隔壁是費蘇拉紐博物館 (Museo Faesulanum) ⑥，裡面有青銅器時代以降的收藏品。建築物仿造1世紀的羅馬神廟，其遺跡位於複合建築群的北半部。它被建在艾特拉斯坎的地基上，而部分雕於西元前1世紀的羅馬橫飾帶依舊完整。附近還有些已部分整修的羅

「提亞諾的相遇」
青銅雕像④

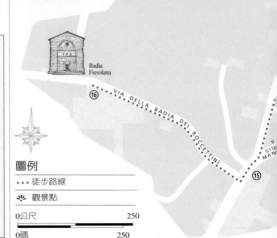

羅馬劇院複合建築群遺跡⑤

徒步者錦囊

●起點:米諾達費索雷廣場.
●路程:1.5公里 (1哩).包括參觀各博物館則至少須花費2小時.注意Via di San Francesco街很陡.
●費索雷修道院 ◐ 週日早上舉行禮拜.
●交通路線:7號巴士從佛羅倫斯的福發聖母巴士站 (Santa Maria Novella),主教座堂廣場 (Piazza del Duomo) 或是聖馬可廣場 (Piazza di San Marco) 出發.
●休憩點:米諾達費索雷廣場四周有些咖啡屋.

Badia Fiesolana

⑯

VIA DELLA BADIA DEI ROCCETTINI

V
GIU
MAN

⑮

圖例

‥‥ 徒步路線

❀ 觀景點

0公尺　　　　　　　250

0碼　　　　　　　250

馬浴池 ⑦，公園北端也有西元前4世紀的艾特拉斯坎城牆 ⑧。從劇院轉入Via Dupre街來到右邊的班迪尼博物館 (Museo Bandini) ⑨，館內有19世紀當地貴族班迪尼 (Angelo Bandini) 收藏的中世紀宗教繪畫。

回到米諾達費索雷廣場，右轉沿主教府 (Palazzo Vescovile) ⑩左側的Via di San Francesco街走，這裡可遠眺佛羅倫斯亦可回首觀賞費索雷的風光 ⑪，沿此路前往

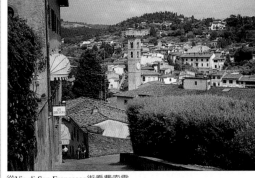

從Via di San Francesco街看費索雷

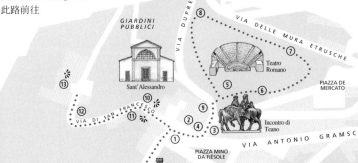

費索雷修道院正立面 ⑯

聖亞歷山多羅教堂 (Sant'Alessandro) ⑫，它的新古典式正立面與9世紀的仿羅馬式內部結合。從這裡繼續前行至聖方濟教堂 (San Francesco) ⑬，建於1399年，內有優美迴廊以及博物館，展出修士收藏的人工製品。

從費索雷到聖道明村

就此折返或是穿過公園回到市鎮中心。繼續沿Via Vecchia Fiesolana街走。左邊是梅迪奇別墅 (Villa Medici) ⑭，1461年由米開洛佐 (Michelozzo) 為老柯西摩所建造。順著Via Bandini街和Via Vecchia Fiesolana街走到

15世紀的聖道明教堂 ⑮

聖道明村 (San Domenico)。這個小村莊裡有一座15世紀的聖道明教堂 ⑮，擁有安基利訶修士 (Fra Angelico) 的兩幅佳作，位於教士會館的「聖母和天使」以及「基督受難圖」皆為1430年左右所繪製。

對面的Via della Badia dei Roccettini街通往費索雷修道院 (Badia Fiesolana) ⑯，一座仿羅馬式的優美教堂。返回佛羅倫斯的7號巴士可在聖道明村的廣場上搭乘。

佛羅倫斯街道速查圖

標示佛羅倫斯的觀光點、餐廳、旅館和商店的地圖可在此一部分查到(見對頁的「如何充分運用地圖」)。本書所提供的兩種地圖中,第二種(在括號內)是較大比例尺的地圖,即圖5和

6。詳細的街道名稱索引在142-143頁。以下的簡圖顯示佛羅倫斯街道速查圖所包含的各個區域。地圖涵蓋4個市中心區(粉紅色塊區),包括所有觀光點(參見「佛羅倫斯市中心」,14-15頁)。

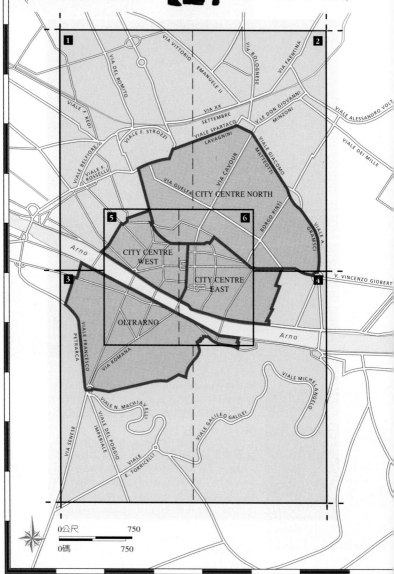

如何充分運用地圖

此號碼告訴你
街道速查圖的編號

萬聖教堂 *Ognissanti* 16

Borgo Ognissanti 42. MAP 1 B5
(5 A2). (055) 239 87 00.
8am-中午,4-7pm. ●吉爾蘭戴
歐的食堂 週一至週二,週六
9am-中午.

這組英文字與數字,
告訴你位在街道速查
圖上的那一格。你
可在圖上與圖下找
到對應的字母,在圖
側找到數字。

第二組英文字與數字指
的是佛羅倫斯比例較大
的街道速查圖 (5和6)。
查詢方法與第一組同。

此街道速查圖與街
道速查圖3相連。

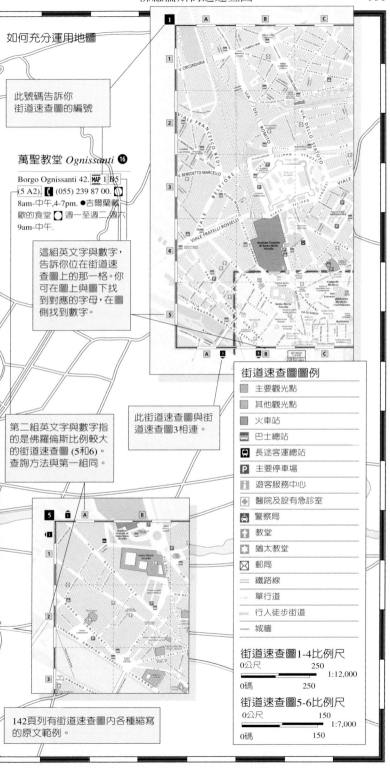

街道速查圖圖例

▨	主要觀光點
▨	其他觀光點
▨	火車站
🚌	巴士總站
🚌	長途客運總站
P	主要停車場
i	遊客服務中心
✚	醫院及設有急診室
🚓	警察局
✝	教堂
✡	猶太教堂
⊠	郵局
═	鐵路線
—	單行道
▬	行人徒步街道
—	城牆

街道速查圖1-4比例尺

0公尺　　　　　　250
　　　　　　　　　　1:12,000
0碼　　　　　　　250

街道速查圖5-6比例尺

0公尺　　　　　150
　　　　　　　　　1:7,000
0碼　　　　　　　150

142頁列有街道速查圖內各種縮寫
的原文範例。

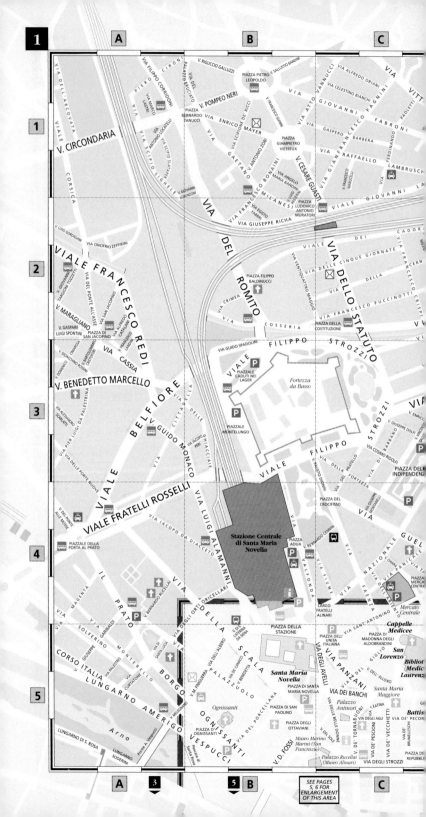

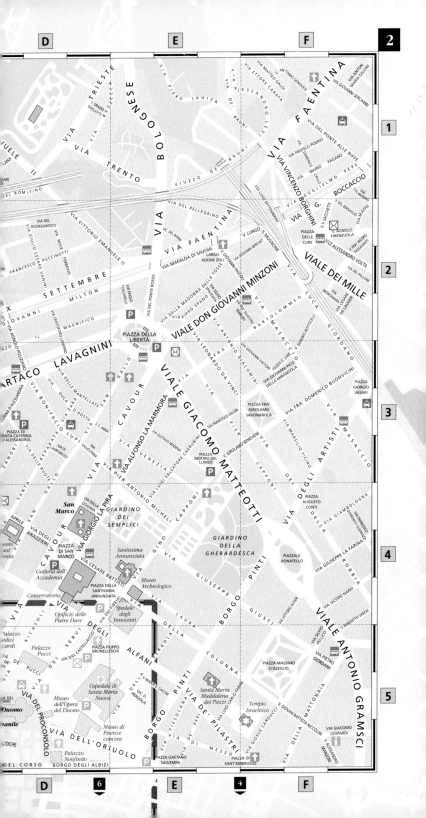

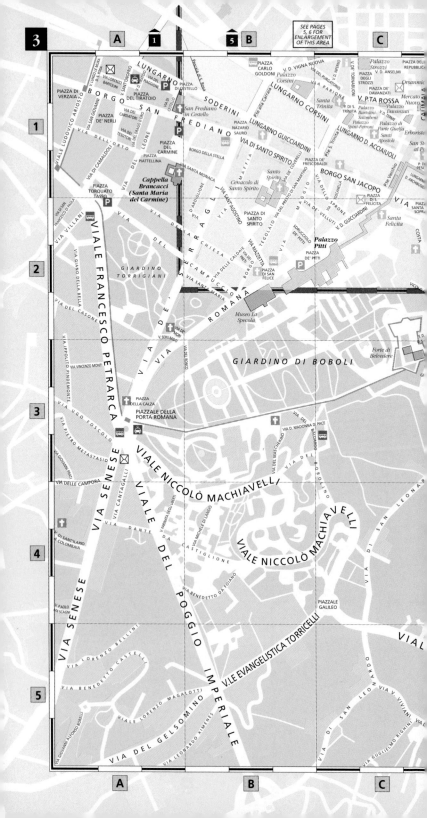

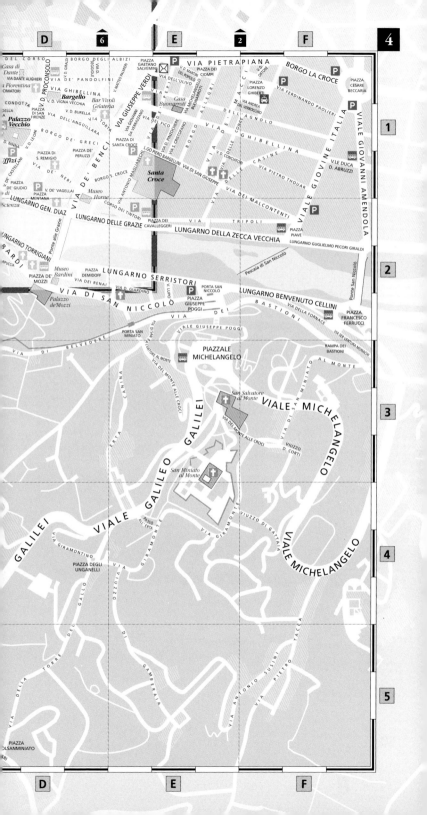

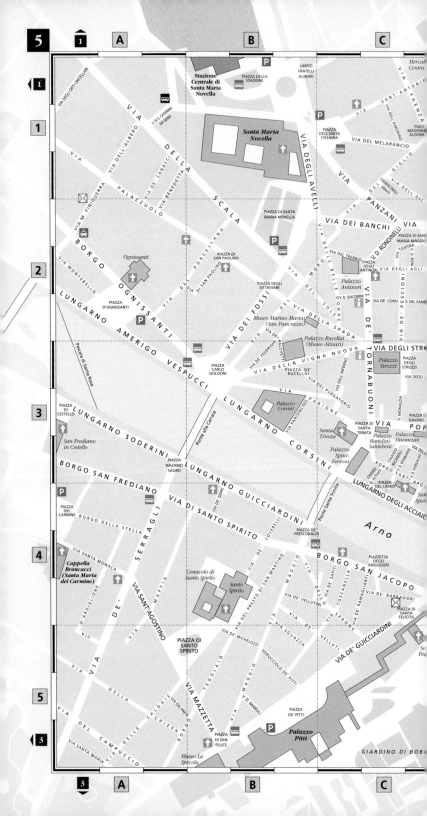

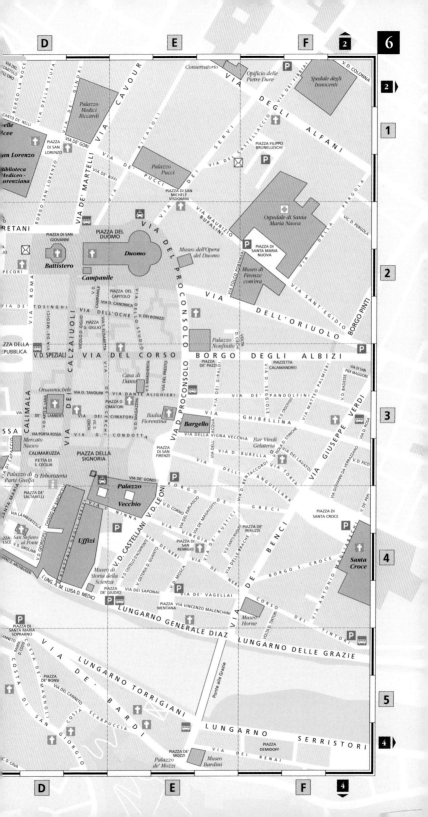

街道速查圖索引

街道速查圖略語表

d.	di, del, dell',	**Lung.**	Lungarno	**P.te**	Ponte	**V.**	Via
	dello, della, dei,	**P.**	Piazza	**S.**	San, Sant', Santa, Santo	**Vic.**	Vicolo
	de', delle, degli	**P.ta**	Porta	**SS.**	Santi, Santissima	**V.le**	Viale

括號內之街道速查圖參照碼是比例尺較大的地圖

托斯卡尼
分區導覽

托斯卡尼的魅力

托斯卡尼有豐富的文化與風景。大部分遊客在佛羅倫斯以外的首站就是西部地區的比薩 (Pisa) 及其斜塔 (Torre Pendente)。北部地區有山陵和海灘,而東部地區則有慕傑羅山脈 (Mugello) 的茂密森林。中部地區的席耶納 (Siena) 及聖吉米納諾 (San Gimignano) 吸引固定的遊客,而南部地區疏落的林木與天然的海灘,則較少遊客前往。

托斯卡尼的觀光點集中於本書下列的各個部分,與標有色碼的地圖相對應。

托斯卡尼北部地區
NORTHERN TOSCANA

比薩 Pisa

托斯卡尼北部地區
164-185頁

托斯卡尼西部地區
148-163頁

托斯卡尼南部地區
226-237頁

0公里　　　　20

0哩　　　　　20

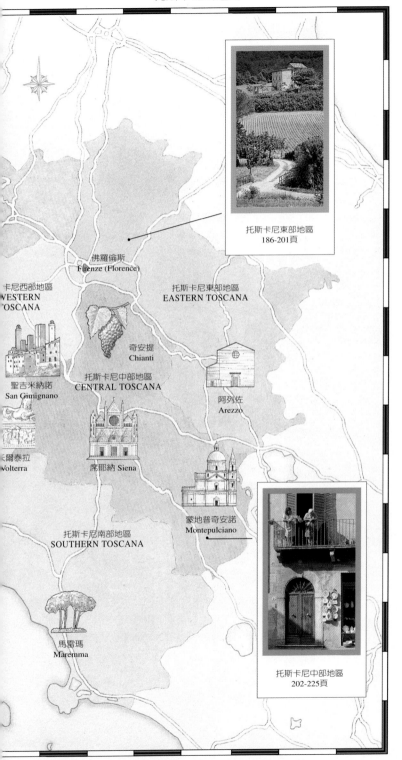

托斯卡尼東部地區
186-201頁

佛羅倫斯
Firenze (Florence)

卡尼西部地區
WESTERN
TOSCANA

托斯卡尼東部地區
EASTERN TOSCANA

奇安提
Chianti

托斯卡尼中部地區
CENTRAL TOSCANA

聖吉米納諾
San Gimignano

阿列佐
Arezzo

爾泰拉
Volterra

席耶納 Siena

蒙地普奇安諾
Montepulciano

托斯卡尼南部地區
SOUTHERN TOSCANA

馬雷瑪
Maremma

托斯卡尼中部地區
202-225頁

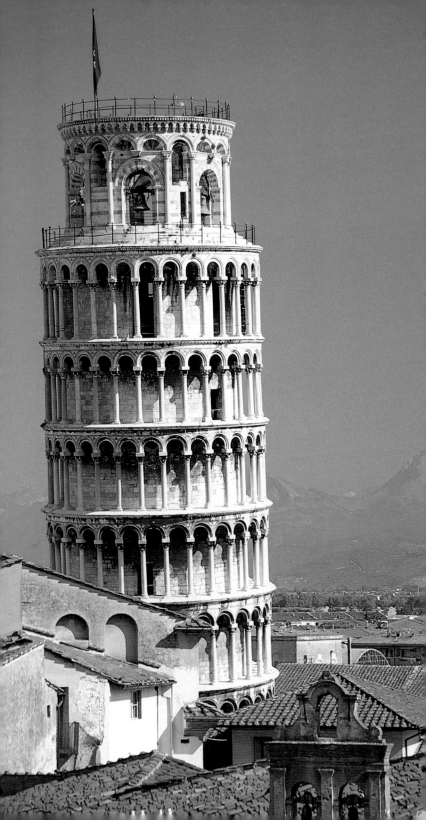

托斯卡尼西部地區 *Western Toscana*

此區是托斯卡尼勤奮努力的經濟動脈，

其特色就是工廠和港口，尤其是里佛諾 (Livorno)。

它也有一些出色的觀光點，又以比薩斜塔最具知名度。

南部的古艾特拉斯坎風城沃爾泰拉(Volterra)聳立於荒蕪的高原上，

擁有一些義大利最為精緻的博物館和中世紀建築。

從11至13世紀，比薩最強盛的時候，曾雄霸西地中海。它以強大海軍與北非拓展貿易關係，並將阿拉伯的科學與藝術成就帶回義大利。這些新觀念對於12和13世紀在托斯卡尼工作的建築師具有深遠影響。許多當代美輪美奐的建築物，例如比薩的主教座堂、洗禮堂和鐘樓，皆點綴以精美鑲嵌大理石製作的複雜幾何式樣，與奇異的阿拉伯紋飾交替出現。

16世紀期間亞諾河河口開始淤塞，結束了比薩的優越地位。1571年，里佛諾開始興築，成為該地區的主要港口。這些工程十分成功，使它直到目前仍是義大利的第二大港。隨著伽利略機場 (Galileo Galilei airport) 的大規模發展，比薩也同時變成托斯卡尼的門戶。

亞諾河谷主要是工業區，因為這裡有生產玻璃、家具、機車、皮革和紡織品的大型工廠。即使如此，還是有不少值得一遊的觀光點散布在都市中，像是仿羅馬式的格拉多的聖彼得教堂 (San Piero a Grado)，或是在文西 (Vinci) 充滿趣味的博物館，內有許多達文西 (Leonardo da Vinci) 出色發明的模型。亞諾河谷以南的風景怡人，由起伏山陵和一望無際的耕地所構成。壯麗的古城沃爾泰拉有無與倫比的艾特拉斯坎文物收藏，值得一遊。

沃爾泰拉附近的山陵起伏風光

◁ 斜塔 (Torre Pendente)，高聳於比薩的琉璃磚瓦屋頂之上

托斯卡尼西部地區之旅

　　比薩舉世聞名的斜塔，以及沃爾泰拉豐富的古艾特拉斯坎遺跡，皆屬本區之最。還有不少值得參觀的地點，尤其是亞諾河谷兩側隆起的丘陵地。文藝復興時期建築師就是在這裡首創別墅建築的新風貌，在凱亞諾的小丘以及阿爾提米諾都可以欣賞到他們的作品。聖米尼亞托莊嚴地坐落於丘頂俯視全景；文西的博物館位在河谷彼端，藉以紀念發明天才達文西。

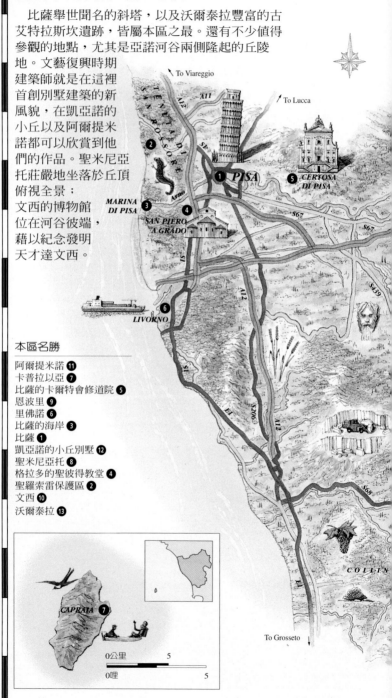

本區名勝

阿爾提米諾 ⑪
卡普拉以亞 ⑦
比薩的卡爾特會修道院 ⑤
恩波里 ⑨
里佛諾 ⑥
比薩的海岸 ③
比薩 ①
凱亞諾的小丘別墅 ⑫
聖米尼亞托 ⑧
格拉多的聖彼得教堂 ④
聖羅索雷保護區 ②
文西 ⑩
沃爾泰拉 ⑬

0公里　　　　　5
0哩　　　　　　5

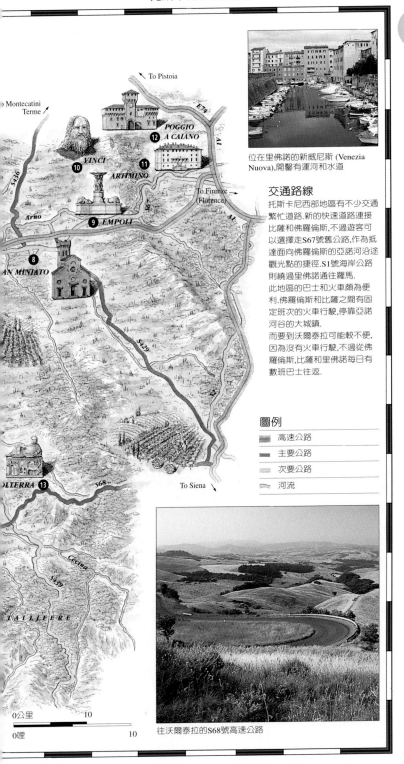

To Pistoia

Montecatini Terme

POGGIO A CAIANO

VINCI ⑩ ⑫

⑪ ARTIMINO

To Firenze (Florence)

Arno

⑨ EMPOLI

⑧

AN MINIATO

OLTERRA ⑬

S68

To Siena

Cecina

'AILLEERE

0公里　　　　　　10

0哩　　　　　　　10

位在里佛諾的新威尼斯 (Venezia Nuova),開鑿有運河和水道

交通路線

托斯卡尼西部地區有不少交通繁忙道路.新的快速道路連接比薩和佛羅倫斯,不過遊客可以選擇走S67號舊公路,作為抵達面向佛羅倫斯的亞諾河沿途觀光點的捷徑.S1號海岸公路則繞過里佛諾通往羅馬.

此地區的巴士和火車頗為便利.佛羅倫斯和比薩之間有固定班次的火車行駛,停靠亞諾河谷的大城鎮.

而要到沃爾泰拉可能較不便,因為沒有火車行駛,不過從佛羅倫斯,比薩和里佛諾每日有數班巴士往返.

圖例

▰▰▰	高速公路
▬▬▬	主要公路
▭▭▭	次要公路
〰	河流

往沃爾泰拉的S68號高速公路

比薩 *Pisa* ❶

拼花大理石,主
教座堂正面

從11至13世紀,比薩以壯盛的海軍稱霸於西地中海。與西班牙和北非的貿易關係所導致的科學及文化革命 (見44頁),反映在當時的出色建築物上:主教座堂、洗禮堂和鐘樓。比薩的沒落是因爲亞諾河淤塞所造成。現今,部分鹹水沼澤形成了自然保護區,將城市與海隔開。

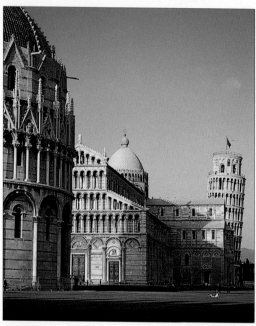

奇蹟廣場

以及精緻的科林新式柱頭,在在顯示12和13世紀的比薩建築師受到羅馬與回教的雙重影響。10世紀耀眼的馬身鷲首有翅怪獸 (hippogriff) 不可錯過;它是由回教工匠以青銅鑄成的雕像,比薩冒險家在與撒拉遜人 (Saracens) 作戰期間所掠奪的戰利品。

博物館也收藏尼可拉 (Nicola) 和喬凡尼・畢薩諾 (Giovanni Pisano) 父子的13世紀人像及雕塑,包括喬凡尼爲主教座堂主祭壇所刻的象牙作品「聖母和聖嬰」(1300年)。還有從15到18世紀的繪畫、優美的羅馬及艾特拉斯坎考古學收藏,以及教會珍寶與法衣。

🏛 騎士廣場
Piazza dei Cavalieri

位於比薩學生區的中心,雄踞廣場北側的巨大建築物完全以華麗的黑白刮畫 (sgraffito) 爲裝飾,它就是騎士大廈 (Palazzo dei Cavalieri),也是比薩大學的高等師範學院 (Scuola Normale Superiore)。

該址原屹立著比薩的中世紀市政廳,但是當城市歸佛羅倫斯人統治後,柯西摩一世 (Cosimo I) 即下令摧毀。目前的建築物是1562年由瓦薩利 (Vasari) 所設計,以便作爲聖司提反騎士團 (Cavalieri di San Stefano) 總部,此乃1561年柯西摩所創立的騎士團。外面豎立一座

❶ 奇蹟廣場
Campo dei Miracoli
見154-155頁。

🏛 壁畫草圖博物館
Museo delle Sinopie Piazza del Duomo. 📞 (050) 56 05 47. 🕐 每日8am-7:30pm. □需購票. ♿

博物館展示的草圖,出自於墓地 (Camposanto, 見154頁) 牆面所曾裝飾的系列壁畫。壁畫因1944年墓地遭轟炸而瓦解,在下面的草圖卻倖存下來。它們從牆上卸下,以便在博物館建好之前妥善保存。

🏛 主教座堂藝品博物館
Museo dell'Opera del Duomo
Piazza Arcivescovado 6. 📞 (050) 56 05 47. 🕐 每日. □需購票. ♿

原是主教座堂的13世紀教士會館,1986年對外開放。所有展出品以前都擺在主教座堂和洗禮堂中,複雜拼花的怪異大理石阿拉伯式紋飾鑲板,

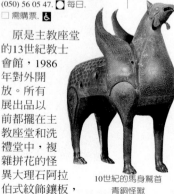

10世紀的馬身鷲首青銅怪獸

馬提尼的「聖母和聖嬰」多翼式祭壇畫 (1321年)

遊客須知

□ 公路圖 B2. 👥 98,929. ✈ Galileo Galilei. �83 Pisa Centrale, Viale Gramsci. 🚌 Piazza del Duomo. (050) 56 04 64. Piazza della Stazione. (050) 422 91. 🗓 週三、週六. ● 商店 ● 週一上午. 🎏 橋上競賽 (Gioco del Ponte, 見36頁).

法蘭卡維拉 (Francavilla) 所作的柯西摩騎士雕像 (1596年)。騎士的聖司提反教堂 (Santo Stefano dei Cavalieri, 1565-69年) 是騎士團的教堂, 位在騎士大廈旁。它也是瓦薩利所設計, 有優美的鍍金鑲板穹頂。騎士大廈另一邊是時鐘大廈 (Palazzo dell'Orologio), 與中世紀的市鎮監獄合併而成, 目前為圖書館, 乃是一段最可恥歷史片段的現場:1288年比薩市長烏果里諾伯爵 (Ugolino) 被控謀反, 與其兒孫一起被活埋。

🏛 國立聖馬太博物館
Museo Nazionale di San Matteo
Piazzetta San Matteo in Soarta.. 🕿 (050) 54 18 65. ◯ 週二至週日. □ 需購票. ♿

提供綜覽從12到17世紀比薩和佛羅倫斯藝術的難得機會, 早期作品多以聖母和聖嬰為肖像題材。其中包括了馬提尼 (Simone Martini) 的精美多翼式祭壇畫 (1321年), 以及一座14世紀雕像

柯西摩一世大公爵

「哺乳的聖母」(Madonna del Latte), 據說由畢薩諾雕塑家族另一位成員尼諾 (Nino Pisano) 所作。不少早期文藝復興時期作品值得探訪, 尤其是馬薩其奧 (Masaccio) 的「聖保羅」(1426年)、簡提列·達·法布利阿諾 (Gentile da Fabriano) 璀璨的「聖母和聖嬰」, 以及唐那太羅 (Donatello) 的「聖羅索雷」(San Rossore, 1424-27年) 聖物箱半身像。

比薩市中心

奇蹟廣場 ①
國立聖馬太博物館 ⑤
主教座堂藝品博物館 ③
壁畫草圖博物館 ②
騎士廣場 ④
荊棘的聖母教堂 ⑥
亞諾河畔的聖保祿教堂 ⑦

圖例

FS 國鐵車站
🚌 巴士總站
P 停車場
i 遊客服務中心

0公尺　500
0碼　500

奇蹟廣場

墓碑

舉世聞名的比薩斜塔只是「奇蹟之地」(Campo dei Miracoli) 如茵草坪上高聳的出色宗教建築物之一。它位在市中心西北方，結合了1603年動工的主教座堂、1152至1284年的洗禮堂和1278年開始興建的墓地。這些建築物將明確的摩爾式成分加以組合，加上細膩的仿羅馬式柱廊與尖銳的哥德式壁龕及尖塔。

墓地
墓地 (Camposanto) 裡有來自聖地的土壤以及雕刻的古羅馬石棺。

有圓頂的波佐拜堂 (Cappe del Pozzo) 1594年增的。

死亡的勝利
這些14世紀晚期壁畫描繪各種寓意場景，如這幅畫 (Triumph of Death) 中一名騎士和貴婦不堪墓穴開啓後的惡臭。

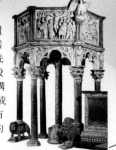

★ **洗禮堂講道壇**
尼可拉·畢薩諾 (Nicola Pisano) 在洗禮堂 (Battistero) 設計的華麗大理石講道壇 (Pulpito)，完成於1260年，刻有「基督的生平」的生動畫面。

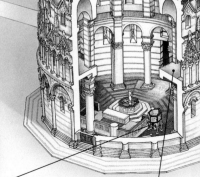

上層的走廊

★ **聖拉尼耶利之門**
伯納諾・畢薩諾
(Bonanno Pisano) 為南
翼廊大門 (Portale di San
Ranieri) 所作的青銅鑲
板，描繪著「基督的生
平」。上面的棕櫚樹和
摩爾式建築物顯示受到
阿拉伯的影響。

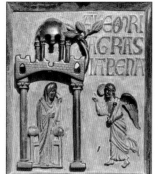

遊客須知

Piazza dei Miracoli, Pisa. 📞
(050) 56 09 21. 🚌 1. ●主教
座堂 🕐 每日10am-7:45pm,
復活節週日1pm-7:45pm. 📷
●洗禮堂與墓地 📞 (050) 56
05 47. 🕐 11月至2月:9am-
5pm;3月與10月:9am-
6:30pm;4月至9月:8am-8pm.
📷 ●斜塔 🚫 不對外開放.

1595年大火後
才在圓頂內部
增添壁畫。

圓頂下方殘留的11世
紀大理石地板殘片。

斜塔 (見156頁)
完工於1350
年，當時懸掛
有7個鐘。

橫飾帶顯示
其工程始於
1173年。

雪亮的卡拉拉
(Carrara) 大理石
裝飾壁面。

主教座堂講道壇
喬凡尼・畢薩諾
(Giovanni Pisano)
設計的講道壇
(Pulpito, 1302-11
年)，支柱上有
象徵藝術和美德
的雕刻。

12世紀的牆塚是為
主教座堂的原建築
師布斯凱托
(Buscheto) 所建的。

★ **主教座堂正立面**
彩色砂岩、玻璃和馬爵利
卡 (majolica) 花飾陶板裝
飾火焰式的12世紀主教座
堂 (Duomo) 正立面。外觀
上的式樣包括大理石鑲嵌
的結飾、花卉和動物。

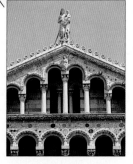

重要特色

★ 聖拉尼耶利
之門

★ 尼可拉・畢薩諾
的洗禮堂講道壇

★ 主教座堂正立面

比薩斜塔

奇蹟廣場的所有建築物傾斜是因為地基淺和底層爲淤砂土，不過比薩斜塔 (Torre Pendente) 因傾斜而聞名卻是無與倫比的。該塔建於1173年，在第三層完成前開始傾斜，但建築工程仍繼續進行至1350年全部完工。最近傾斜加劇，所以不再對外開放，直到找出方法防止進一步傾斜，或是完全崩塌爲止。

鐘室
塔頂的鐘室 (Cella Campanaria) 直徑小於其他7層樓。在1350年增建使總高度達到了54.5公尺。

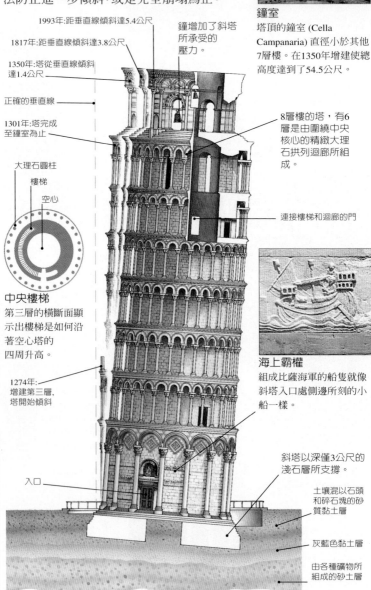

1993年：距垂直線傾斜達5.4公尺

1817年：距垂直線傾斜達3.8公尺

1350年：塔從垂直線傾斜達1.4公尺

正確的垂直線

1301年：塔完成至鐘室爲止

鐘增加了斜塔所承受的壓力。

8層樓的塔，有6層是由圍繞中央核心的精緻大理石拱列迴廊所組成。

連接樓梯和迴廊的門

大理石圓柱
樓梯
空心

中央樓梯
第三層的橫斷面顯示出樓梯是如何沿著空心塔的四周升高。

1274年：增建第三層，塔開始傾斜

海上霸權
組成比薩海軍的船隻就像斜塔入口處側邊所刻的小船一樣。

入口

斜塔以深僅3公尺的淺石層所支撐。

土壤混以石頭和碎石塊的砂質黏土層

灰藍色黏土層

由各種礦物所組成的砂土層

荊棘的聖母教堂位於比薩亞諾河畔

🅐 荊棘的聖母教堂
Santa Maria della Spina
Lungarno Gambacorti. 🄲 (050)
91 05 10. ◯ 須預約. ♿

這座小教堂的屋頂聳立著哥德式小尖塔、纖細的尖頂和壁龕，內有使徒及聖人雕像。這些建築細部裝飾，乃爲凸顯教堂所保存的1件極寶貴的聖物：基督在釘十字架前，曾被迫戴上荊棘冠，聖物便是荊冠上所取下的1根尖刺。

🅐 亞諾河畔的聖保祿教堂
San Paolo a Ripa d'Arno
Piazza San Paolo a Ripa d'Arno. 🄲
(050) 415 15. ◯ 須預約. ♿

教堂採比薩仿羅馬式風格，12世紀正立面是唯一值得觀賞的重點。東端的仿羅馬式禮拜堂 (見42頁)，專爲供奉聖阿加達 (St Agatha)，以石磚建造，有圓錐形的屋頂，特別的八角形造型，被認定是受到伊斯蘭風格的影響。

聖羅索雷保護區 ❷
Tenuta di San Rossore

◻ 公路圖 B2. 🚉 Pisa.
🄲 (050) 52 55 00.
◯4-9月:週日與國定假日.

位於亞諾河以北，聖羅索雷自然公園 (Parco Naturale di San Rossore) 公園幅員廣達托斯卡尼北部地區，據說區內有野豬和鹿群倘佯。西邊的甘柏 (Gombo)，是1822年發現溺斃的英國詩人雪萊 (Shelley) 屍體之處。

比薩的海岸 ❸
Marina di Pisa

◻ 公路圖 B2. 🅰 3,000. 🚌
🔴 夏季:週日,冬季:週二

比薩的海岸的遊艇碼頭，位於亞諾河口

比薩西邊的鹽沼區許多都已開墾，亞諾河以南的區域現爲美軍基地「達比營」(Camp Darby) 所佔。亞諾河口的廣大沙灘，有海濱遊樂區「比薩的海岸」，以及一些廣植松林爲背景的新藝術風格房舍。行車途中可看見放牧的駱駝，是17世紀中期菲迪南多二世公爵 (Ferdinando II) 所牧養駱駝的後裔。堤雷尼亞 (Tirrenia) 以沙灘聞名，位於比薩的海灘以南5公里處。

格拉多的聖彼得教堂 ❹
San Piero a Grado

◻ 公路圖 B2. ◯ 每日 ♿

優美的11世紀教堂，建在被認爲是西元42年時聖彼得首次踏足於義大利的地點上。根據新約聖經使徒行傳的記載，他在亞諾河靠岸登陸，考古學家在現今的教堂底下發現羅馬時期港口建築的地基，就位在亞諾河曾流入海洋處，由於淤泥沈積，使教堂如今立於離海岸約6公里的位置。

最不尋常的建築特色是正立面的外觀已蕩然無存。東、西兩端都有環形殿，外部裝飾著假拱廊，屋簷周圍砌著摩爾風格的陶板，呈現和聖米尼亞托主教座堂 (見159頁) 同樣不凡的面貌。

現在的教堂是教皇若望十八世 (John XVIII, 1004-09年) 在位時所建，中殿的柱頭則來自古羅馬建築，牆頂上有渥蘭狄 (Orlandi) 在1300年左右所繪的濕壁畫「聖彼得的生平」。其中夾雜著自聖彼得到若望十七世 (John XVII) 歷任教皇的肖像。

格拉多的聖彼得教堂內部，有渥蘭狄所繪的壁畫

18世紀改建的比薩的卡爾特會修
道院

比薩的卡爾特會修道院
Certosa di Pisa ⑤

MAP 公路圖 C2. **🚌** 從Pisa. **📞**
(050) 93 84 30.**🕐**週二至週六
9am-7pm,週日9am-1pm(最後入
場時間:關門前1小時). □ 需購票.

　　創立於1366年,這座卡
爾特會 (Carthusian) 的修
道院於18世紀改建成巴
洛克晚期風格。壯麗的教
堂內有許多濕壁畫、灰泥
和大理石裝飾。部分建築
已闢為比薩大學的自然
史博物館,展示16世紀所
製的解剖學蠟像。附近可
看到美麗的11世紀仿羅
馬式卡奇教區教堂。

🏛 自然史博物館
Museo di Storia Naturale
Certosa di Pisa. **📞** (050) 93 77 51.
🕐 10-6月:週二至週日9am-1pm,
2-7pm;7-9月:週二與週四5-11pm,
週三,週五與週日10am-1pm,
3-7pm,週六10am-1pm,5-11:30pm
□ 需購票. **♿** 部分區域.

🔺 卡奇教區教堂
Pieve di Calci
Piazza della Propositura, Calci.
🕐 每日. **♿**

里佛諾 *Livorno* ⑥

MAP 公路圖 B3. **👥** 168,370. **FS**
🚌 ⛴ ℹ Piazza Cavour 6.
(0586) 89 81 11. **🚩** 週五.

　　里佛諾所以能成為繁
華的城市——義大利第
二大貨櫃港,必須感謝
柯西摩一世。1571年時,
比薩的港口淤積後,他

選擇當時仍是小漁村的
里佛諾,作為托斯卡尼的
新港。1607至1621年,英
國海事工程師達德利爵
士 (Dudley) 在此造保護
港口的大型防波堤。1608
年里佛諾成為自由港,對
所有的貿易商開放,為此
地帶來繁榮。

🚇 大廣場 Piazza Grande
　　布翁塔連提(Buontalenti)
在1576年規劃里佛諾新
市鎮時,於網狀街道中心
點設計了寬廣的大廣
場。然而,廣場原貌已不
復存在。部分原因是因戰
後重建,將廣場切成兩
半:南邊是現在的大廣
場,北邊則是市府廣場
(Largo Municipio)。

🔺 主教座堂 Duomo
Piazza Grande. **🕐** 每日.
　　16世紀晚期由皮耶洛
尼 (Pieroni) 和坎塔迦林
那 (Cantagallina) 所建的
主教座堂在大戰時
遭炸毀。1959年重
建時,仍保留原
先門廊及其多立
克式拱廊。原先的
建築由瓊斯 (Inigo
Jones) 設計,他也
以相同手法設計
了倫敦科芬園廣
場的拱廊。

🔺 米凱里廣場
Piazza Micheli
　　在此可眺望16世紀舊
要塞(Fortezza Vecchia),
廣場上有著名的四摩爾
人紀念碑 (Monumento
dei Quattro Mori)。班迪
尼 (Bandini) 作的菲迪南
多一世銅像於1595年豎
立,但達卡 (Pietro Tacca)
的四摩爾奴隸銅像,直
到1626年才加上去。

新威尼斯的運河

🚇 新威尼斯 Venezia Nuova
　　在17世紀中期規劃建
設,包括18世紀的聖
卡德里娜教堂
(Santa Caterina),
全區延展在幾條
運河間,使人想
起威尼斯。雖然
它只涵蓋幾個街
區,卻是本市景色
最美的區域之一。
有護城河的新要

米凱里廣場上由班迪尼和達卡合製的四摩爾人紀念碑

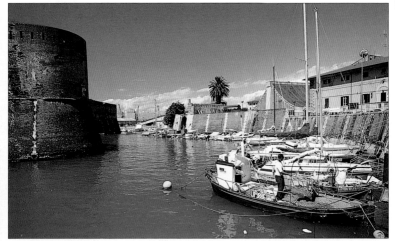

位於里佛諾港的舊要塞

塞 (Fortezza Nuova)，建於1590年，內部被改造成公園。

🏛 9月20日廣場
Piazza XX Settembre

位於新要塞南邊，以熱鬧的美國市場 (American Market) 著稱。在此可買到美軍剩餘物資。

🏛 英國公墓
English Cemetery

Via Giuseppe Verdi 63. 🖂 ((0586) 89 73 24. ⬜ 須預約. ♿

19世紀英美移民的紀念物，因長久荒廢而蔓草叢生。其間有斯摩萊特 (Smollett, 1721-71年) 的墳墓，這位厭世的蘇格蘭小說家以健康為由移住義大利，但又不斷抱怨此地。

🏛 市立博物館 Museo Civico

Villa Mimbelli, Via San Jacopo Acquaviva. 🖂 (0586) 80 80 01. ⬜ 週二至週日10am-1pm,4-7pm. ⬜ 需購票.

館內收藏幾幅法托利 (Fattori, 1825-1908年, 見123頁) 的油畫。他是斑痕派主要代表，風格類似法國的印象派。

卡布拉以亞 *Capraia* ❼

🚢 從Livorno. 🚶 300.
🛈 Agenzia Viaggi Parco. (0586) 90 50 71.

小而多山的島嶼，大受賞鳥者與潛水者歡迎。鄰近的果岡那 (Gorgona)，是流放犯人之地，如事先登記也可造訪，洽詢里佛諾的遊客服務中心。

聖米尼亞托 ❽
San Miniato

⬜ 公路圖 C2. 🚶 3,852. 🚌 🛈
Piazza del Popolo 3. (0571) 427 45. 🗓 週二.

聖米尼亞托踞於此區最高山丘上，有些美麗的古蹟建築，包括13世紀時為日耳曼神聖羅馬帝國皇帝腓特烈二世 (Frederick II) 所建造的堡壘 (Rocca)。

此城於腓特烈在義大利的軍事戰役中扮演重要角色。他夢想重建教廷和帝國勢力分庭抗禮的古羅馬帝國，為此征服了義大利很多地區。戰事激發了當地擁護帝國的保皇黨 (Ghibellines) 以及擁護教廷的教皇黨 (Guelphs) 之間的猛烈對抗 (見44頁)。當地的人民仍稱這座城為「日耳曼的聖米尼亞托」(San Miniato al Tedesco)。

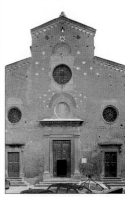

聖米尼亞托主教座堂的正立面

🏛 主教座堂 Duomo
Piazza del Duomo. ⬜ 每日.

原先的12世紀建築只有正立面留存下來。嵌飾的彩陶板顯示與西班牙或北非貿易的跡象，似乎是描繪北極星和大、小熊星座：早年領航員重要的定位點。鐘樓瑪蒂爾達之塔 (Torre di Matilda)，是為了對生於里佛諾的瑪蒂爾達女伯爵致意而命名。

🏛 共和廣場
Piazza della Repubblica

　　又稱爲神學院廣場
(Piazza del Seminario)，
其形狹長，主要景觀是17
世紀神學院華麗的正立
面。正立面牆上有些重要
的宗教語錄，例如引自教
皇格列哥里 (Gregory,
540-604年) 的著述，下面
則有用擬人法描繪美德
之壁畫和刮畫。

　　神學院右邊是幾座修
復完善的15世紀商店建
築，類此建築在許多中世
紀的濕壁畫中都可看
到。

共和廣場上神學院的立面外觀

🏛 宗教藝術教區博物館
Museo Diocesano d'Arte Sacra
Piazza Duomo. 📞 (0571) 41 82
71. ⬤ 1月6日至復活節：週二至週
六9am-中午，3-5pm.(復活節至1月
5日：週六與週日). ▢ 需購票.

　　收藏重要的15世紀藝
術品，包括利比修士
(Filippo Lippi) 的「基督
受難像」，維洛及歐
(Verrocchio) 基督胸像，
以及卡斯丹諾 (Castagno)
的「神聖衣帶的聖母」。

🏛 堡壘 Rocca
　　在教區博物館後面琲
特烈二世的13世紀城堡
廢墟，可眺望亞諾河谷
從費索雷 (Fiesole) 到比
薩的美麗風光。

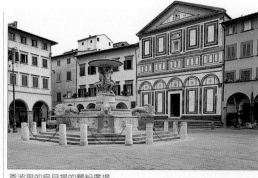

恩波里的烏貝提的麵粉廣場

恩波里 *Empoli* ❾

MAP 公路圖 C2. 🚶 43,500. FS
🚌 ℹ️ Piazza Farinata degli
Uberti 3.(0571) 70 78 54. ⬤ 週四.

　　爲工業小城，專門生
產紡織和玻璃製品，因
典藏豐富的教堂博物館
而值得一遊。

🏛 烏貝提的麵粉廣場
Piazza Farinata degli Uberti
　　主廣場四周是12世紀
的建築，聖安德烈亞教
堂 (Sant' Andrea)的
正立面最爲顯著。
大噴泉建於1827
年，爲潘帕隆尼
(Pampaloni) 設計。

🏛 聖安德烈亞教堂
博物館
**Museo della Collegiata
di Sant'Andrea**
Piazza della Propositura.
📞 (0571) 762 84. ⬤ 週
二至週日9am-中午，4-
7pm.▢ 需購票.

馬索利諾的「聖
殤圖」，藏於教堂
博物館中

　　館藏以馬索利諾
(Masolino)的「聖
殤圖」和洛些利諾
(Rossellino) 於1447年所作
大理石洗禮盤最爲可觀。

🏛 聖司提反教堂
Santo Stefano
Via dei Neri. ⬤ 週六與週日(彌
撒)或先預約 ♿

　　在此可見到馬索利諾
所繪的濕壁畫殘餘，以
及洛些利諾的「天使報
喜」雕像。比奇·迪·羅

倫佐 (Bicci di Lorenzo)
的油畫「托倫提諾的聖
尼可拉」，則描繪15世
紀的恩波里。

文西 *Vinci* ❿

MAP 公路圖 C2. . 🚶 2,000. 🚌 ℹ️
Piazza del Castello. (0571) 560 55.
⬤ 週三.

　　這個小山城是雷奧納
多·達文西 (Leonardo da
Vinci, 1452-1519年) 的
出生地。爲表揚這位
天才，小城中央
的13世紀古堡於
1952年重建爲達
文西博物館。

　　陳列品有根據
他筆記中的素描
而造的各種木製
機械與發明的模
型。包括他構想
的車子到裝甲坦
克，甚至機關
槍。最好避免在
週日參觀，會非
常擁擠。

　　博物館附近有聖司提
反教堂，達文西就是在此
受洗。而他眞正的出生地
——達文西之家(Casa di
Leonardo)，位於城外2公
里的安奇亞諾(Anchiano)
。如果想悠然漫步穿越
美麗的罌粟花原野，那麼
才值得造訪這座簡樸的
農舍。

　　不過別期望過高，那裡

陳列的只是一些複製的素描。

🏛 **達文西博物館**
Museo Leonardiano
Castello dei Conti Guidi.
📞 (0571) 560 55. ⏰ 每日9am-7pm. 🎫 需購票.

🏛 **達文西之家**
Casa di Leonardo
Anchiano. 📞 (0571) 560 55.
⏰ 每日9am-7pm.

根據達文西的素描所製作的自行車模型,陳列於達文西博物館

阿爾提米諾 ⑪
Artimino

☐ 公路圖 C2. 🚌 🚆 週二.

阿爾提米諾是設防村落 (Borgo) 的典型,村內只有仿羅馬式聖雷奧納多教堂 (San Leonardo) 值得一看。城牆外,山丘的更高處,坐落著阿爾提米諾別墅,是布翁塔連提在1594年爲菲迪南多一世大公爵所設計的。通常被稱爲「百煙囪別墅」(Villa dei Cento Camini),因有裝飾華麗的煙

囪管群立於其頂。這座建築如今是會議中心,地下室的艾特拉斯坎考古博物館 (Museo Archeologico Etrusco),陳列附近出土的羅馬與艾特拉斯坎古文物。彭托莫 (Pontormo) 作品的愛好者可造訪在卡米南諾 (Carmignano) 的聖迦勒教堂,位於阿爾提米諾以北5公里處。陳列有畫家的代表作「聖母探親」。

🏛 **阿爾提米諾別墅**
Villa di Artimino
📞 (055) 879 20 40(別墅),
871 81 24(博物館).
● 別墅 ⏰ 須預約.
● 艾特拉斯坎考古博物館 ⏰ 週四至週二9am-1pm. 🎫 需購票.

🔔 **聖米迦勒教堂**
San Michele
Piazza SS. Francesco e Michele 1,
Carmignano. ⏰ 每日.

凱亞諾的小丘別墅 ⑫
Poggio a Caiano

☐ 公路圖 C2. 📞 (055) 87 70 12. ⏰ 每日(每月第二及第三個週一除外). 🎫 需購票. ♿

別墅是1480年桑加洛 (Giuliano da Sangallo) 爲羅倫佐·梅迪奇 (見48

阿爾提米諾別墅

頁) 所建的,也是義大利首座以文藝復興風格設計的別墅。桶形拱頂的客廳內有16世紀沙托 (Sarto) 和佛蘭洽比喬 (Franciabigio) 的濕壁畫。他們受出於梅迪奇家族的教皇利奧十世 (Leo X) 委任,以古羅馬偉人的形像,爲其家族畫肖像。客廳也有彭托莫的壁畫「康尼提」(Conette),環繞後牆上的圓窗,描繪羅馬花園與果園之神委特姆諾斯 (Vertumnus) 與帕摩娜 (Pomona),象徵托斯卡尼優美的夏日午後景致。

另外還有碧安卡·卡貝羅 (Bianca Cappello) 的臥房,她是法蘭契斯柯一世 (Francesco I) 的續弦。這對夫婦在幾小時內先後死於此,顯然是中毒,不過也可能是死於致命的濾過性病毒。

伍登斯 (Utens,見71頁) 曾繪製一系列繪於半圓壁的壁畫,此爲其中的凱亞諾的小丘別墅

沃爾泰拉 *Volterra* ⑬

主教座堂裡
的灰泥人像

和很多艾特拉斯坎的城市一樣立於高原上，可極目眺望周圍山丘風景。仍有多處艾特拉斯坎城牆屹立著。瓜那其博物館是全國最好的艾特拉斯坎古文物典藏處之一。陳列物多源於當地眾多的墓穴。除了博物館和中世紀建築外，此城也以工匠著稱，他們能用當地開採的雪花石膏雕出美麗雕像。

🏛 瓜那其艾特拉斯坎博物館 Museo Estrusco Guarnaui

Via Don Minzoni 15. 📞 ((0588) 863 47. 🕐 3-10月:每日 9am-7pm;11-2月:每日 9am-2pm. 🎫 需購票.♿ 部分區域.

羅素・費歐倫提諾所繪「卸下聖體」(1521年)的局部

最傲人的展品是6百個艾特拉斯坎骨甕，飾有細緻的雕刻，令人對艾特拉斯坎習俗和信仰有更深入的認識 (見40-41頁)。

2件主要的陳列品位於第一層樓。第20室內有赤陶「夫妻」骨甕，蓋子上的年老夫妻描寫得非常逼真，極端憔悴而滿面風霜。第22室有件被稱為「傍晚的陰影」(Ombra della Sera) 拉長的青銅像。這個有趣的名字是詩人鄧南遮

「傍晚的陰影」

(d'Annunzio) 先採用的，他說此像令他想到黃昏微光中的身影。銅像應為西元前3世紀的物品，可能是用來祝禱。它未鑄有任何服飾，因此無法指認身分、地位或年代。銅像之能留存下來純屬偶然，由一位農夫在1879年用犁挖了出來，而在被人認出是件藝術傑作前，一直被用作火鉗。

🏛 市立博物館與畫廊 Pinacoteca e Museo Civico

Via dei Sarti 1. 📞 (0588) 875 80. 🕐 每日. 🎫 需購票.

畫廊設於15世紀的明努奇─索蘭尼豪宅 (Palazzo Minucci-Solaini)。吉爾蘭戴歐 (Ghirlandaio) 的「基督榮光圖」(1492年)，描繪基督翱翔在被美化的托斯卡尼風景之上。希紐列利 (Signorelli) 的

「聖母、聖子與聖徒」(1491年) 透過聖母寶座底座的浮雕，表達了羅馬藝術對他的影響。他同年所畫的「天使報喜」，則有美麗而平衡的構圖。博物館主要的陳列品是羅素・費歐倫提諾 (Rosso Fiorentino) 的「卸下聖體」(1521年)，是矯飾主義的代表作，焦點在前景受悲傷所打擊的人物，以及基督蒼白的軀殼，其沈重模樣象徵祂的聖靈已他往。

⛪ 主教座堂 Duomo

Piazza San Giovanni. 🕐 每日.

自1200年代始建，建築工事間斷地進行2個世紀之久。主祭壇右邊立著仿羅馬式的木雕「卸下聖體」(1228年)，主祭壇兩側有優美的大理石天使守護，為米諾・達・斐也左列 (Mino da Fiesole) 於1471年所刻。

中殿於1581年改造，以鑲板為飾的天花板上有湛藍色與金色的主教與聖人灰泥雕像。位於中央的講壇，為1584年所作，但卻使用了12世紀晚期及13世紀早期的浮雕。雕有「最後的晚餐」的鑲板面對中殿，被認為是比薩藝術家古里葉摩・畢薩諾

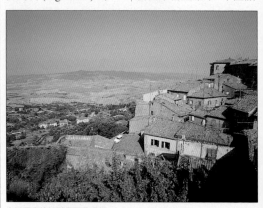

由沃爾泰拉俯瞰周圍的景觀

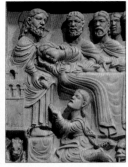

主教座堂講壇上一塊裝飾鑲板的細部

(Guglielmo Pisano) 的作品。在附近北側廊道上，巴托洛米歐修士 (Fra Bartolomeo) 的「天使報喜」(1497年) 高掛在一座側禮拜堂的祭壇上。

北側廊道外靠近主入口的小祈禱堂有更多雕像。保存在玻璃櫃內的彩繪赤陶聖母與聖嬰像，據信是本地的雕刻家札卡里亞·達·沃爾泰拉 (Zaccaria da Volterra, 1473-1544年) 所作的。

🏛 宗教藝術博物館
Museo d'Arte Sacra

Via Roma 13. 📞 (0588) 862 90.
⬜ 3月16日-10月15日:每日9am-1pm,3-6:30pm;10月16日3月15日:每日9am-1pm. ⬜ 需購票.

博物館設於總主教大廈 (Palazzo Arcivescovile) 內，藏有多種從主教座堂和一些當地教堂移來的雕刻和建築殘餘。最重要的陳列品是15世紀德拉·洛比亞 (della Robbia) 為沃爾泰拉的守護聖者聖利努斯 (St Linus) 所作的赤陶像。

🏛 古羅馬劇場
Teatro Romano

Viale Ferrucci. ⬜ 3月中至11月:每日(雨天除外). ⬜ 需購票.

就在城牆外，乃西元前1世紀所建，是義大利保存最好的古劇場之一。因為原始建材充足，所以能進行近乎完整的重建工程。

遊客須知

🗺 公路圖 C3. 🚶 12,200. ℹ️ Via Giusto Turazza 2. (0588) 861 5 🛒 週六. 🎭 Astiludio (9月第1個週日).

🏛 督爺廣場 Piazza dei Priori

建於1208年的督爺大廈 (Palazzo dei Priori) 聳立於廣場上，是座樸素的建築，據說是佛羅倫斯的舊宮 (見78頁) 的參考模型。廣場另一邊的13世紀小豬塔 (Torre del Porcellino)，是以刻在基部的小豬來命名，如今已快磨損不見。

🏛 艾特拉斯坎拱門
Arco Etrusco

沃爾泰拉較稀奇的景觀之一，事實上是羅馬時代的產物。西元前6世紀的原有拱門，只有圓柱及已嚴重風化的玄武岩艾特拉斯坎神祇頭像留下來。

督爺大廈外的標示牌

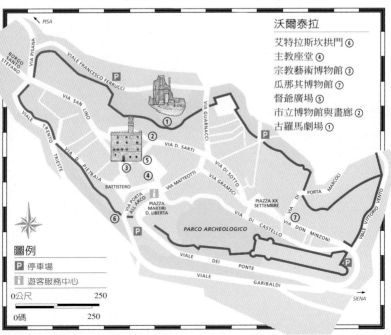

沃爾泰拉

艾特拉斯坎拱門 ⑥
主教座堂 ④
宗教藝術博物館 ③
瓜那其博物館 ⑦
督爺廣場 ⑤
市立博物館與畫廊 ②
古羅馬劇場 ①

圖例

🅿 停車場
ℹ️ 遊客服務中心

0公尺　　　　　250
0碼　　　　　250

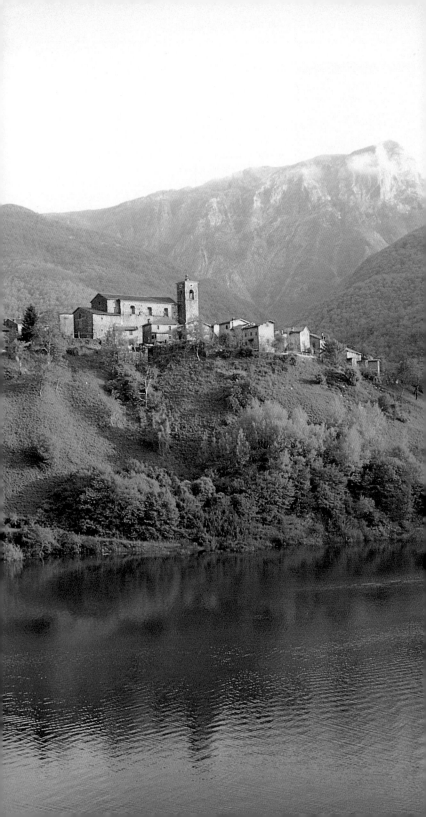

托斯卡尼北部地區 *Northern Toscana*

在托斯卡尼所有地區中，此區堪稱多彩多姿，能投合各人所好。
歷史性的城鎮有豐富的藝術、建築和音樂節慶，
而山巔水湄則可享受許多戶外活動。風景亦因各種特色而著稱，
如大理石採石場、觀光蔬果園，以及山脈、自然保護區和海灘。

盧克瑟平原 (Lucchese) 位於佛羅倫斯和盧卡 (Lucca) 之間，人口稠密以工業爲主，義大利外銷的羊毛衣物有四分之三是由普拉托 (Prato) 的紡織廠所製造。像普拉托、皮斯托亞 (Pistoia)，尤其是盧卡，這些城市雖有廣大郊區，但其古市中心區卻有許多教堂、博物館和美術館値得一看。

各城之間的土地肥沃，故採密集式農耕。而位於培夏(Pescia)的批發花市則是義大利最大的花市之一。盧卡以東靠近培夏一帶是園藝中心，苗圃培植的大量樹苗和灌木，形成整齊林立的行列。

盧克瑟平原以北的景觀又截然不同。連綿的丘陵遍佈橄欖園，義大利部分最好的橄欖油便產於此。然後，地形上升到荒涼的山岳地帶：迦法納那 (Garfagnana)、阿普安山脈 (Alpi Apuane) 以及盧尼加納 (Lunigiana)，其間點綴的設防小鎮與城堡，乃由馬拉史賓那公爵 (Malaspina) 所建。在此可見到部分托斯卡尼最高的山峰，高達2千公尺或以上。山區有多處被定爲國家公園，天然的景觀吸引了健行者以及騎手和熱中滑翔翼者。

維西里亞 (Versilia) 海岸地區，有一些義大利最優美和最熱門的海灘遊憩區。此區從北邊以大理石採石場聞名的卡拉拉 (Carrara) 向南延伸到維亞瑞究 (Viareggio)，以及蒲契尼湖塔 (Torre del Lago Puccini)，蒲契尼 (Puccini) 曾住在此地湖畔，其所有歌劇作品幾乎都在此譜成。

盧卡的市場廣場 (Piazza del Mercato)，依羅馬圓形劇場外形而建

◁ 阿普安山自然公園中，位於瓦里湖 (Logo di Vagli) 畔的下瓦里 (Vagli di Sotto) 小村

托斯尼北部地區之旅

　　盧卡是探訪此區的最佳基地。朝北看去是橄欖園、栗樹林、阿普安山脈光禿的群山，以及迦法納那，後者為熱門的戶外運動區。城堡散佈於多丘陵的盧尼加納，而海灘則分布於維西里亞。正東則是有歷史性都心的大城鎮：皮斯托亞和普拉托。

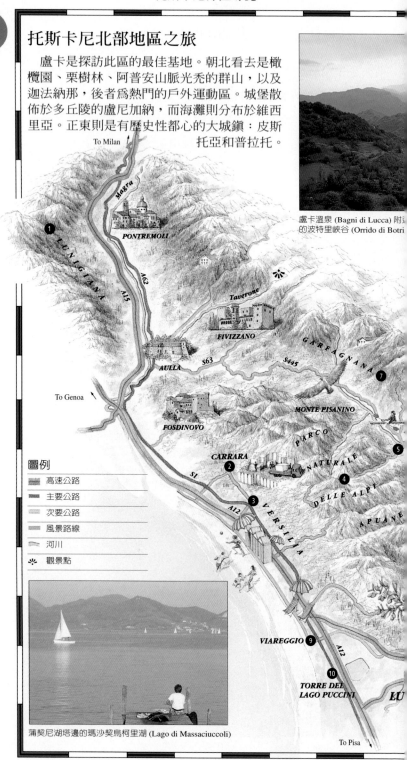

To Milan

Magra

LUNIGIANA

A62

A15

PONTREMOLI

Taverone

FIVIZZANO

AULLA S63

To Genoa

S445

GARFAGNANA

MONTE PISANINO

FOSDINOVO

PARCO

CARRARA

NATURALE

DELLE ALPI

S1

A12

VERSILIA

APUANE

VIAREGGIO

A12

TORRE DEL
LAGO PUCCINI

LU

To Pisa

盧卡溫泉 (Bagni di Lucca) 附近的波特里峽谷 (Orrido di Botri)

圖例

▩	高速公路
▩	主要公路
▩	次要公路
▩	風景路線
▩	河川
✳	觀景點

蒲契尼湖塔邊的瑪沙契烏柯里湖 (Lago di Massaciuccoli)

交通路線

盧卡,蒙地卡提尼浴場 (Montecatini Terme),普拉托和皮斯托亞,都位於A11高速公路所經處,從比薩,佛羅倫斯和其他托斯卡尼以外的大城如波隆那等,駕車前往很易抵達.每天都有數班來往於比薩與佛羅倫斯之間的火車,途經盧卡,蒙地卡提尼浴場;普拉托和皮斯托亞,以及往來於比薩和卡拉拉之間的沿海線列車.亦可從盧卡搭火車沿雪齊歐河谷 (Serchio Valley) 到迦法納那的新堡.但由於此地是山區,有許多地方只有開車才到得了.

本區名勝

盧卡溫泉 **8**
巴加 **6**
卡拉拉 **2**
迦法納那的新堡 **5**
柯洛迪 **12**
迦法納那 **7**
盧卡 **11**
盧尼加納 **1**
蒙地卡提尼浴場 **14**
阿普安山自然公園 **4**
培夏 **13**
皮斯托亞 **15**
普拉托 **16**
蒲契尼湖塔 **10**
維西里亞 **3**
維亞瑞究 **9**

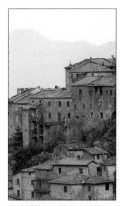

位於阿普安山脈的小村蒙地費迦帖西 (Montefegatesi)

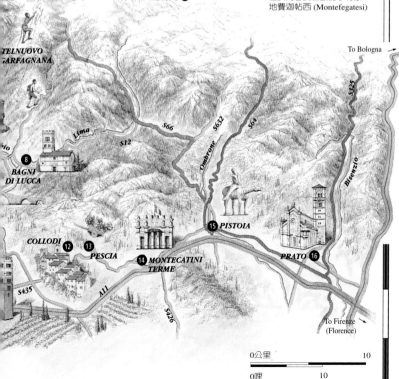

陽光,沙灘與海乃度假必需,維西里亞海濱度假區的沙灘三者皆備

盧尼加納 Lunigiana ❶

□ 公路圖 A1. **FS** 🚌 Aulla.
ℹ Aulla. (0187) 40 02 21.

　　盧尼加納地區以盧尼港 (Luni) 而得名。在16世紀前,馬拉史賓那公爵們在此興建城堡和設防小村,以對抗賊黨。這些城堡在馬薩 (Massa)、佛迪諾佛 (Fosdinovo)、奧拉 (Aulla)、菲維札諾 (Fivizzano) 和維魯寇拉 (Verrucola) 等地皆可看到。在龐特烈莫里 (Pontremoli) 有盧尼加納雕像石碑博物館,陳列在當地發現的史前石雕。

🏛 **盧尼加納雕像石碑博物館**
Museo della Statue-Stele Lunigianesi
Castello del Piagnaro, Pontremoli.
ℂ (0187) 83 14 39. 🌙 週二至週日. □ 需購票.

卡拉拉 Carrara ❷

□ 公路圖 B1. 🏠 70,000. **FS** 🚌
ℹ Piazza Gino Menconi 6b.
(0585) 63 22 18. 🛒 週一.

　　以出產白色大理石而聞名世界。附近約有3百個採石場,自羅馬時期便已存在。卡拉拉有許多展示室和工作坊,將大理石加工成薄板或雕像和裝飾品,大多歡迎訪客參觀。亦可在市立大理石博物館內見識到更多有關製作技術。主教座堂以本地的大理石為建材,其比薩仿羅馬式的正立面和美麗的玫瑰窗十分調和。在同一廣場上有座房舍,是米開蘭基羅來此買大理石材時的歇腳處。立面外牆上最矚目的是一塊匾,及米開蘭基羅所用工具的雕刻圖。

　　卡拉拉有固定班次的觀光巴士前往柯隆納塔 (Colonnata) 和方提克瑞提 (Fantiscritti) 的採石場,那裡有座小博物館展示開採大理石的技術。

🏛 **市立大理石博物館**
Museo Civico del Marmo
Viale XX Settembre. **ℂ** (0585) 84 57 46. 🌙 週一至週六.

⛪ **主教座堂 Duomo**
Piazza del Duomo. 🌙 每日.

維西里亞 Versilia ❸

□ 公路圖 B2. **FS** 🚌 Viareggio.
ℹ Viareggio. (0584) 96 22 33.

　　有時被稱為「托斯卡尼的里維埃拉」(Tuscan Riviera),因為從卡拉拉海岸 (Marina di Carrara) 南下延伸到蒲契尼湖塔

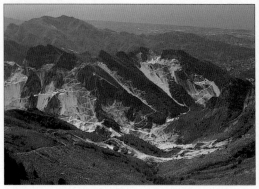

卡拉拉附近一座採石場位於蘊藏大理石礦的山丘間

海岸 (Marina di Torre del Lago Puccini)，在30公里的狹長地帶上，羅列著許多海濱度假區。在1820年代，像馬薩、聖石 (Pietra Santa) 和卡馬歐雷 (Camaiore) 這類城鎮，沿著其範圍內的海岸開發出海灘勝地，那裡林立著別墅和旅館，附有以牆圍住的美麗花園，背景則是阿普安山脈。馬爾密堡 (Forte dei Marmi) 堪稱是其中最美麗的度假勝地，許多佛羅倫斯和米蘭的富人最喜來此。

宣傳維西里亞的海報

阿普安山自然公園 ❹
Parco Naturale delle Alpi Apuane

□ 公路圖 B1.

🚈 🚌 Castelnuovo di Garfagnana.

ℹ Castelnuovo di Garfagnana. (0583) 64 43 54.

位於迦法納那的新堡西北方，1985年被定為自然保護區。瓦里湖 (Lago di Vagli) 附近有下瓦里 (見164頁) 和上瓦里 (Vagli di Sopra)，皆為古村，有石造的村舍。

在南邊，土利特・瑟卡河谷 (Turrite Secca) 中有條壯觀的山路，通往塞拉維札 (Seravezza)。

東南邊的卡洛明尼

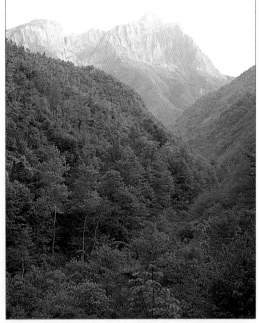

阿普安山自然公園中的土利特・瑟卡河谷

(Calomini) 是12世紀時托缽僧修士鑿石而居的隱修處，更遠處是在佛諾弗拉斯柯 (Fornovolasco) 的「風洞」(Grotta del Vento)。東經巴加 (Barga) 後，在柯列里亞・安特明內利 (Coreglia Antelminelli) 有石膏像博物館，以本地石膏像製造業之沿革史為主題。

位於迦法納那的新堡之13世紀堡壘 (Rocca)

🏛 石膏像博物館
Museo della Figurina di Gesso

Via del Mangano 17, Coreglia Antelminelli. ☎ (0583) 780 82.

◯ 6月至9月:每日;10月至5月:週一至週六. □ 需購票.

迦法納那的新堡 ❺
Castelnuovo di Garfagnana

□ 公路圖 B1. 🏠 6,300. 🚈 🚌

ℹ Loggiato Porta 10. (0583) 64 43 54. 🚌 週四.

來此的旅客以此鎮為體育活動的基地。迦法納那度假業公會提供實用的資訊及導覽服務。敘事詩「瘋狂的奧蘭多」(Orlando Furioso) 的作者阿里奧斯托 (Ariosto)，於1522至1525年間曾任此地的首長。

🎿 迦法納那度假業公會
Cooperativa Garfagnana Vacanze

Piazza delle Erbe 1. ☎ (0583) 651 69. ◯ 6月至9月:每日;10月至5月:週一至週六.

巴加 Barga ❻

□ 公路圖 C1. 👥 5,000. 🚉 🚌
🛈 Piazza Angelio 4. (0583) 72 34
99. 📅 週六.

巴加是盧卡北方雪齊歐河谷中最具魅力的城鎮，亦是到迦法納那地區旅遊的好據點。此小鎮牆垣環繞，有石砌階梯式街道，備受矚目的歌劇節於每年7月在18世紀的多元學院劇院 (Teatro dell'Accademia dei Differenti) 舉行。

俯瞰巴加的景色

⛪ 主教座堂 Duomo
Propositura. 🕙 每日.

矗立在城中最高處的碧茵台地上，由此可遠眺阿普安山脈閃亮的白色大理石及石灰岩的輝煌壯觀景色。主教座堂建於11世紀，供奉聖克里斯托夫 (San Cristofano)。外部裝飾仿羅馬式雕刻，有交織結、野獸和全副武裝的騎士。北側大門上的橫飾帶，有段被認為是取材自民間傳說的盛宴圖。

教堂內有座12世紀巨形的聖克里斯托夫木雕像，及德拉·洛比亞 (Luca della Robbia) 所作鍍金聖櫃，有兩個迷人的赤陶守護天使。最令人難忘的是足有5公尺高、宏偉的大理石講壇。由立在噬人猛獅背上的柱列支撐著。講壇由柯摩 (Como) 的比迦列里 (Bigarelli) 於13世紀早期所作。

迦法納那 Garfagnana ❼

□ 公路圖 C1. 🚉 🚌
Castelnuovo di Garfagnana. 🛈
Castelnuovo di Garfagnana. (0583)
64 43 54.

可從巴加、塞拉維札或迦法納那的新堡 (見169頁) 前往遊覽此區。這裡仍屬阿普安山自然公園的範圍。從新堡出發，沿著風景優美的路線行駛，可抵三力峰 (Alpe Tre Potenze)，回程可繞經民族博物館，並參觀歐烈齊亞拉公園和潘尼亞迪柯芬諾植物園，欣賞當地的高山植物收集。

🏛 民族博物館
Museo Etnografico
Via del Voltone 15, San
Pellegrino in Alpe.
📞 (0583) 64 90 72.
🕙 週二至週日(7月至9月:每日). □ 需購票.

🌸 歐烈齊亞拉公園
Parco dell'Orecchiella
Centro Visitatori, Orecchiella. 📞
(0583) 61 90 98. 🕙 6月中至9月中:每日;10月至6月:須預約. ♿

🌸 潘尼亞迪柯芬諾植物園
Orto Botanico Pania di
Corfino
Parco dell'Orecchiella. 📞
(0583)65 89 90. 🕙 5月至9月中.

盧卡溫泉 ❽
Bagni di Lucca

□ 公路圖 C2. 👥 7,402. 🚌 🛈
Via Umberto 1, 139. (0583) 879
46. 📅 週三,週六.

19世紀時，此地是歐洲最時髦的礦泉城鎮之一 (見181頁)，建於1837年的賭場 (Casino)，是歐洲首家領有執照者。同時期並有1839年建的新哥德式英國教堂和新教徒墓園。盧卡溫泉也是遊覽周圍山丘的絕佳據點。可步行到群峰環繞的小村蒙地費迦帖西 (Montefegatesi)，再繼續走到美不勝收的波特里峽谷 (Orrido di Botri)。溫泉以南有聖喬治教堂 (San Giorgio)，又稱布蘭柯里教區教堂，是瑪蒂爾達女伯爵 (見43頁) 在位時所建。

布蘭柯里教區教堂的仿羅馬式雕刻

抹大拉的馬利亞橋 (Ponte della Maddalena) 在莫札諾村 (Borgo a Mozzano) 北邊，當地人稱之為「魔鬼橋」(Ponte del Diavolo)，據說魔鬼承諾建此橋，但要取第一個過橋者的靈魂以為回報；精明的村民同

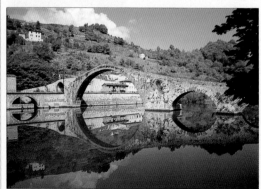

盧卡溫泉附近的抹大拉的馬利亞橋，又稱「魔鬼橋」

熱門海灘度假區維亞瑞究的濱海咖啡屋

意了，當橋完成後，他們先派一隻狗走過去。

🏠 英國教堂
English Church
Via Crawford. 📞 (0583) 80 99 11 00. ○ 須預約。

🏛 新教徒墓園
Cimitero Anglicano
Via Letizia. 📞 (0583) 80 99 11. ○ 須預約。

🏠 布蘭柯里教區教堂
Pieve di Brancoli
Vinchiana. ○ 每日。

維亞瑞究 *Viareggio* ⑨

□ 公路圖 B2. 🏠 60,000. FS 🚌
ℹ Viale Carducci 10. 🗓 週四。

　　以優美的新藝術風格別墅及旅館而聞名，原有的木造度假小屋在1917年毀於大火後，才於1920年代建了這些建物。奇尼 (Chini, 見190頁) 所設計的瑪格麗達咖啡屋 (Gran Caffe Margherita) 就是一例。泊船碼頭構成有趣的港灣畫面，由此可眺望維西里亞海岸線的絕佳景觀。維亞瑞究的嘉年華會聞名全義大利 (見36頁)。

蒲契尼湖塔 ⑩
Torre del Lago Puccini

□ 公路圖 B2. 🏠 11,500. FS
ℹ Via Marconi 225. (0584) 35 98 93. 🗓 週五.(7月與8月:週日)

　　著名作曲家蒲契尼 (Puccini, 1858-1924年) 曾住在此地，縱情於獵水鳥。他與妻子皆葬於此屋內，現成了蒲契尼別墅博物館，墓位於鋼琴室和槍械室之間，槍械室內則保存有來福槍。蘆葦環繞著的湖泊，如今是稀有鳥類及候鳥的自然保護區。

🏛 蒲契尼別墅博物館
Museo Villa Puccini
Piazzale Belvedeie Puccini 64.
📞 (0584) 34 14 45. ○ 4-9月:每日10am-中午,4-6pm;10-3月:週二至週日9am-中午,3-5pm.
□ 需購票. ♿

蒲契尼湖塔，鄰近蒲契尼湖畔住家的景色

街區導覽：盧卡 *Lucca* ⓫

盧卡在西元前180年便成為古羅馬的殖民地，其羅馬遺跡仍然明顯地可從呈棋盤狀的街道規劃看到。市場廣場 (Piazza del Mercato, 見165頁) 壯觀的橢圓形狀乃圓形劇場的殘存。由廣場上的聖米迦勒教堂之名，可知它就矗立在古羅馬廣場旁，古時曾為主要集會廣場，至今亦然。有許多教堂建於12至13世紀，屬精巧的比薩仿羅馬式風格，聖米迦勒教堂只是其中之一。

聖米迦勒廣場 (Piazza San Michele) 邊的華廈，如今多為辦公室所在。

VIA CALDERIA

PIAZZA SAN MICHELE

VIA ROM

VIA VITTORIO VENETO

VIA BECCHERIA

VIA CENAM

PIAZZA NAPOLEONE

VIA XX SETTEMBRE

PIAZZA DEL GIGLIO

VIA DEL DUOMO

PIAZZA MARTINO

蒲契尼之家

這塊標示牌標示出蒲契尼的出生地 (Casa di Puccini)，他是幾齣全世界最受歡迎之歌劇的作曲家。

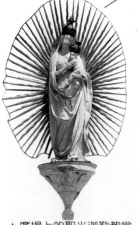

★ 廣場上的聖米迦勒教堂

置於教堂 (San Michele in Foro) 西南端的聖母像，是教堂內由奇維塔利 (Civitali, 1430-1510年) 所雕聖母像的複製品。

公爵府 (Palazzo Ducale) 曾是盧卡統治者的官邸，有安馬那提 (Ammannati) 於1578年設計的矯飾主義風格的柱列。

聖喬凡尼教堂 (San Giovanni, 1187年)

重要觀光點
★ 聖馬丁諾教堂
★ 廣場上的 　聖米迦勒教堂

拿破崙廣場

拿破崙之妹艾莉莎 (Elisa Baciocchi) 曾是盧卡的統治者，廣場 (Piazza Napoleon) 因之而命名。廣場上的雕像是她的繼任者波旁的瑪莉·路易 (Marie Louise de Bourbon)。

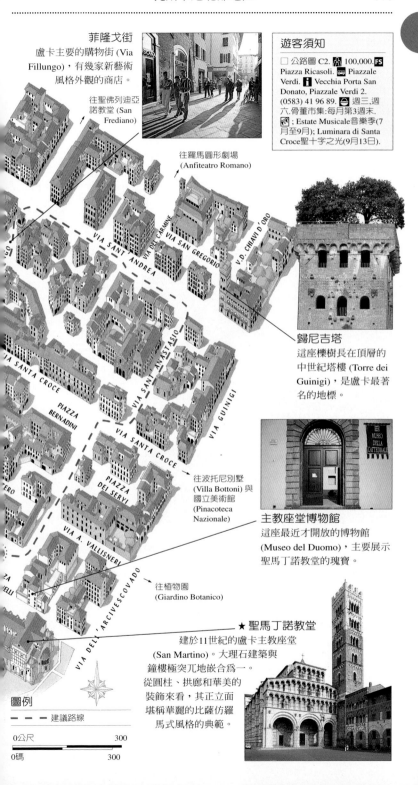

菲隆戈街
盧卡主要的購物街 (Via Fillungo)，有幾家新藝術風格外觀的商店。

往聖佛列迪亞諾教堂 (San Frediano)

往羅馬圓形劇場 (Anfiteatro Romano)

遊客須知

□ 公路圖 C2. 100,000. Piazza Ricasoli. Piazzale Verdi. Vecchia Porta San Donato, Piazzale Verdi 2. (0583) 41 96 89. 週三,週六.骨董市集:每月第3週末. ; Estate Musicale音樂季(7月至9月); Luminara di Santa Croce聖十字之光(9月13日).

VIA SANT ANDREA
VIA DEL CARMINE
VIA SAN GREGORIO
V.D. CHIAVI D'ORO

歸尼吉塔
這座櫟樹長在頂層的中世紀塔樓 (Torre dei Guinigi)，是盧卡最著名的地標。

VIA SANTA CROCE
VIA SANT ANASTASIO
VIA GUINIGI

PIAZZA BERNADINI

VIA SANTA CROCE

PIAZZA DEI SERVI

往波托尼別墅 (Villa Bottoni) 與國立美術館 (Pinacoteca Nazionale)

主教座堂博物館
這座最近才開放的博物館 (Museo del Duomo)，主要展示聖馬丁諾教堂的瑰寶。

VIA A. VALLISNERI

VIA DELL' ARCIVESCOVADO

往植物園 (Giardino Botanico)

★ 聖馬丁諾教堂
建於11世紀的盧卡主教座堂 (San Martino)。大理石建築與鐘樓極突兀地嵌合為一。從圓柱、拱廊和華美的裝飾來看，其正立面堪稱華麗的比薩仿羅馬式風格的典範。

圖例

--- 建議路線

0公尺　　　　　　300
0碼　　　　　　　300

探訪盧卡

聖佛列迪亞諾
教堂的鑲嵌畫

　　盧卡由厚實的紅磚牆所圍繞，隔絕了外界的交通和現代世界，因而塑造出特別的城市個性。磚牆建於1504至1645年，是歐洲保存得最好的文藝復興時期的防禦工事。圍牆內的盧卡，是座平靜的窄巷之城，原封不動地保留了古羅馬的道路區劃。盧卡地形平坦，因此許多當地人使用自行車，增添了此城的迷人魅力。

從歸尼吉塔俯瞰盧卡的景色

🔷 聖馬丁諾教堂
San Martino
見176-177頁。

🏛 羅馬圓形劇場
Anfiteatro Romano
Piazza del Mercato.

　　古羅馬圓形劇場的原有建材逐漸移作他用，時至今日，只留下依圓形劇場外形而造的市場廣場（見165頁）。廣場四周圍繞著依附劇場外牆而建的中世紀房舍，此外形仍保存完好，令人想起盧卡確是在西元前180年左右由羅馬人建造的。四面有低矮的拱道，即當年野獸和格鬥士進場競技的大門所在位置。

🏛 歸尼吉大廈
Palazzo dei Guinigi
Via Sant'Andrea 41. ☎ (0583) 485 24. ●歸尼吉塔 ○ 每日. ● 12月25日. □ 需購票.

　　曾是權勢顯赫的歸尼吉家族在盧卡的幾座產業之一，歸尼吉是此城15世紀時的統治者。這座紅磚豪宅建於14世紀

末，有晚期哥德式的尖拱窗。緊靠其旁的是令人震撼的41公尺高的衛塔：歸尼吉塔 (Torre del Guinigi)，上面有座小型屋頂花園，茂密的聖櫟樹突出其上，顯得不太協調。

🌺 植物園
Giardino Botanico
Via dell'Orto Botanico 14. ☎ (0583) 44 21 60. ○ 3-9月：每日；10-4月：週一至週六. □ 需購票. 🔷

　　盧卡怡人的植物園擠在城牆的一個角落裡，1820年設立，遍植許多托斯卡尼的植物。

🏛 主教座堂博物館
Museo del Duomo
Via Arcivescovado. ☎ (0583) 49 05 30. ○ 每日9am-7pm. □ 需購票. 🔷

　　設於14世紀昔日的總主教公館內，陳列聖馬丁諾主教座堂的寶藏，包括一個罕見的12世紀法國利摩日 (Limoges) 地區製作的琺瑯首飾盒，可能用來存放聖湯瑪斯·貝克 (St Thomas Becket) 的遺物。「比薩尼的十字架」(Croce di Pisani) 乃文虔佐·迪·米凱雷 (Vincenzo di Michele) 於1411年所作，是金匠藝術的傑作。

🏛 國立歸尼吉博物館
Museo Nazionale Guinigi
Via della Quarquonia. ☎ (0583) 460 33. ○ 週二至週日. □ 需購票. 🔷 部分區域.

國立歸尼吉博物館
典藏的仿羅馬式
石獅

　　這座莊嚴宏偉的文藝復興別墅是為保羅·歸尼吉 (Paolo Guinigi) 所建，他於1400至1430年間統治盧卡。地面層的大廳收藏著盧卡及附近地區的雕刻品。上層的畫廊陳列著油畫、家具和取

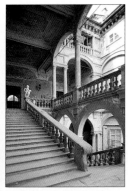

普法那大廈中優美的廊道階梯

自盧卡主教座堂的詩班席樓廂。

🏛 **普法那大廈**
Palazzo Pfanner
⬤ 整修中暫不開放.

建於1667年，是座堂皇的屋宇，屋後有座托斯卡尼最怡人的傳統式庭園 (在城牆上漫步時，也可以看得此園)。佈置於18世紀的花園中央通道，羅列著巴洛克風格的古羅馬神話男女神祇雕像，夾雜著種在赤陶缸中的檸檬樹。豪宅本身擁有18至19世紀宮廷服飾的豐富收藏，許多陳列的服裝是絲製的，那時許多盧卡家族都因經營製作和出口這種服飾而致富。

🏛 **拿破崙廣場**
和百合花廣場
Piazza Napoleone
e Piazza del Giglio

這兩個廣場幾乎連在一起。前者是在1806年設計興建，當時拿破崙指派其妹艾莉莎強行統治盧卡。廣場上的雕像是她的繼任者波旁的瑪莉·路易，雕像面對著公爵府 (Palazzo Ducale)，由安馬那提於1578年建造。雕像後方是百合花廣場，廣場南邊有百合花劇院 (Teatro del Giglio)。羅西尼 (Rossini) 的最後一部歌劇「威廉泰爾」(William Tell) 就是在此首演。

🏛 **蒲契尼之家**
Casa di Puccini
Corte San Lorenzo 8(Via di Poggio). ☎ (0583) 58 40 28. ⭕ 週二至週日. ⬜ 需購票.

蒲契尼誕生於此，如今成了這位歌劇作曲家的聖地。房舍內有他的肖像、歌劇作品中的戲服，和他用來創作最後一部歌劇「杜蘭朵公主」(Turandot) 的鋼琴。這部歌劇在他死時尚未完成，後由艾爾法諾 (Alfano) 接手寫完。

🏛 **國立美術館**
Pinacoteca Nazionale
Via Galli Tassi 43. ☎ (0583) 555 70. ⭕ 週二至週日. ⬜ 需購票.

設於17世紀的曼吉豪宅 (Palazzo Manzi) 內，有同時期的油畫及家具收藏，還有布隆及諾 (Bronzino)、彭托莫 (Pontormo)、索多瑪 (Sodoma)、沙托 (Sarto)、丁多列托 (Tintoretto) 和羅薩 (Rosa) 的作品。

作曲家蒲契尼

🏛 **城牆 Mura**
周長4.2公里(2.5哩). ☎ (0583) 462 57(導遊).

建於1504至1645年，城牆上有條蜿蜒的步道。波旁的瑪莉·路易於19世紀初將城牆改建為有兩排行道樹的大眾公園。漫步其上，美景無限，令人心曠神怡。偶爾也有參觀其中一座稜堡的導覽活動。

在林蔭夾道的城牆步道間的聖多那托門 (Porta San Donato)

聖馬丁諾教堂

打穀:
9月的勞動

　　　盧卡最與眾不同的主教座堂聖馬丁諾教堂 (San Martino)，其正立面緊鄰不協調的鐘樓，以供奉聖馬丁 (St Martin) 為主。13世紀的正立面上，有極為複雜的裝飾，包括描述聖馬丁生平事蹟，他就是用劍將斗篷割開，以和乞丐分享的羅馬士兵。此外也有描述「每月的勞動」的浮雕，以及嵌入粉紅、綠和白色大理石的鑲板，描繪狩獵、孔雀和花朵。

聖器收藏室中的祭壇畫「聖母與聖人」是吉爾蘭戴歐 (Ghirlandaio, 1449-94年) 的作品。

圓頂的禮拜堂圍著環形殿

素淨的仿羅馬式拱柱的雕刻柱頭

奇維塔利 (Matteo Civitali) 所作的大理石小聖堂 (Tempietto, 1184年)

★ 伊拉莉亞・卡列多之墓
美麗的石像為德拉・奎洽 (della Quercia) 所作，是保羅・歸尼吉嬌妻伊拉莉亞 (Ilaria del Carretto) 的肖像。

重要特色
★ 正立面
★ 聖顏
★ 伊拉莉亞・卡列多之墓

★ 聖顏
備受尊崇的13世紀木雕肖像「聖顏」(Volto Santo)，曾被中世紀的朝聖者認為是基督的門人尼哥底母 (Nicodemus) 在基督受難之時所刻的。

★ 正立面
山牆式的正立面有三層華麗的柱列 (1204年)。每根圓柱的雕刻都不相同,包括生動的狩獵圖。

鐘樓建於1060年,本作為衛塔。在併為教堂部分後,於1261年又加建了兩層。

遊客須知

Piazza San Martino. ☎ (0583) 95 70 68. ◯ 6月至9月:7am-12:30pm,3:30-7pm;10月至2月:7am-中午,3-5:30pm;3月至5月:7am-中午. ✝ 週一至週六7:30am,9am,6pm;週日與宗教節日8am,10:30am,中午. ♿

在教堂中殿和廊道屋頂上方的牛眼窗,使這座極高的十字形教堂中殿光線十足。

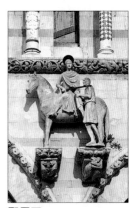

聖馬丁
這座聖人分贈斗篷的雕像只是複製品。13世紀的真蹟如今就在主教座堂入口內。

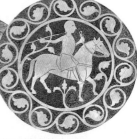

細工鑲嵌的大理石
正立面遍布描繪日常生活、神話和詩歌的情景。注意大門右邊角柱上的迷宮圖案。

尼可拉・畢薩諾
(Nicola Pisano, 1200-78年) 在左側門廊雕刻了「東方博士朝聖行」和「卸下聖體」。

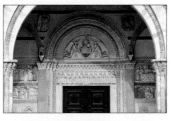

門道的雕刻
13世紀的浮雕描述聖雷古盧斯 (St Regulus) 被斬首的情景,在中央門道附近是「每月的勞動」,顯示每季須作的勞務。

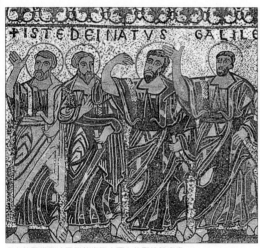

盧卡的聖佛列迪亞諾教堂正立面上的聖徒鑲畫

🔒 聖佛列迪亞諾教堂
San Frediano

Piazza San Frediano. ◯每日.

教堂的立面十分惹人注目,特別吸引人的是幅多彩的13世紀鑲嵌畫:由貝林吉也利畫派 (School of Berlinghieri) 製作的「基督升天」。內部右側,有座壯麗的仿羅馬式洗禮盤,側面刻有基督生平及摩西的故事。其中戲劇化的一幕,是摩西及其隨眾穿著12世紀的甲冑,看來像是十字軍,和駱駝隊一起穿越分開的紅海。

亞斯皮提尼 (Aspertini) 的濕壁畫 (1508-09年) 在北側廊道的第2座禮拜堂中,描繪盧卡的寶貴聖物「聖顏」(見176頁) 故事,讓人見識到此城16世紀時的風貌。教堂內還有一尊木製彩色聖母像,由奇維塔利雕刻,以及在三十禮拜堂 (Cappella Trenta) 內,由德拉·奎洽以整塊大理石刻成的祭壇畫,採多翼式,有5座哥德式尖塔的聖龕。

🔒 廣場上的聖米迦勒教堂
San Michele in Foro

Piazza San Michele. ◯每日.

絕妙而華美的比薩仿羅馬式正立面,足以和聖馬丁諾教堂相媲美。英國藝術家兼藝術史家羅斯金 (Ruskin, 見53頁),在19世紀時曾努力喚起世人對義大利藝術的關注,花了許多時間來素描此教堂螺旋大理石圓柱及克斯馬蒂式 (Cosmatesque) 細工鑲嵌大理石。正立面幾乎因過華而顯得俗麗,鑲嵌大理石描繪野獸和馬背上的

廣場上的聖米迦勒教堂正立面的細部裝飾

獵人,遠多於基督教的主題。只有山牆上擁有巨翅的聖米迦勒雕像,及兩個護衛天使,點明這是座教堂。教堂內無甚可觀,只除了剛被修復的利比 (Filippino Lippi) 畫作:「聖海蓮娜、傑洛姆、賽巴斯提安和洛克」(Saints Helena, Jerome, Sebastian and Roch),為其最美畫作之一。外面的廣場被15和16世紀豪宅大廈所環繞,如今大部分是銀行所在,而南邊普列托里歐大廈 (Palazzo Pretorio) 的門廊內,有盧卡最傑出的藝術家兼建築師奇維塔利的19世紀雕像。

🏪 菲隆戈街 Via Fillungo

盧卡主要的購物街,蜿蜒穿越市中心直到羅馬圓形劇場 (見174頁),是黃昏漫步的好去處。街的北端靠近聖佛列迪亞諾教堂,有幾間以新藝術風格鑄鐵裝飾的商店,而建於13世紀聖克里斯托佛洛教堂 (San Cristoforo),則位於往南的半路上,有本地藝術家的作品展。

🏪 波提尼別墅
Villa Bottini

Via Elisa. 📞 (0583) 49 14 49.
●花園 ◯週一至週六.

建於16世紀末,以牆垣圍繞的美麗花園如今已對外開放。偶爾也舉辦夏日露天音樂會。

波提尼別墅與花園

盧卡近郊一日遊

這趟駕車之旅帶你遊覽盧卡周邊最佳別墅。離開盧卡後，首站是仿羅馬式的布蘭柯里教區教堂：聖喬治教堂；再到古代拱橋抹大拉的馬利亞橋，亦稱「魔鬼橋」。盧卡溫泉則有建於1840年的美麗吊橋，橫越利馬河 (Lima)。

及其壯麗的花園位在小鎮下方，而皮諾丘公園就在路的另一邊。繼續前行到托里加尼別墅，內有13至18世紀的瓷器和家具。旅程終點為17世紀的曼西別墅，花園裡有月神及其他異教神祇雕像，十分怡人。

柯洛迪 (Collodi) 因街道既陡且窄，不易行車，宜徒步遊此村。迦佐尼別墅

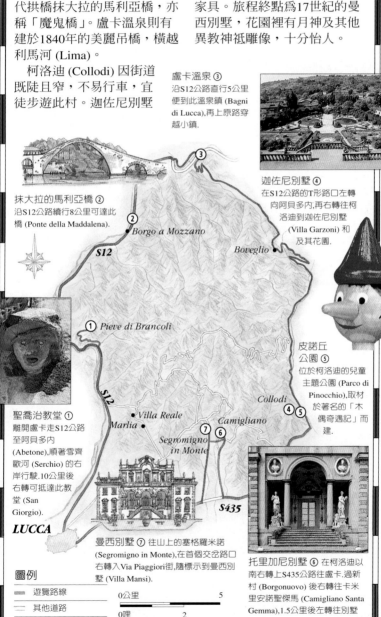

盧卡溫泉 ③
沿S12公路直行5公里便到此溫泉鎮 (Bagni di Lucca)，再上原路穿越小鎮.

抹大拉的馬利亞橋 ②
沿S12公路續行8公里可達此橋 (Ponte della Maddalena).

Borgo a Mozzano

S12

Boveglio

迦佐尼別墅 ④
在S12公路的T形路口左轉向阿貝多內,再右轉往柯洛迪到迦佐尼別墅 (Villa Garzoni) 和及其花園.

① Pieve di Brancoli

Collodi

皮諾丘公園 ⑤
位於柯洛迪的兒童主題公園 (Parco di Pinocchio),取材於著名的「木偶奇遇記」而建.

聖喬治教堂 ①
離開盧卡走S12公路至阿貝多內 (Abetone),順著雪齊歐河 (Serchio) 的右岸行駛.10公里後右轉可抵達此教堂 (San Giorgio).

LUCCA

Villa Reale
Marlia

Camigliano
Segromigno in Monte

④ ⑤

⑦ ⑥

S435

圖例

〓　遊覽路線
〓　其他道路

0公里　　　　　5
0哩　　　　　2

曼西別墅 ⑦ 往山上的塞格羅米諾 (Segromigno in Monte),在首個交叉路口右轉入Via Piaggiori街,隨標示到曼西別墅 (Villa Mansi).

托里加尼別墅 ⑥ 在柯洛迪以南右轉上S435公路往盧卡.過新村 (Borgonuovo) 後右轉往卡米里安諾聖傑馬 (Camigliano Santa Gemma),1.5公里後左轉往別墅 (Villa Torrigiani).

華蓋浴場是蒙地卡提尼最古老且最著名的溫泉浴場,重建於1925至1928年

柯洛迪 *Collodi* ⑫

□ 公路圖 C2. 👥 3,000.

　　這座小鎮有2個主要觀光點:迦佐尼別墅及其露台花園,延伸直抵山腰,以及專為兒童設立的皮諾丘公園。

　　名著「木偶奇遇記」(L'autore delle Avventure di Pinocchio) 的作者羅倫齊尼 (Lorenzini) 生於佛羅倫斯,但叔叔是迦佐尼別墅的管理人,故他在童年時常來此逗留。深情的回憶使他以柯洛迪為筆名,1956年時,此鎮為回報其厚愛,設立此主題公園。公園內以鑲嵌畫及雕刻展現木偶歷險經過,還有迷宮、遊樂場、展示中心和兒童餐廳。

🏛 迦佐尼別墅
Villa Garzoni
📞 (0572) 42 92 66. ●別墅 🔲 整修中暫不開放. □ 需購票.
●花園 🔲 每日. □ 需購票.
🌳 皮諾丘公園
Parco di Pinocchio
📞 (0572) 42 93 42. 🔲 每日.
□ 需購票. ♿

培夏 *Pescia* ⑬

□ 公路圖 C2. 👥 18,123. 🚉 ℹ️
Piazza Mazzini. (0572) 49 22 40.
🛒 週六.

　　此地批發花卉市場是全國最大的花市之一。小鎮略顯髒亂,不過仍有值得一觀之處。聖方濟教堂中有貝林吉耶利 (Berlinghieri) 所作「聖方濟的生平」(1235年) 濕壁畫。他認識聖方濟,聖方濟在此畫完成前9年去世,因此據稱此畫最酷似其本人的肖像。主教座堂

由費爾利 (Antonio Ferri) 於1693年改造成巴洛克風格,有座壯觀的鐘樓。市立博物館藏有少量宗教油畫和彩繪手抄本,霧之谷考古博物館則展有附近美麗的「霧之谷」(Valdinievole) 的發掘物。

🏛 聖方濟教堂
San Francesco
Piazza San Francesco. 🔲 每日.
🏛 主教座堂 **Duomo**
Piazza del Duomo. 🔲 每日.
🏛 市立博物館
Museo Civico
Palazzo Galeotti, Piazza Santo
Stefano 1. 📞 (0572) 49 00 57.
🔲 週三,週五,週六.
🏛 霧之谷考古博物館
**Museo Archeologico della
Valdinievole**
Piazza Leonardo da Vinci 1. 📞
(0572) 47 75 33. 🔲 週一至週五.

蒙地卡提尼浴場 ⑭
Montecatini Terme

□ 公路圖 C2. 👥 22,500. 🚉 ℹ️
Viale Verdi 66. (0572) 77 22 44.
🛒 週四.

　　在托斯卡尼眾多的溫泉城鎮中,蒙地卡提尼浴場最值得一遊。李歐波提內浴場 (Terme Leopoldine, 1926年) 為古典神殿風格,因李歐波多一世大公爵 (Leopoldo I) 而命名,他於18世紀首先鼓勵開發

培夏河,流經已耕耘的沃土

蒙地卡提尼高地村主廣場上的劇院建築

此地。最豪華的是新古典式華蓋浴場 (Terme Tettuccio, 1925-28年)，有環列的大理石浴池、噴泉和新藝術風格瓷磚，描繪懶洋洋的寧芙女仙。塔樓浴場 (Terme Torretta) 因其仿中世紀的高塔而得名，此處舉行的下午茶音樂會頗著稱，而檉柳浴場 (Terme Tamerici) 則有照料極佳的花園。訪客可憑日票到浴場飲用礦泉水，並在閱覽室、寫作室和音樂室休閒。威爾第大道41號 (Viale Verdi 41) 的溫泉浴場管理處 (Direzione delle Terme) 可提供詳情。

　　從蒙地卡提尼浴場出發的熱門旅遊團，乃搭纜車上到一座古代設防的小村落蒙地卡提尼高地 (Montecatini Alto)。安靜的主廣場上，有些骨董店和口碑不錯的餐廳。由堡壘眺望，山野風光一覽無遺，本地人稱之為「小瑞士」。

　　布吉亞尼塞橋 (Ponte Buggianese) 附近的聖米迦勒教堂中，可看到以基督受難為題的現代壁畫，為佛羅倫斯藝術家安尼哥利 (Annigoni, 1910-88年) 所作。

　　蒙蘇曼諾浴場 (Monsummano Terme) 是另一著名的溫泉城鎮，當地的義者洞穴溫泉，其蒸氣可作為具醫療效果的吸入劑。

🏠 **聖米迦勒教堂**
San Michele
Ponte Buggianese. ☐ 每日。

🚌 **義者洞穴**
Grotta Giusti
Monsummano Terme.
☎ (0572) 510 08. ☐ 4月至11月. ☐ 需購票.

建於20世紀初的檉柳浴場，為新哥德式風格

享受托斯卡尼的礦泉

　　古羅馬人首先發現沐浴的療效，也是首先開發托斯卡尼全區所發現的火山溫泉者。他們在此建了許多綜合性的浴場，以供駐紮於佛羅倫斯和席耶納等地的老兵休養。其中有些礦泉，例如位於沙杜尼亞 (Saturnia, 見234頁) 的，至今仍沿用羅馬名。

　　其他的礦泉也在中世紀和文藝復興時期崛起：席耶納的聖卡德琳 (St Catherine, 1347-80年, 見215頁)苦於癩癇症 (一種結核病)，以及患關節炎的羅倫佐・梅迪奇 (Lorenzo de Medici, 1449-92年)，都在維紐尼溫泉 (Bagno Vignoni, 見222頁) 的硫磺泉中沐浴，以治療病痛。

1920年代宣傳溫泉的海報

　　托斯卡尼的溫泉在19世紀早期盛極一時，當時盧卡溫泉 (Bagni di Lucca) 是歐洲最時尚的溫泉中心之一。帝王將相經常來此 (見170頁)。然而，19世紀的溫泉文化以社交為主，調情嬉戲和賭博重於療養。

　　時至今日，像吸入含硫磺蒸氣、飲用飽含礦物質的泉水、水療按摩、沐浴和敷泥 (泥療)等方式，皆被用來治療各種疑難雜症：從肝病到皮膚病及氣喘等。許多遊客仍循例到時尚的溫泉浴場去，例如：蒙地卡提尼浴場 (Montecatini Terme) 或蒙蘇曼諾浴場 (Mansummano Terme)，不僅為了醫療效益，也為了休閒和找人作伴。

皮斯托亞 *Pistoia* ⑮

T字形禮拜堂
的象徵符號

此地的市民在13世紀以惡毒及詭計多端而獲惡名，此污點至今尚未真正消失。起因緣於白派 (Bianchi) 和黑派 (Neri) 的世仇鬥爭，甚至廣及其他城市。在皮斯托亞的窄弄小巷中經常發生暗殺事件，最慣用的武器是由本市鐵匠打造，名爲「皮斯托」(Pistole) 的小匕首，他們也精於打造外科手術工具。此城現在仍因金屬製造業而繁榮，古市區中心則有幾座精美建築。

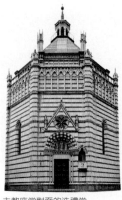

主教座堂對面的洗禮堂

⛪ 聖贊諾主教座堂
Cattedrale di San Zeno
Piazza del Duomo. ⭕ 每日.
♿ 側入口.

主教座堂廣場 (Piazza del Duomo) 爲本城的主廣場，聖贊諾主教座堂及其龐大的鐘樓高聳於此。內部有許多喪葬紀念碑，其中最精緻的是在南側廊道中的奇諾·達·皮斯托亞 (Cino da Pistoia) 之墓，他是但丁的朋友兼詩友。墓旁供奉聖詹姆斯 (St James) 的禮拜堂及其銀製祭壇，裝飾有6百座以上的雕像和浮雕。最早的始作於1287年，而祭壇則直到1456年才全部完成。那段期間，幾乎所有托斯卡尼著名的銀匠全都投入此卓越的設計中。布魯內雷斯基 (Brunelleschi) 亦在其中，他在轉入建築業前，是以金屬工藝作爲事業的起點。廣場對面還有座1359年建成的八角形洗禮堂。

🏛 教區博物館
Museo di Sanzeno
Palazzo dei Vescovi, Piazza del Duomo. ⛟ (0573) 36 92 72. ⭕ 週二，週四與週五. ⬜ 需購票.
📷♿ 部分區域.

設於修復完美

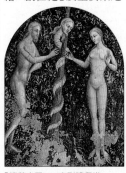

馬里尼所作的雕像
「帕摩娜」(Pamona)

的主教府 (Palazzo dei Vescoli) 中，就在主教座堂隔壁。地下室內可看到挖掘出的古羅馬建築遺跡，樓上則有本地金匠於13至15世紀所作精緻的聖物箱、十字架和聖杯。

🏛 市立博物館
Museo Civico
Palazzo del Comune, Piazza del Duomo. ⛟ (0573) 37 12 96. ⭕ 週二至週日. ⬜ 需購票. ♿

設於廣場對面的市政大廈 (Palazzo del Comune) 樓上，展出包括中世紀的祭壇畫到20世紀皮斯托亞藝術家、建築師和雕刻家的作品。

🏛 馬里諾·馬里尼中心
Centro Marino Marini
Palazzo del Tau, Corso Silvano Fedi 72. ⛟ (0573) 302 85. ⭕ 週二至週日. ⬜ 需購票. ♿

皮斯托亞最有名的20世紀畫家馬里諾·馬里尼 (1901-80年) 的作品，如今存放在T字形大廈 (Palazzo del Tau) 中爲他而設的博物館內。展出的素描和鑄像按他的風格發展順序陳列。馬里尼擅長

以青銅或黏土雕塑風格樸素的作品。

⛪ T字形禮拜堂
Cappella del Tau
Corso Silvano Fedi 70. ⭕ 週二至週六.

禮拜堂因建造它的修士們穿有T字形 (希臘字母) 的斗篷而得名，這記號象徵權杖。堂內有描繪「創世紀」及聖安東尼

「墮落之罪」，T字形禮拜堂

住持 (St Anthony) 生平的濕壁畫，這位聖人創立獻身看護殘疾的修會。

⛪ 城外的聖喬凡尼教堂
San Givanni Fuorcivitas
Via Cavour. ⭕ 每日.

建於12世紀的城外的聖喬凡尼教堂 (即城外的聖若望教堂，因它昔日位於城牆外)，門廊上方有仿羅馬式「最後的晚餐」浮雕，內部則有喬凡尼·畢薩諾 (Giovanni Pisano)

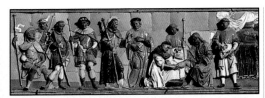

喬凡尼・德拉・洛比亞為樹幹醫院所作的橫飾帶 (1514-25年) 局部

遊客須知

□ 公路圖 C2. 🚶 93,000. 🚇
Piazza Dante Alighieri. 🚉
Piazza San Francesco. 🚌
Palazzo dei Vescovi, Piazza
del Duomo 4. (0573) 216 22.
🚌 週三與週六. □ 提早打
烊:週六下午(夏季),週一上午
(冬季). 🎪 Giostra dell'Orso
賽會(7月25日).

製作的聖水盆,以大理石
刻成象徵各種美德的雕
像,並有座同樣精巧的講
壇,有古里葉摩・達・比薩
(Guglielmo da Pisa) 於
1270年所雕刻的新約聖
經故事。

🔼 聖安德烈亞教堂
Sant'Andrea

Via Sant'Andrea 21. □ 每日.

步行穿過車軸廣場
(Piazza della Sala) 便到
聖安德烈亞教堂,熱鬧的
露天市場就設於此廣場
上。門廊上方有仿羅馬
式浮雕「東方博士朝聖
行」,教堂內有喬凡尼・
畢薩諾設計的講壇 (1301
年)。有人認為這是他最

傑出的作品,甚至比在
1302年為比薩主教座堂
所作的講壇更卓越 (見
155頁)。

🔼 沼澤上的聖巴托洛梅歐教堂
San Bartolomeo in Pantano

Piazza San Bartolomeo 6. □ 每日.

仿羅馬式教堂建於760
年,著名的講壇由歸多・
達・柯摩 (Guido da
Como) 所刻。

🏥 樹幹醫院
Ospedale del Ceppo

Piazza Giovanni XXIII.

這座醫院兼孤兒院創
建於1277年。主建築立面
上,最引人注目的是上彩
赤陶鑲板 (1514-25年),

由喬凡尼・德拉・洛比亞
(Giovanni della Robbia)
所作,繪有「七種慈悲善
行」,門廊則由米開洛佐
(Michelozzo) 所設計。

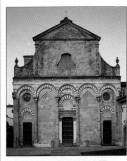

聖巴托洛梅歐教堂的正立面

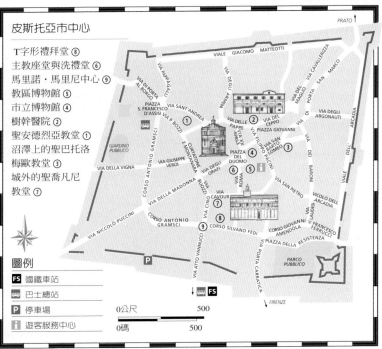

圖例

🚉 國鐵車站
🚌 巴士總站
🅿 停車場
🛈 遊客服務中心

0公尺　　　　500
0碼　　　　　500

普拉托 *Prato* ⑯

13世紀開始，普拉托就是義大利最重要的紡織城之一。最有名的市民之一，是擁有鉅富的達提尼 (Datini, 1330-1410年)，他因歐利哥 (Origo) 作的「普拉托的商人」(1957年) 而不朽。達提尼將錢全部遺贈給慈善事業，此城也仍保有其部分遺產。普拉托也因聖母的衣帶 (Cingolo della Vergine) 而吸引朝聖者，備受珍視的聖物保存於主教座堂，每年只展示5次。

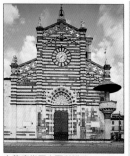
主教座堂正立面與講壇

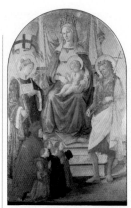
利比修士所繪的「樹幹醫院的聖母」(Madonna del Ceppo)

🔺 主教座堂 Duomo
Piazza del Duomo. ⬭ 每日.

位於主廣場上，展示神聖衣帶的講壇就在正立面右方，橫飾帶由唐那太羅 (Donatello) 設計。教堂內左側第1座禮拜堂存有聖母的衣帶，每年復活節週日、5月1日、8月15日、9月8日和聖誕節，在講壇上公開展示。禮拜堂中有賈第 (Agnolo Gaddi) 所繪的濕壁畫，敘述衣帶如何傳到普拉托。堂中還有利比修士 (Fra Lippi) 的傑作「施洗約翰的生平」(1452-66年)；而「莎樂美」(Salome) 則是利比的妻子路克蕾西亞·布提 (Lucrezia Buti) 的肖像。

🏛 主教座堂藝品博物館
Museo dell'Opera del Duomo
Piazza del Duomo 49. 📞 (0574) 293 39. ⬭ 週三至週一 ☐ 需購票.

藏有巴托洛米歐 (Bartolomeo) 為衣帶所作的聖物箱 (1446年)，以及菲力比諾·利比 (Filippino Lippi) 的「聖露西」(St Lucy)，他是利比修士和路克蕾西亞之子。

🚋 市政廣場
Piazza del Comune

此城的大街馬佐尼街 (Via Mazzoni)，往西可達小型的市政廣場，廣場上有座酒神噴泉，由達卡 (Tacca) 所造的噴泉原作，收藏在市政大廈 (Palazzo Comunale)。

🏛 市立博物館
Museo Civico
Palazzo Pretorio, Piazza del Comune. 📞 (0574) 61 63 02. ⬭ 週三至週一. ☐ 需購票.

館藏包括由達迪 (Daddi, 1312-48年) 繪的祭壇畫「神聖衣帶的故事」，以及利比修士的「樹幹醫院的聖母」，特別繪出達提尼的肖像，他是樹幹醫院和育幼院的主要贊助者 (見183頁)。

🚋 達提尼大廈
Palazzo Datini
Via Ser Lapo Mazzei 43. 📞 (0574) 213 91. ⬭ 週一至週六. ♿

已改成博物館，收藏14萬件商業文件和達提尼的帳本，歐利哥便據此寫成傳記小說。

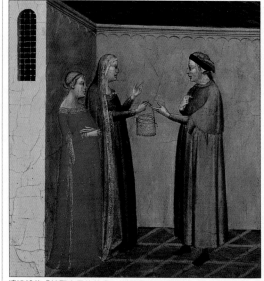
達迪繪的「神聖衣帶的故事」，收藏於市立博物館

⚓ 監獄的聖母教堂

Santa Maria delle Carceri

Piazza delle Carceri. ○ 每日.

　聳立在一座監獄的地點上，1484年，獄牆上曾奇蹟地顯現了聖母的身形。教堂圓頂及內觀，是桑加洛 (Giuliano da Sangallo) 的傑作，描繪福音傳道者的藍白色上釉赤陶圓盤，則是德拉‧洛比亞 (Andrea della Robbia) 的作品。

⚓ 皇帝的城堡

Castello dell'Imperatore

Piazza delle Carceri.

○ 週三至週一.

　這座壯麗的城堡，是由神聖羅馬帝國皇帝腓特烈二世 (Frederick II) 於1237年所建。

🏛 紡織品博物館

Museo del Tessuto

Viale della Repubblica 9.

【 (0574) 57 03 52. ○ 須預約.

　普拉托的經濟命脈是

遊客須知

☐ 公路圖 D2. 🏠 167,580.
FS Prato Centrale and Porta al Serraglio. 🚌 Piazza Ciardi and Piazza San Francesco. 🛈 Via Cairoli 48. (0574) 241 12.
🎪 週一. ☐ 提早打烊:週一上午(冬季);週六下午(夏季).

紡織業，位於城南的博物館以圖表將其發展史呈現出來。陳列包括古織布機以及各類衣料，包括華美的刺繡、天鵝絨、蕾絲和織錦。

🏛 魯伊吉‧派奇當代藝術中心 Centro per l'Arte Contemporanea Luigi Pecci

Viale della Repubblica 277. 【 (0574) 57 06 20. ○ 週三至週一.
☐ 需購票. ♿

　這座重要的文化中心，成立於1988年，經常交替展出當代藝術、舉辦演奏會和電影欣賞。

腓特烈二世於1237年所建的皇帝的城堡

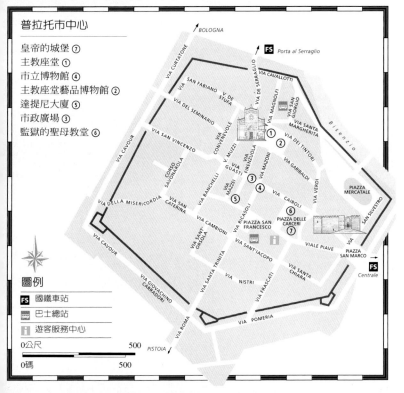

普拉托市中心

圖例

FS 國鐵車站
🚌 巴士總站
🛈 遊客服務中心

0公尺　　　500
0碼　　　500

托斯卡尼東部地區 *Eastern Toscana*

此區從慕傑羅 (Mugello) 和卡山提諾 (Casentino) 的森林到維納 (La Verna) 的山區，都有絕佳的自然美景。長久以來，隱士和神秘主義者喜愛其人跡罕至，而此處古隱修派的修道院亦仍興旺。只有在托斯卡尼這些地區，才會產生像畢也洛・德拉・法蘭契斯卡 (Piero della Francesca) 這樣的藝術家，他為阿列佐 (Arezzo) 的聖方濟教堂所繪飾的濕壁畫遠近馳名。

托斯卡尼東部的主要交通路線是A1高速公路 (A1 Autostrada)，高速的交通流量順此線沿著亞諾河谷通向阿列佐和羅馬。遠離這條繁忙幹道以外的地區，則遊客罕至，有陡峭的山峰，遍布著山毛櫸、橡樹和栗樹。在秋天尤其迷人，慕傑羅和卡山提諾廣大的森林呈現如火般的紅色和金黃色。此時也是蘑菇和松露的盛產季節。此地區東邊的小型山區牧場放牧著羊群，以及漂亮的白牛，這種白牛在羅馬時期很受重視，被用作祭典的犧牲。這裡也是聖人、隱士和修道院的地區。據說維納山頂上的聖域是聖方濟 (St Francis) 蒙受「聖痕」的地方。位於卡馬多利 (Comaldori) 的11世紀隱居處，原欲作為本篤會 (Benedictine) 的隱修地，以便能完全與世隔絕，卻因宗教節日來此的遊客而門庭若市，因此不得不在附近設置了遊客服務中心。瓦隆布羅薩 (Vallombrosa) 的修道院有非常壯麗的森林，米爾頓 (Milton) 深受感動，曾在敘事詩「失樂園」(Paradise Lost) 中詳加描述。對藝術愛好者而言，此區是屬於畢也洛・德拉・法蘭契斯卡的地方。他在阿列佐的濕壁畫，直到19世紀末之前都極受忽視，而今則被公認為世界最偉大的系列壁畫之一。

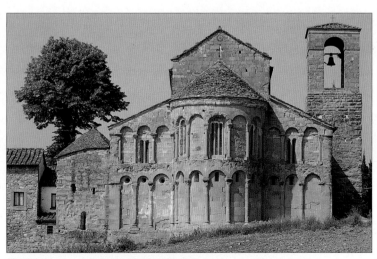

畢比耶納 (Bibbiena) 的聖伊波里多與多納托教區教堂 (Pieve di Santi Ippolito e Donato)

◁ 蒙地爾奇 (Monterchi) 周圍肥沃豐饒的鄉野田園

托斯卡尼東部地區之旅

古城阿列佐 (Arezzo) 和山城科托納 (Cortona) 一樣，有陡峭的街道、狹窄如梯的小巷，以及古老屋舍，能充分滿足欲探索文化、藝術和建築的遊客。此地也吸引了喜好大自然的人，有森林、草地和小溪，適宜徒步尋幽。眾多標示清楚的小徑和野餐區亦助長旅客前往，特別是環繞在瓦隆布羅薩 (Vallombrosa) 和卡馬多利 (Camaldoli) 修道院四周美麗的古老森林。

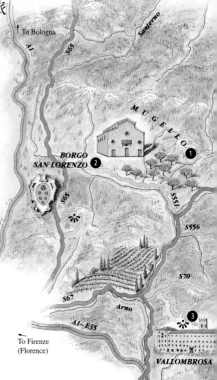

To Bologna

MUGELLO

BORGO SAN LORENZO ②

①

To Firenze (Florence)

Arno

③

VALLOMBROSA

圖例

高速公路	
主要公路	
次要公路	
河流	
❈	觀景點

0公里 ——— 10
0哩 ——— 10

科托納的景色，有陡峭的街道和中世紀的塔樓

交通路線

經此區的主要高速公路:A1高速公路 (A1 Autostrada),以及連結畢比耶納 (Bibbiena),波皮 (Poppi) 和卡山提諾 (Casentino) 的S71公路,能快捷抵達大部分地方.其他的公路則有賞心悅目的田園風光,特別是S70公路在瓦隆布羅薩附近有很好的視野,不過須提防陡坡及U形急轉彎.卡山提諾的某些道路非常狹窄.路上有些頗值得順道瀏覽的地方,但以時速限於40公里 (25哩) 而言,得有充足的時間才行.巴士和鐵路運輸很有限,有鐵路快車從佛羅倫斯到阿列佐,那裡有班次不定的巴士駛往該地區鄰近的其他大城鎮.

To Firenze (Florence)

To Siena

本區名勝

安吉亞里 ⑫
阿列佐 ⑭
畢比耶納 ⑦
聖羅倫佐村 ②
卡馬多利 ⑤
卡普列塞的米開蘭基羅 ⑩
卡山提諾 ⑨
科托納 ⑰
維納 ⑧
魯奇南諾 ⑯
聖沙維諾山 ⑮
蒙地爾奇 ⑬
慕傑羅 ①
波皮 ⑥
聖沙保爾克羅 ⑪
史提亞 ④
瓦隆布羅薩 ③

卡山提諾的原始森林——一個豐富的生態保育領域

STIA

⑤ CAMALDOLI

POPPI
⑥

⑦
BIBBIENA

⑧ LA VERNA

S208

CASENTINO

S71

Arno

⑩ CAPRESE MICHELANGELO

⑨

E45

⑪
SANSEPOLCRO

⑫ ANGHIARI

Tevere

→ To Perugia

⑬ MONTERCHI

⑭ AREZZO

S73

Canale Maestro

E78

S71

⑮ MONTE SAN SAVINO

⑯ LUCIGNANO

⑰ CORTONA

聖沙維諾山的中世紀街道

↓ To Roma (Rome)

慕傑羅 Mugello ❹

□ 公路圖 D2. 🚉 🚌 Borgo San Lorenzo. ℹ Piazza Dante 29, Borgo San Lorenzo. (055) 845 87 93 (週一,週三,週五:上午).

　　景致美麗的S65公路，經過此區南端的德米朵夫公園。在此可看到山神阿培尼諾 (Appennino) 的巨形雕像，由姜波隆那 (Giambologna) 所刻。北邊的蒙地塞納里歐修道院有整個地區的絕佳視野。再往東則是釀酒村盧菲那 (Rufina)。

🌳 德米朵夫公園
Parco Demidoff
Via Fiorentina 6, Pratolino. ☎ (055) 40 94 27. ◻ 5月至9月:週四至週日. □ 需購票. ♿
⛪ 蒙地塞納里歐修道院
Convento di Montesenario
Via Montesenario 1, Bivigliano. ☎ (055) 40 64 41. ●教堂 ◻ 每日. ●修道院 ◻ 須申請.

聖羅倫佐村 ❷
Borgo San Lorenzo

公路圖 D2. 🏠 15,500. 🚉 🚌 ℹ Via Palmiro Togliatti 45. (055) 849 53 46. 🚌 週二.

　　1919年地震後，即穩固地加以重建，爲慕傑羅最大市鎮。聖羅倫佐教區教堂有座古怪的仿羅馬式鐘樓，底部數層爲圓形，頂端則呈六角形。環形殿中有新藝術風格藝術家奇尼 (Chini)

在聖羅倫佐村的聖方濟聖龕

所作的壁畫 (1906年)，他也作了聖方濟的聖龕，即位於教堂外的神祠。西邊是附有15世紀花園的打穀城堡，和如城堡般有座笨重鐘樓的卡法糾羅別墅。在梅迪奇家族最早興建的別墅中，這兩座是米開洛佐 (Michelozzo) 爲老柯西摩所建的。

⛪ 聖羅倫佐教區教堂
Pieve di San Lorenzo
Via Cocchi 4. ◻ 每日.
🌳 打穀城堡
Castello del Trebbio
San Piero a Sieve. ☎ (055) 845 87 93 (週一,週三,週五:上午). ◻ 復活節週日至10月:週二,週四,週五 (須預約). □ 需購票. ♿ 部分區域.
🏛 卡法糾羅別墅
Villa di Cafaggiolo
Cafaggiolo, Barberino di Mugello. ◻ 每日 (須預約). ☎ (055) 845 87 93 (週一,週三,週五:上午). □ 需購票. ♿ 部分區域.

瓦隆布羅薩的森林景色

瓦隆布羅薩 ❸
Vallombrosa

□ 公路圖 D2. 🚌 從Florence. ☎ (055) 86 20 29. ●教堂 ◻ 每日. ●修道院 ◻ 須預約.

　　瓦隆布羅薩的修道院周圍都是林地，通往這裡的路上風景如畫。瓦隆布羅薩修會由聖維斯多米尼 (Saint Visdomini) 於1038年建立。他立志要說服志趣相同的貴族加入行列，放棄財富而採嚴謹簡樸的生活方式。然而修會在16至17世紀間發展得有錢而有勢，修道院在那時加以設防，成爲今日所見面貌。而今，修會仍有20位左右的修士。

　　英國詩人米爾頓曾於1638年到此一遊。當地的美景激發出他的靈感，錄在敘事詩「失樂園」的一個章節中。

史提亞的升天聖母教堂正立面

史提亞 *Stia* ❹

□ 公路圖 D2. 👥 3,017. 🚊 🚌
ℹ️ Piazza Tanucci 65. (0575) 50 41 06. 🚫 週二.

主廣場上有座仿羅馬式的升天聖母教堂,內有16世紀時由德拉·洛比亞 (Andrea della Robbia) 作的赤陶聖母與聖嬰像。附近有兩座歸迪家族 (Guidi) 的中世紀城堡:帕拉糾城堡有座迷人的花園,波恰諾城堡則設有農業博物館。

🏰 升天聖母教堂
Santa Maria Assunta
Piazza Tanucci. ⭘ 每日. ♿

🏰 帕拉糾城堡
Castello di Palagio
Via Vittorio Veneto.
📞 (0575) 58 33 88. ⭘ 7月至9月:週六至週日. ♿

🏰 波恰諾城堡
Castello di Porciano
Porciano. 📞 (0575) 58 26 35.
⭘ 5月中至10月中:週日. ♿

卡馬多利 *Camaldoli* ❺

□ 公路圖 E2. 🚌 從Bibbiena.
📞 (0575) 55 60 12. ●修道院與隱修處 ⭘ 每日. ●鳥類博物館 ⭘ 6月至9月:每日;10月至5月:須預約.□ 需購票. ♿

修道院創立於1046年,現仍有40名卡爾特修會 (Carthusian) 的修士。來此的遊客不僅想看修道院,也希望參觀位於2.5公里外原先的隱修處。從修道院出發,經一條狹窄而崎嶇的小路,穿越大片的森林,可抵達隱修處。這處原始森林是歐洲最富生態價值的地區之一,在1991年被定為國家公園。

隱修處始建於1012年,當時聖羅穆埃爾德 (San Romualdo) 率領一小群隨眾來此,以便與世界隔絕。而今的修士則以入世的方式經營設在修道院中的小咖啡屋。修士們仍如近千年前的前輩一樣,打理古修道院周圍壯麗的山毛櫸及栗樹森林。創於1543年的藥局,如今販售修士們製造的肥皂、化妝品和烈酒。

越過修道院前的道路,在停車場的對面有座私營小型鳥類博物館 (Museo Ornitologico Forestale),展有此區鳥類生態的豐富圖繪。

波皮 *Poppi* ❻

□ 公路圖 E2. 👥 6,700. 🚊 🚌
🚫 週二. ℹ️ Via Nazionale, Badia Prataglia(6月至9月:每日;10月至5月:週二至週日). (0575) 55 90 54.
🚫 週二.

此鎮較古老的部分位於巴士及火車終點站的高處,壯觀矚目的波皮城堡遠在畢比耶納 (見192頁) 就可看到。鎮南是歐洲生態動物園,專門保育瀕臨絕種的歐洲動物。沿亞諾河谷而上,往西北行一小段車程後,有11世紀的羅曼納城堡,從波皮便可望見此堡。但丁在14世紀初曾應本地首長之邀來此作客。羅曼納的教區教堂建於1152年,是典型仿羅馬式村落教堂。

🏰 波皮城堡
Castello di Poppi
📞 (0575) 52 99 64.
⭘ 週二至週日. □ 需購票. ♿

🐾 歐洲生態動物園
Zoo Fauna Europa
Poppi. 📞 (0575) 52 90 79. ⭘ 每日.□ 需購票. ♿

🏰 羅曼納城堡
Castello di Romena
Pratovecchio. 📞 (0575) 586 33. ⭘ 每日.

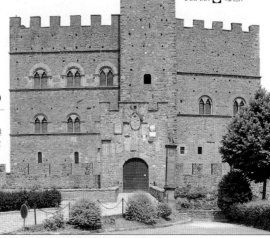

波皮城堡的塔樓凌駕於鎮上其他建築,可俯望整個卡山提諾

卡山提諾的田野風光

畢比耶納 Bibbiena **7**

□ 公路圖 E2. 👥 11,000. 🚉 🚌
🅸 Via Berni 29. (0575) 59 30 98.
🍴 週四.

此地區最古老的城鎮之一，中世紀時曾是阿列佐和佛羅倫斯互爭領土的目標，如今則是卡山提諾地區的商業中心。聖伊波里多與多納托教區教堂建於12世紀，內有精美的席耶納畫派油畫，以及比奇·迪·羅倫佐(Bicci di Lorenzo) 所作祭壇畫。主廣場塔拉提廣場 (Piazza Tarlati)，有望見波皮 (見191頁) 的絕佳視野。

🏠 聖伊波里多與
多納托教區教堂
Pieve di Santi Ippolito e Donato
Piazza Tarlati. 🅾 每日. ♿

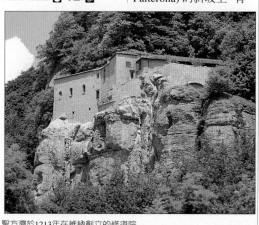

聖方濟於1213年在維納創立的修道院

維納 La Verna **8**

□ 公路圖 E2. 🚌 從Bibbiena.
🄲 (0575) 53 41. 🅾 每日.
♿ 部分區域.

維納修道院所在的裸露岩床被稱為「拉森那」(La Senna)，根據傳說，它是因基督死於十字架上時所發生的地震而崩裂。院址於1213年由當地的統治者卡塔尼伯爵 (Cattani) 贈予聖方濟。1214年時，聖方濟在此蒙受了「聖痕」。

修道院現今既是熱門觀光點，也是宗教中心。其現代建築無甚可觀，但藏有許多德拉·洛比亞的工作坊所作的雕像。一些有路標的小徑穿過周圍的森林，通往絕佳的觀景點。

卡山提諾 Casentino **9**

□ 公路圖 E2. 🚉 🚌 從Bibbiena.
🅸 Bibbiena.

廣大的卡山提諾地區位於阿列佐北邊，群山密布著原始森林，小村落散佈其間，是健行者最喜愛的地點。亞諾河源於此，法特隆納山 (Monte Falterona) 的斜坡上，有無數溪流衝向河谷與亞諾河匯合，並形成許多震耳欲聾的瀑布。

卡普列塞的
米開蘭基羅 **10**
Caprese Michelangelo

□ 公路圖 E2. 👥 1671. 🚌
從Arezzo. 🅸 Via Capuologo 1.
(0575) 79 39 12.

米開蘭基羅·波那洛提 (Michelangelo Buonarroti) 在1475年3月6日生於卡普列塞，當時他的父親暫任此鎮的執政官。而他的出生地，質樸的執政官官邸 (Casa del Podestà)，如今是米開蘭基羅博物館，內有其作品的照片和複製品。城牆上散佈著現代雕刻，視野極佳。

米開蘭基羅
(1475-1564年)

🏛 米開蘭基羅博物館
Museo Michelangelo
Casa del Podestà, Via Capuologo
1. 🄲 (0575) 79 39 12. 🅾 每日.

聖沙保爾克羅 **11**
Sansepolcro

□ 公路圖 E3. 👥 15,700. 🚌 🅸
Piazza Garibaldi 2. (0575) 74 05 36. 🍴 週二,週六.

繁忙的工業小城，以藝術家畢也洛·德拉·法蘭契斯卡 (Piero della Francesca) 的出生地而聞名。大部分的遊客都到市立博物館觀賞其作品。博物館設於14世紀的市政大廈 (Palazzo Comunale) 內，最有名的展品是畢也洛的濕壁畫「基督的復活」(1463年)。畢也洛其他幾幅作品，特別是「慈悲的聖母」(1462年) 也陳列於同一室內。

此地也保有一些其他

傑作,其中最重要的是
15世紀希紐列利
(Signorelli) 的「基督受
難像」(市立博物館),和
羅素·費歐倫提諾
(Rosso Fiorentino) 為聖
羅倫佐教堂所作的「卸
下聖體」。

🏛 市立博物館
Museo Civico
Via Aggiunti 65. (0575) 73 22
18. ◯ 每日. ☐ 需購票. &

🏛 聖羅倫佐教堂
San Lorenzo
Via Santa Croce. ◯ 須預約.
(0575) 74 05 36. &

安吉亞里 *Anghiari* ⑫

☐ 公路圖 E3. 🏚 5,874. 🚌 ℹ️
Via Matteotti 103. (0575) 74 92
79. 🚍 週三.

1440年佛羅倫斯和米
蘭之間發生安吉亞里戰
役,達文西原定以此為
題,為佛羅倫斯舊宮繪
濕壁畫。然而終未畫成,
堪稱文藝復興時期「失
落」的傑作。今日,這座
古老小鎮位於平靜的煙

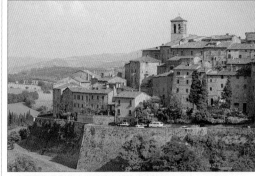

安吉亞里為典型的中世紀設有城牆的小鎮

草田之間,而煙草則是
台伯河 (Tevere) 上游谷
地的傳統農作。

🏛 台伯河谷高地博物館
**Museo dell'Alta Valle del
Tevere**
Piazza Mameli 16. (0575) 78
80 01. ◯ 每日.

在此可見到一些傑
作,例如德拉·奎洽
(della Quercia) 精美的木
製「聖母像」(1420年)。

🏛 恩典聖母教堂
Santa Maria delle Grazie

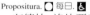

Propositura. ◯ 每日. &

有德拉·洛比亞工作坊
製作的主祭壇和聖櫃,還
有15世紀時喬凡尼
(Giovanni) 所繪的「聖母
與聖嬰」。

🏛 慈悲會博物館
Museo della Misericordia
Via Francesco Nenci 13. (0575)
78 95 77. ◯ 須預約.

慈悲會 (Misericordia)
是創立於13世紀的慈善
組織,如今為托斯卡尼提
供效率佳的救護車服務
(見277頁),這座小博物
館記錄了該會的功蹟。

蒙地爾奇 *Monterchi* ⑬

☐ 公路圖 E3. 🏚 1,910. 🚌 ℹ️
Arezzo. (0575) 707 10. 🚍 週日.

蒙地爾奇的墓園禮拜
堂於1460年時被畢也
洛·德拉·法蘭契斯卡選
為畫「聖母分娩」之所,
可能因其母埋葬在此之
故。這幅最近修復的濕壁
畫,現藏於聖母分娩博物
館。這幅作品交雜著曖昧
的氣氛,同時捕捉了聖母
即將臨盆的自豪,與懷孕
的疲憊感,以及知道她的
孩子將不是凡夫俗子而
承受的憂傷。

🏛 聖母分娩博物館
Museo Madonna del Parto
Via Reglia 1. (0575) 707 13.
◯ 週二至週日. ☐ 需購票.

畢也洛·德拉·法蘭契斯卡所繪的「基督的復活」(1463年)

阿列佐 *Arezzo* ⑭

阿列佐製作的金飾供銷全歐商店。此地也以聖方濟教堂中由畢也洛・德拉・法蘭契斯卡所繪的濕壁畫而聞名。吐火獸噴泉 (Fontana della Chimera) 依然屹立於車站附近，這是西元前380年時曾立於此的艾特拉斯坎青銅像 (見40頁) 複製品，明確地使人憶及此城市的過去。

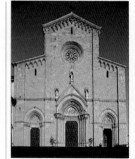

主教座堂的正立面，1914年才宣告完工

吐火獸噴泉

🔒 聖方濟教堂
San Francesco
見196-197頁.

🔒 聖母教區教堂
Pieve de Santa Maria
Corso Italia 7. ○ 每日. &

主要購物街義大利大道 (Corso Italia) 往上坡方向可到聖母教區教堂，華麗的仿羅馬式立面，在全托斯卡尼數一數二，交錯的圓拱有如繁複的金銀絲細工。壯麗的鐘樓建於1330年，又稱「百洞之塔」，取其有許多透空圓拱之故。

🏛 大廣場 Piazza Grande
以定期的骨董市場而聞名 (見268頁)。廣場西側，教友兄弟會館 (Palazzo della Fraternita dei Laici) 的立面外牆上裝飾著由洛些利諾 (Rossellino) 所作的聖母浮雕 (1434年)。建築的下半部建於

1377年，鐘塔及鐘樓則建於1552年。

⚔ 梅迪奇亞要塞與草地公園
Fortezza Medicea
e Parco il Prato
📞 (0575) 37 76 66. ○ 每日. &

小桑加洛 (Antonio da Sangallo) 設計的壯麗要塞，是為柯西摩一世而建。有部分在18世紀時遭到破壞，只剩下完整的城牆。由此可眺望亞諾河谷的優美景觀。草地公園亦值得一遊，園內有座詩人佩脫拉克 (Petrarch) 的巨像。他出生時的房子就在公園入口處。

🔒 主教座堂 Duomo
Piazza del Duomo. ○ 每日. &

1278年起建，直到1510年才落成，正立面則建於1914年。建築其大無比，有哥德式的內部，光線透過美麗的16世紀彩色玻璃窗照亮內部，彩窗由定居於阿列佐的法國藝術家馬席拉 (Marcillat) 製作。在15世紀主祭壇的左側牆上，可見到

塔拉提 (Tarlati) 的墳墓，他從1312年到1327年去世為止，是阿列佐的主教及統治者。墓旁則是畢也洛・德拉・法蘭契斯卡所作的小幅濕壁畫「抹大拉的馬利亞」。

🏛 主教座堂博物館
Museo del Duomo
Piazzetta behind the Duomo 13.
📞 (0575) 239 91. ○ 週四至週六.
□ 需購票.

自主教座堂移來的古文物中，有3座12至13世紀製作的「基督受難像」。同樣引人入勝的是洛些利諾的赤陶淺浮雕「天使報喜」(1434年)，以及瓦薩利 (Vasari) 的一些濕壁畫，和阿瑞提諾 (Aretino) 作的「天使報喜」。瓦薩利和阿瑞提諾都是本地人。

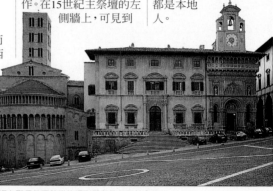

在大廣場上聖母教區教堂的環形殿與教友兄弟會館

瓦薩利之家
Casa del Vasari
Via XX Settembre 55. (0575)
30 03 01. 每日.

瓦薩利 (1512-74年) 在1540年為自己建了此宅，並在天花板和牆上飾以許多藝術家、友人和老師的肖像，及他自己望向窗外的自畫像。瓦薩利是位多產的畫家和建築師，其著作「傑出畫家、雕刻家和建築師列傳」(1530年) 更負盛名，是文藝復興時期當代偉大藝術家的記事，此書使他被推崇為首位藝術史家。

瓦薩利之家牆上的濕壁畫細部

國立中世紀與現代藝術博物館
Museo Statale d'Arte Medioevale e Moderna
Via di San Lorentino 8. (0575)
30 03 01. 每日. 需購票.

設於15世紀布魯尼大廈 (Palazzo Bruni) 內。中庭有許多建築殘餘和10至17世紀的雕刻。豐富多樣的典藏品，包括在義大利罕見的部分最佳馬爵利卡彩陶。並有一些安德利亞·德拉·洛比亞 (Andera della Robbia) 及其學徒製作的赤陶；瓦薩利和希紐列利的濕壁畫；以及19和20世紀藝術家的畫作。

羅馬圓形劇場與考古博物館
Anfiteatro Romano e Museo Archeologico
Via Margaritone 10. (0575) 208 82. 每日. 需購票(考古博物館).

博物館位於阿列佐南方，旁邊有座羅馬圓形劇場廢墟。館藏以大量羅馬時代的阿列丁尼器皿 (Aretine) 而聞名。

西元前1世紀的阿列丁尼器皿

遊客須知

公路圖 E3. 92,000. Piazza della Repubblica 22. Piazza della Repubblica. (0575) 37 76 78. 週六. Giostro del Saracino驅逐回蠻競武節(6月第3個週日與9月第1個週日). 提早打烊:週六(冬季:週一上午).

恩典聖母教堂
Santa Maria delle Grazie
Via di Santa Maria. 每日.

位於城鎮東南郊，於1449年落成，面對著麥雅諾 (Maiano) 設計的優美涼廊 (1482年)。教堂內由安德利亞·德拉·洛比亞建造的主祭壇，圍住帕里·迪·史比內洛 (Parri di Spinello) 所繪「聖母」濕壁畫 (1430年)。

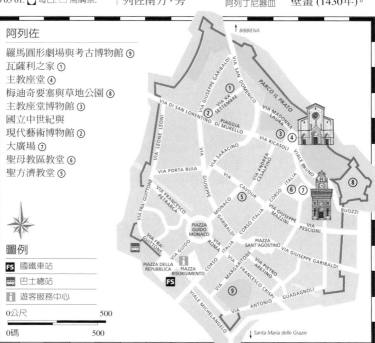

阿列佐

圖例

FS 國鐵車站
巴士總站
遊客服務中心

0公尺　　　500
0碼　　　500

聖方濟教堂

建於13世紀的聖方濟教堂 (San Francesco)
內有畢也洛・德拉・法蘭契斯卡所繪的濕壁畫
傑作「聖十字架的傳奇」(1452-66年)，是義大
利最偉大的濕壁畫系列之一。這組濕壁畫描繪
海蓮娜皇后 (Helena) 在耶路撒冷附近，發現由
分別善惡樹所作成的十字架，夏娃曾誘亞當吃
此樹所結禁果，因而犯下原罪。其子君士坦丁
大帝 (Constantine) 以之作為戰徽。事實上，
君士坦丁在313年簽署的米蘭敕令
中，授與基督教的官方認可。

誇張的帽子
畢也洛常將歷史人物描繪
成文藝復興時期的裝扮。

猶大 (Judas) 透
露藏十字架處

十字架返回
耶路撒冷。

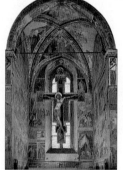

繪製的基督受難像
13世紀的基督受難像
(Crucifix) 為此濕壁畫系列
的焦點。在十字架底端的人
像，是這座教堂所供奉的聖
方濟。

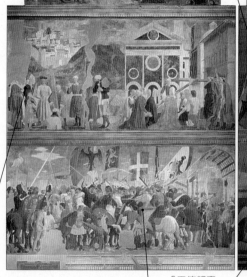

海蓮娜皇后看著十字架被掘
出。背景的城鎮象徵耶路撒
冷 (Jerusalem)，但其實是15
世紀阿列佐的寫真。

「天使報喜」
(Annunciation) 有莊嚴
人物和平靜氣氛，是畢
也洛神秘風格的典型

喬斯洛戰敗
這個戰爭場面 (The
Defeat of Chosroes)，描
繪文藝復興時期武裝衝
突的混亂。古羅馬雕
刻，特別是裝飾於石棺
上的戰爭場面，對畢也
洛有極大的影響。

亞當之死

這幅老年的亞當和夏娃的生動肖像，展現了畢也洛在解剖學上的巧技。他是文藝復興時期最先描繪裸像的藝術家之一。

這些先知像在這系列故事中顯然無足輕重，可能純粹用以裝飾而已。

遊客須知

Piazza San Francesco, Arezzo.
[(0575) 206 30.] 每日
8:30am至中午,2-6:30pm.
] 每日10am,11am,6pm.

濕壁畫中的建築反映出時尚的文藝復興時期的建築式樣（見23頁）。

十字架被埋入坑中。

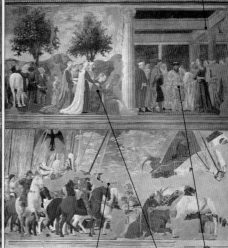

君士坦丁在開戰前夕夢見十字架。

君士坦丁以十字架作為戰徽。

示巴女王 (Sheba) 參拜十字架。

所羅門的握手

示巴女王和以色列王所羅門 (Solomon) 的握手禮，象徵著15世紀時對東正教與羅馬天主教會統合的期望。

托斯卡尼的菇類

Gamba secca
(Marasmius
oreades)

　　托斯卡尼人認為菇類是珍饌。除非你精於此道，否則採集菇類可能非常危險，不過你可在此區的餐廳中品嘗到最佳品種。小品種的有時剁碎混以大蒜泥，製成佐麵食的醬汁。許多餐廳菜單的前菜都包括菇類三味 (Funghi Trifolati, 用大蒜與荷蘭芹煎蘑菇)，或是炭烤波其尼菇 (Porcini)。甚受珍視的松露，通常只撒一點在家常自製的通心粉麵食上；因其香味濃厚，在食用時不宜多用。

採集Gallinacci(右)
和Tricolomi(左)

Spugnola
(Sparassis Crispa)

Prataiolo
(Lepista Personata)

Gallinacci
(Cantharellus
Cibrius)

Mazza di tamburo
(Lepiota Procera)

Porcino
(Boletus Edulis)

Orecchiette
(Pleurotus Ostreatus)

Morchella
(Morchella
Esculanta)

Gamba secca
(Marasmius Oreades)

托斯卡尼最佳菇類

名貴佳種都有濃烈的香味和彈性。由9月中旬到11月下旬，在卡山提諾 (見192頁) 和馬雷瑪 (見232頁) 的商店和市場中皆可買到。

波其尼菇

備受歡迎的波其尼菇 (Porciin)，無論新鮮的或乾貨，是少數全年皆可吃到的野生菇類之一。

聖沙維諾山 ⑮
Monte San Savino

□ 公路圖 E3. 👥 7,794. 🚉 🚌 ℹ️
Piazza Gamurrini 25. (0575) 84 30
98. 🚌 週三.

瓦迪奇安那平原
(Valdichiana) 原為多沼
澤且瘧疾肆虐的平原，在
16世紀由柯西摩一世將
之疏乾而開發出來，聖沙
維諾山鎮就位於此平原
西南角。

此鎮因農業繁榮，街道
旁林立著美麗的建築和
教堂。其中有些是文藝復
興鼎盛期的本地雕刻家
兼建築師康土奇
(Contucci) 所建，他通
常被稱為珊索維諾
(Sansovino)；還有一
些是與他同時代的
老桑加洛
(Antonio da
Sangallo) 所建。

本鎮的大街桑
加洛大道 (Corso
Sangallo)，起自佛
羅倫斯城門 (Porta
Fiorentina)，此門
由瓦薩利設計，
於1550年建造。
這條街道經過14世紀的
護城堡壘 (Cassero)，其外
牆如今幾乎被17世紀的
屋舍所遮住。從堡壘向外

本地製的花瓶，典
藏於陶器博物館

聖沙維諾山鎮的桑加洛大道

魯奇南諾呈圓形的街道規劃

眺望，視野甚佳，內部並
設有遊客服務中心及小
型的陶器博物館。沿著
街道再往上走，有珊索
維諾設計的商人涼廊
(Loggia dei
Mercanti)，及市政
大廈 (Palazzo
Comunale)，原是
桑加洛於1515年
為蒙地樞機主教
(Antonio
di Monte) 所建的
蒙地公館。珊索維
諾的房子位於蒙
地廣場 (Pizza di
Monte)。他規劃
了這座廣場，建
了位於聖奧古斯丁
教堂前有愛奧尼克式圓
柱的雅致雙層涼廊，又設
計了教堂旁的迴廊。教堂
內有瓦薩利的祭壇畫「聖
母升天」(1539年)。珊索
維諾磨損的墓石，則位於
講壇下方。

🏛 陶器博物館
Museo di Ceramica
Piazza Gamurrini. 📞 (0575) 84 30
98. 🕐 6月至10月：每日；11月至5
月：週六與週日. □ 需購票.
⛪ 聖奧古斯丁教堂
Sant'Agostino
Piazza di Monte. 🕐 每日. ♿

魯奇南諾 Lucignano ⑯

□ 公路圖 E3. 👥 3,349. 🚌 ℹ️
Piazza del Tribunale 1. (0575) 83
61 28. 🚌 週四.

迷人的中世紀小鎮，有
許多保存完好的14世紀
建築。街道規劃非常特
殊，由一組4個同心圓組
成，環繞著小鎮所在的山
丘頂，受古城牆保護。鎮
中心有4座小型廣場。

聯合教堂前有迷人的
階梯，其圓形狀對應出此
鎮的街道規劃。由波塔
(Porta) 在1594年完成的
教堂，內部有幾座1706年
添置的精緻木製鍍金天
使像。

14世紀的市政大廈
(Palazzo Comunale) 中設
有市立博物館。最受注目
的是巨大的金色聖物
箱，高達2.5公尺，由許多
藝術家於1350至1471年
間合製而成。由於其外
形，因此又被稱為「魯奇
南諾之樹」。此外值得一
提的是2件14世紀希紐列
利所繪油畫：一幅半圓壁
畫描繪聖方濟的手腳上
蒙受「聖痕」；以及「聖
母與聖嬰」。並有幾件精
美的13至15世紀席耶納
畫派的油畫，和瓦尼
(Lippo Vanni, 1341-75年)
繪的小幅聖母子油畫。

⛪ 聯合教堂 Collegiata
Costa San Michele. 🕐 每日. ♿
🏛 市立博物館
Museo Comunale
Piazza del Tribunale 22. 📞 (0575)
83 61 28. 🕐 週二至週日. □ 需購
票. ♿

科托納 Cortona ⑰

　　托斯卡尼最古老的城市之一。艾特拉斯坎人建立此城，在巨石牆基中仍可看見其遺跡。此城在中古時期是權力中心所在，能力抗像席耶納或阿列佐等較大的城鎮；在1409年被拿波里 (Napoli) 打敗後漸漸衰微，而後被賣給佛羅倫斯並失去自治灌。主要的街道國家街 (Via Nazionale)，較其他街道顯得異常平坦。許多像階梯般的小巷，例如絕壁巷 (Vicolo del Precipizio)，就遠比前者更具特性。

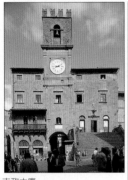

市政大廈

市政大廈
Palazzo Comunale
○ 不對外開放.

　　建於13世紀，並於16世紀初擴建，以合併獨特的高塔。其古老台階在向晚時是理想的流連處。

艾特拉斯坎學院博物館
Museo dell'Accademia Etrusca
Palazzo Casali, Piazza Signorelli 9.
【 (0575) 63 04 15. ○ 週二至週日. □ 需購票. & 部分區域.

　　藏有一些艾特拉斯坎重要工藝品，包括1件西元前4世紀獨特的青銅吊燈架 (見41頁)。並有許多埃及古文物，尤其是西元前1千多年在葬禮上使用的木船模型。主廳西側牆上，有描繪聖歌繆司女神波林尼亞 (Polymnia) 的濕壁畫，曾被認定是羅馬文物，但如今已確認是高明的18世紀贋品。

主教座堂 Duomo
Piazza del Duomo. ○ 每日. &

　　現存的教堂是由桑加洛在16世紀時設計的，早期仿羅馬式建築遺跡，則被併入西側立面。入口須穿過克里斯托凡尼洛 (Cristofanello) 所設計迷人的門廊 (1550年)。

教區博物館
Museo Diocesano
Piazza del Duomo 1. 【 (0575) 628 30. ○ 週二至週日. □ 需購票. &

　　設於16世紀的耶穌教堂 (Gesù) 中，館藏包括安基利訶修士繪的「天使報喜」、羅倫傑提的「基督受難圖」，以及希紐列利的「卸下聖體」。還有座羅馬石棺，刻著拉比特斯人 (Lapiths) 和人頭馬。

珍尼里街的中世紀房舍

珍尼里街 Via Janelli
　　街上的中世紀建築，是義大利現存最古老的部分之一。以厚實的板材支撐突出的上面樓層，形成撼人的景觀。

聖方濟教堂
San Francesco
Via Maffei. ○ 每日. &

　　由伊利斯 (Elias) 建於1245年，他是科托納人，繼承聖方濟成為修會領袖，他和希紐列利皆葬在此教堂。教堂內有幅「天使報喜」，是科托納 (Pietro da Cortona, 1596-1669年) 生平最後的作品，另有個10世紀的象牙聖物箱，陳列在拉迪 (Radi) 所建的聖龕中。

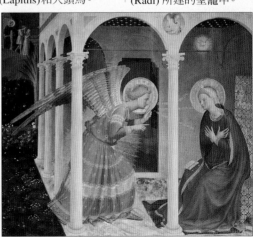

安基利訶修士的「天使報喜」(1428-30年)，藏於教區博物館

🚌 加里波的廣場
Piazza Garibaldi

位於此鎮東端，有出色的視野，最醒目的是美麗的文藝復興風格教堂：石灰岩探石場的恩典聖母教堂 (Santa Maria delle Grazie al Calcinaio)。

🏛 克魯西斯街和聖瑪格麗塔教堂
Via Crucis e Santa Margherita

克魯西斯街漫長的上坡道兩旁皆有花園，通往19世紀的聖瑪格麗塔教堂，此教堂在1947年被規劃成戰爭紀念物。路旁飾有塞維里尼 (Severinni, 1883-1966年) 作的未來派鑲嵌畫，描述基督受難的歷程。教堂於1856至1897年重建為仿羅馬哥德式風格，視野極佳可俯瞰四周田園。教堂內，祭壇右側擺有土耳其軍旗和提燈，是在18世紀的海戰中虜獲的。

恩典聖母教堂

🏛 恩典聖母教堂
Santa Maria delle Grazie

Calcinaio. ◯ 每日.

這座難以形容的文藝復興時期教堂(1485年)，是馬提尼 (Francesco di Giorgio Martini) 僅存的少數作品之一。須提出申請方可進入教堂，可經入口右邊的花園，到管理員屋舍洽詢。迷人的主祭壇(1519年)由柯瓦提(Covatti)建造，擁有15世紀的「石灰岩探石場的聖母」肖像，彩色玻璃是馬席拉(見194頁) 的作品。

遊客須知

□ 公路圖 E3. 🚶 22,620. 🚆 Camucia, Cortona東南方5公里(3哩), 🚌 Piazza Garibaldi. 🛈 Via Nazionale 42. (0575) 63 03 52. 🕑 週六. 🎉 Sagra della Bistecca牛排節(8月14-15日). ●商店 ◉ 週一上午.

🏛 畢達哥拉斯之墓
Tanella di Pitagora

往Sodo的公路旁. ◯ 每日.

其名由來，是因將科托納與畢達哥拉斯的誕生地克羅通內 (Crotone) 混淆所至。它更常被稱為「瓜形墳」，因為四周堆起現已長滿雜草的墓石而得名。

畢達哥拉斯之墓，典型的艾特拉斯坎瓜形墓

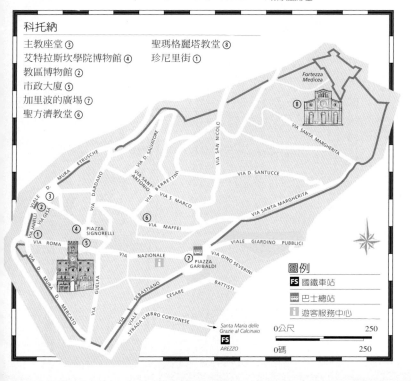

科托納

Fortezza Medicea

VIA SANTA MARGHERITA

VIA SAN NICOLO

VIA D. SANTUCCE

VIALE D. MURA ETRUSCHE

VIA D. SALVATORE

VIA DARDANO

VIA SANT ANTONIO

VIA BERRETTINI

VIA S. MARCO

VIA SANTA MARGHERITA

VIA JANELLI

VIA GESÀ

PIAZZA SIGNORELLI

VIA MAFFEI

VIA ROMA

VIA NAZIONALE

PIAZZA GARIBALDI

VIALE GIARDINO PUBBLICI

VIALE GINO SEVERINI

VIA D. MURA D. MERCATO

VIA GUELFA

VIA

VIALE S. SEBASTIANO

CESARE

BATTISTI

STRADA UMBRO CORTONESE

Santa Maria delle Grazie al Calcino

🚆 AREZZO

圖例

🚆 國鐵車站

🚌 巴士總站

🛈 遊客服務中心

0公尺 250

0碼 250

托斯卡尼中部地區 *Central Toscana*

本區以席耶納 (Siena) 為中心，為景致絕美的農業區，並因歷史悠久設有城牆的城鎮著名，例如聖吉米納諾 (San Gimignano) 和皮恩札 (Pienza)。席耶納北邊是「古典奇安提區」(Chianti Classico)，出產上等佳釀；南邊則是有圓形土丘的克利特 (Crete)，為千百年來的大雨侵蝕表土所造成，成為當地的地貌特色。

席耶納以北的山丘遍布葡萄園，農舍、別墅和宏偉的城堡零星點綴其間。其中有許多已改作豪華旅館或出租公寓，並附各種休閒設施，例如：網球場、游泳池和馬廄，成為最熱門的家庭度假區。

席耶納以南的克利特，可見到牧羊人牧養羊群，羊奶製成普受當地人喜愛的Pecorino乳酪。路旁和孤立的農莊四周都種了絲柏防風林，為空曠而原始的地貌帶來有如雕刻般的景致。連結這兩個地區S2高速公路，以中世紀朝聖者的路線為基礎；18和19世紀期間，遊學的旅行者 (見53頁) 也是循此路線。馬路沿線散佈著仿羅馬式教堂，河谷和通路有城堡和駐防的城鎮保衛著，大部分景觀在經歷悠悠歲月後，依舊沒有什麼改變。

長期衝突

本區歷史可謂佛羅倫斯和席耶納兩個城邦的長期鬥爭史。席耶納鼎盛期是在1260年於蒙塔佩提之戰 (Battle of Montaperti) 贏得勝利時，不過在席耶納屈服於黑死病的肆虐，以及1554至1555年佛羅倫斯對其圍城後所遭遇的壓倒性挫敗後，便趨向沒落。

這美麗地區和其他幾座中部城市命運相同，成了被遺忘的落後地區，好似凍結於時光中。但經過數世紀的忽視後，如今許多城鎮的優美中世紀末建築，都已妥善修復，使得此區成為托斯卡尼建築學上最值得探索的部分。

蒙地里吉歐尼 (Monteriggioni) 是美麗而保存良好城寨

◁ 歐恰的聖奎利柯 (San Quirico d'Orcia) 的一棟民宅，沐浴在晨光之中

To Firenz
(Florence

托斯卡尼中部地區之旅

　　席耶納這座美麗的城市,是探訪托斯卡尼心臟地帶的最佳起點。從這裡到北邊城堡星羅棋佈的奇安提,只有很短的車程,或者可拜訪古老的小鎮,例如:聖吉米納諾和蒙地普奇安諾 (Montepulciano)。雖然這些城鎮在白天擠滿觀光客,但夜幕低垂時,便恢復托斯卡尼歲月無侵的特色。絲柏、橄欖林、葡萄園、簡樸的教堂和石造的農舍,構成了美麗風光。

柳條編製的籃子,裝著細頸玻璃大罈運送本地產的奇安提酒

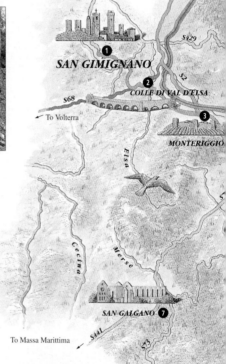

SAN GIMIGNANO ❶

❷ **COLLE DI VAL D'ELSA**

S68

S429

To Volterra

❸

MONTERIGGIO

Elsa

Cecina

Merse

SAN GALGANO ❼

To Massa Marittima

S441

S3

交通路線

本區主要道路是S2,向南穿過席耶納.S222則連結了佛羅倫斯和席耶納,並以「奇安提路線」(Chiantigiana) 而著稱,因為它穿越了奇安提產酒區.2條公路都有良好的巴士服務,在這兩座城市的旅行社也安排有前往主要觀光點的旅遊團.鐵路運輸則只限於佛羅倫斯至席耶納間.汽車最為便利,特別是在遊覽奇安提釀酒區時.

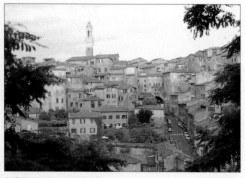

從環繞的山丘上眺望席耶納

圖例

To Grosseto

▰▰▰	高速公路
▬▬▬	主要公路
▱▱▱	次要公路
▨▨▨	風景路線
﹏	河流
✻	觀景點

0公里　　　　　10

0哩　　　　　　10

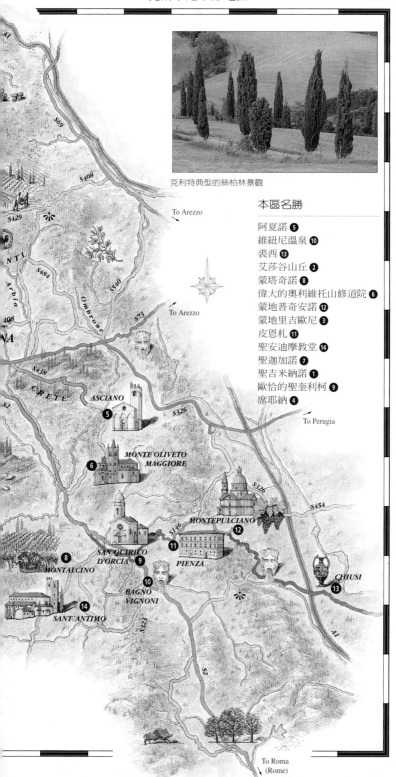

克利特典型的絲柏林景觀

本區名勝

阿夏諾 ❺
維紐尼溫泉 ❿
袞西 ⓭
艾莎谷山丘 ❷
蒙塔奇諾 ❽
偉大的奧利維托山修道院 ❻
蒙地普奇安諾 ⓬
蒙地里吉歐尼 ❸
皮恩札 ⓫
聖安迪摩教堂 ⓮
聖迦加諾 ❼
聖吉米納諾 ❶
歐恰的聖奎利柯 ❾
席耶納 ❹

坎帕那大廈,通往艾爾塔山丘的門戶

聖吉米納諾 ❶
San Gimignano

見208-211頁。

艾莎谷山丘 ❷
Colle di Vai d'Elsa

□ 公路圖 C3. 👥 17,200. FS 🚌
ℹ Via Campana 18. (0577) 92 27
91. 🛒 週五.

有兩個各自獨立的部分:下鎮和上鎮。較高的上鎮艾爾塔山丘 (Colle Alta) 有許多絕佳的中世紀建築。位置較低的現代化下鎮,則有許多販售本地製水晶玻璃的商店。

🏛 坎帕那大廈
Palazzo Campana
🌑 不對外開放。

矯飾主義風格的大廈,建在高架陸橋上,形成通往上鎮的門戶。

⛪ 主教座堂 Duomo
Piazza del Duomo. ◯ 每日.
📞 (0577) 92 01 80.

教堂內有座大理石的文藝復興式講壇,刻有聖母像的淺浮雕,被認爲是麥雅諾(Maiano)所作。

🏛 考古博物館
Museo Archeologico
Palazzo Pretorio, Piazza del
Duomo. 📞 (0577) 92 29 54.
◯ 週二至週日. □ 需購票.

收藏有本地艾特拉斯坎墳墓中出土的火葬骨甕。此建築曾是監獄,牆上有1920年代共產黨員寫的政治口號。

🏛 宗教藝術博物館
Museo d'Arte Sacra
Via del Castello 31. 📞 (0577) 92
38 88. ◯ 見市立博物館.

館藏有巴托洛·底·佛列迪(Bartolo di Fredi)描繪狩獵場面的濕壁畫,以及席耶納畫派的油畫。

市立博物館的小天使石膏刮畫

🏛 市立博物館
Museo Civico
Via del Castello 31. 📞 (0577) 92
38 88. ◯ 4月至9月:週二至週日;10月至3月:僅限週六,週日與國定假日. □ 需購票.

博物館設於督爺大廈(Palazzo dei Priori) 內,有席耶納畫派油畫收藏、艾特拉斯坎陶器和上鎮舊城的模型。主廳隔壁的禮拜堂有費爾利(Simone Ferri) 於1581年以壁畫繪飾的門廊。

⛪ 神父公館的聖母教堂
Santa Maria in Canonica
Via del Castello. ◯ 每日.

仿羅馬式的教堂有座簡樸的鐘鏤,正立面以砌磚爲飾,內有菲歐倫帝諾 (Fiorentino) 作的聖龕,展示聖母與聖嬰的生平場面。

⛪ 新門 Porta Nova
Via Gracco del Secco. ◯ 每日.

大型的文藝復興時期要塞,由桑加洛(Sangallo) 於15世紀設計,用來防衛來自沃爾泰拉道路的攻擊。

蒙地里吉歐尼 ❸
Monteriggioni

□ 公路圖 D3. 👥 720. 🚌

中世紀山頂城鎮中的瑰寶,建於1203年。由有14座堅固塔樓的城牆所圍繞,以抵禦佛羅倫斯的入侵,並捍衛席耶納北方領土邊境。但丁對此地印象深刻,並在「神曲」中,以此城爲地獄的明喻,他將「聳立著塔樓的環形城寨……」的蒙地里吉歐尼,比喻爲站在護城河中的巨人。

蒙地里吉歐尼的主廣場上,販賣各式工藝品的商店

　　城牆仍然保存完好，從艾莎谷山丘的路上眺望此牆，景色最好。城牆內有座大廣場、美麗的仿羅馬式教堂，幾座房舍、工藝商店、餐廳和銷售本地釀製的「蒙地里吉歐尼城堡」酒 (Castello di Monteriggioni) 的商店。

席耶納 Siena ❹

見212-219頁。

阿夏諾 Asciano ❺

□ 公路圖 D3. 🏠 6,250. FS ▭
ℹ Corso Matteotti 18. (0577) 71 95 10. ▭ 週六.

　　從席耶納到阿夏諾途經景觀奇特的克利特 (Crete)，黏土小丘幾乎寸草不生，有如巨大的蟻丘。阿夏諾主街馬提歐大道 (Corso Matteotti) 林立著時髦的商店和古典風格的華廈。在街道高處的長方形教堂廣場 (Piazza della Basilica)，有座建於1472年的大噴泉。噴泉對面是建於13世紀末仿羅馬式的聖阿加達長方形教堂。其旁為宗教藝術博物館，收藏的傑作包括羅倫傑提 (Lorenzetti) 的「天使長米迦勒」和杜

位於阿夏諾的仿羅馬式聖阿加達長方形教堂

契奧 (Duccio) 的「聖母與聖嬰」。考古博物館設於古老的聖伯納狄諾教堂 (San Bernardino)，展示的艾特拉斯坎文物，是在平奇小丘墳場內西元前7至4世紀墳墓中發掘出的。阿摩斯·卡西歐里博物館有卡西歐里所作的肖像，還有些本地藝術家的現代作品。

🏠 聖阿加達長方形教堂
Basilica di Sant'Agata
Piazza della Basilica. ▭ 每日.

🏛 宗教藝術博物館
Museo d'Arte Sacra
Piazza della Basilica.
ℂ (0577) 71 82 07. ▭ 須預約.

🏛 考古博物館
Museo Archeologico
Corso Matteotti 46.
▭ 週二至週日. □ 需購票.

🏛 平奇小丘墳場
Necropoli di Poggiopinci
Poggiopinci. ℂ (0577) 71 81 12.
▭ 須預約.

🏛 阿摩斯·卡西歐里博物館
Museo Amos Cassioli
Via Mameli. ℂ (0577) 71 87 45.
▭ 週二至週日. □ 需購票. ♿

偉大的奧利維托山修道院 ❻
Monte Oliveto Maggiore

□ 公路圖 D3. ℂ (0577) 70 70 17. ▭ 每日.

　　前往修道院途中，要經過濃密的絲柏林，並可見到險峻的懸崖和直達河谷底部的峭壁美麗景觀。修道院於1313年由奧利維托修會 (Olivetan) 建立，他們致力光大本篤會簡樸的修行戒律。15世紀修道院教堂屬巴洛克風格，內有精美的木質鑲嵌詩班席。緊鄰的大迴廊 (Chiostro Grande, 1427-74年)，牆上有聖本篤 (St Benedict) 生平事蹟的系列濕壁畫，由希紐列利 (Signorelli) 於1495年開始繪製，他完成了9幅畫面；剩下的27幅由索多瑪 (Sodoma) 於1508年完成，被認為是壁畫的經典之作。

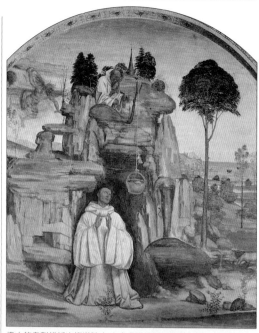

偉大的奧利維托山修道院內，由索多瑪繪製的「聖本篤的誘惑」

街區導覽：聖吉米納諾 San Gimignano ❶

聖吉米納諾獨特的天際線，在中古時期想必是信徒樂於見到的，因為它坐落在從北歐到羅馬的主要朝聖路線上，此鎮因而盛極一時，當時的人口是現在的2倍。1348年的黑死病，以及稍後朝聖路線的轉移，導致經濟日漸衰退。然而，自二次大戰後，因觀光業及本地的製酒業，使它得以迅速復甦。聖吉米納諾雖是小鎮，卻有豐富的藝術、不錯的商店和餐廳。

聖奧古斯丁教堂
巴托洛・底・佛列迪在此繪了「受苦的基督像」。

往聖奧古斯丁教堂
(Sant'Agostino)

★ **聖馬提歐街** (Via San Matteo) 與商業化的聖喬凡尼街相反，顧客主要為本地居民，販賣食物和酒類、服裝和其他典型托斯卡尼農產。

堡壘
(Rocca,
1353年)

聖喬凡尼街上的「洞窟」(La Buca) 商店，販賣本地酒類及野豬肉火腿.

★ **聯合教堂**
這座11世紀的教堂 (Collagiata) 內有賞心悅目的濕壁畫，包括巴托洛・底・佛列迪 (Bartolo di Fredi) 的「創世紀」(1367年)。

宗教藝術博物館與艾特拉斯坎博物館
Museo d'Arte Sacra e Museo Etrusco有珍貴的艾特拉斯坎及宗教藝術品。

鳥類學博物館
(Museo Ornitologico)

VIA SAN
VIA DIACCETO
VIA DI QUERCECCHIO

重要觀光點
★ 聯合教堂
★ 主教座堂廣場
★ 人民大廈

圖例
－ － － 建議路線

0公尺　　　　　　250
0碼　　　　　　　250

★ 主教座堂廣場
行政長官的舊宮 (Palazzo
Vecchio del Podestà, 1239年)
坐落於廣場 (Piazza del
Duomo) 上的古建築之間，
其塔樓可能是本鎮中
最古老的。

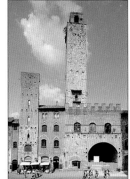

在巨塔 (Torre
Grossa) 的頂層俯
瞰，有絕佳的
視野。

遊客須知

□ 公路圖 C3. ♛ 7,041. ▬
Porta San Giovanni. ℹ Piazza
del Duomo 1. (0577) 94 00 08.
週四.●商店 ◐ 週一上午
(夏季);禮品店照常營業. ✤
守護聖者節:1月31日,3月12
日; Carnevale嘉年華會:2月;
Fiera di Santa Fina市集:8月第
1週; Fiera di Sant'Agostino市
集:8月19日; Festa della
Madonna di Pancole節:9月8
日.

★ 人民大廈
令人印象深刻的市政廳
(Palazzo del Popolo, 1288-
1323年)。在議會廳中有梅米
(Memmi) 的鉅作「尊嚴像」
(Maestà)。

水池廣場 (Piazza
della Cisterna) 因
廣場中央的水井
而得名。

市立博物館
這座美術館 (Museo Civico)
坐落於人民大廈的上層,收藏
有賓杜利基歐 (Pinturicchio) 最
後幾件作品之一:「聖母和聖格
列哥里及聖本篤」(Madonna with
Saints Gregory and Benedict, 1511年)。

聖喬凡尼
街 (Via San
Giovanni) 旁羅列
著販賣特產的商店。

PIAZZA DEL DUOMO · PIAZZA DELLA CISTERNA · VIA CAPASSI · VIA DEL CASTELLO · VIA DEGLI INNOCENTI · VIA SAN GIOVANNI · VIA PIANDORNELLA · VIA LOSTERELLA

探訪聖吉米納諾

聖奧古斯丁
教堂的壁畫

　　這「美麗塔樓之城」是保存最佳的中世紀城鎮之一。絕妙的天際線矗立著13世紀的高塔：原先76座中有14座保存了下來。當年建造這些塔樓，是作為私人要塞兼財富象徵。水池廣場 (Piazza del Cisterna) 四面是13至14世紀華宅，廣場上有建於1237年的水井。兩條主街：聖馬提歐街 (Via San Matteo) 與聖喬凡尼街 (Via San Giovanni) 羅列著商店，仍保有中世紀的風貌。

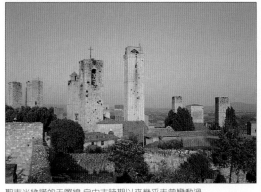

聖吉米納諾的天際線，自中古時期以來幾乎未曾變動過

行政長官的舊宮
Palazzo Vecchio del Podestà
Piazza del Duomo. 【 (0577) 94 03 40. ● 關閉.

　　位於市中心主教座堂廣場周圍的公共建築間，有座拱頂涼廊和51公尺高的無聊之塔 (Torre della Rognosa)，是城中最古老的塔樓之一。1255年曾通過一條法令，禁止建造超過這高度的塔，但這法規一再被對立的家族所違反。

市立博物館
Museo Civico
Palazzo del Popolo, Piazza del Duomo. 【 (0577) 94 03 40. ●博物館與塔樓 ◯ 每日(11月至3月:週二至週日).

　　設於主教座堂廣場南側的人民大廈 (Piazza del Popolo, 市政廳) 內。其塔樓於1311年落成，有54公尺高，是本城最高的。塔樓對外開放，頂層的視野絕佳。中庭內有14世紀塔迪歐‧迪‧巴托洛 (Taddeo di Bartolo) 作的「聖母與聖嬰」。但丁廳 (Sala di Dante) 內有碑文，記錄詩人於1300年向市議會提出的請願文，呼籲支持教皇

呈三角形的水池廣場上的12世紀水井和中世紀大廈華宅

黨 (Guelph)。牆上繪有由梅米 (Memmi) 繪的巨型「聖母登基」。

　　上層的藝術收藏，包括賓杜利基歐的「聖母和聖格列哥里及聖本篤」(1511年)。塔迪歐‧迪‧巴托洛的「聖吉米納諾和他的奇蹟」畫出這位聖人護持著此城。梅摩‧迪‧菲利普奇 (Memmo di Filippucci) 的「婚禮場面」濕壁畫 (14世紀初)，描繪一對夫妻沐浴和就寢，是14世紀托斯卡尼富有家族較特殊的日常生活紀錄。

宗教藝術博物館與艾特拉斯坎博物館
Museo d'Arte Sacra e Museo Etrusco
Piazza Pecori. 【 (0577) 94 22 26. ◯ 4月至10月:每日;11月至3月:週二至週日. □ 需購票.

　　要從皮柯利廣場 (Piazza Pecori) 進入博物館，廣場在夏季是巡迴藝人娛樂觀光客之地。地面層有座小禮拜堂，存有精巧的墓板。第一層樓典藏油畫、雕刻和來自聯合教堂的聖器，還有少量本地艾特拉斯坎文化的收藏。

聯合教堂 Collegiata
Piazza del Duomo. ◯ 每日.

　　12世紀仿羅馬式教堂，單調的建築立面與充滿異國風味的內觀大異其趣，為義大利濕壁畫最多的教堂之一。圓拱界隔中央廊道，畫有鮮明的藍白色條紋，拱頂則彩繪深藍色，點綴著金星。廊道的牆面遍布聖經故事系列濕壁畫。北側廊道中，濕壁畫分成三層，共有26件舊約聖經故事的插畫，包括「創造亞當和夏娃」、「挪

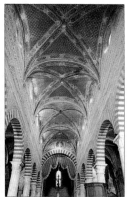

聯合教堂的穹頂，繪有金星圖案

亞和方舟」和「摩西過紅海」，由佛列迪於1367年完成。對面牆上則有基督生平的畫面，為1333至1341年間所作，現在被認定是梅米的作品。教堂後面中殿的牆面，有「最後的審判」為塔迪歐·迪·巴托洛所繪(1393-96年)。描述著受詛咒的靈魂在地獄中被魔鬼折磨的情形。

南側廊道外狹小的聖費娜禮拜堂(Cappella di Santa Fina)，有吉爾蘭戴歐(Ghirlandaio, 1475年)所繪的系列濕壁畫，敘述聖費娜的生平事蹟。教堂左側圓拱下的中庭，有通往洗禮堂的涼廊，內有吉爾蘭戴歐於1482年所繪的「天使報喜」濕壁畫。

堡壘 Rocca

Piazza Propositura. ◯ 每日.

建於1353年，16世紀時柯西摩一世勒令拆除，只剩一座塔樓留存下來。四面有公共花園，種滿無花果樹和橄欖樹，並可眺望有數百年釀酒歷史的葡萄園壯麗景色。

聖奧古斯丁教堂 Sant'Agostino

Piazza Sant'Agostino. ◯ 每日.

教堂於1298年啟用，簡樸的立面外觀，和裝飾繁複的洛可可風格內部截然不同，這些裝飾是由范維德利(Vanvitelli)所作。主祭壇上方是波拉幼奧洛(Pollaiuolo) 1483年作的「聖母加冕」，詩班席則繪滿系列濕壁畫「聖奧古斯丁的生平」(1465年)，由果左利(Gozzoli)及其助手們完成。

主入口右側的聖巴托洛禮拜堂(Cappella di San Bartolo)，有座麥雅諾(Maiano)在1495年完成的精緻大理石祭壇，有描述聖巴托洛梅歐(St Bartolomeo)所行神蹟的淺浮雕。

鳥類學博物館 Museo Ornitologico

「聖奧古斯丁的生平」的細部

Via Quercecchio. ☎ (0577) 94 13 88. ◯ 每日(11月至3月：週一、週日與國定假日). ◯ 需購票.

設於精巧的18世紀巴洛克式教堂內，與展示標本的箱子大異其趣，乃當地一位權貴的收藏。

14世紀初梅摩·迪·菲利普奇所繪的「婚禮場面」系列濕壁畫，藏於市立博物館

街區導覽：席耶納 *Siena* ❹

主要景觀位於扇形的田野廣場周圍的窄街巷弄。此城像羅馬一樣建於七座山丘上，幾乎沒有街道是平坦的。因此，時而可見全城呈現眼前，時而又身處在擁擠的中世紀建築間，增添遊覽樂趣。席耶納

教區的表徵：
獨角獸

共有17個教區 (contrade)，各區的動物表徵在雕刻、飾板和汽車貼紙上隨處可見。

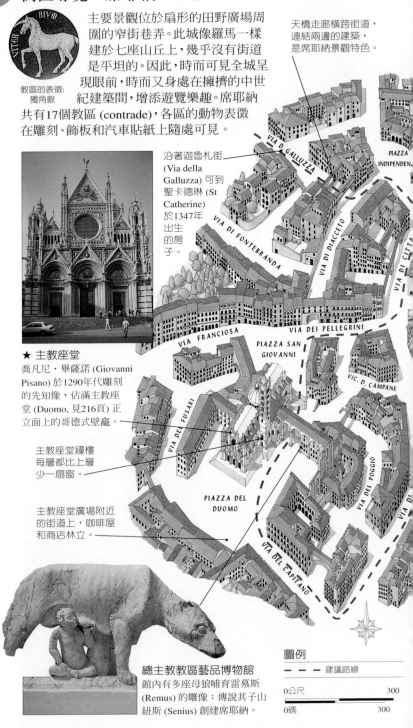

沿著迦魯札街 (Via della Galluzza) 可到聖卡德琳 (St Catherine) 於1347年出生的房子。

天橋走廊橫跨街道，連結兩邊的建築，是席耶納景觀特色。

★ 主教座堂
喬凡尼‧畢薩諾 (Giovanni Pisano) 於1290年代雕刻的先知像，佔滿主教座堂 (Duomo, 見216頁) 正立面上的哥德式壁龕。

主教座堂鐘樓每層都比上層少一扇窗。

主教座堂廣場附近的街道上，咖啡屋和商店林立。

總主教教區藝品博物館
館內有多座母狼哺育雷慕斯 (Remus) 的雕像；傳說其子山紐斯 (Senius) 創建席耶納。

圖例

－ － － 建議路線

0公尺　　　　300
0碼　　　　　300

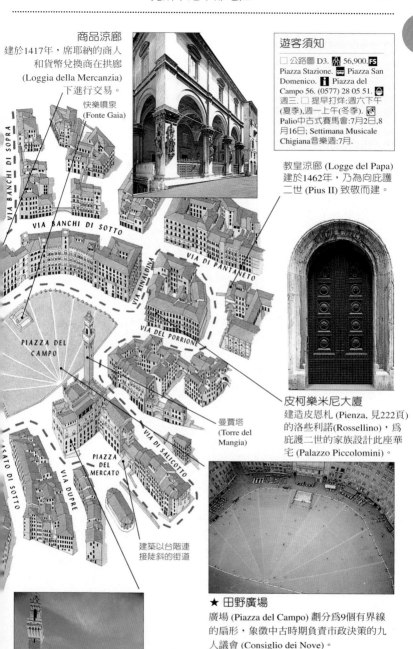

商品涼廊
建於1417年，席耶納的商人和貨幣兌換商在拱廊 (Loggia della Mercanzia) 下進行交易。

快樂噴泉 (Fonte Gaia)

遊客須知

□ 公路圖 D3. ⚉ 56,900. 🚉
Piazza Stazione. 🚌 Piazza San
Domenico. ℹ Piazza del
Campo 56. (0577) 28 05 51. ●
週三. □ 提早打烊:週六下午
(夏季),週一上午(冬季). 🎭
Palio中古式賽馬會:7月2日,8
月16日; Settimana Musicale
Chigiana音樂週:7月.

教皇涼廊 (Logge del Papa)
建於1462年，乃為向庇護
二世 (Pius II) 致敬而建。

VIA BANCHI DI SOPRA

VIA BANCHI DI SOTTO

VIA DI PANTANETO

VIA RINALDINA

VIA DEL PORRIONE

PIAZZA DEL CAMPO

皮柯樂米尼大廈
建造皮恩札 (Pienza, 見222頁)
的洛些利諾(Rossellino)，為
庇護二世的家族設計此座華
宅 (Palazzo Piccolomini)。

曼賈塔 (Torre del Mangia)

VIA DEL SALICOTTO

PIAZZA DEL MERCATO

SATO DI SOTTO

VIA DUPRE

建築以台階連接陡斜的街道

★ 田野廣場
廣場 (Piazza del Campo) 劃分為9個有界線
的扇形，象徵中古時期負責市政決策的九
人議會 (Consiglio dei Nove)。

★ 市政大廈
優美的哥德式市政廳
(Palazzo Pubblico) 於1342
年落成，鐘樓高達102公
尺，是義大利第二高的
中世紀塔樓。

重要觀光點
★ 主教座堂
★ 田野廣場
★ 市政大廈

探訪席耶納

席耶納是座陡峭的中世紀城市，小巷環繞著田野廣場。廣場四周的建築象徵此城1260至1348年間的黃金時代，當時富有的市民獻建大量公共建築。1348年開始衰退，有三分之一人口死於黑死病；2百年後，佛羅倫斯攻破此城前，有更多人死於長達18個月的圍城。戰勝者封殺席耶納的發展與建設，它在時光中凍結，直到最近才修復擠滿城中的中世紀建築。

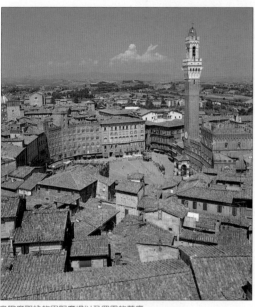

鳥瞰席耶納的田野廣場以及四周的華廈

🏛 田野廣場
Piazza del Campo

貝殼形的12世紀廣場周圍有許多優雅華廈，廣場的焦點是精巧的快樂噴泉 (Fonte Gaia)，有雕像裝飾的長方形大理石水池。現在所見的是19世紀複製品，由德拉·奎洽 (della Quercia) 於1409至1419年所作的原件，為免遭氣候破壞，已移至別處收藏。噴泉的浮雕以亞當和夏娃、聖母與聖嬰，以及各項美德為主題。自14世紀起，便經由25公里長的水道，將新鮮山泉引入城內噴泉中。

🏛 曼賈塔
Torre del Mangia
Piazza del Campo. 🔘 每日.
☐ 需購票.

市政大廈左邊高達102公尺的鐘塔，是義大利第二高塔樓，由一對李納多

田野廣場上的快樂噴泉

兄弟慕奇歐和法蘭契斯柯 (Muccio and Francesco di Rinaldo) 於1338至1348年所建。以首任敲鐘人來命名，此人綽號「曼吉亞瓜達尼」(Mangiaguadagni，意為好吃懶做)，因他非常懶惰。

🏛 市政大廈
Palazzo Pubblico
Piazza del Campo 1. 📞 (0577) 29 22 63. ●市立博物館(Museo Civico) 🔘 每日. ⬤1月1日,5月1日,12月1日,12月25日 ☐ 需購票. ♿

如今仍是本地的市政廳，不過中古時期的政務室已對外開放。主議會廳稱為「世界地圖廳」(Sala del Mappamondo)，以14世紀早期羅倫傑提 (Lorenzetti) 所繪的世界地圖而命名。有面牆飾有馬提尼 (Martini) 所作的「尊嚴像」(Maestà, 1315年)。對面有馬提尼不凡的濕壁畫，描繪全副武裝騎著馬的傭兵「歸多里奇歐·達·佛里安諾」。緊鄰的禮拜堂有塔迪歐·迪·巴托洛的濕壁畫「聖母的生平」(1407年)。

和平廳 (Sala della Pace) 內有著名的「好政府與壞政府的寓言」，乃羅倫傑提於1338年完成的兩幅寓意濕壁畫，是中世紀最重要非宗教系列畫作之一。「好政府」(見44頁) 的市民生活是繁榮的，而「壞政府」中則繪有滿街垃圾和荒廢的景

市政大廈內由馬提尼所繪的「歸多里奇歐‧達‧佛里安諾」(Guidoriccio da Fogliano, 1330年)

象。復興廳 (Sala del Risorgimento) 有19世紀晚期的濕壁畫，描繪在維克多‧艾曼紐二世國王 (Vittorio Emanuele II, 見52-53頁) 領導下，義大利邁向統一的過程。

皮柯樂米尼大廈
Palazzo Piccolomini
Via Banchi di Sotto 52.
(0577) 412 71.
週一至週六。 8月前2週。

　　席耶納最堂皇的私人豪宅，由洛些利諾於1460年代為富甲一方的皮柯樂米尼家族所建。如今則保存了席耶納從13世紀起的官方檔案。其他較特別的紀錄包括一份被認為是薄伽丘 (Boccaccio) 的遺囑。

國立美術館
Pinacoteca Nazionale
Via San Pietro 29.
(0577) 28 11 61. 週二至週日。 1月1日,5月1日,12月25日, 需購票。

　　典藏席耶納畫派的作品。羅倫傑提的「兩景」繪於14世紀，是風景畫的

早期範例，而皮耶特羅‧達‧多明尼克 (Pietro da Domenico) 的「牧羊人朝聖」，則顯示席耶納畫派如何在文藝復興的自然主義影響其他地區很久後，仍然保存其形式化的風格。

主教座堂 Duomo
見216-217頁。

總主教教區藝品博物館
Museo dell'Opera della Metropolitano
Piazza del Duomo 8.
(0577) 28 30 48.
每日。 1月1日,12月25日, 需購票。
部分區域。

畢薩諾的「席莫內」(Simone, 約1300年),總主教教區藝品博物館

　　設於主教座堂未完成的側廊道內。部分專用於陳列移自主教座堂外部的雕刻，包括喬凡尼‧畢薩諾作的哥德式雕像，因長期暴露於室外，而遭風雨嚴重侵蝕。杜契奧 (Duccio) 的雙面巨作「尊嚴像」，是席耶納畫派最佳作品之一。此圖於1308至1311年間繪成，曾置於主教座堂主祭壇上方，一面描繪聖母與聖嬰，另一面則繪有「基

督生平」。「尊嚴像」於1771年分成兩半，以便能同時展示兩面。

聖卡德琳之家的迴廊

聖卡德琳之家
Casa di Santa Caterina
Costa di Sant'Antonio.
(0577) 441 77. 每日。
　　席耶納守護聖者卡德琳 (Catherine, 1347-80年)，8歲就作了修女，經歷數次神召並蒙受聖痕。她說服格列哥里十一世 (Gregory XI)，在教廷被迫遷至阿維農 (Avignon) 67年後，於1376年將它遷回羅馬。她死在羅馬，並於1461年被追封為聖人。屋內飾有其生平傳奇的畫作，包括瓦尼 (Francesco Vanni) 和索里 (Sorri) 的作品，都是與她同時代的人。

席耶納主教座堂

　　席耶納的主教座堂 (Duomo, 1136-1382
年) 是義大利最壯觀的教堂之一，也是阿
爾卑斯山 (Alps) 以南少數純哥德式教堂
之一。1339年，席耶納人決定在其南側建
造新的中殿，使成爲基督宗教世界中最大
的教堂。但不久之後，黑死病侵襲此城，
瘟疫奪去許多人口，計畫就成了泡影。而
未完成的中殿現在則成爲收藏哥德式雕刻
的博物館。

★ **講壇鑲板**
由尼可拉‧畢薩諾 (Nicola
Pisano) 於1265至1268年所
刻，八角形講壇的鑲板描述
「基督的生平」。

★ **大理石拼花地板**
「屠殺無辜嬰兒」是大理石拼
花地板的系列故事之一。其他
的主題還包括中古時期的占星
學和煉金術。

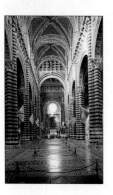

中殿
黑白雙色
大理石柱支撐
著拱頂。

施洗聖約翰禮拜堂
(Cappella di San
Giovanni)

重要特色

★ 大理石拼花地板

★ 皮柯樂米尼圖書館

★ 畢薩諾的講壇鑲板

★ **皮柯樂米尼圖書館**
賓杜利基歐 (Pinturicchio) 在
圖書館 (Libreria Piccolomini)
繪的的濕壁畫 (1509年)，描繪
護二世的生平 (見222頁)。他
此主持了腓特烈三世 (Frederic
III) 和葡萄牙的艾蕾歐諾拉
(Eleonora) 的訂婚儀式。

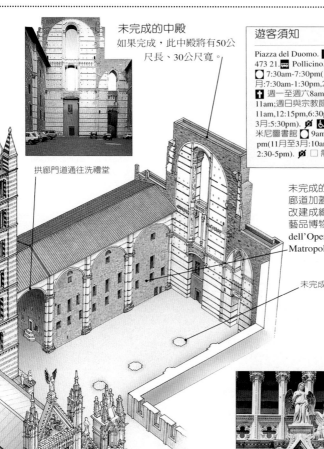

未完成的中殿
如果完成，此中殿將有50公尺長、30公尺寬。

遊客須知

Piazza del Duomo. ☎ (0577) 473 21. 🚌 Pollicino. Duomo ◯7:30am-7:30pm(11月至3月:7:30am-1:30pm,2:30-5pm). ✝ 週一至週六8am,9am,11am;週日與宗教節日8am,11am,12:15pm,6:30pm(9月至3月5:30pm). Ø 🅱 ●皮柯樂米尼圖書館 ◯ 9am-7:30pm(11月至3月:10am-1pm,2:30-5pm). Ø □ 需購票.

拱廊門道通往洗禮堂

未完成的中殿的側廊道加蓋了屋頂，改建成總主教教區藝品博物館 (Museo dell'Opera della Matropolitano)。

未完成的中殿柱基

正立面分兩階段建成：大門建於1284至1297年，其餘的建於1382至1390年。

正立面上的雕像。
正立面上的許多雕像被複製品取代；原件則典藏於總主教教區藝品博物館中。

太陽的表徵
爲了終止流血和敵對，席耶納的聖伯納狄諾 (St Bernardino, 1380-1444年) 希望互有世仇的席耶納人放棄個別效忠教區 (Contrada)，而在此基督復活的表徵下團結一致。

主教座堂入口

席耶納的中古式賽馬會

教區的
表徵之一

　　中古式賽馬會 (Palio) 是托斯卡尼最熱鬧的節慶，每年7月2日和8月16日在田野廣場 (見214頁) 上舉行。這種無鞍賽馬始於1283年，但可能起源於羅馬的軍事訓練。騎師分別代表17個教區；抽麥桿選出所騎馬匹，並在所屬教區的教堂接受祝福。賽前有大量的下注及遊行隊伍，但各項賽事僅持續90秒鐘左右。優勝者可獲一面錦旗 (palio)。

場邊的看台
人們付高價以取得觀看賽馬的好視野。

耍大旗
席耶納人在賽前的遊行和雜技表演中，一顯耍大旗身手。

中古武士
在遊行中穿著的傳統服飾都是手工縫製的。

觀看賽馬的人潮
成千上萬的人群擁入廣場觀看比賽，而參賽者角逐則十分激烈。

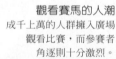

急馳向終點

傳統的鼓手參與賽前的遊行

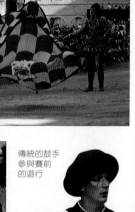

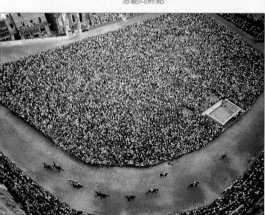

鳥瞰賽馬時的廣場

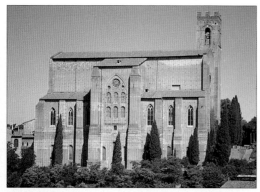

聖道明教堂的正立面

聖道明教堂

San Domenico

Piazza San Domenico. ◯ 每日.

這座像穀倉的哥德式教堂建於1226年。有座建於1460年供奉聖卡德琳的精緻禮拜堂,以用來保存她的頭顱,頭顱如今置於祭壇上鍍金大理石聖龕中。周圍有描繪卡德琳的濕壁畫,由索多瑪 (Sodoma) 繪於1526年。卡德琳在教堂西端佛爾特禮拜堂 (Cappella delle Volte) 中經歷許多異象並蒙受聖痕。這裡有幅她的肖像畫,由和她同時期的安德列·瓦尼 (Andrea Vanni) 於1380年左右所繪。

梅迪奇要塞

Fortezza Medicea

Viale Maccari. Fortezza ◯ 每日. ●酒窖 ◯ 3pm-午夜. ●劇場 ◯ 6月至9月:每日. □ 需購票.

這座紅磚砌成的巨大要塞於1560年由連奇 (Lanci) 為柯西摩一世所建,就在1554至1555年佛羅倫斯擊潰席耶納的戰役後不久。佛羅倫斯統治者壓制此城的發展,銀行業和羊毛工業被封殺,所有的建築工程也全部停止。

要塞如今有座露天劇場,入口的稜堡是眺望四周田野的絕佳觀景點。販賣酒酒的商店「義大利酒窖」(Enoteca Italica) 位於要塞對面的的里薩花園 (Lizza) 中的稜堡內,有各式各樣義大利高級酒類,供觀光客品嘗和購買。

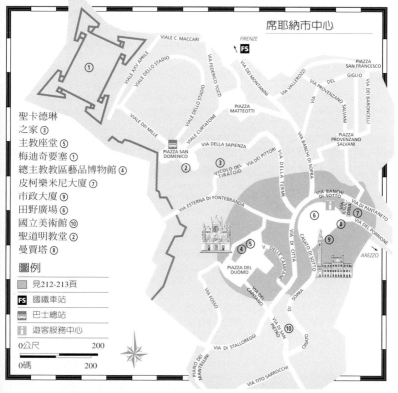

席耶納市中心

聖卡德琳之家 ③
主教座堂 ⑤
梅迪奇要塞 ①
總主教教區藝品博物館 ④
皮柯樂米尼大廈 ⑦
市政大廈 ⑨
田野廣場 ⑥
國立美術館 ⑩
聖道明教堂 ②
曼賈塔 ⑧

圖例

見212-213頁

FS 國鐵車站

巴士總站

遊客服務中心

0公尺 _____ 200

0碼 _____ 200

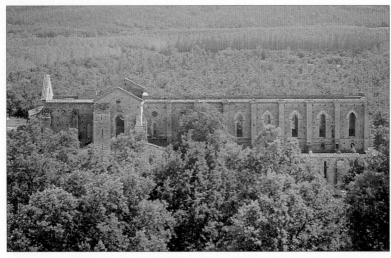

在茂密的林地中,坐落著聖迦加諾的修道院廢墟

聖迦加諾 ⑦
San Galgano

□ 公路圖 D4. 🚌 從Siena. 📞
(0577) 75 66 11. ●修道院與祈禱
室 ⬤ 每日.

　　現今已荒廢的西多會紅塵
(Cistercian) 修道院坐落
於茂密的林地間,景色絕
佳。修道院建於1218年,
屬哥德式風格;在托斯卡
尼堪稱少見,反映出設計
及建造此處的西多會修
士們的法國淵源。

　　這些修士遠離紅塵,生
活以祈禱和勞動為主,開
發山坡以放牧羊群。雖然
此會以安貧為宗旨,但這
些修士卻因販賣羊毛而
致富;到14世紀中葉,修
道院在管理上已十分腐
敗,逐漸衰敗。

　　14世紀末,英國傭兵霍
克伍德爵士 (Hawkwood)
洗劫修道院,1397年時,
院長是僅存的居住者。其
後曾一度恢復人數,但到
了1652年,終於還是解散
了。閒置多年後,緊鄰教
堂的迴廊和其他建築,如
今為奧利維托修會
(Olivetan Order) 的修女
所修復。在修道院上方的

山丘上,有座蜂窩形的蒙
地西耶皮禮拜堂 (Chapel
of Montesiepi),1185年前
後建於聖迦加諾隱居處
的原址上,那時他已逝世
數年。

　　聖迦加諾的劍插在圓
形的祈禱室門後的石頭
中。側禮拜堂的14世紀石
牆上有羅倫傑提的濕壁
畫 (1344年),描繪他的生
平。

　　禮拜堂旁的商店販賣
本地製造的香料、酒類、
橄欖油、化妝品,以及介
紹本區歷史的書籍。

蒙塔奇諾 ⑧
Montalcino

□ 公路圖 D4. 🚶 5,100. 🚌 ℹ️
Costa del Municipio 8. (0577) 84
93 31. 🔺 週五.

　　以產酒為主,從酒類商
店的數量就足以證明,你
可試嘗並購買絕佳的本
地製「布魯尼洛」酒
(Brunello)。小城有著歲
月無侵的特性,街道狹
小、崎嶇並且陡峭。最高
處是14世紀的要塞,堅固
的城牆乃柯西摩一世於
1571年所建。

聖迦加諾的傳奇

迦加諾 (Galgano) 生於1148
年,乃貴族後裔,成年後是
勇敢而放蕩的年輕武士。在
意識到自己浪擲寶貴的生命
後,他歸隱獻身於上帝。當
他擲劍於石,以表反戰意願
時,劍卻被石塊吞沒了。他
認為這是上帝嘉許的徵兆,
因而在今日的蒙地西耶皮禮
拜堂位置上建了茅舍,在此
隱修到他1181年逝世為止。
1185年教皇烏爾班三世
(Urban III) 封他為聖人,並
為所有基督徒武士的表率。

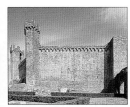

蒙塔奇諾的14世紀要塞

要塞中有面席耶納的古軍旗,這是1555年佛羅倫斯征服席耶納後,此城庇護叛軍的紀念物。為紀念此事,每年席耶納的中古式賽馬會 (見218頁) 前的遊行,皆由蒙塔奇諾的旗手做前導。從要塞往下走到城中,聖奧古斯丁修道院 (Sant'Agostino) 與修院的14世紀教堂位在右邊。再過去則是主教府,收藏本地出土的考古文物。此外,還有12至14世紀席耶納畫派的繪畫及雕刻,包括德拉·洛比亞 (Andera della Robbia) 的赤陶像,及索多瑪 (Sodoma) 的幾幅繪作。在人民廣場 (Piazza del Popolo) 上,市政大廈有時舉辦酒類展覽會。主教座堂聖救世主教堂 (San Salvatore) 由方塔史提奇 (Fantastici) 於1818至1832年所設計,取代原先的仿羅馬式教堂。

⛰ 要塞 Fortezza
Piazzale della Fortezza. 📞 (0577) 84 92 11. ●酒窖 🕐 7月中至9月: 每日;10月至7月中:週二至週日. □ 需購票(城牆). ♿

🏛 主教府 Palazzo Vescovile
Via Spagni 4. 📞 (0577) 84 81 68. 🕐 請電話查詢開放時間.

🏛 市政大廈
Palazzo Comunale
Costa del Municipio 1. 📞 (0577) 84 82 46. 🕐 週二至週五.

歐恰的聖奎利柯 ❾
San Quirico d'Orcia

□ 公路圖 E4. 🚶 2,390. 🚌 ℹ Via Dante Alighieri 33. (0577) 89 72 11. 🛍 每月第2與第4個週二.

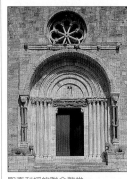

聖奎利柯的聯合教堂

位於城牆內側的聯合教堂,是此地的瑰寶,在8世紀的建築結構上,有三座雕刻華麗的仿羅馬式大門。起建於1080年的大門之柱頭和門楣細雕著龍、人魚和其他野獸。教堂為紀念3世紀時的殉教者聖奎利庫斯 (St Quiricus) 而建,他因自承是基督徒而以5歲稚齡被羅馬人殺死。

山諾·迪·皮耶特羅 (Sano di Pietro) 作的精緻祭壇畫上,將他和聖母與聖嬰,以及其他的聖人描繪在一起。

教堂旁邊是17世紀的基吉豪宅,最近才修復內部的濕壁畫。附近的歐提·李歐尼尼是座16世紀花園,如今在夏季時被用作雕塑的公共花園。

⛪ 聯合教堂 Collegiata
Via Dante Alighieri. 📞 (0577) 89 75 06. 🕐 每日.
🏛 基吉豪宅
Palazzo Chigi
Piazza Chigi. 🕐 整修中暫不開放.
🌳 歐提·李歐尼尼
Horti Leonini
Piazza Libertà. 📞 (0577) 89 75 06. 🕐 每日.

蒙塔奇諾這座景色優美的小鎮,披滿花草的住家

維紐尼溫泉的浴場 (Terme di Bagno Vignoni)

維紐尼溫泉 ❿
Bagno Vignoni

☐ 公路圖 D4. 👥 32. 🚌 從Siena.

小型的中世紀溫泉村落，寬闊的廣場四周有幾棟建築，有座以石塊砌成的拱廊池。這座池子由梅迪奇家族所建，池內含硫磺的熱泉水，是從地底深處的火山岩間冒出的。泉水的療效自羅馬時期就很出名，傳聞來本地溫泉尋求治療的名人，包括席耶納的聖卡德琳和偉大的羅倫佐（來治療關節炎）。這池子不再開放供大眾泡浴，不過仍然值得造訪欣賞其建築，在馬庫奇驛站旅館 (Posta Marcucci hotel) 的庭園中有硫磺浴池開放以供游泳。

皮恩札 *Pienza* ⓫

☐ 公路圖 E4. 👥 1,300. 🚌 ℹ️
Corso il Rossellino 63. (0578) 74 90 71. 🛒 週五.

鎮中心在文藝復興時期由教皇庇護二世完全重新設計過。他於1405年生於此地，當時此地還稱為柯西納諾(Corsignano)，教皇本名安尼亞斯·西維烏斯·皮柯樂米尼

(Aeneas Sylvius Piccolomini)，在1458年被選為教皇，並在次年決定在家鄉規劃新的中心區，並更名為皮恩札。他計畫將自己的出生地塑造成文藝復興式城鎮的典範，不過這個龐大的計畫除了環繞庇護二世廣場 (Piazza Pio II) 的少數建築外，並沒有更多的進展。建築師洛些利諾 (Bernaldo Rossellino) 被委任於3年內完成主教座堂、教皇官邸和鎮政廳的建設。

在壯觀的主廣場之外，皮恩札其實是座寧靜的農業小鎮，商店販售本地特產。

🏛 主教座堂 Duomo
Piazza Pio II. 🕐 每日.

主教座堂於1459年由建築師洛些利諾所建，如今建築東端有嚴重下陷情況。中殿牆上和地上都有裂縫，不過無損於這座文藝復興時期教堂卓絕的古典式比例。光線透過巨大彩繪鑲嵌玻璃窗普照室內，這是庇護二世所要求的；他要建座「玻璃屋」，以象徵人文主義時代思想啟蒙的精神。

庇護二世的紋章

🏛 皮柯樂米尼大廈
Palazzo Piccolomini
Piazza Pio II. 📞 (0578) 74 85 03.
🕐 週二至週日. 🎫 需購票.

就在主教座堂隔壁，直到1968年為止，是庇護二世後裔的住家。洛些利諾設計此棟建築時，受到阿爾貝爾提 (Alberti) 在佛羅倫斯建造的魯伽萊大廈 (見104頁) 的影響。後面有座華麗而有拱廊的中庭，以及可俯瞰花園的三層涼廊。這裡是很好的觀景點，可以望見火山阿米亞塔山 (Monte Amiata) 遍布林木的斜坡。

皮柯樂米尼大廈的中庭

🏛 柯西納諾教區教堂
Pieve di Corsignano
Via delle Fonti. 📞 (0578) 74 82 03. 🕐 每日.

庇護二世於這座11世紀仿羅馬式教堂中受洗。有罕見的圓形塔樓，以及以花卉為飾的門廊。

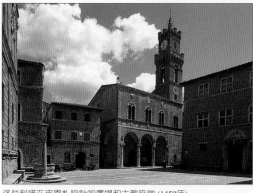

洛些利諾在皮恩札設計的廣場和主教座堂 (1459年)

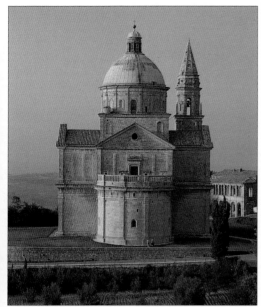

坐落於蒙地普奇安奇郊外的聖畢雅久的聖母教堂

蒙地普奇安諾 ⑫
Montepulciano

□ 公路圖 E4. 👥 14,000. 🚌
ℹ Via Ricci 9. (0578) 75 87 87.
🗓 週四.

海拔605公尺，是托斯卡尼最高的山城之一。此鎮由老桑加洛 (Antonio da Sangallo) 在1511年為柯西摩一世設計的城牆所環繞。牆內的街道擠滿了文藝復興式的屋宇和教堂，不過最主要還是以本地的「美酒」(Vino Nobile, 見256頁) 而知名。大街 (Corso) 上有裝飾藝術風格的波里吉亞諾咖啡屋(Caffè Poliziano)。咖啡屋在7月舉辦爵士音樂節，小鎮擠滿了前來參與「國際表演藝術節」(Cantiere Internazionale d'Arte, 見33頁) 演出的音樂家，這是由德國作曲家韓茲 (Henze) 所策劃的藝術節。布魯謝洛節 (Bruscello) 於8月14、15、16日三天舉行，由演員重演動亂不安的歷史場面。而木桶節 (Bravio delle Botti) 於8月最後一個週日舉行，有遊行，隨後有木桶賽及酒宴。

�︎ 聖畢雅久的聖母教堂
Madonna di San Biagio
Via di San Biagio 14. 🔓 每日. ♿

位於郊外城牆下的平台上。以凝灰石建成，是桑加洛經典之作，自1518年起建，為文藝復興的瑰寶，他一直從事此建築工程到1534年去世為止。

🏛 布奇里豪宅
Palazzo Bucelli
Via di Gracciano del Corso 73.
⬛ 不開放.

立面較低處鑲嵌著艾特拉斯坎浮雕和骨甕，都是18世紀古物收藏家布奇里的蒐藏。

�︎ 聖奧古斯丁教堂
Sant'Agostino
Piazza Michelozzo. 🔓 每日.

由建築師米開洛左 (Michelozzo) 於1427年起建，大門雕有聖母與聖嬰，旁有聖人相隨。

🏛 市政大廈
Palazzo Comunale
Piazza Grande 1. 📞 (0578) 75 70 34. ●塔樓 🔓 週一至週六.

在15世紀時，米開洛左在原先哥德式鎮政廳上增建一座塔樓和正立面。在晴朗的日子，從塔頂眺望，視野非常壯麗。

🏛 塔魯吉豪宅
Palazzo Tarugi
Piazza Grande. ● 不開放.

壯觀的16世紀豪宅就在鎮政廳旁，現在正在修復正立面。

�︎ 主教座堂 Duomo
Piazza Grande. 🔓 每日.

於1592至1630年間由史卡札 (Scalza) 設計，簡樸的正立面並未完成，不過內部卻有著和諧的古典式比例。由塔迪歐·迪·巴托洛於1401年繪的三聯畫「聖母升天」，掛在主祭壇上，並厚貼著金箔。

塔迪歐·迪·巴托洛的三聯畫

�︎ 忠僕的聖母教堂
Santa Maria dei Servi
Via del Poliziano. 🔓 須預約. ♿

從主廣場沿大街走可到達哥德式的聖母教堂。緊鄰的酒鋪販賣本地產的「美酒」(Vino Nobile)。

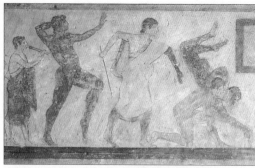

裘西的國立艾特拉斯坎博物館典藏的橫飾帶

裘西 *Chiusi* ⑬

□公路圖 E4. 👥 10,000. 🚆 🚌
ℹ️ Via Porsenna 73. (0578) 22 76
67. 🛍️ 週一與週二.

曾是艾特拉斯坎聯盟
中最有勢力的城市之一,
西元前7至6世紀時達到
鼎盛。周圍的田野中有
大量的艾特拉斯坎古墓。

🏛️ 國立艾特拉斯坎博物館
Museo Nazionale Etrusco
Via Porsenna 2. 📞 (0578) 201 77.
🕐 每日. □ 需購票.

成立於1871年,擺滿
火葬骨甕、裝飾黑色人
形的瓶子,以及黑陶,
皆打磨光亮以求類似青
銅。這些文物大多出土
於附近的古墓,博物館
可代為安排參觀古墓。

🔓 主教座堂 Duomo
Piazza del Duomo. 🕐 每日.

仿羅馬式的教堂以再
利用的羅馬柱石建造而
成。中殿牆上的裝飾看
起來像是鑲嵌畫,事實
上卻是1887年維里加迪
(Viligiardi) 所繪。主祭壇
下方有幅真正的羅馬鑲
嵌畫。

🏛️ 主教座堂博物館
Museo della Cattedrale
Piazza del Duomo. 📞 (0578) 22
64 90. 🕐 每日. □ 需購票.
🛍️ 部分區域.

設於主教座堂迴廊,
陳列羅馬、倫巴底族和
中世紀雕刻,此館可安
排參觀艾特拉斯坎人在
城市底下挖掘的通道,
並在3至5世紀時作為早
期基督徒的墓窖之用。

聖安迪摩教堂 ⑭
Sant'Antimo

□公路圖 D4. ●管理室 (0577) 83
56 59. 🕐 每日. 🛍️

美麗的修道院教堂 (見
42-43頁) 激發許多詩人
和畫家的靈感,並使每
個到訪者著迷。教堂以
奶油色的凝灰石建造,
並以史塔奇亞河谷
(Starcia valley) 中林木茂
盛的山丘為背景。最早
立於此地的教堂可追溯
到9世紀,不過本地人寧
願認為這教堂是神聖羅
馬帝國皇帝查理曼
(Charlemagne) 於781年
設立的。主建築於1118
年以法蘭西仿羅馬式的
風格建造,外部裝飾著
交錯的、不穿洞的列
拱,上面雕有四福音傳
道者的表徵。

雪花石膏造成的內
部,有著奇特的明亮特
性,好像會依時辰和季
節而有所改變。中殿柱
頭雕著幾何圖形,以及
聖經故事。管理教堂的
奧古斯丁修會修士在每
週日的彌撒唱著格列哥
里聖歌,在7、8月時並
舉辦管風琴音樂會。

美麗的聖安迪摩修道院教堂

奇安提一日遊

這趟旅程拜訪古典奇安提產酒區 (Chianti Classico) 的主要村落。離開席耶納後的首站是布洛里歐城堡，此地自1167年起就為李卡索利 (Ricasoli) 家族所擁有。從布洛里歐駕車到蓋歐雷，轉向去看看13世紀梅列托的城堡。蓋歐雷是座寧靜的農業小鎮，在本地的產業合作社中可以試酒。在柯提布翁諾修道院有間餐廳 (見262頁) 和仿羅馬式的教堂，而奇安提的拉達有眺望維里利亞自然公園 (Parco Naturale della Viriglia) 的壯麗視野。在奇安提的小城堡有15世紀為防禦而建的地下通道，此外，黑公雞酒鋪 (Enoteca Vini Gallo Nero, Via della Rocca街13號) 是此區酒產的展售處 (見256頁)。

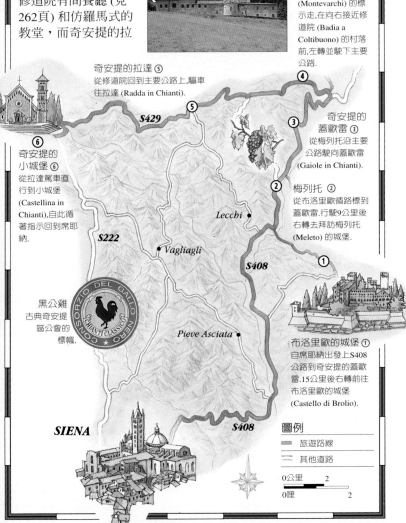

柯提布翁諾修道院 ④
在蓋歐雷的十字路口循往蒙地瓦奇 (Montevarchi) 的標示走，在向右接近修道院 (Badia a Coltibuono) 的村落前，左轉並駛下主要公路.

奇安提的拉達 ⑤
從修道院回到主要公路上，駛車往拉達 (Radda in Chianti).

S429

奇安提的蓋歐雷 ③
從梅列托沿主要公路駛向蓋歐雷 (Gaiole in Chianti).

奇安提的小城堡 ⑥
從拉達駕車直行到小城堡 (Castellina in Chianti)，自此循著指示回到席耶納.

梅列托 ②
從布洛里歐循路標到蓋歐雷.行駛9公里後右轉去拜訪梅列托 (Meleto) 的城堡.

S222

Lecchi

S408

Vagliagli

黑公雞
古典奇安提區公會的標幟.

Pieve Asciata

布洛里歐的城堡 ①
自席耶納出發上S408公路到奇安提的蓋歐雷.15公里後右轉前往布洛里歐的城堡 (Castello di Brolio).

SIENA

S408

圖例

▬▬	旅遊路線
═══	其他道路

0公里 ___ 2
0哩 ___ 2

托斯卡尼南部地區 *Southern Toscana*

托斯卡尼最南邊的景觀與其他地區大異其趣。

由於更熱、更乾和更多陽光的氣候，

使山丘皆長滿芳香的地中海灌木林 (Macchia) 矮樹叢。

棕櫚樹生長於城鎮中和沙灘邊緣，

而大股的霸王樹仙人掌一向用來做爲田野間的地界標記。

漁村和海灘羅列的海岸線，有許多休閒渡假村和露營場，夏季時很熱門。像阿堅塔里歐山 (銀礦山，Monte Argentario) 旅遊區則是有錢人的度假區，受到從羅馬和米蘭來的擁有遊艇的富人所喜愛。內陸地區有原始而未受破壞的山陵，大受來此獵野豬和鹿的狩獵者歡迎。

多沼澤的海岸狹長地帶，稱爲馬雷瑪 (Maremma)，最近已發展成假日遊憩區。艾特拉斯坎人及其後的羅馬人 (見40頁)，將沼澤疏乾而開墾出富饒肥沃的農地。羅馬帝國瓦解後，排水道阻塞住了，馬雷瑪變成荒涼的野地，散布著沼澤以及瘧蚊肆虐的死水池。到18世紀晚期才再度疏乾土地，加上殺蟲劑的輔助，瘧蚊終於在1950年代絕跡。

有限的開發

此區從羅馬時期便陷入休眠，有很長的時期除了農夫和漁民之外，幾乎無人居住，所以城市及大型建築和藝術遺跡極少。從另一方面來說，因爲很少有人採石以建新建築，而保存了考古學的遺跡。

由於很少採取密集式農業開墾，此區因而仍保有豐富的野生生態，從蝴蝶和蘭花到龜和豪豬皆可見其蹤跡。

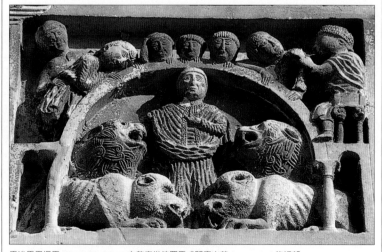

馬沙馬里提馬 (Massa Marittima) 主教座堂仿羅馬式門廊山花 (tympanum) 的細部

◁ 阿堅塔里歐山的觀景大道 (Strada Panoramica)

托斯卡尼南部地區之旅

　　此區遠離海岸度假區，相對地仍保持未開發狀態，公路寧靜，遊客稀少，因此到索瓦那 (Sovana) 遊覽岩石開鑿的墓穴、到沙杜尼亞 (Saturnia) 洗含硫磺的溫泉，或是漫遊於馬雷瑪觀察野外生態，都更添樂趣。若喜繁華，可遊覽渥別提洛 (Orbetello) 和阿堅塔里歐山的旅遊區，那裡可享受購物、餐飲及夜生活。

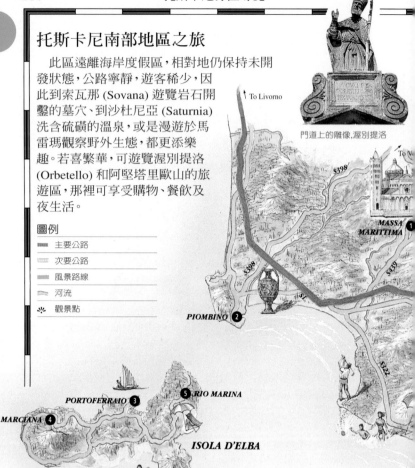

門道上的雕像，渥別提洛

圖例

▬▬▬	主要公路
▭▭▭	次要公路
▬▬▬	風景路線
～～	河流
✲	觀景點

To Livorno

To V...

MASSA MARITTIMA ❶

S398

PIOMBINO ❷

PORTOFERRAIO ❸

RIO MARINA ❺

MARCIANA ❹

ISOLA D'ELBA

交通路線

S1海岸公路無法應付夏季的交通流量，最好避開.繁忙的鐵路線則緊鄰公路旁;火車班次大多在葛羅塞托 (Grosseto) 和渥別提洛皆有停靠,從葛羅塞托出發的巴士可達此區的多數城鎮.承載車輛和乘客的渡船,於夏季日間每半小時自皮翁比諾 (Piombino) 航向艾爾巴島 (Elba).從渡輪碼頭 (Portoferraio) 開出的巴士,行駛遍及此島.

越過馬沙馬里提馬的屋頂,眺望四周山區的景致

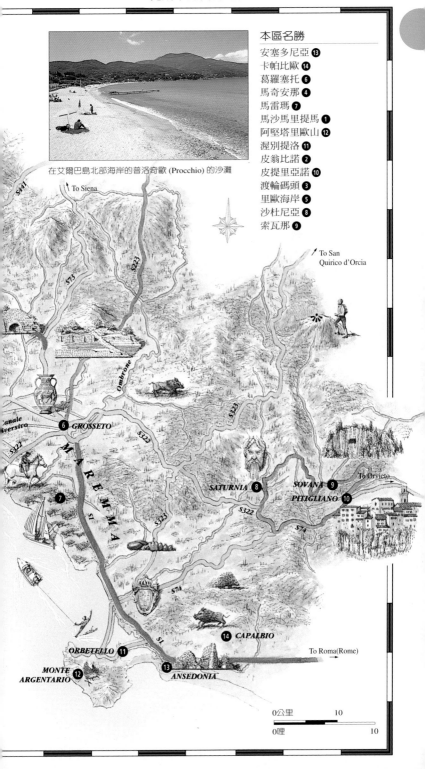

在艾爾巴島北部海岸的普洛奇歐 (Procchio) 的沙灘

本區名勝

安塞多尼亞 ⑬
卡帕比歐 ⑭
葛羅塞托 ⑥
馬奇安那 ④
馬雷瑪 ⑦
馬沙馬里提馬 ①
阿堅塔里歐山 ⑫
渥別提洛 ⑪
皮翁比諾 ②
皮提里亞諾 ⑩
渡輪碼頭 ③
里歐海岸 ⑤
沙杜尼亞 ⑧
索瓦那 ⑨

馬沙馬里提馬 ❶
Massa Marittima

☐ 公路圖 C4. 🚶 9,469. 🚉
ℹ️ Palazzo del Podestà, Piazza
Garibaldi. (0566) 90 22 89.
🔄 週三.

雖位於曾開採鉛、銅和銀礦的金屬礦山 (Colline Matellifere) 上，但卻非骯髒的工業小鎮。其歷史和礦業有密切關係，並有些仿羅馬式建築的絕佳典範。

🔺 主教座堂 Duomo

教堂乃奉獻給6世紀的聖伽波內 (St Cerbone)，門上石塊刻有其事蹟。

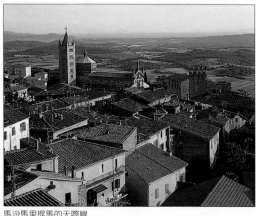

馬沙馬里提馬的天際線

🏛 考古博物館
Museo Archeologico
Palazzo del Podestà, Piazza
Garibaldi. 📞 (0566) 90 22 89.
🕐 週二至週日(7月與8月:每日).
☐ 需購票.

設於13世紀的建築內，內有從舊石器時代到羅馬時期的文物。

🏛 礦業博物館
Museo della Miniera
Via Corridoni.. 📞 (0566) 90 22
89. 🕐 週二至週日(7月與8月:每日). ☐ 需購票.

博物館有部分設在停產的礦洞內，展示採礦技術和本地礦產。

皮翁比諾 *Piombino* ❷

☐ 公路圖 C4. 🚶 36,774. 🚉 🚌
⛴ ℹ️ Via Benvenuto Cellini 102.
(0565) 491 21. 🔄 週三.

以鋼鐵業為主的繁榮小鎮，是往艾爾巴島渡輪的主要出航港口。附近有艾特拉斯坎波普洛

艾爾巴島一日遊

艾爾巴島 (Elba) 最有名的居民是拿破崙 (Napoleon)，1814年巴黎淪陷後，他被流放至此達9個月。而今則以遊客為主，他們從10公里外的內陸港口皮翁比諾搭渡輪來此，主要城鎮是渡輪碼頭，鎮內有座老舊的碼頭以及現代化旅館的濱海區。島上的地貌非常多樣：西岸有沙灘，適於水上活動；內陸山坡遍佈橄欖林和葡萄園，山峰蓊鬱。東岸則比較險惡，有高聳的懸崖和岩岸。

圖例

══ 旅遊路線
══ 其他道路

0公里　　2
0哩　　　2

馬奇安那高地 ④
從馬奇安那海岸走主要公路前往山區的古老中世紀小鎮 (Marciana Alta),8公里後左轉上一條小路到纜車場,可搭纜車上到卡潘尼山(Monte Capanne)的山頂。

馬奇安那海岸 ③
回到主要公路,順著海岸線,經過有長沙堤的普洛奇歐 (Procchio).行駛7.5公里可達馬奇安那海岸 (Marciana Marina).

田野海岸 ⑤
沿著海岸公路前行,繞過島的西端,直到田野海岸 (Marina di Campo).

尼亞 (Populonia) 的廢墟和加斯巴里艾特拉斯坎博物館，館內存有附近墳場中出土的青銅器和赤陶文物。

🏛 加斯巴里艾特拉斯坎博物館
Museo Etrusco Gassparri
Populonia. **(** (0565) 294 36.
◯ 每日. ▢ 需購票. &

渡輪碼頭 ❸
Portoferraio

▢ 公路圖 B4. 👥 11,500. 🚌 ⛴
ℹ Calata Italia 26. (0565) 91 46
71. 🛒 週五.

從皮翁比諾來的渡輪載來從內陸來到艾爾巴島的遊客。此鎮碼頭風景優美，不過主要的觀光點卻是拿破崙的兩棟屋子。在渡輪碼頭中心，建於兩座風車旁的樸素房子是拿破崙小行

館，又稱為磨坊小別墅 (Villetta dei Mulini)。聖馬帝諾別墅是他的鄉居宅邸，古典式的正立面乃由俄羅斯流亡貴族傑米多夫親王 (Demidoff) 於1851年加上去的。

🚩 拿破崙小行館
Palazzina Napoleonica
Villa Napoleonica dei Mulini.
((0565) 91 58 46. ◯ 每日.
▢ 需購票. &
🚩 聖馬帝諾別墅
Villa San Martino
San Martino. **(** (0565) 91 46 88.
◯ 每日. ▢ 需購票.

馬奇安那 *Marciana* ❹

▢ 公路圖 B4. 👥 3,000. 🚌 **ℹ**
Municipio, Marciana Alta. (0565)
90 10 15.

艾爾巴島西北角是馬奇安那海岸 (Marciana Marina)，位於馬奇安那

艾爾巴島上的馬奇安那海岸有蔭涼的沙灘和水灣

高地 (Marciana Alta) 的市立考古博物館展有附近遇難的艾特拉斯坎船隻遺物。

🏛 市立考古博物館
Museo Civico Archeologico
Via del Pretorio, Marciana Alta.
((0565) 90 12 15.
◯ 6月至9月:每日. ▢ 需購票.

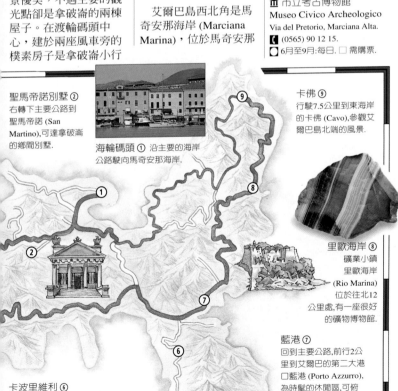

聖馬帝諾別墅 ②
右轉下主要公路到聖馬帝諾 (San Martino),可達拿破崙的鄉間別墅.

海輪碼頭 ① 沿主要的海岸公路駛向馬奇安那海岸.

卡佛 ⑨
行駛7.5公里到東海岸的卡佛 (Cavo),參觀艾爾巴島北端的風景.

里歐海岸 ⑧
礦業小鎮里歐海岸 (Rio Marina) 位於往北12公里處,有一座很好的礦物博物館.

藍港 ⑦
回到主要公路,前行2公里到艾爾巴的第二大港口藍港 (Porto Azzurro),為時髦的休閒區,可俯覽矗立著17世紀要塞的美麗海灣.

卡波里維利 ⑥
順著繞行此島南部的道路,在藍港之前右轉,遊覽迷人而古老的礦業小鎮卡波里維利 (Capoliveri)

馬雷瑪 *Maremma* ❼

馬雷瑪的蝴蝶

　　此地最早有古羅馬人來開墾沼澤，但在帝國崩潰後，直到18世紀爲止，此區實際上無人居住。而後才又重新排水墾地，疏通灌漑渠道，耕耘沃土。1975年設立鳥類自然公園 (Parco Naturale dell'Uccellina)，以保護繁盛的動植物，並避免更多的開發。

野生動物生態
矮樹和沼澤是野豬和其他野生動物的生息地。

灌漑渠道分割之鹽沼，是蒼鷺、白鸛和其他涉禽類的棲息地。

入園券在艾爾別列塞 (Alberese) 出售

SPERGOLAIA

ALBE

PRATINI

Torre di Castelmarino

Fiume Ombrone

MARINA DI ALBERESE
P

Torre di Collelungo

可以租獨木舟遊覽灌漑渠道。

海灘上的松樹蔭下有野餐桌。

海百合和冬青長在多沙的海岸線旁，其後有金松、乳香樹和剌柏的矮樹叢。

海灘
艾爾別列塞海岸 (Marina di Alberese) 南邊的海岸線有陡峭山崖遮蔽著的廣闊沙灘。

海岸城堡塔
懸崖頂上矗立著16世紀的瞭望塔 (Torre di Castelmarino)，是梅迪奇所建防禦系統的一部分，以防海岸區可能受到的攻擊。

★ 聖拉巴諾修道院
荒廢的西多會修道院 (Abbazia di San Rabano)，建於12世紀，矗立於園區最高峰列奇小丘 (Poggio Lecci) 附近。修士曾努力耕耘瘠土，但終於還是在17世紀中期棄置了此修道院。

和海岸平行的山陵，遍生迷迭香、金雀花、岩薔薇、石茈蓉和歐洲花楸樹組成的灌木林 (macchia)。

★ 有指標的步道
步道是通往觀賞蝴蝶、蜥蜴和毒蛇 (包括蝮蛇) 地區的路徑。

猛禽在園區的偏僻部分獵食。

FS GROSSETO

dell'Uccellina

Rabanó

長角水牛
溫馴的白色馬雷瑪水牛由牛仔們 (Butteri) 馴養，他們也舉行牛仔賽會。

Rocca di Talamone

塔拉莫內 (Talamone) 是一座漁村。

TALAMONE **P**

FS ORBETELLO

遊客須知

Centro Visite di Alberese. □ 公路圖 D5. **(** (0564) 40 70 98. ●周邊地區 ◯ 每日9am-日落前1小時(6月中至9月:每日7:30-10am,4:30-6pm). □ 入口:在Alberese, Marina di Alberese, Talamone. □ 遊覽路線 A/5,A/6:探索大自然,5公里,須3小時;A/7:Ombrone河口,4公里,須3小時;T/1,T/2:短程路線. ◎ **☎** 建議先預約(僅限春季). ●園內地區 ◯ 週三,週六,週日與國定假日9am-日落前1小時. □ 入口:Alberese.至遊園出發點Pratini(9公哩)有提供交通工具. □ 遊覽路線 A/1:聖拉巴諾修道院,6公里,須5小時;A/2: Le Torri探訪古塔,5公里,須3小時;A/3:Le Grotte路線,8公里,須4小時;A/4:Cala di Forno海灣,12公里,須6小時. □ 需購票. ◎ **☎** 6月中至9月:固定導覽A/1(7am)與A/2(4pm). □ 遊園注意事項:入園遊客須穿著適當裝備,並攜帶充足飲水.部分路線較艱險難行.

圖例

═══	公路
▭▭▭	小徑步道
▭▭▭	渠道與河流
− − −	遊覽路線

0公里　　　　　1
0哩　　　　　　1

重要特色

★ 有指標的步道

★ 聖拉巴諾修道院

里歐海岸 ⑤
Rio Marina

□ 公路圖 B4. 👥 2,038. 🚌 ℹ️
Piazza Salvo d'Acquisto. (0565)
96 20 09. 🚪 週一.

周圍至今仍有露天採礦區，昔因產礦石而吸引古艾特拉斯坎人來到艾爾巴。艾爾巴礦業博物館解說此島的地質學。

🏛 艾爾巴礦業博物館
Museo dei Minerali Elbani
Palazzo Comunale. 📞 (0564) 96
27 47. 🕐 4月至10月:每日;11月
至3月:須預約. □ 需購票.

葛羅塞托 *Grosseto* ⑥

□ 公路圖 D4. 👥 71,472. 🚆 🚌
ℹ️ Viale Monterosa 206. (0564)
45 45 27. 🚪 週四.

托斯卡尼南部最大城市，16世紀的城牆雖仍屹立，但戰爭卻摧毀了許多建築，幾座稜堡如今已成為公園。

🏛 市立馬雷瑪考古與藝術博物館
Museo Civico Archeologico e d'Arte della Maremma
Piazza Baccarini 3. ● 因整修關閉. □ 需購票.

有來自維杜隆尼亞 (Vetulonia) 和羅塞雷 (Roselle) 的艾特拉斯坎和羅馬時期古文物，並有平面圖說明出處。

葛羅塞托，充滿狹窄街道和商店的繁忙城鎮

馬雷瑪 *Maremma* ⑦

見232-233頁。

沙杜尼亞 Saturnia ⑧

□ 公路圖 D5. 👥 550. 🚌 ℹ️ Via
Aldobrandeschi. (0564) 60 12 73.

遊客來此享受美味的馬雷瑪佳餚，或者到沙杜尼亞浴場 (Terme di Saturnia) 泡溫泉。有些人則較受到蒙地梅拉諾 (Montemerano) 道路旁的葛列羅階梯瀑布 (Cascate del Gorello)，其含硫的熱泉免費供人洗浴。

索瓦那 Sovana ⑨

□ 公路圖 E5. 👥 100.

坐落在連提河谷 (Lente valley) 上方的山脊上。13世紀的仿羅馬式阿多布蘭迪斯卡堡壘，因條頓人 (Teutonic)

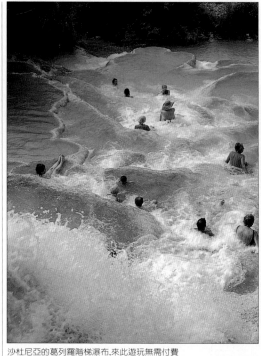

沙杜尼亞的葛列羅階梯瀑布,來此遊玩無需付費

家族而得名，他們曾統治此地直到1608年為止，如今已荒廢。中世紀的聖母教堂有15世紀晚期席耶納畫派的濕壁畫，主祭壇上方有9世紀的聖體傘，原置於仿羅馬式主教座堂內。這座12世紀的建築合併了原址上之早期教堂的雕刻。艾特拉斯坎人在連提河兩岸柔軟的石灰岩山崖上挖掘墓穴。其中位於索瓦那西邊河谷中的艾特拉斯坎墳場，保存得十分完整。

🏰 阿多布蘭迪斯卡堡壘
Rocca Aldobrandesca
Via del Pretorio. ● 不開放.
⛪ 聖母教堂
Santa Maria
Piazza del Pretorio. 🕐 每日.
⛪ 主教座堂 **Duomo**
Piazza del Pretorio. 🕐 夏季:
每日;冬季:僅限週六與週日.
⛪ 艾特拉斯坎墳場
Necropoli Etrusca
Poggio di Sopra Ripa. 🕐 每日.

索瓦那的中世紀廣場上的咖啡屋和商店

皮提里亞諾 ⑩
Pitigliano

□ 公路圖 E5. 🚶 4,361. 🚌 ℹ️ Via Roma 6. (0564) 61 44 33. 🔵 週三.

坐落在由連提河分割成的山崖頂上的高台，看來十分特別。房屋有如從山崖上長出來似的，山崖上的石灰岩開鑿成許多如蜂巢般的洞穴，被用以儲藏本地產的酒和橄欖油。

由狹窄的中世紀街道組成的迷陣，包括祝卡雷利街 (Via Zuccarelli)，穿越了猶太區，此區形成於17世紀，當時猶太人為了逃避羅馬天主教的迫害，而以此地作為避難所。鎮中心的祝卡雷利博物館，典藏少量祝卡雷利 (Zuccarelli, 1702-88年) 的作品，他住在此地，並繪製主教座堂中的兩幅祭壇畫。新建的艾特拉斯坎博物館於1994年開放，藏有周圍部落遺址中的文物。

🏛 祝卡雷利博物館
Museo Zuccarelli
Palazzo Orsini, Piazza della Fortezza Orsini.
📞 (0564) 61 55 68. 🔵 3月至7月:週二至週日;8月:每日;9月至1月6日:週二至週日;1月7日至3月:週六與週日. 🔲 需購票.

⛪ 主教座堂 Duomo
Piazza San Gregorio. 🔵 每日. ♿

🏛 艾特拉斯坎博物館
Museo Etrusco
Piazza Fortezza.

渥別提洛 Orbetello ⑪

□ 公路圖 D5. 🚶 15,455. 🚉 🚌 ℹ️ Piazza del Duomo. (0564) 86 80 10. 🔵 週六.

由2個潮汐礁湖所界隔的旅遊區。最北邊礁湖的一部分由世界自然基金會 (World Wide Fund for Nature) 所管理，作為野生動物公園。

此鎮自1557年到1808年曾是西班牙所轄普里西狄歐 (Presidio) 的首府，直到被併入托斯卡尼大公國內。援兵門 (Porta del Soccorso) 是16世紀城門，上有西班牙王的紋章。城門內是古茲曼火藥庫，如今修復將成為考古博物館。主教座堂升天聖母教堂，也有西班牙式的裝飾，不過聖畢雅久禮拜堂 (Cappella di San Biagio) 祭壇卻是仿羅馬式風格。

援兵門上的紋章

🏛 古茲曼火藥庫
Polveriera Guzman
Viale Mura di Levante. 🔵 不定期.
⛪ 升天聖母教堂
Maria Assunta
Piazza del Duomo. 🔵 每日.

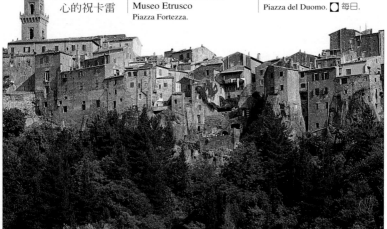

眺望皮提里亞諾,可看見連提河沿岸的軟質石灰岩山崖和洞穴

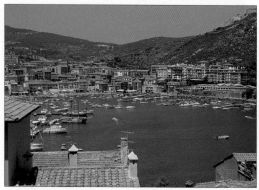

位於阿堅塔里歐山附近的艾柯雷港

灣、懸崖和海灣的美好景色。從聖司提反港出航的渡輪開到百合花島 (Giglio)，以沙灘和豐富的野生動物生態而受到本國遊客的歡迎。

在夏季的月分，聖司提反港的渡輪也航至吉安努特里 (Giannutri)，那是不准過夜的私人島嶼。

安塞多尼亞 ⑬
Ansedonia

□ 公路圖 D5. 🏠 300.

有豪華別墅和花園的繁榮村莊，坐落在海岸上方的山丘上。羅馬人於西元前173年建立的柯沙 (Cosa) 的城市廢墟，位於俯視安塞多尼亞的山頂上。附近的柯沙博物館存有古代部落的遺物。安塞多尼亞以東是很長的沙灘，以及

阿堅塔里歐山 ⑫
Monte Argentario

□ 公路圖 D5. 🏠 14,000. 🚌
🛈 Corso Umberto 55, Porto Santo Stefano. (0564) 81 42 08. 🔄 週二.

原本是座小島，18世紀初時，它和內陸間的海域開始淤塞，形成兩座連島沙洲，共同圈圍出渥別提洛礁湖 (Orbetello Lagoon)。艾柯雷港 (Porto Ercole) 和聖司提反港 (Porto Santo Stéfano) 都深受富有的遊艇階級喜愛，有很好的海鮮餐廳 (見263頁)，在觀景大道 (Strada Panoramica) 沿線則可俯視岩石小

艾特拉斯坎之旅

艾特拉斯坎人因托斯卡尼豐富的礦藏而致富，由精巧的墳場，以及從墓中出土的文物，皆可令人瞭解到他們的生活習性 (見40-41頁)。墓穴是從軟質岩石挖成，或以巨形厚石板築成，並有石道 (鑿岩石而成) 通往墓葬區。

同樣值得一遊的觀光點
● 考古博物館 (佛羅倫斯，見99頁)
● 艾特拉斯坎博物館 (沃爾泰拉，見162頁).
● 瓦爾齊 (Vulci) 和塔奎尼亞 (Tarquinia) 位於托斯卡尼以外的拉吉歐 (Lazio) 境內，有令人印象深刻的艾特拉斯坎廢墟，彩繪的墳墓以及藝術品收藏.

這個艾特拉斯坎骨質胸針 (fibula)，於葛羅塞托附近發現，如今存於佛羅倫斯的考古博物館中。

葛羅塞托 ①
葛羅塞托 (Grosseto) 的市立考古博物館藏有本地出土的艾特拉斯坎文物.

塔拉莫內 ⑦
循S74公路直至S1公路，右轉行8公里後在岔路左轉，進入馬雷瑪，拜訪位於塔拉莫內 (Talamone) 的艾特拉斯坎古廟，古羅馬別墅和浴場.

0公里　　5
0哩　　5

S223

S1

Magl

安塞多尼亞的艾特拉斯坎運河

一條艾特拉斯坎運河。運河可能是在羅馬時期挖掘，以防港口淤塞；也可能是通往距海岸5公里的布拉諾湖 (Lago di Burano) 的運河一部分。這個礁湖已定爲野生動物生態保育區，由世界自然基金會管理，是極重要的涉禽類棲息地。

🏛 柯沙博物館
Museo di Cosa
Ansedonia. 📞 (0564) 88 14 21.
🕐 每日.

卡帕比歐 Capalbio 🕚

☐ 公路圖 D5. 👥 4,049. 🚌
🚻 週三.

另一座受義大利富人喜愛的村莊。這山城有幾家餐廳和旅館，全年都很忙碌。夏季遊客前往海灘休閒避暑，冬季訪客則爲狩獵附近森林中的鹿和野豬，如今此森林以狩獵區的方式管理，每年9月舉行狩獵季。

🔸 紙牌花園
Giardino dei Tarocchi
Garavicchio, Pescia Fiorentina.
📞 (0564) 238 72.

位於卡帕比歐南方，由法國藝術家聖法勒 (Saint-Phalle) 於1982年創設的現代雕塑花園。他由神秘的塔羅特算命紙牌 (Tarot) 的人像獲得靈感，花逾10年的時間製作。每件大型作品代表一張牌，已完成的雕塑包括「高塔」在內。

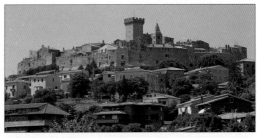

遠眺卡帕比歐的屋宇

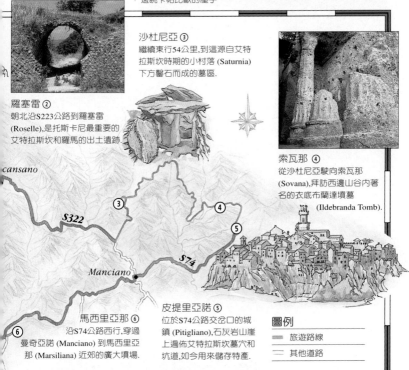

沙杜尼亞 ③
繼續東行54公里，到這源自艾特拉斯坎時期的小村落 (Saturnia) 下方鑿石而成的墓區.

羅塞雷 ②
朝北沿S223公路到羅塞雷 (Roselle)，是托斯卡尼最重要的艾特拉斯坎和羅馬的出土遺跡

索瓦那 ④
從沙杜尼亞駛向索瓦那 (Sovana)，拜訪西邊山谷內著名的衣底布蘭達墳墓 (Ildebranda Tomb).

皮提里亞諾 ⑤
位於S74公路交岔口的城鎮 (Pitigliano)，石灰岩山崖上遍佈艾特拉斯坎窯穴和坑道，如今用來儲存特產.

馬西里亞那 ⑥
沿S74公路西行，穿過曼奇亞諾 (Manciano) 到馬西里亞那 (Marsiliana) 近郊的廣大墳場.

cansano

S322

Manciano

S74

圖例
▬ 旅遊路線
═ 其他道路

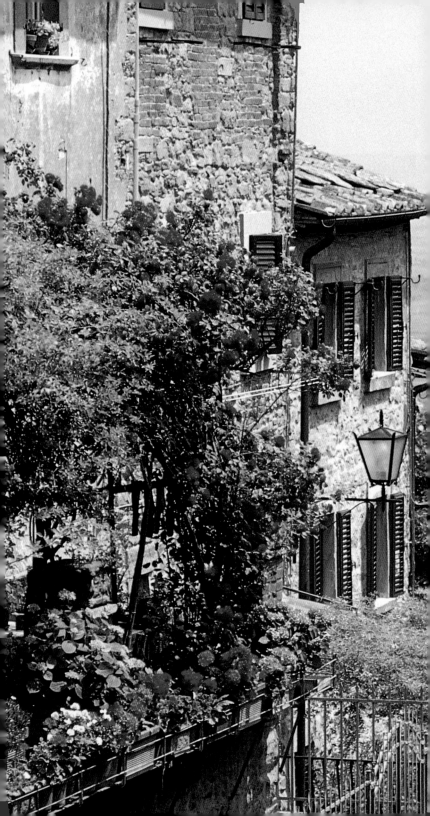

旅行資訊

住在佛羅倫斯與托斯卡尼

以義大利全面而論，托斯卡尼堪稱有些極為迷人的住宿點；內陸地區有華麗的古別墅及雅致的小城屋舍。有些家庭經營的小旅舍，精於烹調各式當地美食佳肴，且以骨董藝品作為裝飾。海濱的旅館較無特色，不過夏季時海濱旅遊區的人潮，意味

旅館等級的標識牌

水準也高。許多遊客喜自助式度假，通常住小型公寓或農莊，價錢非常公道。其他的選擇還包括青年旅舍或招待所。徒步旅行迷，則可住散佈於托斯卡尼全區的山區小屋。有關佛羅倫斯與托斯卡尼旅館的詳細資料，請參見247-251頁的說明。

Hotel Continental旅館的陽台 (見248頁)

尋找旅館

佛羅倫斯有各類旅館，不過價格也高。最迷人的地點是在亞諾河北岸一帶、歷史性市中心以及附近的費索雷 (Fiesole)。停車問題在市中心很嚴重，開車者最好選有停車場的旅館。

比薩 (Pisa) 住宿水準較差，但離市中心一小段路程，則有些美麗的別墅旅館。阿列佐 (Arezzo) 僅有幾家旅館，大多為商務旅館。可考慮住城外，再進城遊覽。托斯卡尼中部地區的山城有許多很好的別墅旅館、莊園宅院，甚至昔日的豪宅。奇安提 (Chianti) 有極多轉型的別墅旅館，以及絕佳的地

方餐廳，尤其是在拉達 (Radda) 和蓋歐雷 (Gaiole)。席耶納 (Siena) 城外的投宿點較迷人，例如小村史特羅維 (Strove)。

街道標示牌指示旅館的方向和位置

旅館投宿費用

在11月至3月淡季時，旅館價格較低且可講價。在7、8月時，佛羅倫斯不及托斯卡尼其他地

區熱鬧，不過此時卻是海岸區的度假旺季。在1月和7月特定的幾週避免到城市來，因為在頂尖飯店中舉行時裝秀，提高了淡季的價格。

單人房的費用比兩人分攤雙人房的費用要高。客房價格含稅金和服務費。要記得佛羅倫斯和席耶納的收費比此區其他地方都貴。

額外需付的費用

訂房前須先確定早餐是否包在房價內。車庫停車、洗衣，以及客房內小酒吧內的飲料會很貴，而從客房打電話的費用也可能偏高。如有疑問，最好先查詢收費標準。有些旅館在旺季時可能會規定要包3餐或2餐。

旅館的等級與客房設備

義大利的旅館以星級來定，範圍從1到5顆星。然而，每區自行設定等級標準；因此，各區的設備標準可能大不相同。有些旅館可能沒有附設餐廳，而有設的都會歡迎非房客光顧。

一些由城堡和別墅轉型的旅館無空調設備，但因石牆很厚，即使仲夏炎熱的暑氣也難侵入。

Hotel Villa Villoresi 旅館富麗的門廊 (見248頁)

孩童受歡迎，但較小的旅館通常設施有限。價位較高的旅館大多可代為安排托嬰服務。有時，小型旅館的負責人或其親戚有空的話，也會幫你看顧小孩。

注意事項

佛羅倫斯的街道門牌號碼非常混亂 (見274頁)，因此要到本書推薦的旅館，最好參照所附的街道速查圖。

旅館業者依規定須向警方報戶口，所以在入住時會向你索取護照。要記得拿回護照，因為兌換現金或旅行支票時，須出示護照證明身分。

就算最簡陋的賓館 (Pensione)，都會有間相當整潔的浴室，即使是公用的。未設浴室的客房通常會有洗臉盆和毛巾。旅館的裝潢未必一流，有時為了老店的魅力，而不能計較裝潢是否時髦。義大利式早餐分量不多，通常是杯咖啡和法國土司或甜點麵包。大部分旅館供應歐陸式早餐，包括咖啡、茶或熱巧克力、麵包和果醬。不過，到本地的飲食吧或糕餅店可能還便宜些。

佛羅倫斯通常很嘈雜，一流旅館多半有隔音裝置，但你若易受噪音干擾，可要求不鄰街的客房。4至5星級旅館通常在中午退房，而1至3星級則是上午10:00至中午之間。若待得太久會被加收另一日費用。

預訂旅館客房與付費

若想在旺季時住進特定的旅館，最好在2個月前預約。當地的遊客服務中心提供區內所有旅館的資料，並可推薦每個星級的最佳旅館。收費在10萬里拉以上的旅館大多接受信用卡，不過在訂房時應先查詢他們接受何種信用卡。通常可以信用卡、歐洲支票或國際匯票來付訂金。

依義大利法規，支付訂金並取得確認之後，預訂就開始生效，法規亦規定遊客須保留旅館及餐館開立的發票直到離境為止。

殘障旅客

殘障設施通常很有限。在247-251頁「旅館的選擇」中有列明附殘障設備的旅館。

設於歷史性建築中的旅館

托斯卡尼地區觀光局出版一份傳單，列出設於歷史性建築中及有藝術價值的旅館。在駐世界各地的義大利國家觀光局 (ENIT) 辦事處中可取得此傳單。「International Relais and Château」手冊也有介紹一些精美的托斯卡尼旅館，都有很高的評價。

Villa San Michele 旅館昔日乃修道院，位於費索雷 (見248頁)

Villa La Massa 旅館的花園露台 (見248頁)

自助式住宿設施

托斯卡尼有許多農莊和別墅度假設施，各地區都有觀光農莊 (Agriturist) 的辦事處提供相關資訊。有2家國際旅行社經營佛羅倫斯附近的自助式住宿：American Agency和Solemar。其他的包括席耶納的Casa Club、蒙地里吉歐尼 (Monteriggioni) 的Cuendet，以及葛羅塞托 (Grosseto) 的Prima Italia。Solemer和Cuendet在全世界都有代理，例如：Tailor Made Tours (Solemar) 和Italian Chapters (Cuendet)。

自助式住宿價格依季節和地點有極大差距。淡季時4人住別墅總價約為每週87萬5千里拉，而旺季時，獨棟的園林別墅可能高達每週350萬里拉。

夜宿民宅

通常可透過休閒活動組織租得民宿，例如佛羅倫斯的民宿管理協會 (AGAP)。民宿並不供應餐飲，不過有時可應要求而安排。

住宅式旅館

托斯卡尼各地都有設於古大廈豪宅或別墅內的小型公寓，並附有泳池或吧台之類的設施。最短

的逗留期通常是1週，不過在淡季時較有彈性。

佛羅倫斯市中心的住宅式旅館包括Palazzo Mannaioni和Residence Da-al。當地的遊客服務中心有本區其他此類旅館的名單。

比薩一家旅館的海報（約1918年）

旅館共同組合協會

並非連鎖旅館，而是不同類型旅館組成的協會。Family Hotel專營家庭旅館或賓館，Florence Promhotels則提供更多類型的住宿。Coopal只接受10人以上的團體，Consorzio Sviluppo則經營佛羅倫斯南邊的旅館。

經濟型住宿

1至2星級廉價旅舍1晚的收費每人自3萬5千到6萬里拉不等，通常是家庭式經營，以前原稱為「賓館」(Pensione)，但現在官方已不再使用此稱。然而，許多地方仍沿用此稱，並保有令其深受歡迎的獨特風格，不過在服務上勿期望過高。通常女修道院和宗教機構設有青年旅舍或招待所，可透過當地遊客服務中心安排投宿青

年招待所。在羅馬的義大利青年旅舍協會 (Associazione Italiana Alberghi Per la Gioventù) 有全國青年旅舍名單。佛羅倫斯主要的青年旅舍是Europa Villa Camerata。完整的青年旅舍名單和預約手續，可透過全世界的義大利國家觀光局 (ENIT) 辦事處，或當地遊客服務中心 (見272頁) 取得。

山區營舍與露營場

揹著背包徒步漫遊，可住散佈各地山區的營舍，大部分城郊也有露營場。義大利國家觀光局 (見273頁) 或當地的遊客服務中心有露營場和山區營舍名單。Club Alpino Italiano擁有義大利大部分的登山營舍。Touring Club Italiano出版的露營場名單，名為「義大利露營及村莊旅遊」(Campeggi e Villaggi Turistici in Italia)。

常用符號解碼

在247-251頁的旅館是依據其坐落地區與價格來排列。各旅館地址後面的符號代表該旅館所提供的設施。

🛏 房間附有浴室或淋浴設備，除非另有標示
1 提供單一價格房間
🛏 房間可住二人以上，或雙人房可加床
📺 房內附電視
🍽 各房均有空調
🏊 旅館內設泳池
♿ 輪椅用通道
🛗 電梯
P 停車服務
🍴 餐廳
💳 接受信用卡付費

● 價位表以一間標準雙人房每晚為準，並包含早餐，稅金和服務費.

Ⓛ 低於100,000里拉
ⓁⓁ 100,000-160,000里拉
ⓁⓁⓁ 160,000-240,000里拉
ⓁⓁⓁⓁ 240,000-340,000里拉
ⓁⓁⓁⓁⓁ 逾340,000里拉

Horel Porta Rossa 旅館的拱頂入口大廳 (見247頁)

佛羅倫斯之最：旅館

　　佛羅倫斯以出色的建築而聞名，因此許多旅館皆以其魅力和獨特風格而受到遊客喜愛。昔日的大廈豪宅、修道院，例如聖米迦勒別墅 (Villa San Michele)，以及其他的城鎮別墅提供了各種價位的住宿。為了保存昔日的建築特色，有時因此犧牲現代化的便利：在247-248頁所列較古老的旅館名單中，本書儘量包括那些能兼顧二者的，此處所推薦的是其中精選。

Hotel Tornabuoni Beacci
這座家庭式經營的昔日宮殿式大廈旅館，待客特別週到，內部陳設雅致的骨董 (見247頁)。

ARNO

CI
CEN
WE

Hotel Excelsior
位於亞諾河附近的13世紀廣場上，美麗又豪華，有19世紀的裝潢但設備完善的客房 (見248頁)。

Torre di Bellosguardo
寬廣、古老而獨具風格，山頂的塔樓和別墅一如其名：「麗景塔樓」(見248頁)。

OLTRA

Hotel Villa Belvedere
位於山坡的1930年代旅館，有11英畝 (4公頃) 的景觀花園，並有眺望城市的絕佳視野，內部裝潢無懈可擊 (見247頁)。

0公尺	1,000
0碼	1,000

Villa San Michele
位於費索雷 (Fiesole) 的寧靜
修道院，據說是由米開蘭基
羅 (Michelangelo) 設計的
(見248頁)。

Pensione Bencistà
城外山丘裡的世外桃
源，賓館保存完好，
有華麗的仿古家具
(見248頁)。

CITY CENTRE
NORTH

CITY
CENTRE
EAST

Hotel Villa Liberty
建於本世紀初的別墅位於城東
南，其特色是絕佳的酒吧和時
髦的客房 (見247頁)。

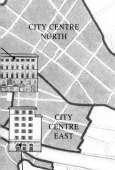

Villa La Massa
這座昔日的鄉居宅邸是佛羅
倫斯最雅致的旅館之一，
四周原野環繞 (見247頁)。

Hotel Hermitage
旅館舒適而安靜，設於高大的中古時期
建築上面幾層，其頂層客室可俯瞰舊
橋 (Ponte Vecchio, 見247頁)。

佛羅倫斯與席耶納旅館的選擇

　　本圖表提供佛羅倫斯和席耶納旅館的簡便參考，包括許多價位較低，但裝潢與環境亦同樣迷人的旅館。這些及其他的托斯卡尼旅館，在其後數頁中有更詳細的介紹。其他類型的住宿資訊參見242-243頁。

	客房總數	備有大客房	備有停車場	附設餐廳	歷史性或藝術性建築	迷人的景觀	位處幽靜
佛羅倫斯市中心 (見247-248頁)							
Hotel Locanda Orchidea ⓛ	7				●		
Pensione Maxim ⓛ	23	●					
Hotel Porta Rossa ⓛⓛⓛ	85	●			●	●	
Hotel Silla ⓛⓛⓛ	35				●		
Splendor ⓛⓛⓛ	31	●					
Hotel Aprile ⓛⓛⓛ	29	●			●		
Hotel Hermitage ⓛⓛⓛ	29	●			●		
Hotel Villa Liberty ⓛⓛⓛ	16	●	●		●		
Morandi alla Crocetta ⓛⓛⓛ	10	●			●		
Pensione Annalena ⓛⓛⓛ	20	●			●		
Hotel J and J ⓛⓛⓛⓛ	19	●			●		
Hotel Loggiato dei Serviti ⓛⓛⓛⓛ	29	●			●		
Hotel Tornabuoni Beacci ⓛⓛⓛⓛ	28	●		●	●		
Hotel Villa Belvedere ⓛⓛⓛⓛ	26	●				●	
Rivoli ⓛⓛⓛⓛ	65	●					
Grand Hotel Villa Cora ⓛⓛⓛⓛⓛ	48	●	●	●	●		
Hotel Brunelleschi ⓛⓛⓛⓛⓛ	96			●	●		
Hotel Continental ⓛⓛⓛⓛⓛ	48	●				●	
Hotel Excelsior ⓛⓛⓛⓛⓛ	192	●		●	●		
Hotel Helvetia e Bristol ⓛⓛⓛⓛⓛ	52	●		●	●		
Hotel Regency ⓛⓛⓛⓛⓛ	34			●	●		●
Hotel Monna Lisa ⓛⓛⓛⓛⓛ	35	●	●		●		
佛羅倫斯近郊 (見248頁)							
Pensione Bencistà ⓛⓛ	30	●	●	●	●	●	
Ariele ⓛⓛⓛ	39	●	●		●		
Hotel Villa Bonelli ⓛⓛⓛ	20	●			●	●	
Villa Le Rondini ⓛⓛⓛ	31	●	●	●		●	●
Hotel Villa Villoresi ⓛⓛⓛⓛ	28	●	●	●	●	●	
Villa Carlotta ⓛⓛⓛⓛⓛ	32	●	●		●		
Torre di Bellosguardo ⓛⓛⓛⓛⓛ	16	●	●		●	●	●
Villa La Massa ⓛⓛⓛⓛⓛ	38	●	●	●	●	●	
Villa San Michele ⓛⓛⓛⓛⓛ	36	●	●	●	●	●	●
席耶納 (見251頁)							
Hotel Chiusarelli ⓛⓛ	50	●	●	●	●		
Pensione Palazzo Ravizza ⓛⓛⓛ	30		●	●	●		
Santa Caterina ⓛⓛⓛ	19		●		●		
Villa Patrizia ⓛⓛⓛⓛ	33	●	●	●	●		
Villa Scacciapensieri ⓛⓛⓛⓛ	30	●	●	●	●		●
Hotel Certosa di Maggiano ⓛⓛⓛⓛⓛ	17	●	●	●	●		●

●價位表以標準雙人房每晚的住宿費為準，並含早餐，稅金和服務費：
ⓛ 低於100,000里拉
ⓛⓛ 100,000-160,000里拉
ⓛⓛⓛ 160,000-240,000里拉
ⓛⓛⓛⓛ 240,000-340,000里拉
ⓛⓛⓛⓛⓛ 逾340,000里拉

●附設餐廳是指在旅館內設有餐廳，供應早餐，午餐，晚餐。通常也歡迎非房客光顧，但或許以旅館住客為優先。列出的旅館大部分都供應早餐，不過在訂房前最好先查詢清楚。

●備有停車場是指旅館附設停車設施。部分旅館只有很有限的車位，而且可能要收費.

●備有大客房是指旅館有供2人以上共同使用的客房，或可在雙人房中加張床。

佛羅倫斯

市中心

Hotel Locanda Orchidea

Borgo degli Albizi 11, 50122. MAP 2 D5 (6 E3). ((055) 248 03 46. □ 客房數: 7. 1

家庭經營的簡樸旅館，設於12世紀建築的第二層樓。房間很舒適但略顯陳舊。

Pensione Maxim

Via de' Medici 4, 50123. MAP 6 D3. ((055) 21 74 74. ☆ 28 37 29. □ 客房數: 23. 14. 1

由通向橫街的樓梯可上到位於第三層樓的接待廳。Pensione Maxim 有些客房可眺望製褲商路 (Via dei Calzaiuoli) 的行人徒步區。

Hotel Porta Rossa

Via Porta Rossa 19, 50123. MAP 3 C1 (5 C3). ((055) 28 75 51. FAX 28 21 79. □ 客房數: 85. 70. 1

旅館建於1386年，為義大利第2古老的旅館。拱頂的入口大廳佈置以真皮家具。有些客房很大，而且各有不同裝潢風格。塔樓套房可眺望全城，景色絕佳。

Hotel Silla

Via dei Renai 5, 50125. MAP 4 D2 (6 E5). ((055) 234 28 88. FAX 234 14 37. □ 客房數: 35.

這座16世紀的旅館前有座雅緻的中庭，以及一道華美大階梯通往第一層樓。接待區以漂亮的粉紅和藍色調裝飾。

Splendor

Via San Gallo 30, 50129. MAP 2 D4. ((055) 48 34 27. FAX 46 12 76. □ 客房數: 31. 25. 1

暗紅色的裝潢，以及繪有壁畫的灰泥天花板，予人豪華大廈的印象。整體而言，這家庭式旅館略顯陳舊。

Hotel Aprile

Via della Scala 6, 50123. MAP 1 A4 (5 A1). ((055) 21 62 37. FAX 28

09 47. □ 客房數: 29. 26. 1

這家迷人旅館的立面外牆上掛著16世紀的繪畫「大衛的勝利」。這組繪畫的其餘部分和藝術骨董文物同陳列於接待區中。再過去有小酒吧和老式的茶室。夏季可在中庭花園吃早餐。

Hotel Hermitage

Vicolo Marzio 1, 50122. MAP 3 C1 (6 D4). ((055) 28 72 16. FAX 21 22 08. □ 客房數: 29. 1

設於6樓的中古時期建築上面幾層，距舊橋 (Ponte Vecchio) 僅有幾步之遙。從頂樓較昂貴的客房中可眺望壯麗的景致。低樓層的客房收費比較低廉。

Hotel Villa Liberty

Viale Michelangelo 40, 50125. MAP 4 F3. ((055) 68 38 19. FAX 681 25 95. □ 客房數: 1 1 P 10輛車.

位於市區東南邊建築於本世紀初的別墅，背向一條迷人但繁忙的林蔭道，其彎曲的石階通往家庭風味且具老式裝潢格調的內部，有拱廊，植物盆栽和小而雅致的酒吧。

Morandi alla Crocetta

Via Laura 50, 50121. MAP 2 E4. ((055) 234 47 47. FAX 248 09 54. □ 客房數: 10. 1 TV

昔日曾是女修道院，這可愛的古宅現由Doyle夫人經營，她是英國人，自1920年代即定居於此。內部裝潢很有品味，有骨董，地毯和大量的盆栽。

Pensione Annalena

Via Romana 34, 50125. MAP 3 A3. ((055) 22 24 02. FAX 22 24 03. □ 客房數: 20. 1 TV

須先穿越一座迷人的中庭，並經一道石階才到達這15世紀旅館大門。接待區，早餐室和休息室都在一極大的廳中。寬大的客房裝設得簡潔而迷人。

Hotel J and J

Via di Mezzo 20, 50121. MAP 2 E5. ((055) 24 09 51. FAX 24 02 82. □ 客房數: 19. TV 部分區域.

美麗而寧靜的旅館設於16世紀的修道院內。地面層的外觀賞心悅目，古老的石頭拱圈中有落地窗，天花板則繪有壁畫。

Hotel Loggiato dei Serviti

Piazza della SS. Annunziata 3, 50122. MAP 2 D4. ((055) 28 95 92. FAX 28 95 95. □ 客房數: 29.

建於1527年，靠近孤兒院 (Spedale degli Innocenti)，具古風的接待區有拱頂天花板。酒吧側面有巨大的石柱。

Hotel Tornabuoni Beacci

Via de' Tornabuoni 3, 50123. MAP 1 C5 (5 C2). ((055) 26 83 77. FAX 28 35 94. □ 客房數: 28. 1 TV

這昔日的豪宅位於市中心繁忙的街道上。寬闊且鋪有地毯的廳廊通往飾以骨董家具和掛毯的休息室。客房非常豪華，床上有堆得高高的枕頭。

Hotel Villa Belvedere

Via Benedetto Castelli 3, 50124. MAP 3 A5. ((055) 22 25 01. FAX 22 31 63. □ 客房數: 26. TV

寬廣的1930年代別墅設於景觀花園中，鄰近波伯里花園 (Giardino di Bòboli)。所有客房都有保險櫃和小酒吧，從第一層樓的陽台可俯瞰波伯里花園優美的景致。

Rivoli

Via della Scala 33, 50123. MAP 1 A4 (5 A1). ((055) 28 28 53. FAX 29 40 41. □ 客房數: 65. 1 TV

飽受風雨侵蝕的立面外牆，為這座15世紀旅館留下滄桑的痕跡。寬敞而涼爽，裝潢水準高，混合現代與古典風格，優雅而不繁縟。

Grand Hotel Villa Cora

Viale Niccolò Machiavelli 18, 50125. MAP 3 A3. ((055) 229 84 51. FAX 22 90 86. □ 客房數: 48. 1 TV P

深淺不同的桃色和灰色窗戶凸顯了此旅館極美的文藝復興式正立面。許多有欄杆的陽台之間有古典的柱子和高大的窗戶。其內的接待室有繪飾壁畫的天花板以及上漆木地板。

Hotel Brunelleschi

Piazza Santa Elisabetta 3, 50122. MAP 6 D2. (055) 56 20 68. FAX 21 96 53. 客房數: 96. 1 TV 目 11 (L)(L)(L)(L)

曾為監獄,旅館內設有迷人的博物館,陳列在改建時發現的拜占庭陶器和古老的石製浴池。涼爽通風的接待廳中,仍保留昔日的灰磚牆。

Hotel Continental

Lungarno degli Acciaiuoli 2, 50123. MAP 3 C1 (5 C4). (055) 28 23 92. FAX 28 31 39. 客房數: 48. 1 TV 目 (L)(L)(L)(L)

坐落於舊橋 (Ponte Vecchio) 對面絕佳的位置,牆面全部裝飾以淺灰色的仿大理石。酒吧可眺望河對岸,美麗的頂樓套房也有同樣視野。

Hotel Excelsior

Piazza Ognissanti 3, 50123. MAP 1 B5 (5 A2). (055) 26 42 01. FAX 21 02 78. 客房數: 192. 1 TV 目 11 (L)(L)(L)(L)

踞於兩座1815年改建的房子中,可飽覽亞諾河的美麗風光。內部予人華麗之感,裝飾以大理石地板和圓柱,19世紀的樓梯,雕像,彩繪鑲嵌玻璃窗及油畫。

Hotel Helvetia e Bristol

Via de' Pescioni 2, 50123. MAP 1 C5 (5 C2). (055) 28 78 14. FAX 28 83 53. 客房數: 52. 1 TV 目 (L)(L)(L)(L)

這家豪華的18世紀旅館離主教座堂 (Duomo) 只有幾步之遙。內部飾以美麗的骨董,有圓頂彩繪鑲嵌玻璃天花板,和以木材和大理石裝潢的精緻酒吧。

Hotel Monna Lisa

Borgo Pinti 27, 50121. MAP 2 E5 (6 F2). (055) 247 97 51. FAX 247 97 55. 客房數: 35. 1 目 (L)(L)(L)(L)

令人印象深刻的石樹內部中庭,通往這文藝復興時期豪宅的接待廳。部分客房非常寬敞,有古老的家具和高挑的天花板。但現代化設施減損了主建築的迷人魅力。

Hotel Regency

Piazza Massimo d'Azeglio 3, 50121. MAP 2 F5. (055) 23 46 73. FAX 23 46 73. 客房數: 34. 1 TV 目 11 (L)(L)(L)(L)

雖然維護得很好,這佛羅倫斯的城內住宅從外觀看不出有華麗的內部。古典風格的接待廳和酒吧以木質鑲板裝潢。前面的客房可俯視美麗的Piazza d'Azeglio廣場。

佛羅倫斯近郊

Pensione Bencistà

佛羅倫斯北方5公里(2.5哩)。Via Benedetto da Maiano 4, Fiesole, 50014. (055) 591 63. FAX 591 63. 客房數: 42. 30. P 11 (L)

價值非凡的14世紀別墅內,有閃閃發亮的瓷磚、骨董家具和涼爽通風的客房。接待廳旁有小休息區。在陽光映襯的石砌露台上,可欣賞佛羅倫斯郊區田野的日落。

Ariele

離舊橋500公尺(550碼)。Via Magenta 11, 50123. (055) 21 15 09. FAX 26 85 21. 客房數: 39. 1 TV 11 P (L)(L)(L)

充滿家庭風味的旅館坐落在住宅區的小街上。寬敞的休息區和酒吧,有挑高的天花板,裝飾著繪畫和骨董。客房略顯冷清,但大致還算寬敞。

Hotel Villa Bonelli

佛羅倫斯東北方4公里(2.5哩)。Via F Poeti 1, Fiesole, 50014. (055) 595 13. FAX 59 89 42. 客房數: 20. 1 TV 11 P (L)(L)

小而溫馨的旅館,裝潢簡樸但怡人,從頂樓的客房可遠眺佛羅倫斯的美麗景致。旺季時,規定房客須在旅館包2餐。

Villa Le Rondini

佛羅倫斯東北方7公里(4哩)。Via Bolognese Vecchia 224, Trespiano, 50010. (055) 40 00 81. FAX 26 82 12. 客房數: 31. 1 目 (L)(L)

坐落於與世隔絕的花園內,在此可欣賞亞諾谷的絕佳景致。主建築有非常傳統的裝潢,例如在低起伏有致的休息室中,有橫樑的天花板和極古老的壁爐。

Hotel Villa Villoresi

佛羅倫斯西北方8公里(5哩)。Via Ciampi 2, Colonnata di Sesto Fiorentino, 50019. (055) 44 36 92. FAX 44 20 63. 客房數: 28. 1 目 11 (L)(L)(L)(L)

建於12世紀的別墅,原為軍事用途而建,在文藝復興時期改造成鄉居宅院。入口走廊繪飾著19世紀的托斯卡尼風景壁畫,並點綴著描述拿破崙戰役的埃及文字符號。

Villa Carlotta

佛羅倫斯南方1公里(0.5哩)。Via Michele di Lando 3, 50125. (055) 233 61 51. FAX 233 61 47. 客房數: 32. 1 TV 目 (L)(L)(L)(L)

這座優美的19世紀建築隱匿在偏僻而與世隔絕的地區內,親切迷人而通風的別墅,到處有大窗戶和新古典風格裝潢。

Torre di Bellosguardo

佛羅西南方2.5公里(1.5哩)。Via Roti Michelozzi 2, 50124. MAP 5 B5. (055) 229 81 45. FAX 22 90 08. 客房數: 16. 1 P (L)(L)(L)(L)

筆直漫長的路通往巨大的14世紀高塔以比鄰的16世紀別墅其內,巨大木門通往寬闊的廳房,內有骨董和波斯地毯,客房的裝潢同樣高雅堂皇由此別墅可盡覽佛羅倫斯。

Villa La Massa

佛羅倫斯東南方6公里(4哩)。Via la Massa 24, Candeli, 50012. (055) 651 01 01. FAX 651 01 09. 客房數: 38. 1 TV 目 P 11 (L)(L)(L)(L)

三座17世紀的別墅合組成這座有河畔饗體的豪華旅館。拘謹的交誼廳與優美的客房裝飾有骨董家具。

Villa San Michele

佛羅倫斯東北方4公里(2.5哩)。Via Doccia 4, Fiesole, 50014. (055) 594 51. FAX 59 87 34. 客房數: 36. 1 TV 目 P 11 (L)(L)(L)(L)

美麗的聖米迦勒修道院 (San Michele) 據說由米開蘭基羅 (Michelangelo) 設計,坐落於15公頃 (37英畝) 的土地上,從涼廊可眺望城市全景,在此亦可露天用膳,許多客房顯得簡樸,但保有優雅的氣氛。

托斯卡尼西部地區

阿爾提米諾 Artimino

Paggeria Medicea

□ 公路圖 C2. Viale Papa Giovanni XXIII 3, 50040. **C** (055) 871 80 81. **FAX** 871 80 80. □ 客房數: 37. 🛏 **1** 🈁 TV 🍽 ⚙ P 🍽 ⚙ Ⓛ Ⓛ Ⓛ

梅迪奇的菲迪南多一世 (Ferdinando I de' Medici) 建造了這座絕佳的山頂別墅。旅館是古代和現代風格的混合體,設於昔日的僕役宿舍。

比薩 Pisa

Royal Victoria Hotel

□ 公路圖 B2. Lungarno Pacinotti 12, 56126. **C** (050) 94 01 11. **FAX** 94 01 80. □ 客房數: 48. 🛏 40. **1** 🈁 🍽 ⚙ Ⓛ Ⓛ

姿態略高的旅館,建於19世紀,仍保留原先的建築特色,包括不質鑲板的門,以及一些精巧絕倫充滿假像效果的繡幔。

Rest Hotel Primavère

□ 公路圖 B2. Via Aurelia km 342 & 750, Migliarino Pisano, 56010. **C** (050) 80 33 10. **FAX** 80 33 15. □ 客房數: 62. 🛏 **1** TV 🍽 ⚙

這家多功能的旅館對開車者特別方便,乾淨並有雅致的裝飾,以及廣大的草坪。有4間客房是為殘障人士而設。

Hotel d'Azeglio

□ 公路圖 B2. Piazza Vittorio Emanuele II 18b, 56125. **C** (050) 50 03 10. **FAX** 280 17. □ 客房數: 29. 🛏 **1** TV 🍽 ⚙ P ⚙ Ⓛ Ⓛ Ⓛ

這座高大而現代化且四面臨街的旅館,最引人入勝處,是第七層樓的早餐室和咖啡吧的視野。從四面的窗戶可俯視比薩並可眺望遠處山區。

里格利 Rigoli

Hotel Villa di Corliano

□ 公路圖 B2. Via Statale del Brennero 50, 56010. **C** (050) 81 81 93. **FAX** 81 83 41. □ 客房數: 15.

🛏 8. 🈁 🍽 ⚙ Ⓛ Ⓛ

2條通暢的車道從原野通往這壯麗的文藝復興晚期的豪宅。建築物內外都很有特色,牆上和天花板上皆有修復過的古典風格壁畫。堂皇富麗的客房在中央大廳的彼端。

聖米尼亞托 San Miniato

Hotel Miravalle

□ 公路圖 C2. Piazza del Castello 3, 56027. □ 客房數: 20. 🛏 TV **C** (0571) 41 80 75. **FAX** 41 96 81. **1** 🈁 🍽 ⚙ Ⓛ Ⓛ

坐落在與城堡塔樓合併的10世紀城牆之上。內部頗陳舊,但客房的視野極佳,特別是從餐廳望出去時。

沃爾泰拉 Volterra

Albergo Villa Nencini

□ 公路圖 C3. Borgo Santo Stefano 55, 56048. **C** (0588) 863 86. **FAX** 806 01. □ 客房數: 34. 🛏 **1** ⚙ Ⓛ Ⓛ

這家石造的鄉間旅館位於小公園內,離城區只有幾分鐘的車程,客房雖然不大,但涼爽而明亮。有間時髦的早餐室和地下室的食堂,以及酒吧休息室和陽台。

托斯卡尼北部地區

巴巴諾 Balbano

Villa Casanova

□ 公路圖 B2. Via di Casanova, 55050. **C** (0583) 54 84 29. **FAX** 36 89 55. □ 客房數: 40. 🛏 **1** 🈁 🍽 ⚙ Ⓛ Ⓛ

巨型的17世紀托斯卡尼農莊踞於小丘上,俯瞰河谷。客房舒適簡潔。旅館位置絕佳,適宜步行者或自行車騎士,對那些不喜歡這類活動的人也很適合。孩童則有減收費用的優待。

盧卡 Lucca

Piccolo Hotel Puccini

□ 公路圖 C2. Via di Poggio 9, 55100. **C** (0583) 554 21. **FAX** 534 87. □ 客房數: 14. 🛏 **1** ⚙ Ⓛ Ⓛ

迷人的古老石造建築,距景區優美的聖米迦勒廣場 (Piazza San Michele) 僅數步之遙。內部規模雖小卻很時髦,有間在落地窗前設有桌椅的酒吧,可眺望美麗的窄街。

Hotel Universo

□ 公路圖 C2. Piazza del Giglio 1, 55100. **C** (0583) 49 36 78. **FAX** 95 48 54. □ 客房數: 60. 🛏 **1** 🈁 🍽 🍽 ⚙ Ⓛ Ⓛ

建於19世紀,龐大而稍顯陳舊的旅館有木質鑲板裝飾的舒適酒吧,以及大理石的接待廳。舒服的客房附有豪華的大理石浴室;有些並可望見廣場的怡人景致。

Hotel Principessa Elisa

□ 公路圖 C2. Via Nuova per Pisa 1952, 55050. **C** (0583) 37 97 37. **FAX** 37 90 19. □ 客房數: 10. 🛏 **1** TV 🍽 🈁 ⚙ Ⓛ Ⓛ

最近才重新粉刷,這堂皇的建築物乃仿18世紀的巴黎風格而建。裝潢優美的客房混有骨董家具的原作與複製品,各房都設有保險箱。免費酒類飲料放在2間客廳中較小間的桌上,供房客自行取用。這座旅館較適合於希望度假環境豪華而寧靜的個人或夫妻情侶,甚於攜孩童出遊的家庭。

皮斯托亞 Pistoia

Albergo Patria

□ 公路圖 C2. Via F Crispi 8, 51100. **C** (0573) 251 87. **FAX** 36 81 68. □ 客房數: 28. 🛏 23. **1** 🈁 ⚙ Ⓛ Ⓛ

坐落在皮斯托亞市中心美麗的窄街上,旅館古老,有陰暗而現代的內部。客房寬敞,為1970年代風格,有大小合宜的浴室,旅館內尚有略顯陳舊的電視間,以及怡神的酒吧和餐廳。頂層的客房可觀賞仿羅馬式主教座堂 (Duomo) 的景致。

Hotel Piccolo Ritz

□ 公路圖 C2. Via A Vannucci 67, 51100. **C** (0573) 267 75. **FAX** 277 98. □ 客房數: 24. 🛏 TV **1** 🈁 ⚙ ⚙ Ⓛ Ⓛ

靠近但丁廣場 (Piazza Dante Alighieri) 的車站,位於皮斯托亞的古市街中心,名副其實的「小麗池」(Piccolo Ritz)。內部裝潢時髦但略顯狹小,如咖啡屋格調的酒吧,賞心悅目的天花板飾有壁畫原作。

新橋 Pontenuovo

Il Convento

□ 公路圖 C2. Via San Quirico 33, 51030. ☎ (0573) 45 26 51. FAX 45 35 78. □ 客房數: 25. 🛏 TV 1
🔁 🍽 🍸 1
由古修道院改建而成,經美麗的小徑可通往接待廳和略陳舊的休息區.溫馨的用餐區桌上鋪著整潔的亞麻布桌巾.主用餐區仍保有昔日修女們坐過的長木椅.客房簡樸而舒適.

維亞瑞究 Viareggio

Hotel President

□ 公路圖 B2. Viale Carducci 5, 55049. ☎ (0584) 96 27 12. FAX 96 36 58. □ 客房數: 37. 🛏 1 🔁
🟰 📶 🍽 🍸 ⓁⓁⓁ
坐落於海灘邊,時髦的別墅風格旅館.最近重新粉刷過,客房特別迷人.可搭透明的玻璃觀景電梯上到美麗的頂樓餐廳,欣賞絕佳海景.

托斯卡尼東部地區

阿列佐 Arezzo

Castello di Gargonza

□ 公路圖 E3. Gargonza, Monte San Savino, 52048. ☎ (0575) 84 70 21. FAX 84 70 54. □ 客房數: 7.
🛏 🔁 🍽 🍸 ⓁⓁ
不只是座中古時期村寨而已,這旅館亦有25間自炊式公寓出租.環繞城牆的通暢林蔭公路直通往入口.有座小花園,及繪有美麗壁畫的禮拜堂,每週有1次禮拜.

科托納 Cortona

Hotel San Luca

□ 公路圖 E3. Piazzale Garibaldi 1, 52044. ☎ (0575) 63 04 60. FAX 63 01 05. □ 客房數: 56. 🛏 1 🔁
🍽 🍸 ⓁⓁ
建在山腰上,由接待廳和餐廳可俯瞰其下的河谷全景.接待廳大而精巧,佈置舒適,但客房則很簡樸.

Hotel San Michele

□ 公路圖 E3. Via Guelfa 2, 52044. ☎ (0575) 60 43 48. FAX 63 01 47. □ 客房數: 37. 🛏 1 TV
🔁 🔁 🍸 ⓁⓁ

是座精工修復的文藝復興時期豪宅,面對窄街.外觀保留了原有的高大厚重木門,內部則保有鑲板裝飾的門.如迷宮般的走廊通向舒適而有家庭味的客房,還有一間華麗的閣樓套房.

托斯卡尼中部地區

奇安提的小城堡
Castellina in Chianti

Salivolpi

□ 公路圖 D3. Via Fiorentina 89, 53011. ☎ (0577) 74 04 84. FAX 74 09 98. □ 客房數: 19. 🛏 🔁 P
🔁 ⓁⓁ
經過整修的鄉間農莊,內部時髦而具田園風味,有粉刷的白牆以及溫暖的赤陶地磚.在主建築內中的客房有矮窗,凸樑天花板和閃亮的浴室.

Tenuta di Ricavo

□ 公路圖 D3. Località Ricavo, 53011. ☎ (0577) 74 02 21. FAX 74 10 14. □ 客房數: 23. 🛏 1 🔁
🍽 提出申請. 🔁 🍽 週一休息.
🍸 ⓁⓁⓁ
迷人的旅館占據了整個里卡佛 (Ricavo) 這座有1千年歷史的小村.許多客房設於古老的村屋內,其中半數有很好的陽台.客廳別具風格,以骨董和鄉土家具佈置得恰到好處.

奇安提的蓋歐雷
Gaiole in Chianti

Castello di Spaltenna

□ 公路圖 D3. Spaltenna 53013. ☎ (0577) 74 94 83. FAX 74 92 69. □ 客房數: 21. 🛏 🔁 TV 🍽
🍸 ⓁⓁⓁⓁ
坐落在山丘上,位於美麗的設防古修道院內.旅館老闆以其餐廳自豪,因為是用燒柴的爐灶來烹煮食物.由寬廣的客房可俯瞰中庭,有些還附豪華的按摩浴缸.

奇安提的潘札諾
Panzano in Chianti

Villa le Barone

□ 公路圖 D3. Via San Leolino

19, 50020. ☎ (055) 85 26 21. FAX 85 22 77. □ 客房數: 25. 🛏 1
🔁 🔁 P 🍽 🍸 ⓁⓁⓁⓁ
此16世紀的住宅曾一度屬於德拉·洛比亞家族 (della Robbia family) 所有,此家族以製作陶器而聞名.休息室佈置以鮮花,明朗而有生氣,客房則以骨董佈置.

奇安提的拉達
Radda in Chianti

Villa Miranda

□ 公路圖 D3. 53017. ☎ (0577) 73 80 21. FAX 73 86 68. □ 客房數: 42. 🛏 1 🔁 🔁 TV 🔁 🍽 🍸
由三座建築物組成,自1842年建成其中的驛站建築以來,就由同一家族經營此旅館.客房有凸樑天花板以及黃銅的床架.

Relais Fattoria Vignale

□ 公路圖 D3. Via Pianigiani 9, 53017. ☎ (0577) 73 83 00. FAX 73 85 92. □ 客房數: 34. 🛏 1 🔁
壯麗的莊園.內有赤陶地磚,壁畫,石砌壁爐,骨董和地毯裝飾的迷人休息室.由旅館後安排的客房可俯視其下的河谷.

聖吉米納諾
San Gimignano

Hotel Belvedere

□ 公路圖 C3. Via Dante 14, 53037. ☎ (0577) 94 05 39. FAX 94 03 27. □ 客房數: 12. 🛏 TV 1
🔁 P 🍸 ⓁⓁ
以赤陶裝飾的漂亮別墅,有明亮而摩登的客房,漆著宜人的柔和色調.花園雅致優美,絲柏樹間有帆布吊椅.

Hotel Leon Bianco

□ 公路圖 C3. Piazza della Cisterna 13, 53037. ☎ (0577) 94 12 94. FAX 94 21 23. □ 客房數: 25.
🛏 1 🔁 🔁 P 🍸 ⓁⓁ
這座昔日的豪宅保留了部分原有的石牆.客房通爽且視野怡人,鋪有赤陶地磚.

Villa San Paolo

□ 公路圖 C3. Strada per Certaldo, 53037. ☎ (0577) 95 51 00. FAX 95

51 13. □ 客房數: 18. 🛏 🗐 🎇
🔲 🗐 🎇 🔲 🗐 🎇
位於山腰迷人的別墅, 坐落在廣
大的露台花園, 並有座網球場. 內
部則有溫馨的休息室和雅致的客
房.

聖古斯美 San Gusmé

Villa Arceno

□ 公路圖 D3. Castelnuovo
Berardenga, 53010. 【 (0577) 35
92 92. ℻ 35 92 76. □ 客房數: 16.
🛏 🔟 🎇 📺 🎇 🔲 🗐 🎇
🅛🅛🅛🅛
坐落在美麗林地內, 這棟17世紀
別墅的特色是寬大的客房. 客房
寬闊, 拱頂交誼廳佈置非常明亮,
還有一些骨董複製品.

席耶納 Siena

Hotel Chiusarelli

□ 公路圖 D3. Viale Curtatone 15,
53100. 【 (0577) 28 05 62. ℻ 27
11 77. □ 客房數: 50. 🛏 🔟 🎇
📺 🔲 🗐 🎇 🅛🅛
美麗的別墅略顯殘舊, 但最近內
部曾經大肆整修過. 旅館外面的
悅人花園種滿了棕櫚樹.

Pensione Palazzo Ravizza

□ 公路圖 D3. Pian dei Mantellini
34, 53100. 【 (0577) 28 04 62. ℻
27 13 70. □ 客房數: 30. 🛏 27.
🔟 🎇 🎇 🎇 🅛🅛🅛
坐落於城牆內的迷人據點, 有休
息室和圖書室, 從客房可眺望托斯
卡尼的田園景觀. 餐廳只在傍
晚時開放.

Santa Caterina

□ 公路圖 D3. Via Enea Silvio
Piccolomini 7, 53100. 【 (0577)
22 11 05. ℻ 27 10 87. □ 客房數:
19. 🛏 🔟 🎇 🎇 🅛 🔲 🎇
🅛🅛🅛
這18世紀的房舍是席耶納收費較
合宜的旅館之一. 田園風格的佈
置賞心悅目, 格調與屋齡頗一致,
房間的大小和風格各不相同, 裝
飾以各樣的骨董.

Villa Patrizia

□ 公路圖 D3. Via Fiorentina 58,
53100. 【 (0577) 504 31. ℻ 504
31. □ 客房數: 33. 🛏 🔟 🎇 📺

🗐 🎇 🔟 🔲 🗐 🎇
🅛🅛🅛🅛
位於城市北郊, 是座寬敞的古老
別墅. 客房陳設簡單但舒適.

Villa Sacciapensieri

□ 公路圖 D3. Via di
Scacciapensieri 10, 53100. 【
(0577) 414 41. ℻ 27 08 54. □ 客
房數: 31. 🛏 🔟 🗐 🎇 🎇 🅛
🔲 🗐 🎇 🅛🅛🅛
坐落於迷人的園林上, 此別墅的
特色是有座大型石砌壁爐但略顯
老舊的休息室. 寬敞的客房可眺
望席耶納和托斯卡尼山區的景
致.

Hotel Certosa di
Maggiano

□ 公路圖 D3. Via Certosa 82,
53100. 【 (0577) 28 81 80. ℻ 28
81 89. □ 客房數: 17. 🛏 🎇 🗐
📺 🎇 🔲 🗐 🎇 🅛🅛🅛🅛
建於1314年, 為卡爾杜修會
(Carthusian) 的古修道院, 是托斯
卡尼歷史最悠久的. 這令人驚奇
的旅館 (客房裝飾著骨董畫作), 充
滿獨特風味, 有家庭風味及寧靜
的隱修處.

西納隆迦 Sinalunga

Locanda dell'Amorosa

□ 公路圖 E3. Località Amorosa,
53048. 【 (0577) 67 94 97. ℻ 63
20 01. □ 客房數: 17. 🛏 🔟 🎇
🗐 🔲 🗐 🎇 🅛🅛🅛🅛
如田園詩般優美的14世紀別墅,
是屬於有葡萄園和農田的私人產
業之一部分. 其內的客房涼爽而
通風.

史特羅維 Strove

Albergo Casalta

□ 公路圖 D3. Comune di
Monteriggioni, 53035. 【 (0577)
30 10 02. ℻ 30 10 02. □ 客房數:
11. 🛏 🗐 🗐 🎇 🅛🅛
設於小村中一棟有千年歷史的石
屋中. 接待廳中央的火爐, 予人溫
暖而款待熱誠之感, 並有間雅致
的餐廳.

San Luigi Residence

□ 公路圖 D3. Via della Cerreta
38, 53035. 【 (0577) 30 10 55.

℻ 30 11 67. □ 客房數: 46. 🛏 🔟
🎇 🗐 🎇
這些美麗而整修過的農舍, 坐落
於寬闊的公園內. 運動設施包括
了網球場, 排球場及兒童遊戲區.

托斯卡尼南部地區

艾爾巴島 Elba

Capo Sud

□ 公路圖 B4. Località Lacona,
57037. 【 (0565) 96 40 21. ℻ 96
42 63. □ 客房數: 39. 🛏 🔟 🎇
📺 提出申請. 🗐 🔲 🎇 🅛🅛
像村莊般的小型旅遊區, 可飽覽
海灣的絕佳景致. 客房設於散佈
在旅館範圍內的各別墅中. 餐廳
供應私有葡萄園和果園中採收的
產品.

百合花港 Giglio Porto

Castello Monticello

□ 公路圖 C5. Via Provinciale,
58013. 【 (0564) 80 92 52. ℻ 80
94 73. □ 客房數: 30. 🛏 🔟 🎇
📺 🔲 🗐 🎇 🅛🅛
這座城堡旅館位於美麗的百合花
島 (Giglio) 上, 原建為私人住宅.
旅館坐落在山丘上, 從客房可欣
賞壯麗的景致.

翼岬 Punta Al

Piccolo Hotel Alleluja

□ 公路圖 C4. Via del Porto,
58040. 【 (0564) 92 20 50. ℻ 92
07 34. □ 客房數: 42. 🛏 🎇 📺
🗐 🎇 🔲 🎇 🅛🅛🅛🅛
小型的海濱旅館, 內部佈置簡單
而精巧, 充滿格調. 有些客房附起
居室. 還有網球場和紙牌遊戲室.

艾柯雷港 Porto Ercole

Il Pellicano

□ 公路圖 D5. Località Cala dei
Santi, 58018. 【 (0564) 83 38 01.
℻ 83 34 18. □ 客房數: 32. 🛏
🎇 📺 🗐 🎇 🔲 🗐 🎇
🅛🅛🅛🅛
豪華而獨有私家岩石海岸區, 為
葡萄樹圍繞的老式托斯卡尼別
墅. 內部以骨董裝飾, 極有格調. 客
房幽靜宜人.

吃在佛羅倫斯與托斯卡尼

美食是義大利最引人入勝處之一，在芬芳溫和的夏日夜晚，出外用餐會令人難忘。托斯卡尼只有極少數餐館不供應義大利菜，大部分都專精於烹調本地各式傳統美食。當地人大多在下午1:00左右用午餐 (pranzo)，晚餐 (cena) 則在晚間8:00開始。有些餐

服務熱忱的義大利侍者

館可能會在冬季和夏季假期時歇業數週。

在佛羅倫斯找餐館，會因街道的雙重編號而備感困擾 (見274頁)，所以最好參考本書的街道速查圖。

詳列在258-263頁的餐館，包括各種價位和菜色，皆是托斯卡尼各地的精選。

餐館的類別

義大利餐館在名稱分類上頗複雜，但實際上飯館 (Trattoria)、酒館 (Osteria) 或餐廳 (Ristorante) 差異不大。啤酒屋 (Birreria) 和麵食店 (Spaghetteria) 同樣都是較大眾化的場所。比薩店 (Pizzeria) 是價廉的大眾化餐館，通常只在傍晚時開始營業。

午餐可至熱食堂 (Tavola Calda) 進餐，只賣少數幾樣熱食。烤肉館 (Rosticceria) 供應外帶烤雞，還賣其他速食。大部分飲食吧販賣夾餡麵包 (panini) 及三明治 (tramezzini)，小型比薩飲食吧賣切塊比薩 (pizza taglia)，可外帶食用。

老式酒館 (Vinaii或 Fiaschetterie) 即將消失，但如要吃點心或喝杯酒的話，仍然是氣氛不錯的地方。相對地，冰淇淋店 (Gelaterie) 卻十分時興，佛羅倫斯有幾家冰淇淋店是全義大利最好的。

素食

雖然大多數義大利人難以理解素食主義，而且佛羅倫斯也只有幾家素食餐廳，但搭配無肉餐仍不太困難，尤其是也吃魚

Palle d'Oro餐館外觀 (見258頁)

和海鮮的話。開胃菜 (antipasti) 通常會有些合適的菜式。也有許多以蔬菜為主的湯和麵食醬汁，但還是詢問店家是否以蔬菜的高湯 (brodo vegetariano) 烹調的。試試美味的沙拉，佐以可口的沙拉醬，以及各式蔬菜。

一餐的費用

佛羅倫斯的物價通常比別處要高些。在較廉價的餐館和比薩店中，可點2道菜或是套餐 (menu turistico)，附半公升酒，價錢約為1萬5千到1萬8千里拉。3道菜的套餐平均價格是2萬5千到5萬里拉，而在高級餐廳中，往往得付上8萬到10萬里拉。幾乎所有餐廳都規定有基本消費 (pane e coperto)，通常是2千到5千里拉。有許多地方還要加上10%的服務費 (servizio) 在帳單 (il conto) 上。小費多寡自行決定，通常是12%至15%。餐館依法須開發票 (una ricevuta)。隨便寫在紙片上當作收據是不合法的，你有權要求正式的帳單。大部分咖啡屋和飲

佛羅倫斯評價極高的Le Fonticine餐館內部 (見259頁)

食吧較喜現金付費，但許多餐館，都接受常見的信用卡。在訂位時先查詢可以使用哪種信用卡。

預訂座位

佛羅倫斯各種價位的最佳餐館都高朋滿座。所以最好先訂位，即使是價位較低的餐館也須如此。若餐館不接受訂位，就早點去以免排隊苦候。

合適的穿著

義大利人出外進餐很自在，卻喜盛裝享用晚餐。須正式穿著的餐館，推介資料中會註明。

Trattoria Angiolino餐館 (見258頁)

如何點菜

在餐館中用餐，通常始於開胃菜 (antipasti)，之後是第一道菜 (primi)。主菜是第二道菜 (secondi)，通常是肉類或魚類，或搭配蔬菜 (contorni)、沙拉(insalata)。最後可能是水果 (frutta)、乳酪 (formaggio)、甜點(dolci)，或是三者組合。咖啡在餐後才點，總是喝濃縮咖啡(espresso)，絕沒有點卡布奇諾咖啡 (cappuccino)，通常餐會來杯飯後酒(digestivo)。較廉價的餐館，菜單 (il menù或la

在奇安提的蓋歐雷的11世紀Badia a Coltibuono餐館 (見262頁)

lista) 可能寫在黑板上，也有餐館的服務生 (cameriere) 會在桌邊口述當日特餐。

酒類的選擇

餐館供應的餐館自選酒通常是奇安提 (Chianti) 地區釀製的或類似的酒。較便宜餐館通常只有餐館自選酒，或少數幾種其他托斯卡尼酒類。價位在7萬5千到10萬里拉的餐館，有義大利其他地區和本地酒，種類也豐富。而最高級的餐館，例如在 Enoteca Pinchiorri (見259頁)，也供應多種法國和其他外國葡萄酒。

攜孩童同行

餐館一般而言是歡迎孩童的，不過晚上和較高級的餐廳就差些。特別設施如高腳椅並不普

在受歡迎的Rivoire 咖啡屋外露天用餐 (見265頁)

遍。看菜單有沒有供應「孩童餐」(una porzione piccola)：多數餐館會應要求準備「半套餐」(mezza porzione)，分量較少，相對收費也較低。

抽煙規定

義大利仍有許多嗜煙的癮君子。只有極少數餐館為吸煙的人另設禁煙區。

輪椅用通道

少數餐館有特別準備輪椅，在訂位時先聲明，可獲得位置較為便利的桌位，並在到達時得到協助。

常用符號解碼

258-263頁餐館的選擇中，符號的圖例說明。

🍴 固定價位套餐
👔 須著正式服裝
🪑 露天桌椅
❄ 空調
🍷 特殊酒品表
★ 強烈推薦
💳 接受信用卡付費
在預約時先查詢接受何種信用卡。

●價位表以一餐有3道菜和半瓶餐館自選酒為收費標準,含稅,基本消費和服務費在內.
Ⓛ 低於25,000里拉
ⓁⓁ 25,000-50,000里拉
ⓁⓁⓁ 50,000-75,000里拉
ⓁⓁⓁⓁ 75,000-100,000里拉
ⓁⓁⓁⓁⓁ 逾100,000里拉

佛羅倫斯與托斯卡尼的美食

番茄

托斯卡尼的烹調仍不離鄉村料理的傳統，基本材料包括此區特產的橄欖油、番茄、豆類、火腿和臘腸。有嚼勁的無鹽麵包或是蔬菜濃湯如Ribollita，還有架烤或爐烤的肉類，是田園式烹調不可或缺的。當地常用羊乳酪，特別是Pecorino和奶油狀的Ricotta。菜餚常搭配水果或冰淇淋，試試像奶油花生糖的甜點Panforte，或是有名的糕點Cantucci。

Brioche
無餡或包有果醬、甜凍的甜點麵包，通常用來當早餐。

Panzanella
九層塔、番茄、荷蘭芹、大蒜和油漬麵包配成這道夏季沙拉。

肝醬

番茄醬

橄欖醬

鯷魚醬

Bruschetta
烤麵包片上搽上大蒜和橄欖油，或塗上鯷魚、橄欖、番茄或肝作成的醬，製成這道美味的點心。

Ribollita
以紅蘿蔔、香草料、豆類和蔬菜混合烹調的濃湯。

Fagioli all'Uccelletto
豆類和番茄醬混合成的傳統菜餚，是最受喜愛的托斯卡尼素食之一。

Salame di Cinghiale
以野豬肉製成重口味的臘腸。

Pappardelle alla Lepre
托斯卡尼傳統佳餚，寬麵條淋上野兔肉醬汁。野兔肉通常用兔血或是濃稠的牛肉高湯來烹煮。

Trippa alla Fiorentina
這道菜以內臟和灑上
Parmesan乳酪的番茄醬作成。

Bistecca alla Fiorentina
在火上架烤的大塊柔軟佛羅
倫斯牛排，可用油或香草料
來調味。

Baccalà
醃鱈魚乾，常佐以大蒜、荷
蘭芹和番茄。

Scottiglia di Cinghiale
以野豬肉塊作成，這道菜在馬
雷瑪 (Maremma)特別常見。

Arosto Misto
常見的田園風味菜餚，是各式烤肉的混合，例如羊、豬、
雞、肝和辣味臘腸 (Salsicce)。

Castagne Ubriache
栗子淋上紅酒調製的醬
汁，通常佐以烘培過的
甜凍。

Torta di Riso
用米烘焙的糕點，
可配以水果醬汁。

Panforte

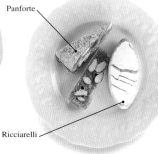

Ricciarelli

Panforte & Ricciarelli
Panforte 是密實的暗色糕點，加
上丁香、肉桂等香料。
Ricciarelli則以磨碎的杏仁、糖
醃橙皮以及蜂蜜製成。

Pecorino
這種羊乳酪有新鮮
而帶甜味者，或成熟而
堅硬者兩種。

橄欖油

Ricotta
以羊乳漿製
成，可混以
橄欖油或蜂蜜
食用。

Cantucci
甜美的餅乾，
在浸以可口
的飯後甜酒
「聖酒」
(Vin Santo)
後，風味最佳。

佛羅倫斯與托斯卡尼的醇酒

中世紀雕刻，描繪
踩踏葡萄的工人

托斯卡尼是主要產酒區，紅酒、白酒皆有釀產，從清淡的自釀酒 (vino della casa) 到可列為歐洲最好等級的都有。最有名的紅酒，如負盛譽的Brunello di Montalcino、Vino Nobile di Montepulciano和Chianti，都以Sangiovese種葡萄釀造，產於托斯卡尼內陸山丘上。有部分產區，特別是古典奇安提區 (Chianti Classico)，也嘗試以非義大利的葡萄品種來釀酒，頗具好評。請同時參見225頁的「奇安提一日遊」。

Il Poggione是Brunello di Montalcino酒的絕佳釀酒廠。

紅酒

Chianti酒產於7個劃分界限的區域，不過最好的酒通常產自古典區 (Classico) 的山丘地帶和盧菲那 (Rufina)。Brunello酒產自更南方，愈久愈醇，而Rosso di Montalcino則適合喝新酒。托斯卡尼的日常餐酒有便宜的也有昂貴的，最貴的酒也許不符合Chianti酒的傳統，但風味極佳，Sassicaia酒就是一例。其他紅酒佳釀包括Fontalloro、Cepparello和Solaia。

托斯卡尼釀製的日常餐酒

Ruffino酒廠釀製的Chianti酒

Carmignano是不帶甜味的紅酒佳釀，產於佛羅倫斯北部。

Sassicaia以Cabernet Sauvignon品種葡萄釀製。

白酒

Galestro酒

托斯卡尼的白酒和紅酒相比，略遜一籌。白酒大多以Trebbiano葡萄釀成，其中最清淡的叫Galestro，但通常當作無甜味的Bianco della Toscana來賣。以Vernaccia葡萄釀製的Vernaccia di San Gimignano有時也很好，而產自盧卡 (Lucca) 附近的Montecarlo酒，是以不同種葡萄混合釀製，別具風味。多數的托斯卡尼白酒宜飲新酒。

聖酒

聖酒 (Vin Santo)

聖酒 (Vin Santo) 原是托斯卡尼各地農莊所釀造的傳統酒類，如今現代的釀酒廠又對這種酒感到興趣。風味最好的是帶甜味的，雖然也可以釀成不帶甜味的。在托斯卡尼的餐廳和家庭中，通常以之和小塊的杏仁餅乾Cantucci配著吃。聖酒品質不一，但以阿維儂內西 (Avignonesi) 和伊索里和歐連納 (Isole e Olena) 等酒廠所產最好。

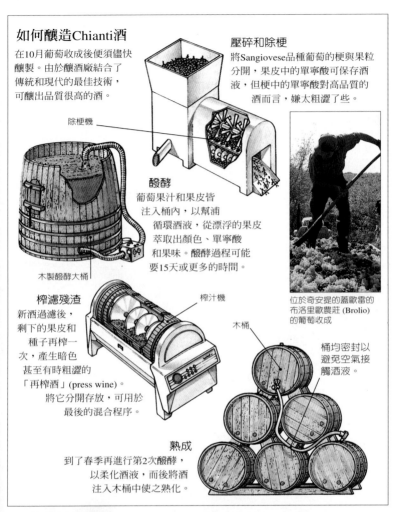

如何釀造Chianti酒

在10月葡萄收成後便須儘快釀製。由於釀酒廠結合了傳統和現代的最佳技術，可釀出品質很高的酒。

壓碎和除梗

將Sangiovese品種葡萄的梗與果粒分開，果皮中的單寧酸可保存酒液，但梗中的單寧酸對高品質的酒而言，嫌太粗澀了些。

除梗機

醱酵

葡萄果汁和果皮皆注入桶內，以幫浦循環酒液，從漂浮的果皮萃取出顏色、單寧酸和果味。醱酵過程可能要15天或更多的時間。

木製醱酵大桶

榨濾殘渣

新酒過濾後，剩下的果皮和種子再榨一次，產生暗色甚至有時粗澀的「再榨酒」(press wine)。將它分開存放，可用於最後的混合程序。

榨汁機

木桶

位於奇安提的蓋歐雷的布洛里歐農莊 (Brolio) 的葡萄收成

桶均密封以避免空氣接觸酒液。

熟成

到了春季再進行第2次醱酵，以柔化酒液，而後將酒注入木桶中使之熟化。

Cinzano酒是常在黃昏時飲用的開胃酒

開胃酒與飯後酒

開胃酒 (Aperitif) 和飯後酒 (Digestif) 包括Campari、Cinzano、Cynar以及著名的Crodino。Amaro酒或義大利白蘭地，則於飽餐後飲用。不然就試試Grappa酒或較甜的Sambuca酒，以及帶杏仁味的Amaretto酒。

啤酒

絕佳的解渴飲料，特別是盛夏溽暑中。生啤酒 (Birra alla Spina) 比瓶裝啤酒便宜，並以份量多少計價。較佳的義大利啤酒包括Peroni和Moretti。

其他飲料

果汁以小瓶裝 (succo di frutta) 或現榨 (una spremuta) 方式銷售。水果奶昔 (un frullato) 也很可口。咖啡有加泡沫鮮奶的卡布奇諾 (Cappuccino)，或是在飯後喝的濃縮咖啡 (Espresso)。

Espresso　　　Cappuccino

佛羅倫斯

市中心

La Maremmana

Via de' Macci 77r. **MAP** 4 E1.
C (055) 24 12 26. ◯ 週一至週
六12:30-3pm,7:30-10:30pm. **¶O¶**
Ⓔ Ⓛ

位於聖安布洛吉歐市場 (Sant'
Ambrogio) 邊緣,但靠近聖十字教
堂 (Santa Croce),位置略偏僻,因
此觀光客較少。這是坐落於一所
古老學校裡的食堂,並因價格公
道的套餐而大受歡迎。

Palle d'Oro

Via Sant'Antonino 43r. **MAP** 1 C5 (5
C1). **C** (055) 28 83 83. ◯ 週一
至週六中午-3pm,6:30-10pm. **¶O¶**
Ⓔ Ⓛ

飯館十分簡樸且潔淨,但客人稀
少。後面有木製雅座,前頭則有賣
外帶三明治的吧台。只有幾樣基
本食物,但料理甚佳。

San Zanobi

Via San Zanobi 33r. **C**
(055) 47 52 86. ◯ 週一至週六中
午-2:30pm,7-10pm. **目 Ⓔ Ⓛ**

精巧與別出心裁的烹調,餐室安
靜而優雅,服務juste到週到,皆顯
示出San Zanobi對烹調的敬業。菜
式以佛羅倫斯傳統美食為主,口
味清淡,上碟色相絕佳。

Trattoria Mario

Via Rosina 2r. **MAP** 1 C4. **C** (055)
21 85 50. ◯ 週一至週六中午-
3pm. **Ⓛ**

位於中央市場 (Mercato Centrale)
邊緣,這不起眼但大眾化的飯館
是學生和市場小販最喜光顧之
所。早點到才有空位,並從每日特
餐的牌子上選菜,例如Ribollita
(蔬菜濃湯) 和 Trippa (內臟)。週五
供應魚類,而週四供應Gnocchi
(麵糰)。菜單上並沒有甜點或咖
啡,只有鮮果和Cantucci餅用來浸
聖酒 (Vin Santo) 食用。

Acquacotta

Via de' Pilastri 51r. **MAP** 2 E5.
C (055) 24 29 07. ◯ 週四至週

一中午-2pm,7-10:30pm,週二中
午-2pm. **Ⓛ Ⓛ**

這便宜而有3個房間的餐館,以其
拿手菜而得名,Acquacotta字面意
義是「煮熟的水」,其實是道佛
羅倫斯的蔬菜湯,淋在吐司麵包
上,上面加個荷包蛋。架烤肉類以
及其他托斯卡尼佳餚也是特色,
有些菜式則必須消化能力特強才
能來享用,例如豬腳,豬舌,有
Bollito Misto e Salsa Verde (淋上
綠色醬汁的煮肉)。

Alle Murate

Via Ghibellina 52r. **MAP** 4 D1 (6
E3). **C** (055) 24 06 18. ◯ 週二
至週日8-11:30pm. **目 ¶O¶ Ⓔ**
Ⓛ Ⓛ

這日益興隆的餐廳以一位年輕的
女主廚所烹調的精緻佳餚為招
牌,例如Ravioli di Gamberi (蝦肉
餃子),以義大利烹調為基礎,融合
廣泛的地中海式烹調手法。點心
清淡且具創意,藏酒則是本地最
好的之一。

Buca dell'Orafo

Volta de' Girolami 28r. **MAP** 6 D4.
C (055) 21 36 19. ◯ 週二至週
六12:30-2:30pm,7:30-10:30pm.
Ⓛ Ⓛ

在午餐和向晚時擠滿遊客,而在
此之後則滿是本地人,親切的小
店是佛羅倫斯人長久以來尋求家
庭風味料理的最愛,這裡的麵食
是自製的,而週五總會供應魚類,
週六有Pasta e Fagioli (豆子麵
點),週四至週六供應蔬菜濃湯。自
製甜點 (Dolce) 是摻有鮮奶油灑
上杏仁和糖霜的海綿蛋糕,非常
有名。

Buca Mario

Piazza degli Ottaviani 16r. **MAP** 1
B5 (5 B2). **C** (055) 21 41 79. ◯
週五至週二中午-2:30pm,7:30-
10:30pm,週四7:30-10pm. **Ⓔ**

當地人和外國遊客經常同在這餐
廳外頭排隊。耐心地等地下酒窖
中的幾張桌位空出,以便享用餐
廳物美價廉的自製各式麵食和烙
煎肉類。

Cafaggi

Via Guelfa 35r. **MAP** 1 C4. **C** (055)
29 49 89. ◯ 週一至週六中午-

2:30pm,7-10pm. **¶O¶ Ⓔ Ⓛ**

傳統的托斯卡尼飯館,只有2間簡
陋的房間,由卡法吉 (Caffaggi) 家
族經營達60年之久.所用的油類
及部分酒類乃此家族位於奇安提
(Chianti) 的農場所產,料理出新
鮮而精緻的菜餚.Crostini (肝醬
塗麵包),Zuppa di Farro,Involtini
(肉捲) 和Crème Caramel (焦糖布
丁) 等特別美味.3種套餐:
Turistico (觀光餐), Leggero (簡
餐) 或Vegetariano (素食),可任選
其一,因為價錢極公道.

Da Pennello

Via Dante Alighieri 4r. **MAP** 4 D1 (6
E3). **C** (055) 29 48 48. ◯ 週二
至週六中午-3pm,7-10pm,週日中
午-3pm. **¶O¶ Ⓔ Ⓔ Ⓛ**

最好先預約,否則得等候多時才
能入座夏日花園或輝煌餐室中用
餐.這是家聞名不如見面的餐廳,
美味而繁多的開胃菜 (Antipasti)
最為出名.

Il Francescano

Largo Bargellini, Via di San
Giuseppe 16. **MAP** 4 E1. **C** (055) 24
16 05. ◯ 週四至週二中午-3pm,
7:30-10:30pm. **目 ¶O¶ Ⓔ Ⓛ Ⓛ**

在1980年代隆重開幕後,這家以
木材,大理石和名貴藝術品精心
裝潢的餐廳,水準日趨下降,而價
格卻一再上升.顧客多為年輕人,
可選擇像Tartino di Carciofi (洋薊
派),濃湯和各種肉類等菜餚.供應
的酒類則相當不錯.

Paoli

Via dei Tavolini 12r. **MAP** 4 D1 (6
D3). **C** (055) 21 62 15. ◯ 中午-
2:30pm, 7-10:30pm 週三至週一.
¶O¶ Ⓔ Ⓛ Ⓛ

菜式平平,但環境為本市其他地
方所不及.餐室為獨立而有拱頂
的大廳,繪滿中古時期的濕壁畫.
此外,因位於製襪商路旁,所以總
是滿座,一定要先預約或早點去.

Trattoria Angiolino

Via di Santo Spirito 36r. **MAP** 3 B1
(5 A4). **C** (055) 239 89 76. ◯ 週
二至週日中午-2:30pm,7-
10:30pm. **Ⓛ Ⓛ**

坐落於奧特拉諾 (Oltrarno),外觀
迷人,有典型佛羅倫斯式的嘈雜
氣氛.總之,料理的好壞 (可能很
好) 和服務品質有時是不一致的.

特別吸引人的是餐廳中央的鐵製火爐,在冬季時熊熊點燃.菜單上的特餐包括Penne ai Funghi (香菇通心粉).

Trattoria Zà Zà

Piazza del Mercato Centrale 26r. MAP 1 C4. (055) 21 54 11. ◯ 週一至週六中午-3pm,7-11pm. 目 ❶❶ Ⓛ Ⓛ

有如食堂般的飯館,上下兩層都擠滿了坐在高腳凳上的顧客.以泛黃的1950年代電影明星海報為裝飾,被堆滿Chianti酒瓶的危險擱板遮著.服務慇懃,道地的托斯卡尼料理,例如Ribollita (蔬菜濃湯),Pomodoro (番茄) 和Passato di Fagioli (豆子濃湯) 等都是不錯的第一道菜 (Primi),而Arista (烤豬肉) 和Scaloppine (小牛肉) 則是絕佳的主菜.最後,試試此家的招牌甜點Torta di Mele alla Zà Zà (蘋果派).

Cibrèo

Via Andrea del Verrocchio 8r. MAP 4 E1. (055) 234 11 00. ◯ 週二至週六12:50-2:30pm,7:30-11:15pm. 🖼 ❷ ★ ❸ Ⓛ Ⓛ Ⓛ

在Fabio和Benedetta Picchi Cibrèo的經營之下,這家餐廳的氣氛輕鬆自在,供應出色的傳統托斯卡尼菜餚,但並不供應麵食.有象多的佛羅倫斯菜式可供選擇,例如:內臟,南瓜,羊腦,雞冠和腰子,或是更可口較清淡而有少許新式烹調風格的菜式,例如塞了杏子葡萄和松子的全鴨,加洋薊的羊肉,還有幾種美味的湯.也可嘗嘗可口的點心.

Da Ganino

Piazza dei Cimatori 4r. MAP 6 D3. (055) 21 41 25. ◯ 週一至週六1-3pm,7:30-10:30pm. 🖼 ❸ Ⓛ Ⓛ Ⓛ

怡人而不擁擠的餐廳在主教座堂和製襪商路 (Via dei Calzaiuoli) 附近極少見.然而這家小餐館對本地人和觀光客而言,堪稱親切而大眾化,供應一些烹調簡單的食物,例如Ravioli con Burro e Salvia (奶油鼠尾草餃子),價格公道.老式格調的內部裝潢,在店外一個小而迷人的廣場上還有些露天座.若已滿座,可試隔壁的Birreria Central (中央啤酒屋,見265頁).

Dino

Via Ghibellina 51r. MAP 4 D1 (6 E3). (055) 24 14 52. ◯ 週二至週六12:30-2:30pm,7:30-10:30pm,週日12:30-2:30pm. 目 ❷ ❸ Ⓛ Ⓛ

餐廳口碑佳,坐落於聖十字教堂區邊緣一座美麗的14世紀大廈內.餐廳的藏酒是全佛羅倫斯最佳之一,高雅而精緻的陳設,為豐富多樣的菜單和當季的美味錦上添花.某些菜式堪稱大膽冒新,包括Talgliatelle all'Erba Limoncella (香草料烹寬麵條),幾種不同的Baccalà (鱈魚乾) 和有名的Filettino di Maiale al Cartoccio (烘烤紙包裹的腓利豬排).

I Quattro Amici

Via degli Orti Oricellari 29. MAP 1 A5 (5 A1). (055) 21 54 13. ◯ 每日中午-2:30pm,7:30-10:30pm. ❶❶ 目 ❸ Ⓛ Ⓛ Ⓛ

在商場上多年的四位朋友一起開了這家只賣海鮮的餐廳,位於火車站附近較雜的地區.內部涼爽,維護得非常整潔,雖然優雅,卻缺乏魅力.然而,其佳餚獲得米其林 (Michilin) 一顆星的評價.海鮮是直接從托斯卡尼海岸的聖司提反港 (Porto Santo Stéfano) 運來.和許多義大利餐廳一樣,美中不足的,是甜點總是水準不如菜餚.

Le Fonticine

Via Nazionale 79r. MAP 1 C4. (055) 28 21 06. ◯ 週二至週六中午-2:30pm,7-10pm. ❷ ❸ Ⓛ Ⓛ Ⓛ

歷史悠久頗負盛名的餐廳,店主來自鄰近的艾米利亞·羅馬涅省 (Emilia Romagna),該省為美食之鄉,因此將樸實的托斯卡尼菜烹調得更精緻,例如Trippa (內臟),Ossobuco (牛骨髓) 和Cinghiale (野豬肉).這些肉食品質極佳,麵食也是自製的.

Le Mossacce

Via del Pronconsolo 55r. MAP 2 D5 (6 E2). (055) 29 43 61. ◯ 週一至週五中午-2:30pm,7-9:30pm.

有多種語文印的菜單,即使午餐時間亂哄哄的,也不應放棄到這家位於巴吉洛博物館 (Bargello) 和主教座堂 (Duomo)

間,有地利之便且自有百年歷史的餐廳.也不要太在意店名,它的意思是「無饜的」.店裡以紙桌巾鋪在小木桌上,但正宗而道地的托斯卡尼美食彌補了此缺點,其他地區的菜式少聊備一格.套餐雖然不包含甜點,仍包君滿意,只可惜不接受訂位.

La Taverna del Bronzino

Via delle Ruote 25-27r. MAP 2 D3. (055) 49 52 20. ◯ 週一至週六12:30-2:30pm,7:30-10:30pm. 目 ❷ ❸ Ⓛ Ⓛ

餐廳所在的15世紀大廈和佛羅倫斯畫家布隆及諾 (Bronzino) 有關,因此得名.富有的生意人在此享用昂貴的午餐,是這家餐廳主要的顧客群.氣氛營造得一點也不陳腐呆板;環境通爽且布置優美.有許多開胃菜和通心粉麵食,道地的托斯卡尼式,而主菜則傾向較豪華的佛羅倫斯式,烹調水準極佳.

Sabatini

Via Panzani 9a. MAP 1 C5 (5 C1). (055) 21 15 59. ◯ 週二至週日12:30-2:30pm,7:30-11pm. ❶ 目 ❷ ❸ Ⓛ Ⓛ Ⓛ

曾是佛羅倫斯最有名的餐廳,然而好景不再,反彈的苛評將餐廳說得一文不值,對其烹調 (一種義大利和外國菜式的混合) 有欠公允.畢竟,烹調總能保持一定水準而且有時是無與倫比的.氣氛和服務總是很好,雖然佳餚或美酒都不便宜.

Enoteca Pinchiorri

Via Ghibellina 87. MAP 1 A5 (5 A1). (055) 24 27 77. ◯ 週二,週四至週六12:30-2:30pm,7:30-10pm;週一,週三7:30-10pm. ❶❶ ❷ 🖼 ❶ ★ ❸ Ⓛ Ⓛ Ⓛ Ⓛ

常被譽為義大利最佳餐廳,並因眾人稱為歐洲藏酒最豐的餐廳而自傲 (約超過8萬瓶法國和其他葡萄酒).坐落於15世紀奇歐菲—依阿柯梅提大廈 (Palazzo Ciofi-Iacometti) 地面層,裝潢佈置配得上獲獎的烹調,供應新式烹調 (Cucina Nuova),為托斯卡尼菜和法國菜的混合.淺嘗式套餐 (Menù Degustazione) 每道菜都有搭配的杯裝酒,令顧客不需加整瓶就可試飲各種藏酒.不過,並非所有的人在此進餐或飲酒時,對繁褥的禮節和嚴謹的氣氛皆感到自在.

佛羅倫斯近郊

Caffè Concerto

佛羅倫斯東方2公里(1.25哩).
Lungarno Cristoforo Colombo 7.
【 (055) 67 73 77. ◯ 週一至週六
12:30-2:30pm,7:30-11pm. 🈺
Ⓛ Ⓛ Ⓛ
店主Gabriele Tarchiani不墨守成
規的裝潢和新式烹調,並非投合所
有人所好.不過,從陽台眺望亞諾
河的優美景致,已足令人去嘗試些
創新,但有時有欠道地的菜式.

托斯卡尼西部地區

阿爾提米諾 Artimino

Da Delfina

☐ 公路圖 C2. Via della Chiesa 1.
【 (055) 871 80 74. ◯ 6月至9月:
週三至週日12:30-2:45pm,8-10pm,
週二8-10pm;10月至5月:週二至週
六12:30-2:45pm,8-10pm,週日
12:30-2:45pm.
🈺 ★ Ⓛ Ⓛ Ⓛ
店主Carlo Cioni承繼其母Delfina
傳統烹飪的真傳,經營這家坐落在
城牆護衛的中世紀村莊中,位於佛
羅倫斯西邊只有22公里可喜的餐
廳.餐廳的招牌菜是野味.野茴香
及托斯卡尼黑色包心菜烹調的豬
肉,為衆多出色的地方菜之一.

里佛諾 Livorno

La Barcarola

☐ 公路圖 B3. Viale Carducci 63.
【 (0586) 40 23 67. ◯ 週一至週
六中午-4pm,8pm-午夜. 🈺 Ⓛ Ⓛ
里佛諾也許不是托斯卡尼最美的
城市,但無疑是吃海鮮的最佳去
處.到這家熱鬧的餐廳中,絕不能
錯過里佛諾傳統式Cacciucco魚
湯.其他佳餚包括Zuppa di Pesce
(鮮魚濃湯) 和鮮蝦通心粉.

La Chiave

☐ 公路圖 B3. Scali delle Cantine
52. 【 (0586) 88 86 09. ◯ 週四至
週二8-10:30pm. 🍴 🈺 Ⓛ Ⓛ Ⓛ
供應極精美的餐飲.包括傳統的地
方菜和遠及拿波里 (Napoli) 和西
西里 (Sicily) 的佳餚.

比薩 Pisa

Al Ristoro dei Vecchi Macelli

☐ 公路圖 B2. Via Volturno 49. 【
(050) 204 24. ◯ 週四至週六,週
一至週二12:30-2:30pm,8-10pm,
週日8-10pm. 🍴 🔧 🈺 Ⓛ Ⓛ Ⓛ
傳統的豆子湯加上海鮮,是這家
親切怡人的餐廳中穩健創新的菜
餚之一,並供應較清淡而略作改
變的托斯卡尼菜餚.魚類,海鮮和
野味等特餐,皆精心料理,自製的
甜點也是極品.

Sergio

☐ 公路圖 B2. Lungarno Pacinotti
1. 【 (050) 58 05 80. ◯ 週二至週
六中午-3pm,7:30-10:30pm,週一
7:30-10:30pm. 🍴 🍷 🔧 🈺
這家餐廳主要迎合可以報交際費
的比薩生意人.供應的食物以義
大利的標準而言,是太旣費苦心
了些,但極為精美,而裝潢佈置,服
務態度和酒類也都絕佳.

沃爾泰拉 Volterra

Etruria

☐ 公路圖 C3. Piazza dei Priori 6-
8. 【 (0588) 860 64. ◯ 8月與9月:
每日中午-2:30pm,8-10:30pm;10
月至7月:每日中午-2:30pm,
7-10:30pm.週五至週三中午-
2:30pm,7-10:30pm. 🈺 Ⓛ Ⓛ
此城缺乏好餐廳,故坐落於沃爾
泰拉主廣場上的Etruria是最可取
的.可試野味和烤野豬肉等當季
的特產,通常是在秋季時上市.

托斯卡尼北部地區

盧卡 Lucca

Buca di Sant'Antonio

☐ 公路圖 C2. Via della Cervia 3.
【 (0583) 558 81. ◯ 週二至週六
12:30-3pm,7:30-10:30pm,週日
12:30-3pm. 🍴 🈺 Ⓛ Ⓛ
這家盧卡最有名的餐廳,口碑一
向極佳.口味濃厚的鄉村料理已
不再風光,但各類迦法納那地區
(Garfagnana) 的佳餚,仍是極佳的
選擇,而且價格公道.

Giulio in Pelleria

☐ 公路圖 C2. Via delle Conce 47.
【 (0583) 559 48. ◯ 週二至週六
中午-2:30pm,7-10pm. 🈺 Ⓛ Ⓛ
須預約才能進入這輝煌,嘈雜而
熱鬧的街坊餐廳中進餐.豐盛的地
方菜無甚獨特,但價格則極公道.

Solferino

☐ 公路圖 C2. Via delle Gavine
50, San Macario in Piano. 【
(0583) 591 18. ◯ 週五至週二中
午-2:30pm,7:30-10pm,週四7:30-
10pm. 🍴 🔧 🈺 Ⓛ Ⓛ
由同一家族經營了好幾代,是托斯
卡尼最有名,評價也極高的餐廳之
一.以托斯卡尼佳餚為主,但主廚
Edema和Giampiero不時會嘗試以
創新的方式來烹調.供應的酒極
佳.

Vipore

☐ 公路圖 C2. Pieve Santo
Stefano. 【 (0583) 592 45. ◯ 4月
至10月:週二至週六12:30-
3pm,7:45-10:30pm,週日12:30-
3pm;11月至3月:週三至週六
12:30-3pm,7:45-10:30pm,週日
12:30-3pm.
🈺 Ⓛ Ⓛ Ⓛ
坐落於山丘頂上,有壯觀的視野.
年輕的主廚Cesare Casella烹調極
具創意的菜餚,採用當季的蔬菜和
野味,並以自家花園所產的香草料
和本地的橄欖油調味.

蒙地卡提尼浴場

Montecatini Terme

Enoteca Giovanni

☐ 公路圖 C2. Via Garibaldi 27.
【 (0572) 71695. ◯ 週二至週日
12:30-2:30pm,8-11pm. 🔧 🈺
Ⓛ Ⓛ Ⓛ Ⓛ
主廚Giovanni Rotti自創的「新托
斯卡尼」烹調,味美無比.雞肉冷
盤,臘腸及韭蔥麵醬等都頗受好
評.香醇的當地美酒配上佳肴,殷
勤的服務和親切的氣氛,塑造出愉
快的用餐環境.

培夏 Pescia

Cecco

☐ 公路圖 C2. Via Francesco Forti

96-98. **[** (0572) 47 79 55. **○** 週二至週六12:15-2:30pm,8:15-10:20pm. 🚗🍴 Ⓛ Ⓛ

安靜而自在的餐廳,是品嘗培夏盛產的Asparagi (蘆筍) 的最佳去處,其他菜餚也都不同凡響.冷天時,不妨試試自製的美味招牌甜點Cioncia.

皮斯托亞 Pistoia

Leon Rosso

□ 公路圖 C2. Via Panciatichi 4. **[** (0573) 292 30. **○** 週一至週六12:30-3pm,7:30-10:30pm. 🚗 Ⓛ Ⓛ

位於有如美食沙漠的皮斯托亞市中心,堪稱烹調實在的綠洲.菜餚道地但少有變化,包括Gnocchi al Gorgonzola (乳酪醬麵糰) 以及Maccheroncini al Cinghiale (野豬肉通心粉).

普拉托 Prato

Osvaldo Baroncelli

□ 公路圖 D2. Via Fra' Bartolomeo 13. **[** (0574) 238 10. **○** 週一至週五12:30-2:30pm,7:30-10:15pm,週六7:30-10:15pm. 🚗 Ⓛ Ⓛ

積40年經驗確立了自成一家的高水準烹調,例如洋李小餡餅和Porcini菇,開心果釀雞和美味的甜麵包捲都值得一試,後者並佐以蜂蜜和Calvados (蘋果白蘭地酒).

Il Pirana

□ 公路圖 D2. Via Valentini 110. **[** (0574) 257 46. **○** 週一至週五12:30-2:30pm,8-10:30pm,週六8-10:30pm. 🍽 🚗 Ⓛ Ⓛ Ⓛ

被視為是義大利最佳的海鮮餐廳之一,當然也是托斯卡尼最好的.勿介意過分矯飾的現代裝潢或是附近的工廠,從普拉托市中心開車只有10分鐘車程.

維亞瑞究 Viareggio

Romano

□ 公路圖 B2. Via Mazzini 120. **[** (0584) 313 82. **○** 週二至週日12:30-2:30pm,7:30-10pm. 🍴 ★ 🚗 Ⓛ Ⓛ Ⓛ Ⓛ

托斯卡尼最佳的海鮮餐廳之一.雖然品貴,但很少有其他地方如

此價有所值.酒價公道,而套餐則整整有10道菜.店主Romano在店前熱忱親切的招呼,其妻Franca則為顧客準備簡樸,具有創意並永無瑕疵的菜餚.

托斯卡尼東部地區

阿列佐 Arezzo

Buca di San Francesco

□ 公路圖 E3. Via San Francesco 1. **[** (0575) 232 71. **○** 週三至週日中午-2:30pm,7-10pm,週一中午-2:30pm. 🚗 Ⓛ Ⓛ

供應的菜餚沒有值得一提的.然而,中世紀的氣氛,以及緊鄰有畢也洛·德拉·法蘭契斯卡 (Piero della Francesca) 所繪系列濕壁畫的聖方濟教堂 (San Francesco) 的便利,使它成為大多數遊客的首選.

卡馬多利 Camaldoli

Il Cedro

□ 公路圖 E2. Via di Camaldoli 20, Moggiona. **[** (0575) 55 60 80. **○** 每日12:30-2pm,7:30-9pm.

有烹調味美的特產,例如獸肉,野豬肉和炸蔬菜,加上位於能眺望卡山提諾 (Casentino) 的森林和山區的美麗地點,使這家小店成為本區最門庭若市的餐館.

貝拉丁迦新堡 Castelnuovo Berardenga

La Bottega del Trenta

□ 公路圖 D3. Villa a Sesta, Via Santa Caterina 2. **[** (0577) 35 92 26. **○** 週一,週四至週日8-10:30pm,週日12:30-2:30pm.6月至9月:只供應晚餐 🍴 Ⓛ Ⓛ Ⓛ

由活潑的店主Franco Cameilia及其法國妻子Hélène所經營,認真而有品味的餐廳.菜式經常大膽創新,其中有道出名的Petto di Anatra con il Finocchio Selvatico (野茴香烹鴨胸肉).若習於簡單的托斯卡尼料理的話,那各式麵食的口味也可能太新奇.不過甜點非常棒,酒類也多.

科托納 Cortona

La Loggetta

□ 公路圖 E3. Piazza di Pescheria 3. **[** (0575) 63 05 75. **○** 週二至週日12:30-2:30pm,7:30-10:30pm (6月至9月:每日). 🚗 🍴 Ⓛ Ⓛ

在科托納的正中心,從古雅的涼廊可俯瞰一座小廣場.內部氣氛清幽,有磨石子的中古時期牆壁,不可能錯過自製有菠菜和Ricotta乳酪餡的Cannelloni (帶餡麵皮捲).

聖沙保爾克羅 Sansepolcro

Il Fiorentino

□ 公路圖 E3. Via Luca Pacioli 60. **[** (0575) 74 03 70 或 74 03 50. **○** 週六至週四12:30-2:30pm,7-10pm. 🚗 Ⓛ Ⓛ

位於市中心親切而井井有條的旅館餐廳,專賣附近溫布利亞 (Umbria) 和馬爾凱 (Marche) 地區的料理.橄欖鴿肉是道傳統的本地菜,乃屬上選,並有幾種香草料調味的麵醬.不妨試本地的什錦乳酪.

Paolo e Marco Mercati

□ 公路圖 E3. Via Palmiro Togliatti 68. **[** (0575) 73 50 51. **○** 週一至週六7-10:30pm. 🍴 🚗 Ⓛ Ⓛ Ⓛ Ⓛ

這是家新穎而高級的餐廳,套餐極為划算.菜餚包括托斯卡尼的黑包心菜萊白松露,松露菠菜餃子,烤鴿,番茄醬調味的麵糰子 (Gnocchi),還有海鮮.

托斯卡尼中部地區

艾莎谷山丘 Colle di Val d'Elsa

Antica Trattoria

□ 公路圖 C3. Piazza Arnolfo 23. **[** (0577) 92 37 47. **○** 5月至10月中:週三至週一12:30-2:30pm,8-10:30pm;10月中至4月:週四至週一12:30-2:30pm,8-10:30pm,週三8-10:30pm. 🚗 ★ 🚗 Ⓛ Ⓛ Ⓛ Ⓛ

當地兩家最好的餐廳中較家庭式而自在的一家,採家族式經營,專賣本地傳統菜,但略混以新式料理手法,裝潢屬中世紀風格,而在店主Enrico Paradisi的監督下,服務亦活潑而殷勤。

Arnolfo

□ 公路圖 C3. Piazza Santa Caterina 1. ((0577) 92 05 49.
○ 週三至週一12:30-2:30pm,7:30-10pm. 🍷 ❷ ❷
Ⓛ Ⓛ Ⓛ Ⓛ
受過法國料理訓練的主廚,將這家親切的3房餐廳變成托斯卡尼極少數贏得米其林星星評價的餐廳之一.酒類,食物和服務都無懈可擊,但高貴而充滿虔敬的氣氛,對義大利餐廳而言是太過正經了些,招牌菜包括以葡萄酒,梅乾及松子烹鴿,百里香芝麻羊肉,風味絕佳的Ribollita (蔬菜濃湯),及蘆筍。

Badia a Coltibuono

□ 公路圖 D3. Badia a Coltibuono. ((0577) 74 94 24.
○ 週二至週日中午-2:30pm, 7-9:30pm. 🍴 ❷ Ⓛ Ⓛ
原為11世紀的修道院,也是著名葡萄園的中心,所產的酒和油,用來供應隔鄰頗負盛名的餐廳便用.菜色包括串燒烤肉及美味的甜點.遊客可觀光園地,並附設有實用烹飪課程。

Castello di Spaltenna

□ 公路圖 D3. Via Spaltenna 13. ((0577) 74 94 83. ○ 週三至週日12:30-2pm,7:30-10pm,週二7:30-10pm. 🍴 🍷 ★ ❷ Ⓛ Ⓛ Ⓛ 同時參見250頁。
有美麗石牆和鮮花處處的餐廳,設於奇安提的蓋歐雷郊外一座城堡內的幽靜旅館中.多外來客,供應精心改良的托斯卡尼傳統菜餚,如以Chianti 酒烹鴿,新鮮的Porcini菇,鷹嘴豆湯,以及偶爾推出另創格調的菜餚。

Taverna e Fattoria dei Barbi

□ 公路圖 D4. Località Podernovi. ((0577) 84 93 57. ○ 5月至9月:週四至週二12:30-2:30pm,7:30-9:30pm(7月中至9月:每日);10月至4月:週四至週一12:30-2:30pm,7:30-9:30pm,週二12:30-2:30pm. 🍷 ★ Ⓛ Ⓛ Ⓛ
著名的餐廳坐落於蒙塔奇諾南方,產自葡萄園絕佳的Brunello酒,為其出色的田園料理更添風味.最好坐露天座,可眺望四周山丘的迷人景色。

Il Marzocco

□ 公路圖 E4. Piazza Savonarola 18. ((0578) 75 72 62. ○ 週四至週二中午-2:30pm,7:30-9:30pm. ❷ Ⓛ Ⓛ
設於19世紀旅館內,就位於城牆內.家族式經營的怡人餐廳,裝潢樸素,菜式基本而道地。

Il Pozzo

□ 公路圖 D3. Piazza Roma 2. ((0577) 30 41 27. ○ 週二至週六12:15-2:40pm,7:45-10pm,週日12:15-2:40pm. ❷ Ⓛ Ⓛ Ⓛ
古老石牆的環境氣氛,是本地這種十足中古時期的村莊所獨有的.用午餐的理想地點,菜餚是正宗的托斯卡尼式,烹調簡單而用心.店主Lucia自製的甜點很出名。

Da Falco

□ 公路圖 D4. Piazza Dante Alighieri 7. ((0578) 74 85 51. ○ 週六至週四12-3pm,7-10pm. 🍴 🍷 ❷ Ⓛ Ⓛ
這親切的餐廳是皮恩札最佳的用餐處之一.開胃菜 (Antipasti) 風味絕佳,供應豐富的本地名菜,第一道 (Primi) 和第二道 (Secondi) 的選擇極多。

Le Terrazze

□ 公路圖 C3. Albergo La Cisterna, Piazza della Cisterna 24. ((0577) 94 03 28. ○ 週四至週一12:30-2:30pm,7:30-10pm,週四7-10pm. ❷ Ⓛ Ⓛ
Le Terrazze (露台) 正如其名,以其露台以廣招徠,因為可由此眺望托斯卡尼南部的起伏山巒.中世紀格調,有低矮的天花板和凸樑,坐落於一座13世紀豪宅中,豪宅大部分為毗鄰的旅館所據,這是享受地方名菜的好去處,雖然也有餐館極力推薦的新菜式。

Al Marsili

□ 公路圖 D3. Via del Castoro 3. ((0577) 471 54. ○ 週二至週日12:30-2:30pm,7:30-10:30pm. ❷ Ⓛ Ⓛ
這家餐廳和Osteria Le Logge (見263頁) 長期互爭席耶納最佳餐廳頭銜,但水準並不穩定.然而,後者的價錢已過高,Al Marsili則因同等雅致和地利之便,又再生號召力。

La Torre

□ 公路圖 D3. Via Salicotto 7-9. ((0577) 28 75 48. ○ 週五至週三中午-3pm,7-10pm. Ⓛ Ⓛ
儘管坐落於田野廣場 (Campo) 旁,這窄小而老式的飯館經營多年,卻默默無名.如今被另眼看待,所以要早點去,以便在狹窄嘈雜的石拱餐廳內,搶得少數幾張桌位中的1張。

Il Campo

□ 公路圖 D3. Piazza del Campo 50. ((0577) 28 07 25. ○ 週三至週一中午-2:30pm,7:30-10:30pm. 🍴 🍷 ❷ Ⓛ Ⓛ Ⓛ
大部分田野廣場四周的餐廳都很昂貴,並且是粗心觀光客的陷阱.不過,Il Campo卻是個例外,若想在這個有爭議的「義大利最受愛的廣場」邊用餐的話,這是個不錯的去處.可以單點 (alla Carta),或從2種套餐中作選擇。

Osteria Le Logge

□ 公路圖 D3. Via del Porrione 33. 🕻 (0577) 480 13. ⏰ 週一至週六中午-3pm,7-10:30pm. 🎨
ⓁⓁⓁ
席耶納最漂亮且總是滿座的餐廳,內部以暗色調木材和大理石裝潢,桌子鋪著整潔的亞麻布桌巾,飾以植物.自製的油和Montalcino酒,伴以不甚正宗的托斯卡尼料理,偏具國風味的第一道菜 (Primi) 包括填餡的珠雞,檸檬雞,茴香鴨,以及續隨子兔肉捲.先預約或早些到以免苦候入座.

Ristorante Certosa di Maggiano

□ 公路圖 D3. Via di Certosa 82.
🕻 (0577) 28 81 80. ⏰ 每日12:30-2:30pm,7-10pm. 🎨
ⓁⓁⓁⓁⓁⓁ 同時參見251頁.
Certosa di Maggiano旅館乃一座修復的14世紀修道院,最宜度蜜月.雖然餐廳的食物不大配得上詩意的環境,但仍是暫避市囂並享受考究而精緻義大利料理的好去處,只是價格頗高,可在餐室或14世紀建的迴廊用餐.

托斯卡尼南部地區

卡帕比歐 Capalbio

Da Maria

□ 公路圖 D5. Via Nuova 3.
🕻 (0564) 89 60 14. ⏰ 週三至週一中午-2:30pm,7:30-10pm. 🎨 🎨
ⓁⓁ
到卡帕比歐度假的羅馬政客及傳媒界人士,和本地人及觀光客比鄰而座,齊享主廚Maurizio Rossi烹調高明豐富多樣的馬雷瑪美食.包括Cinghiale alla Cacciatora (佐以「獵人」醬汁的野豬肉),Acquacotta (蔬菜濃湯),Tortelli Tartufati (松露餃子),Fritto misto Vegetale (什錦炸蔬菜),以及其他許多佳餚.

艾爾巴島 Elba

Rendez-Vous da Marcello

□ 公路圖 B4. Piazza della Vittoria 1, Marciana Marina. 🕻 (0565) 992 51. ⏰ 7月至9月:每日中午-2:30pm,7-10pm;12月與3月至6月:週五至週四中午-2:30pm,7-10pm. 🎨 🎨 ⓁⓁⓁ
著名的海鮮餐廳,其設於港口岸邊的露天座,為夏日湧至馬奇安那海岸 (Marciana Marina) 的人潮之怡人休閒處所.大多數菜餚皆簡單而實在,不過有時會供應一些流行的菜式.

Publius

□ 公路圖 B4. Piazza XX Settembre, Poggio Marciana.
🕻 (0565) 992 08. ⏰ 4月至10月:週二至週日12:30-2:30pm,7-10:30pm(6月中至9月中:每日);11月至3月:只接受預訂. 🎨 ★ 🎨
ⓁⓁ
怡人而歷史悠久的小館,不但有堪稱島上最佳的藏酒,同時也與島上大多數只賣魚和海鮮的餐廳迥異.除了魚之外,也可以吃到產自山區的菇類,野味,野豬肉和羊肉等,以香草料調味燒烤並有各種Pecorino乳酪及其他的乳酪.從餐廳可眺望全島的迷人景致.

馬沙馬里提馬 Massa Marittima

Bracali

□ 公路圖 C4. Via Pietro Sarcoli, Frazione Ghirlanda. 🕻 (0566) 90 20 63. ⏰ 週三至週一12:30-2:30pm,7:30-10:30pm. 🎨 ⓁⓁ
如此熱門的觀光小鎮,卻只有少數幾家好而便利的用餐去處.因此,還是值得花幾分鐘車程從幹道北行,出城到此家庭餐館去品嚐馬雷瑪菜,店主不厭其煩地到偏僻的野地,去搜購最佳材料.令人垂涎的第二道菜有薄切野豬肉,蜜汁鴿肉,佐以香醋和黑醋栗的冷鴨肉,以及白葡萄珠雞.

渥別提洛 Orbetello

Osteria del Lupacante

□ 公路圖 D5. Corso Italia 103.
🕻 (0564) 86 76 18. ⏰ 週三至週一12:30-3pm,7:30-午夜(4月至9月:每日). 📋 🍴 🎨 ⓁⓁ
這怡人的酒館位於因遊客和絡繹不絕蜂城外出者而日趨喧囂的地方,以堅守古老方式經營.專賣魚和海鮮,雖頗清淡,但可能太新奇了些.主菜包括Cozze in Salsa di Marsala (馬沙拉醬汁淡菜), Risotto con Gamberi e Pinoli (燉明蝦松子),以及杏仁洋蔥比目魚排.

艾柯雷港 Porto Ercole

Bacco in Toscana

□ 公路圖 D5. Via San Paolo 6.
🕻 (0564) 83 30 78. ⏰ 4月至10月:每日8pm-午夜;1月至3月:週五至週日8pm-午夜. 🎨 ⓁⓁ
親切的餐廳供應絕佳的海鮮,最受歡迎的是檸檬龍蝦,Spaghetti alla Vongole (義大利蛤蜊麵),及加上洋芋的Cozze (淡菜).

聖司提反港 Porto Santo Stéfano

La Bussola

□ 公路圖 C5. Piazza Facchinetti 11. 🕻 (0564) 81 42 25. ⏰ 週四至週二12:30-2:30pm,7:30-10:30pm. 🎨 🎨 ⓁⓁ
供應的頭盤極新奇,往往是各式海鮮麵食.傳統式的主菜花樣較少,通常是燒烤魚.在陽台上用餐可眺望半島的美景.

沙杜尼亞 Saturnia

I Due Cippi da Michele

□ 公路圖 D5. Piazza Vittorio Veneto 26a. 🕻 (0564) 60 10 74.
⏰ 7月至9月:每日12:30-3pm,7:30-10pm. 🎨 ⓁⓁ
本區最受歡迎的餐廳之一,是標準的馬雷瑪式烹調.雖然這家餐廳過去並未營名大噪,但是價格公道的正宗傳統菜經營策略,無出其右者,最好要預訂.

索瓦那 Sovana

Taverna Etrusca

□ 公路圖 E5. Piazza del Pretorio 16. 🕻 (0564) 61 61 83. ⏰ 週二至週日12:30-2:30pm,7:30-9:30pm.
🎨 ⓁⓁ
此餐廳能贏得聲望,應歸功於2位經營者所訂定的嚴苛標準.這家小餐廳有中古風格的用餐區,裝飾極美,而托斯卡尼摻合大都會風味的烹飪,非常美味精緻.

佛羅倫斯的簡餐與小吃

在義大利的其他城市中，傳統露天咖啡座在生活中佔相當重要的地位，佛羅倫斯卻不然。不過，市內大多數街道都有小而簡陋的飲食吧，供應含酒精或無酒精飲料，並有各種誘人的早餐或小吃。老式酒館是另一種不同的飲食場所，此外，佛羅倫斯也有許多專供外帶的飲食店，特別是在福音聖母車站 (Santa Maria Novella station) 附近。在飲食吧或咖啡屋中進食要收入座費，如果只想隨便吃點，站在吧檯前吃較便宜。有些咖啡屋和飲食吧在8月時根本就不營業。

飲食吧

當地人通常視飲食吧 (Bar) 為稍息處，在此喝杯咖啡、吃簡便小吃、喝開胃酒、打電話和上廁所 (il bagno)。某些飲食吧營業到深夜，特別是在夏季時，不過大部分在白天最忙碌。有些飲食吧兼營糕餅店 (Pasticceria)，而且午餐時都有供應夾餡麵包捲 (Panini) 或三明治 (Tramezzini)。

早餐通常是杯Espresso濃縮咖啡 (Caffè) 或是香濃有味的卡布奇諾咖啡 (Cappuccino)，以及包有果醬或甜凍的甜點麵包 (Brioche或Cornetto)。其他飲料有鮮榨果汁 (Spremuta)、Grappa酒和論杯計價的酒 (Bicchiere di Vino)。

在飲食吧中喝啤酒，最便宜的是桶裝酒，以小杯 (Piccola)、中杯 (Media) 或大杯 (Grande) 為計。須先選好要吃喝的項目，到收銀台 (La Cassa) 付帳，然後拿著收據 (La Scontrino) 到吧台等候服務。放100里拉小費在台上通常可少等些時間。

佛羅倫斯遍布飲食吧，很多都便於欣賞名勝。例如：Caffè就在碧提豪宅的對面，而Gran

Caffè San Marco就位於聖馬可廣場上。

酒窖

酒窖 (Vinaii 或 Fiaschetterie) 曾經風行於佛羅倫斯，如今已日漸衰微。本地人在這些老式風情地點吃喝。Alessi就像許多其他酒館，供應肝醬塗麵包 (Crostini) 或簡餐，伴著一杯酒下肚。

咖啡屋

佛羅倫斯4家古色古香咖啡屋，就林立在共和廣場周邊。Gilli以雞尾酒聞名，1733年開設，在後面有2間以鑲板裝飾的房間，勾起人們古老的回憶。Giubbe Rosse曾是本世紀初佛羅倫斯知識分子流連場所，不過，價格太過高昂，來此消費的多半是富有的外國遊客。本地人倒是大多光臨Rivoire，收費也貴，但有更純正的格調，以及美觀的大理石室內裝潢。在Via de' Lamberti街的Manaresi是本市最佳咖啡屋的佼佼者。年輕人則流連在Giacosa，此處是Negroni雞尾酒的發祥地，或到Procacci，因美味的松露捲 (Tartufati) 而出名。

外帶食物

傳統的外帶食物包括牛雜 (Tripe) 和豬腸 (Lampredotto) 三明治，在中央市場 (見88頁) 的攤子上出售，或是在新市場 (見112頁) 附近，Piazza dei Cimatori廣場上也有。若打算到城外作一日遊的話，中央市場是買野餐食品的好地方。

在上述地區亦可見到小貨車賣著烤乳豬 (Porchetta)，圓麵包捲夾烤乳豬片稱為Rosette。在全市到處可看到賣比薩的小店，以重量或論塊計價，特別是在福音聖母車站附近街上。

飲食吧的外帶食品有夾餡麵包捲、三明治和冰淇淋。有些酒窖，供應可邊走邊吃的肝醬塗麵包和三明治。點心吧 (Snack Bar)，例如Gastronomia Vera，賣漢堡、炸薯條和各種口味的奶昔，日趨熱門。

冰淇淋店

冰淇淋店 (Gelateria) 對本地人來說，是每天皆須造訪的地方。可買甜筒裝 (un cono) 或杯裝 (una coppa)，並以大小計價，通常從1千5百里拉起價，以5百里拉的級數遞增，到巨無霸多杓份量約需3千5百里拉。

最好避免冰淇淋 (Gelato) 種類少的飲食吧，可光臨Bar Vivoli Gelateria (維佩里冰淇淋店，見71頁)，眾所公認所製冰淇淋是全義大利最好的。Badiani則以含蛋豐富的Buontalenti口味而出名。Frilli也是本地人喜愛光顧的地點。

名店推介

市中心東區

●飲食吧與咖啡屋

Bar 16
Via del Proconsolo 51.
MAP 2 D5 (6 E2).

Break
Via delle Terme 17.
MAP 3 C1 (5 C3).

Caffè Caruso
Via Lambertesca 14-16r.
MAP 6 D4.

Caffè Meseta
Via Pietrapiana 69.
MAP 4 E1.

Dolci Dolcezze
Piazza Cesare Beccaria
8r. MAP 4 F1.

Fantasy Snack Bar
Via de' Cerchi 15.
MAP 6 D3.

Galleria degli Uffizi
Piazzale degli Uffizi 6.
MAP 6 D4.

Il Rifrullo
Via di San Niccolò 55r.
MAP 4 D2.

Manaresi
Via de' Lamberti 16r.
MAP 6 D3.

Red Garter
Via de' Benci 33.
MAP 4 D2 (6 E4).

Rivoire
Piazza della Signoria 5.
MAP 4 D1 (6 D3).

Robiglio
Via de' Tosinghi 11. MAP
6 D2.

Santa Croce
Borgo Santa Croce 31r.
MAP 4 D1 (6 F4).

Scudieri
Piazza di San Giovanni
19. MAP 1 C5 (6 D2).

●酒窖
Birreria Centrale
Piazza dei Cimatori 38r.
MAP 6 D3.

Fiaschetteria al Panino
Via de' Neri 2r.
MAP 4 D1 (6 E4).

Vini del Chianti
Via dei Cimatori.
MAP 4 D1 (6 D3).

Vini e Panini
Via dei Cimatori 38r.
MAP 4 D1 (6 D3).

●外帶食物
**Cantinetta del
Verrazzano**
Via dei Tavolini 18-20r.
MAP 4 D1 (6 D3).

Fiaschetteria al Panino
Via de' Neri 2r.
MAP 4 D1 (6 E4).

Giovacchino
Via de' Tosinghi 34r.
MAP 6 D2.

Italy & Italy
Piazza della Stazione
25. MAP 1 B5 (5 B1).

●冰淇淋店
Bar Vivoli Gelateria
Via Isola delle Stinche
7r. MAP 6 F3.

Festival del Gelato
Via del Corso 75r.
MAP 2 D5 (6 D3).

Gelateria Veneta
Piazza Cesare Beccaria.
MAP 4 F1.

Perchè No!
Via dei Tavolini 19r.
MAP 4 D1 (6 D3).

市中心北區

●飲食吧與咖啡屋
Da Nerbone
Mercato Centrale.
MAP 1 C4 (5C1).

Gran Caffè San Marco
Piazza San Marco.
MAP 2 D4.

Robiglio
Via dei Servi 112.
MAP 2 D5 (6 E2).

Rex Café
Via Fiesolana 23-25r.
MAP 2 E5.

●酒窖
Alessi
Via di Mezzo 26.
MAP 2 E5.

●冰淇淋店
Badiani
Via dei Mille 20.
MAP 2 F2.

**Il Triangolo della
Bermude**
Via Nazionale 61r.
MAP 1 C4.

市中心西區

●飲食吧與咖啡屋

Alimentari
Via Parione 12r.
MAP 3 B1 (5 B3).

Caffè Amerini
Via della Vigna Nuova
61-63.
MAP 3 B1 (5 B3).

Caffè Strozzi
Piazza degli Strozzi 16r.
MAP 3 C1 (5 C3).

Caffè Voltaire
Via della Scala 9r.
MAP 1 A4 (5 A1).

Donini
Piazza della Repubblica
15r. MAP 1 C5 (6 D3).

Giacosa
Via de' Tornabuoni 83r.
MAP 1 C5 (5 C2).

Gilli
Piazza della Repubblica
39r. MAP 1 C5 (6 D3).

Giubbe Rosse
Piazza della Repubblica
13-14r. MAP 1 C5 (6 D3).

Il Barretto Piano Bar
Via Parione 50r.
MAP 3 B1 (5 B3).

La Vigna
Via della Vigna Nuova
88. MAP 3 B1 (5 B3).

Palle d'Oro
Via Sant'Antonino 43.
MAP 1 C5 (5 C1).

Paszkowski
Piazza della Repubblica
6r. MAP 1 C5 (6 D3).

Procacci
Via de' Tornabuoni 64r.
MAP 1 C5 (5 C2).

Rose's Bar
Via Parione 3.
MAP 3 B1 (5 B3).

●冰淇淋店
Banchi
Via dei Banchi 14r.
MAP 1 C5 (5 C2).

奧特拉諾

●飲食吧與咖啡屋
Bar Ricchi
Piazza di Santo Spirito
9r. MAP 3 B2 (5 A5).

Bar Tabbucchin
Piazza di Santo Spirito.
MAP 3 B2 (5 A5).

Caffè
Piazza de' Pitti 11-12r.
MAP 3 B2 (5 B5).

Caffè Santa Trinita
Via Maggio 2r.
MAP 3 B2 (5 B5).

Caffeteria Henry
Via dei Renai 27a.
MAP 4 D2 (6 E5).

Cennini
Borgo San Jacopo 51r.
MAP 3 C1 (5 C4).

Dolce Vita
Piazza del Carmine.
MAP 3 A1 (5 A4).

Gastronomia Vera
Piazza de' Frescobaldi
3r. MAP 3 B1 (5 B4).

La Loggia
Piazzale Michelangelo
1. MAP 4 E3.

Marino
Piazza Nazario Sauro
19r. MAP 3 B1 (5 A3).

Pasticceria Maioli
Via de' Guicciardini
43r. MAP 3 C2 (5 C5).

Tiratoio
Piazza de' Nerli.
MAP 3 A1.

●酒窖
**Cantinone del Gallo
Nero**
Via di Santa Spirito 5-
6r. MAP 3 B1 (5 A4).

●外帶食物
Gastronomia Vera
Piazza de' Frescobaldi
3r. MAP 3 B1 (5 B4).

●冰淇淋店
Frilli
Via di San Niccolò 57.
MAP 4 D2.

**Il Giardino delle
Delizie**
Piazza di Santa Felìcita.
MAP 3 C1 (5 C4).

逛街與購物

漫步在佛羅倫斯古老和中世紀的街道，搜尋著名的傳統工藝及家族經營生意，是頗獨特的逛街購物經驗。同樣大小的城市甚少有如此豐富而多樣的高品質貨品可自豪。在逛街時會見到賣時裝、骨董、珠寶以及典型

名牌所附的護物袋

佛羅倫斯工藝品的商店。論及購物，托斯卡尼與之相比，就相形見絀。不過，許多較偏遠的城鎮和村莊，也以形形色色的當地工藝品和特產而著稱。包括陶器、手工藝品及許多美食佳餚 (見28-29頁)。

多彩多姿的商店,陳列著各款優雅手提包

購物時機

商店通常在上午9:00開始營業，下午1:00休息。下午的營業時間，冬季是於3:30至7:30營業，夏季則為4:00至8:00。佛羅倫斯、席耶納和阿列佐，冬季時商店週一上午不營業，夏季週六下午不營業；比薩和盧卡則全年週一上午皆不營業。商店和市場在8月15日左右的國定假期時會歇業2、3週。

如何付帳

較大的商店通常接受常見的信用卡和歐洲支票 (Eurocheque)，但較小的店較喜收現金。大多數也接受以旅行支票購物，但匯率遠不及銀行。店家和攤販依法要開

發票 (Ricevuta Fiscale)。若所買的物品有瑕疵，只要出示發票，大部分商店會更換商品，或給你購物折價券，較少退還現金。

加值稅退稅辦法

從非歐盟國家來的遊客，在同一商店購物超過30萬里拉時，可向該店要求扣繳19%的加值稅 (IVA)。向店家聲明打算申請扣繳加值稅，要求店家開一張付款單。此張付款單須在離境時讓海關蓋上戳記。當商店收到蓋過戳記的付款單時，就會以里拉退還該筆稅金。

在佛羅倫斯購物

市中心店鋪的購物良機是1月和7月的特賣期。也可逛偏離市中心的聖十字廣場 (Piazza di Santa Croce)、Piazza dei

瀏覽佛羅倫斯托那波尼街 (Via de' Tornabuoni) 的櫥窗

Ciompi廣場和聖靈廣場 (Piazza di Santo Spirito) 附近的街道，那裡有許多忙碌的手工藝匠。

百貨公司

佛羅倫斯主要的連鎖百貨公司是Coin，還有在共和廣場的UPIM，可在托斯卡尼一些城鎮中找到分店。

服飾與配飾

在佛羅倫斯，義大利的名牌服飾大部分位於托那波尼街 (Via de' Tornabuoni, 見105頁)，例如Gucci和Enrico Coveri，或是在新葡萄園街 (Via della Vigna Nuova, 見105頁)，可找到Giorgio Armani和Valentino。Emilio Pucci家族豪宅 (見88頁) 的展示間，以豪華的1960年代服裝出名，新葡萄園街的商店又另具一格。Principe銷售典雅的男裝、女裝和童裝。Eredi Chiarini較偏於便裝風格，若喜更華麗的設計，可光臨Ermanno Daelli。

古典風格、手工精緻的Ferragamo皮鞋，是好萊塢明星的最愛。較大眾化的Cresti，有各種時髦的皮鞋款式。Francesco小店賣簡單、手工製且價格公道的皮

鞋和涼鞋。聖十字廣場和鄰近的街道有許多皮飾店。Bojola賣高雅的皮包。Valli有豐富的紡織品，Lisio-Arte della Seta銷售精緻絲綢，在Taf可以買到刺繡的亞麻。

化妝品

化妝和美容用品可在香水店 (Profumeria) 買到。百草店 (Erboristeria) 調配天然藥物並賣多種天然產品。在佛羅倫斯最典型的是Erboristeria (見75頁) 和De Herbore。Farmacia di Santa Maria Novella也值得一去，這是家靠近佛西路 (Via dei Fossi, 見112頁) 有壁畫裝飾的百草店，販賣修士製造的各種產品。

Cesari家用品店

藝術品、骨董與家用品

佛羅倫斯的金、銀匠一向聞名。Torrini家族製作珠寶首飾已達6世紀之久，Buccellati則以鑲鑽的結婚戒指聞名。愛好新藝術 (Art Nouveau) 和裝飾藝術 (Art Deco) 家飾者，可去Fallani Best，而Cesari則販賣柔軟的家飾用織品。要買最高級的骨董就到Neri。Romanelli有大理石和青銅的骨董雕塑。買現代

Rebus展售的Alessi廚具

藝術品和禮品要到Armando Poggi。Ugo Poggi有各式家用品及瓷器，而Rebus則賣Alessi的廚具。Il Tegame的廚具更具田園風味。

書籍與禮品

佛羅倫斯主要的書店有Seeber，銷售不同語文的出版品，Feltrinelli Salimbeni賣藝術書籍，而Chiari則賣歷史、藝術和文學類舊書。買地圖和旅遊書可到Il Viaggio。典型的佛羅倫斯工藝品包括手工製的大理石紋紙，可在Giulio Giannini或Il Torchio買到。Ugolini和Mosaico di Pitti有鑲嵌大理石桌和加框圖像。買赤陶和上釉陶瓷可去Sbigoli，Arredamenti Castorina則有驚人的多種複雜細工鑲嵌木器。Via de' Guicciardini街則集各種販賣書籍、銀器和用皮革裝飾框邊物品的商店。

食品與酒類

採購食品通常不成問題。佛羅倫斯中心區的Pegna小型超級市場，有賣新鮮食物及多種熟食。典型的英國食物，如：紅茶和威士忌酒，可到Old England Stores購買。

至於酒類，最佳的商店之一是Enoteca Bonatti，有多種義大利酒，和產自費索雷 (Fiesole) 的橄欖油。另一買酒去處是Zanobini，可跟本地人一起來杯酒 (bicchiere)。

佛羅倫斯的市場

主要的露天市場是聖羅倫佐市場 (Mercato di San Lorenzo, 見88頁)，擠滿了觀光客。中央市場 (Mercato Centrale, 見88頁)，則是主要的菜市場。在市中心的新市場 (Mercato Nuovo, 見112頁)，則賣皮製品和紀念品。

跳蚤市場 (Mercato delle Pulci) 販賣骨董和古玩。在每月最後1個週日 (7月除外)，擴張到附近其他街道，形成小型骨董市場 (Mercato del Piccolo Antiquariato)。小型的植物市場 (Mercato dell Piante) 則販賣香草料和盆栽。

佛羅倫斯市場攤位上的新鮮蔬果

在托斯卡尼購物

托斯卡尼的小城鎮中，遍佈許多商店，銷售各種手工藝品、食品和義大利佳釀。這些都可在小店或定期市場、季節性市集，以及在托斯卡尼田園生活中不可或缺的地方節慶上見到。

當地陶瓷器商品

禮品與紀念品

全區到處都有各具特色的陶器，從著名的因普魯內塔 (Impruneta) 素燒赤陶，到蒙地魯波 (Montelupo) 和席耶納的繪飾上釉陶瓷皆有。在聖吉米納諾，可尋找販賣藝術陶器和手織物的商店。最好的大理石製品可在聖石 (Pietrasanta) 和卡拉拉 (Carrara, 見168頁) 找到。沃爾泰拉(Volterra, 見162頁) 有許多商店賣各式雪花石膏紀念品。他們也對火山所形成的金屬礦山 (Colline Metallifere) 以及馬雷瑪 (Maremma) 和艾爾巴島 (Elba, 見230頁)的礦石及寶石知之甚詳，後者以石英和蛋白石聞名。

盧卡絲綢業堪稱歷史悠久，其刺繡和手織品，皆反映了附近迦法納那 (Garfagnana) 區域深厚的鄉村工藝傳統。在慕傑羅 (Mugello) 和卡山提諾 (Casentino)，也有許多鄉土工藝品。

食品與酒類

到托斯卡尼遊覽，應該去造訪葡萄園，那裡都直銷自釀酒。奇安提 (Chianti, 見225頁) 地區散布著城堡，以及產酒的農莊。格列維 (Greve) 有數種好酒外銷，在9月的第3週舉行古典奇安提葡萄酒展 (見36頁)。

風味絕佳的Vernaccia白酒，是聖吉米納諾區域的代表。蒙塔奇諾 (Montalcino, 見220頁) 的葡萄園則生產義大利部分最好的酒。

托斯卡尼的美食傳統反映在當地大量農產上。城鎮的大街上，例如格列維、蒙塔奇諾、聖吉米納諾和皮恩札 (Pienza)，有許多販售食品的商店。

克利特 (Crete) 附近生產的羊乳酪Pecorino，可直接向農莊購買，或是到當地城鎮的商店中買。皮

托斯卡尼的熟食店

恩札 (見222頁) 的商店貨架上堆滿本地產的乳酪、醃肉、葡萄酒和Grappa酒。在葛羅塞托 (Grosseto) 可買到松露。席耶納以Panforte糕點著名。餅乾則有Cavallucci以及Ricciarelli (見225頁)。

托斯卡尼的市場

托斯卡尼全區有許多市場，特別有名的是骨董市場 (Mercato dell'Antiquariato)。每月的第1個週末在阿列佐的大廣場 (Piazza Grand)，第2個週末移至比薩的梅佐橋 (Ponte di Mezzo)，第3個週末則在盧卡的聖馬丁諾廣場 (Piazza San Martino) 舉行。

在阿列佐的大廣場舉行的骨董市場

佛羅倫斯
名店推介

百貨公司

Coin
Via dei Calzaiuoli 56r.
MAP 6 D3.
(055) 28 05 31.

UPIM
Piazza della
Repubblica.
MAP 1 C5 (6 D3).
(055) 21 03 17.

服飾與配飾

Bojola
Via de' Rondinelli 25r.
MAP 5 C2.
(055) 21 11 55.

Cresti
Via Roma 9r.
MAP 1 C5 (6 D2).
(055) 29 23 77.

Emilio Pucci
Via della Vigna Nuova
97r. MAP 3 B1 (5 B3).
(055) 29 40 28.

Enrico Coveri
Via de' Tornabuoni 81r.
MAP 1 C5 (5 C2).
(055) 21 12 63.

Eredi Chiarini
Via Roma 18-22r.
MAP 1 C5 (6 D2).
(055) 21 55 57.

Ermanno Daelli
Via Roma 12r.
MAP 1 C5 (6 D2).
(055) 21 24 77.

Ferragamo
Via de' Tornabuoni 14r.
MAP 1 C5 (5 C2).
(055) 29 21 23.

Francesco
Via di Santo Spirito 62r.
MAP 3 B1 (5 A4).
(055) 21 24 28.

Giorgio Armani
Via della Vigna Nuova
51r. MAP 3 B1 (5 B3).
(055) 21 90 41.

Gucci
Via de' Tornabuoni 73r.
MAP 1 C5 (5 C2).
(055) 26 40 11.

Lisio - Arte della Seta
Via dei Fossi 45r.
MAP 1 B5 (5 B3).
(055) 21 24 30.

Principe
Via degli Strozzi 21-29r.
MAP 1 C5 (5 C3).
(055) 29 27 64 .

Taf
Via Por Santa Maria
22r. MAP 6 D4.
(055) 21 31 90.

Valentino
Via della Vigna Nuova
47r. MAP 3 B1 (5 B3).
(055) 29 31 42.

Valli
Via degli Strozzi 4-6r.
MAP 1 C5 (5 C3).
(055) 28 24 85.

藝術品、骨董與家用品

Armando Poggi
Via dei Calzaiuoli 103-
116r. MAP 6 D3.
(055) 21 65 28.

Buccellati
Via de' Tornabuoni 71r.
MAP 1 C5 (5 C2).
(055) 239 65 79.

Cesari
Borgo Ognissanti 16-18r.
MAP 1 C5 (5 C2).
(055) 28 98 46.

Fallani Best
Borgo Ognissanti 15r.
MAP 1 A5 (5 A2).
(055) 21 49 86.

Il Tegame
Piazza Gaetano
Salvemini 7.
MAP 2 E5 (4 E1).
(055) 248 05 68.

Neri
Via dei Fossi 55-57r.
MAP 1 B5 (5 B3).
(055) 29 21 36.

Rebus
Borgo Ognissanti 114r.
MAP 1 A5 (5 A2).
(055) 28 39 11.

Romanelli
Lungarno degli
Acciaiuoli 74r.
MAP 3 C1 (5 C4).
(055) 239 60 47.

Torrini
Piazza del Duomo 10r.
MAP 2 D5 (6 D2).

(055) 230 24 01.

Ugo Poggi
Via degli Strozzi 26r.
MAP 1 C5 (5 C3).
(055) 21 67 41.

書籍與禮品

**Arredamenti
Castorina**
Via di Santo Spirito 15r.
MAP 3 B1 (5 A4).
(055) 21 28 85.

Chiari
Borgo Allegri 16r. MAP 4
E1. (055) 24 52 91.

Feltrinelli
Via de' Cerretani 30-
32r. MAP 5 C2.
(055) 238 26 52.

Giulio Giannini
Piazza de' Pitti 37r.
MAP 3 B2 (5 B5).
(055) 21 26 21.

Il Torchio
Via de' Bardi 17.
MAP 3 C2 (6 D4).
(055) 234 28 62.

Il Viaggio
Borgo degli Albizi 41r.
MAP 4 D1 (6 E3).
(055) 24 04 89.

Mosaico di Pitti
Piazza de' Pitti 16-18r.
MAP 3 B2 (5 B5).
(055) 28 21 27.

Salimbeni
Via Matteo Palmieri 14-
16r. MAP 4 E1 (6 F3).
(055) 234 09 04.

Sbigoli
Via Sant'Egidio 4r. MAP 6
F2. (055) 247 97 13.

Seeber
Via de' Tornabuoni 68r.
MAP 1 C5 (5 C2).
(055) 21 56 97.

Ugolini
Lungarno degli
Acciaiuoli 66-70r.
MAP 3 C1 (5 C4).
(055) 28 49 69.

食品與酒類

Enoteca Bonatti
Via Vincenzo Gioberti
66-68r (位於Piazza
Cesare Beccaria旁, MAP 4
F1). (055) 66 00 50.

Old England Stores

Via de' Vecchietti 28r.
MAP 1 C5 (5 C2).
(055) 21 19 83.

Pegna
Via dello Studio 26r.
MAP 6 E2.
(055) 28 27 01.

Zanobini
Via Sant'Antonino 47r.
MAP 1 C5 (5 C1).
(055) 239 68 50.

化妝品

De Herbore
Via del Proconsolo 43r.
MAP 2 D5 (6 E2).
(055) 234 09 96.

Erboristeria
Via Vaccherecccia 9r.
MAP 3 C1 (6 D3).
(055) 239 60 55.

**Farmacia di Santa
Maria Novella**
Via della Scala 16.
MAP 1 A4 (5 A1).
(055) 21 62 76.

市場

●中央市場
Mercato Centrale
見88頁。

●植物市場
Mercato delle Piante
Pelliccceria. MAP 6 D3.
9月至6月:
週四8am-5pm.

●跳蚤市場
Mercato delle Pulci
Piazza dei Ciompi.
MAP 4 E1.
週二至週六8:30am-
2:30pm,3:30-:30pm.

●聖羅倫佐市場
**Mercato di San
Lorenzo**
Piazza di San Lorenzo.
MAP 1 C5 (6 D1).
4月至10月:每日
8am-8pm;11月至3月:
週二至週六8am-8pm.

●新市場
Mercato Nuovo
Calimala.
MAP 3 C1 (6 D3).
4月至10月:每日
9am-7pm;11月至3月:
週二至週六9am-7pm.

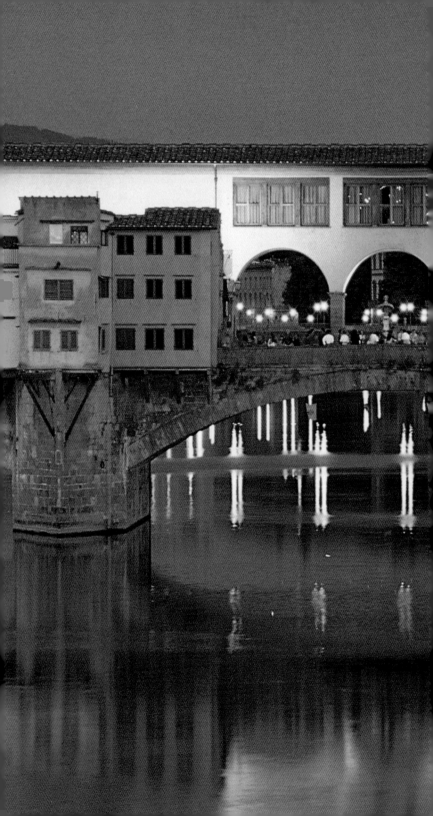

實用指南

日常實用資訊

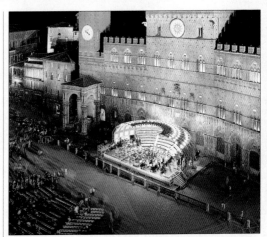

幾世紀以來遊客不斷地到托斯卡尼旅遊，沈浸在偉大的藝術、建築、風景和美食中，好好計畫你的行程，以便在逗留期間有最大的收穫。盡早開始每日的行程，午餐時則充足休息，因為多數的名勝和商店都會休息數小時，黃昏時才再重新開放。開放

ITALIA
ENTE NAZIONALE
ITALIANO PER IL TURISMO
國家觀光局的標誌

時間常是不規律的，而且有季節性，所以盡量以輕鬆心情來觀光。緊記多數義大利人在8月休假，所以有些地方會關閉。若在佛羅倫斯停留時間有限，可只作一趟市區遊。但也可以配合逗留時期去唸點進修課程，許多學院全年都有開課。

博物館與紀念館

義大利博物館的開放時間並不固定，大部分上午都有開放，而週一則全天休館。私營博物館開放時間各有不同，通常在傍晚會開放。大多數都收入場費，但有些博物館有優惠。總之，在佛羅倫斯，6月至9月中的大多數夜晚，會有不特定的博物館在晚間9:00至11:00開放免費參觀。詳情可洽詢遊客服務中心。宣傳小冊「佛羅倫斯及附近」(Florence and its Surroundings) 詳列了各博物館資料，可在大多數的遊客服務中心取得。

佛羅倫斯有種門票可供參觀數座博物館，包括舊宮 (Palazzo Vecchio) 和佛羅倫斯發展沿革博物館 (Museo di Firenze

席耶納田野廣場 (Piazza del Campo) 上舉辦的夜間音樂會

com'era)。有效期為6個月，可在任何博物館售票處買到。

遊客資訊

佛羅倫斯、比薩和席耶納都各有幾個遊客服務中心 (Ufficio Informazioni Turistiche)，多數小鎮也都至少有1個。然而，大多只提供當地的旅遊細節。CIT、American Express和World Vision Travel等旅行社，有當地旅遊的資訊，並提供火車和汽車旅遊的諮詢。出發前亦可洽詢義大利國家觀光局設在各國的辦事處。

遊客服務中心的標誌

休閒娛樂資訊

最佳休閒娛樂指南是 La Nazione日報，它有份關於佛羅倫斯、席耶納、比薩和恩波里 (Empoli) 的副刊。在佛羅倫斯，Firenze Spettacolo和Florence Today等月刊有餐廳和咖啡屋的指南，還有音樂會、展覽會、博物館和運動比賽的詳細資料。其他實用藝文活動情報誌有 Concierge Information，以義文和英文發行，可在大多數的旅館中取得。遊客服務中心經常有多種關於當地娛樂和活動的宣傳單。在夏夜，托

拉手風琴的街頭藝人在烏菲茲美術館 (Uffizi) 外獻藝

佛羅倫斯各種導覽雜誌

斯卡尼各地經常舉行當地樂團演奏的盛會。

導遊

佛羅倫斯近郊旅遊可透過CIT和American Express等旅行社安排。導遊通常會說多種語言。私人團體的導遊可在Turist Guide Association for Florence and Provence僱請。在席耶納，Balzana Viaggi招攬到奇安提地區和沃爾泰拉的旅行團。托斯卡尼各地的遊客服務中心和旅行社，皆有合格的導遊名單。

佛羅倫斯的導遊行程

禮儀

與當地人溝通，盡量講點義大利文會予人好感。義大利人喝酒頗有節制，但抽煙卻很普遍，只有在電影院和公共交通工具上例外。

參觀教堂

義大利人進教堂時非常注重服裝禮儀，若穿短褲或者裸臂，可能會被拒之門外。某些教堂要收入場費。多數內部都很暗，所以要帶足夠的零錢 (200和500里拉)，以便用於投幣照明。

小費

通常都會期望外國人另付小費，所以要常備1千和2千里拉的紙鈔，以付給計程車司機、服務生、行李搬運夫和教堂看守人。

殘障遊客

托斯卡尼的殘障遊客設施很有限。若訂套裝旅遊，地陪可接機，並幫忙安排入住最便利的旅館房間。一些來往於大城間的快車，有特別設備。某些車站並有升降機，例如福音聖母車站，以便使用輪椅的人上下火車，但須在24小時前預約。

公廁

美術館和博物館大多設有洗手間，此外，大部分飲食吧和咖啡屋的店主都會讓人用廁所。

實用地址

American Express
Via Dante Alighieri 22r, Florence. MAP4 D1 (6 E3).
(055) 509 81.

Balzana Viaggi
Via Montanini 73-75, Siena.
(0577) 28 50 13.

CIT
Via Cavour 56r, Florence.
MAP 2 D4 (6 D1).
(055) 29 43 06.

●義大利國家觀光局 **ENIT**
Via Marghera 2-6, Rome 00185.
(06) 497 11.

Turist Guide Association for Florence and Provence
Via Roma 4, Florence.
MAP1 C5.
(055) 230 22 83.

●遊客服務中心
Ufficio Informazioni Turistiche
Via Cavour 1r, Florence
MAP 2 D4 (6 D1).
(055) 29 08 32.
Piazza del Campo 56, Siena.
(0577) 28 05 51.
Piazza del Duomo, Pisa.
(050) 56 04 64.

World Vision Travel
Lungarno degli Acciaiuoli 4r, Florence. MAP3 C1 (5 C4).
(055) 29 52 71.
Piazza Repubblica 112, Pisa.
(050) 58 10 14.

馬車

花1小時搭馬車瀏覽佛羅倫斯歷史性的區域，是極悅人的旅遊方式。馬車可載5人，在領主廣場 (Piazza della Signoria) 和主教座堂廣場 (Piazza del Duomo) 僱乘。僱車最好按乘坐時間議價。要確認價錢是算人頭或是包整部馬車。

領主廣場上的馬車

入境與海關

　　歐洲聯盟 (EU) 的居民及來自美國、加拿大、澳洲、紐西蘭的遊客,可免簽證停留3個月。不過,非歐盟會員國的旅客須持正式的護照。中華民國國民亦須持有正式的護照及有效的簽證。入境遊客依法在抵達3日內須向警方報戶口。多數的旅館在遊客投宿時就會代辦。若有疑問,可聯絡當地警察局或打電話到警察總部 (Questura)。

　　免稅額如下:非歐盟會員國的遊客可攜入400支香煙,或100支雪茄,或200支小雪茄,或500公克的煙草;1公升烈酒或2公升的葡萄酒;50公克的香水。手錶或照相機等物,只要是作為個人或專業使用,都可免稅入境。歐盟會員國的遊客已不再需要申報,但海關會經常抽檢,以防毒販走私。

　　扣繳增值稅 (IVA) 辦法對非歐盟會員國居民而言,相當複雜,只有在同一家店內消費超過30萬里拉以上,申報才划算 (見266頁)。

自助炊煮式度假

　　若是舉家同遊,自助炊煮式住宿較住旅館更經濟 (見242頁)。然而,必須有面對不便的心理準備,缺水就是其一。義大利仍保有小店傳統,所以可能要多走幾家不同的商店,才能買齊所需品。幸好即使是最小的村莊,通常也有食品雜貨店 (Alimentari)。有些商店在午餐時間會休

奇安提的蓋歐雷 (Gaiole in Chianti),於陽光下休閒的學生

息2至3小時 (見266頁)。洗衣店 (Lavanderie) 可提供洗衣服務。

街道門牌號碼

　　佛羅倫斯有令人迷惑的雙重街道門牌編號系統。每條街有2組號碼:紅色的代表商店、餐館或公司行號,而藍色或黑色的則代表旅館或是私人住宅,每組號碼各有起始順序。寫信給公司行號時,在號碼之後加個「r」字,以別於住宅號碼。

紅色街道門牌號碼

藍色街道門牌號碼

學生資訊

　　持有國際學生證 (ISIC) 或是國際青年教育交流證 (YIEE),在博物館及其他費用可獲折扣優惠。廉價的旅遊行程可請學生旅遊中心 (Centro Turistico Studentesco, CTS) 安排。Villa Europa Camerata則有托斯卡尼各青年旅舍的指南。

　　減價的機票和火車票,例如限26歲以下使用的Transalpino/BIJ火車票,可在Wasteels辦事處或CTS旅行社購得。

進修課程

　　托斯卡尼有許多語言和藝術學校。佛羅倫斯的The British Institute是最負盛名之一,另外還有佛羅倫斯大學的外國留學生文化中心 (Centro di Cultura per Stranieri dell'Università di Firenze)。Istituto per l'Arte e Restauro開設有藝術、藝品修復、裝潢、陶藝、素描和繪畫課程。Centro Internazionale Dante Alighieri或是席耶納的Università per Stranieri則有文化、歷史及烹調的課程。托斯卡尼學校的指南可在Ufficio Promozione Turistica, Turismo Sociale e Sport取得。

報紙與電視

　　托斯卡尼的主要報紙是La Nazione,並有地區

銷售義大利國內及國際性出版品的報攤

La Nazione日報及其副刊

副刊。歐洲及美國的報紙和雜誌也都可買到。官方的電視頻道是RAI Uno、RAI Due 和RAI Tre。衛星和有線電視以多種語言傳送歐洲各國頻道，並有英語的美國有線電視新聞網 (CNN)。

大使館與領事館辦事處

遺失護照或需要協助，可連絡本國的外交辦事處，參見「相關資訊」欄。

變壓器

義大利交流電規格是220V，插頭有2個圓形接腳。最好在出發前先買個變壓器和轉接頭。多數3星級以上旅館，客房內皆有電鬍刀和吹風機的插座。

義大利的標準插頭

托斯卡尼的時間

托斯卡尼比格林威治標準時間快1小時。和其他城市的時差如下：倫敦減1小時；紐約減6小時；東京加8小時；台北加7小時。在夏季時，可能會因各地短暫的夏令時間而有所變更。義大利所有官方時間都採用24小時制 (例如下午10:00等於22:00)。

宗教儀式

佛羅倫斯主教座堂在每週六下午5:30舉行英語的彌撒 (見64-65頁)。

度量衡換算表

●英制換算成公制
1英寸=2.54公分
1英尺=30公分
1英里=1.6公里
1盎司=28公克
1磅=454公克
1品脫=0.6公升
1加侖=4.6公升

●公制換算成英制
1公分=0.4英寸
1公尺=3英尺3英寸
1公里=0.6英里
1公克=0.04盎司
1公斤=2.2磅
1公升=1.8品脫

個人安全與健康

　　只要採取簡單的預防措施，旅遊托斯卡尼地區和城市通常是相當安全的。如同許多歐洲城市，扒手是常見的問題，特別是佛羅倫斯和比薩一帶。人多的地方特別要留意，尤其是熱門觀光點和巴士上。將貴重物品和重要證件留在旅館的保險箱中，只帶當天夠用的錢。在出發到義大利前，要確定已購買完整的旅遊保險，一旦到了義大利就很難買到保險。

佛羅倫斯女警正在為遊客指引方向

注意私人財物

　　攜帶大筆金錢最安全的辦法是買旅行支票或歐洲支票(Eurocheque)。儘量將購買收據和歐洲支票卡(Eurocheque card)分開存放，極重要的文件須影印備份，以防萬一遺失。

　　小心扒手，特別是在佛羅倫斯的主教座堂和福音聖母教堂，以及比薩的斜塔附近。通常都是孩童，三五成群地行動，帶著報紙或硬紙板作為掩手工具。褲後袋或腰包是他們最愛的目標，所以儘量注意財不露白。偷汽車內財

市警

物的也很常見。巴士上的扒手非常猖獗，若有人撞你的話，就要小心，可能是轉移你的注意力以便另一人扒你的錢包。佛羅倫斯往米開蘭基羅廣場(Piazzale Michelangelo)的12號及13號巴士，扒手最多，往返比薩車站的巴士也是。

　　為申請保險理賠，須在24小時內向警方報案，並取得一份筆錄(Denuncia)。

個人安全

　　在城市中雖有相當多的小型罪案，例如扒手和偷車內財物竊賊，但很少見暴力犯罪。直到深夜街上都很熱鬧，單身女遊客很少受到騷擾，通常(有的話)也不會緊迫盯人。然而，在晚上還是儘量避免照明太差的地方。一定要搭明顯標示執照號碼的合法計程車。電召計程車時，要確定司機的代號，例如拿波里37號(Napoli 37)。

警察

市警Vigili Urbani在冬天穿藍色制服，夏天則穿白色，通常可見到

緊急聯絡電話

●救護車
佛羅倫斯 ☎ (055) 21 22 22.
比薩 ☎ (050) 58 11 11.
席耶納 ☎ (0577) 28 00 28.

●義大利汽車俱樂部
Automobile Club d'Italia
☎ 116.
□ 交通事故處理與汽車故障修復.

●火警 ☎ 115.

●一般救援 ☎ 113.

●緊急醫療救護 ☎ 118.

●警察局 ☎ 112.

●交通警察
佛羅倫斯 ☎ (055) 57 77 77.
比薩 ☎ (050) 58 05 88.
席耶納 ☎ (0577) 470 47.

穿著交通警察制服的憲兵

他們在街上指揮交通。Carabinieri是憲兵，穿鑲紅條紋的長褲，處理違法案件從偷竊到超速都有。國家警察La Polizia穿著藍色制服，配白色腰帶和扁帽，專門打擊嚴重犯罪。可向所有這些警察求助。

個人注意事項

　　歐盟會員國的旅客在義大利可享有互惠國的醫療照顧。在旅行之前，到郵局領取E111，可藉此獲緊急的醫療救護。可考慮

增購醫療保險，因 E111 並未包含返國就醫費用或其他額外花費，例如沿途負責照護的同行者食宿或機票費。非歐盟會員國的遊客應購買含有緊急醫療的綜合保險。

到托斯卡尼無需打預防針，但要帶驅蚊劑，特別是在鄉村地區。有種除蚊妙方，是使用藥片電蚊香，可驅蚊達12小時以上，在大多數的百貨公司中可買到，例如UPIM (見269頁)。別低估陽光的威力，要多喝水並戴高係數的太陽眼鏡。自來水可生飲，不過大多數義大利人較喜瓶裝礦泉水。

醫療

若需緊急醫療，可到就近的大醫院急診部 (Pronto Soccorso)。除了床單外，住院病人要自

佛羅倫斯的藥局外
有紅十字標識

行準備餐具、容器、毛巾和衛生紙。護理人員也期望病患的親友協助餵食和協助盥洗。

在佛羅倫斯和席耶納，醫院義工協會 (Associazione Volontari Ospedalieri) 有志願的傳譯員候召

穿著傳統黑色法衣的
慈悲會義工

協助有關醫療事宜，有法、德和英語的免費傳譯服務。佛羅倫斯的遊客醫療中心 (Tourist Medical Centre) 有能說英、法的醫師和專業人員。

在義大利看牙醫極貴，可在電話簿(Pagine Gialle)中找到就近的一家，或請所投宿的旅館推薦。

托斯卡尼的藥房在門上貼有夜間和週日營業值班表(Servizio Notturno)。位於福音聖母車站的 Farmacia Comunale 13藥局24小時營業，製襪路路 (Via dei Calzaiuoli) 的 Farmacia Molteni也是。

托斯卡尼的慈悲會 (Misericordia, 見193頁) 是全世界最早設立的慈善機構之一，負責絕大部分的救護車服務。多數人員都是經過訓練的義工，不過也有一隊完全合格的醫療人員。義工在出外執行緊急救護任務時，已不再穿著傳統的黑色法衣。

在佛羅倫斯街頭，由慈悲會營運的救護車

實用相關資訊

●醫院義工協會
Associazione Volontari Ospedalieri
佛羅倫斯 ((055) 234 45 67.
席耶納 ((0577) 58 63 62.

●遊客醫療中心
Tourist Medical Centre
Via Lorenzo Il Magnifico 59,
Florence. MAP 1 C3.
((055) 47 54 11.

Farmacia Comunale 13
Santa Maria Novella station,
Florence. MAP 1 B4 (5 B1).
((055) 21 67 61.

Farmacia Molteni
Via dei Calzaiuoli 7r,
Florence. MAP 6 D3.
((055) 21 54 72.

●佛羅倫斯醫院
Arcispedale di Santa Maria Nuova.
Piazza di Santa Maria Nuova
1. MAP 6 F2. ((055) 275 81.

●席耶納醫院
Presidio Ospedaliero Santa Maria della Scala.
Piazza del Duomo.
((0577) 58 61 11.

●比薩醫院
Ospedale di Santa Chiara.
Via Roma 67.
((050) 59 21 11.

●遺失財物申報處
Via Circondaria 19, Florence.
MAP 1 A1. ((055) 36 79 43.
Via del Castoro, Siena.
((0577) 20 11 11.
Via Lalli, Pisa.
((050) 58 35 11.

●遺失信用卡
American Express.
((1678) 640 46.
Diners Club.
(167 86 40 64
(免付費電話).
Eurocard, Access and Visa.
(167 82 80 47
(免付費電話).

●遺失旅行支票
American Express.
(167 87 20 00
(免付費電話).
Thomas Cook.
(167 87 20 50
(免付費電話).
Visa.
(167 87 41 55
(免付費電話).

銀行業務與當地貨幣

　　到托斯卡尼的遊客有多種兌換貨幣的選擇。銀行匯價比匯兌處、旅館和旅行社高，但紙上作業和排隊等候通常頗耗時，有時令人備感挫折。也可用信用卡和歐洲支票購物。在匯兌時須出示身分證明文件，例如護照。儘量兌換一些硬幣，用於打電話、給小費，以及在教堂中欣賞藝術品時的投幣照明。

義大利一家國營銀行的匯兌處

匯兌

　　銀行營業時間不固定，特別是在銀行休假日的前1天，所以最好在抵達前就先兌換些本地貨幣。匯率每處皆不同，最好多比較。更便利的是使用自動匯兌機，在佛羅倫斯和比薩的機場都有此設備，而佛羅倫斯和席耶納市區也有。有些較小的城鎮如聖吉米納諾亦可見到。匯兌機有多國語文說明，匯價顯示在小螢幕上。只要將10張以內的同樣外國紙鈔放進去，就可換得義大利里拉。

歐洲支票

　　在有歐洲支票標誌的兌鈔機上都可使用歐洲支票卡。在購物及付費時，皆可直接用歐洲支票支付。在熱門觀光區的高價位商店和餐廳都接受歐洲支票，但最好先問清楚。此外，也可在有此標識的任何銀行以此卡兌現。1張歐洲支票卡最高限額可擔保30萬里拉的支票。

歐洲支票
標識

信用卡

　　信用卡在義大利不像歐洲其他地方那樣普遍。然而，城市內的大多數營業場所都會接受。威士卡 (Visa) 和萬事達卡 (Mastercard/Access) 是最通行的，其次是美國運通卡 (American Express) 和大來卡 (Diners card)。有些銀行接受以威士卡和萬事達卡預借現金，但在提錢時就開始計息。

旅行支票

　　旅行支票可能是攜帶大量金錢最安全的方法。選購名氣響亮的，如Thomas Cook、American Express或透過大銀行開立的支票。因為有最低手續費限制，故只兌換少量金錢就不太划算。有些營業場所對每張支票都收手續費。旅行前先查詢匯率，以決定使用英鎊、美元或里拉的旅行支票，何者較划算。請注意兌現里拉的旅行支票

可能較困難，特別是在旅館中，因為它對經營匯兌者而言不太有利潤。

營業時間

　　銀行通常在週一至週五上午8:30至下午1:20間營業。多數分行約在下午2:45至4:00營業1小時。週末及國定假日不營業，主要假期前1天也會提早休息。匯兌處營業得較晚，但匯率較差。佛羅倫斯車站後面的匯兌處從上午8:00營業到夜間，視季節調整。比薩主教座堂廣場 (Piazza del Duomo) 和火車站的匯兌處營業至夜間，週末也營業。

到銀行辦事

　　在銀行換錢有時令人不勝其煩，因為無可避免要永無止境似地填表和排隊。須先在Cambio櫃台申請，然後到Cassa櫃台領取里拉。為了保全，多數的銀行有雙重電動門。按鈕打開外面第1道門，然後進去等門關上，內門就會自動開啟。

進出銀行須通過雙重自動門

貨幣

　　義大利的貨幣單位是里拉Lira (複數作Lire)，通常簡寫成L或£。在19世紀中葉統一時成為國幣。

　　里拉意指「鎊」，所以英鎊就寫成Lira Sterlina。公共電話代幣 (Gettone) 值200里拉，並可當硬幣使用。以千為單位的貨幣看來很混淆，但因鈔票以不同的色彩印製，其實也容易區別。改變基本單位的計畫至今尚未付諸實行，但通常會發現，金額的最後3個零在義文口語中常被省略：50 (Cinquanta) 指5萬里拉，而非50里拉。

　　商店和飲食吧的業者，大多不願接受高面額鈔票來付小額消費，故在匯兌時儘量換些小額鈔票。

紙幣

義大利的紙鈔分10萬、5萬、1萬、5千、2千和1千里拉等不同的面額。每種都有不同的色彩和歷史人物的畫像。幣值愈大，紙鈔的尺寸也愈大。沒有比里拉更小的計算金錢單位。

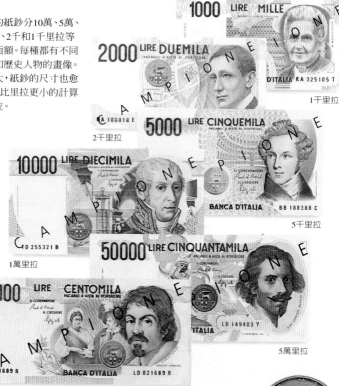

1千里拉

2千里拉

5千里拉

1萬里拉

5萬里拉

10萬里拉

硬幣

硬幣的實際大小如圖所示，分為5百、2百、1百和50里拉的面額。舊的1百和50里拉仍然通用，還有面額微小的10和20里拉硬幣。公共電話代幣則值2百里拉。

50里拉 (新式)

100里拉(新式)

500里拉

50里拉 (舊式)

100里拉 (舊式)

200里拉

Gettone (200里拉)

如何使用托斯卡尼的電話

托斯卡尼到處都有公共電話，但打電話——特別是國際電話，有時令人深感挫折。若與別人線路重疊，或在談話中被切斷的話，不必太過驚訝。所有主要城鎮的街上都有電話亭，而飲食吧、煙草商店和郵局也有公共電話。

電話公司商標

電話中心

電話中心 (Telefoni) 由義大利電信局SIP和ASST經營。在這些中心打國際或長途電話較容易接通。每家中心有幾座設有計費碼錶電話的隔音間。由助理人員分配使用，你電話接通時就開始跳錶計費。這種服務不另收手續費，但營業時間和義大利低價撥號時段絕少一致。每通電話以單位 (scatti) 計價，每單位2百里拉。

托斯卡尼大多數城鎮的主要郵局和SIP服務處都設有電話中心，包括佛羅倫斯的主要郵局。在佛羅倫斯車站的電話中心一直營業到夜間8:00，並有全義大利的電話號碼簿。比薩火車站的電話中心營業到夜間9:45，機場的也是。席耶納的SIP服務處在Via dei Termini街40號。

電話標識

要發國際電報可到郵局，或打電話到Italcable即可。

Italcable
☎ 1790.

如何計費

義大利國內電話在週一至週六夜間10:00至隔日上午8:00間，以及週日全天最便宜。週一至週五下午6:30至夜間10:00，以及週六下午1:00後也較便宜。歐洲內的國際電話在夜間10:00至隔日上午8:00間，以及週日全天最便宜。打到美、加以週一到週五夜間11:00至隔日上午8:00，以及週末夜間11:00至隔日下午2:00最便宜。打到台灣或日本則無減價時段。從旅館房間打電話須付高額費用，義大利的電話費率也比美、英貴得多。

如何使用SIP投幣及卡式電話

1 拿起電筒，等候撥號督響.

3 此處顯示餘額多少.

4 撥號並等候接通.

5 若仍有餘額，且欲撥第2通，則按此「繼續通話」(chiamate successive) 按鈕.

6 如電話卡快用完了，可再插1張新卡進去，當舊卡耗盡，電話機會自動將新卡吃進去開始計費.

2 將硬幣或Gettone投入頂端的投幣孔，如用電話卡則將卡片插入下方此處.

電話卡有5千里拉或1萬里拉兩種。

使用電話卡前要先折斷有畫記號的一角，插入時箭頭朝前。

7 打完電話後，剩下的硬幣或Gettone會從左方的退幣口掉出來，電話卡則由右方退出.

200里拉　　500里拉

100里拉　　Gettone

公共電話亭

如何使用公共電話

可從SIP公共電話撥長途及國際電話。打長途電話時，要備2千里拉以上的零錢，如撥號前未先投足硬幣，電話會切斷並退還所投的錢。最新式的電話機也接受SIP電話卡（稱爲Carta或Scheda Telefonica）。可在飲食吧、書報攤和煙草商店等標有黑白色「T」字型標誌的地方買到。

在較偏遠村落中的舊型電話只接受Gettone電話代幣。代幣每枚2百里拉，可在飲食吧、書報攤和郵局買到。然而，要以舊型電話打長途，不如找個跳表計費電話。洽詢飲食吧店主可否使用他們的跳表計費電話。打完電話後再照價支付。

正確撥號

● 區域號碼如下：佛羅倫斯055；席耶納0577；比薩050；維亞瑞究0584；阿列佐0575；盧卡0583；皮斯托亞0573。
● 歐洲電話查詢台176。
● 歐洲接線服務15。
● 洲際接線服務170。
● 一般電話查詢台1800。
● 經由Italcable可直撥到各國電信局總機，以對方付費或信用卡付費。先撥172，再撥0044到英國；1061到澳洲；1011到美國AT&T；1022到美國MCI；1877到美國Sprint；1001到加拿大。
● 部分國際長途電話機可直撥至台灣，先撥00及國碼886，再撥區域號碼。
● 緊急事故電話，見276頁。

賣電話卡,Gettone代幣及郵票的煙草店

郵寄信件

義大利的郵政服務是出了名的效率差。任何寄到海外的郵件皆頗費時；特別是在8月假期間。寄外國的明信片在夏天可能要1個月才會到，義大利國內的信件往往要1週才抵目的地。緊急或重要的連絡，最好採用較昂貴的快遞。

在任何標有黑白色T字型標誌的煙草商店，以及郵局可買到郵票（Francobolli）。郵政支局營業時間通常爲週一到

郵局的標識

週五上午8:30至下午2:00，以及週六與每月最後1天的上午8:30至中午。主要郵局則一直營業至傍晚。

郵寄包裹

從義大利寄包裹極困難。得謹守某些規則，否則包裹未必會寄達。包裹必須裝在硬盒內，用牛皮紙包好，並用繩子和鉛封綁綁。並填1份簡單的海關申報表。通常大城鎮的文具店或禮品店會代客打包裹，但是要收費。只有少數郵局才有這項服務。

代收郵件

信件和包裹可寄至郵局代收（Poste Restante），註明（C/O）Fermo Posta, Ufficio Postale Principale，以及目的地的城鎮名稱即可。以印刷體大寫寫下姓名，並在底下劃線，以確保郵件正確收付。領取郵件時須出示身分證明文件並支付小額費用。

主要郵局

Pellicceria 3, Florence. **MAP** 6 D3.
C (055) 21 41 29.
Piazza Matteotti 37, Siena.
C (0577) 414 82 或 20 22 64.
Piazza Vittorio Emanuele II, Pisa.
C (050) 450 80.

市內郵件　外埠地區
義大利的郵筒

行在佛羅倫斯與托斯卡尼

搭乘飛機往托斯卡尼最簡便，但雖有從歐洲各地機場飛抵的班機，卻無洲際直航班機，歐洲以外的旅客須轉機。最近的洲際機場是米蘭和羅馬，台灣遊客可搭乘中華航空China Airlines往返羅馬的班機。托斯卡尼主要的機場在比薩：有來自國內和歐洲的固定班機及大部分不定期包機。佛羅倫斯的機場較小，坐落在市區稍北，離市區有一小段巴士車程，幾乎專門起降定期班機。佛羅倫斯也是四通八達的歐洲火車及巴士網路的主要停靠站，比薩亦有很好的國際鐵路連線。總之，陸路旅行到托斯卡尼比航空慢得多，而且也省不了多少錢，除非有特別的理由才值得走陸路。

義大利航空的客機

比薩機場的入口大廳

搭乘飛機

全年都有從比薩和佛羅倫斯到倫敦 (London)、巴黎 (Paris) 和法蘭克福 (Frankfurt) 的直飛班機。也有從巴賽隆納 (Barcelona) 和布魯塞爾 (Brussels) 到佛羅倫斯的班機。夏季時，從馬德里 (Madrid)、曼徹斯特 (Manchester) 和格拉斯哥 (Glasgow) 有直飛比薩的班機。

往比薩或佛羅倫斯並無直飛的洲際班機，但可在羅馬 (Roma) 或米蘭 (Milan) 轉機。Alitalia (義大利航空) 有經營1條連結羅馬費米奇諾機場 (Fiumicino) 和佛羅倫斯間的快速火車路線 (但價格昂貴)。

到比薩的每日定期班機，包括從倫敦、巴黎、慕尼黑 (Munich) 和法蘭克福飛航的，有British Airways、Alitalia、Air France和Lufthansa。

在夏季時，有從馬德里來的Viva航空的班機，而像Britannia等公司，則全年都有從倫敦起飛的包機。

比薩伽利略機場的火車站

Air UK每日有班機從倫敦史丹斯泰德機場 (Stansted) 到佛羅倫斯，Meridiana則由蓋特威克機場 (Gatwick) 和巴賽隆納直飛抵此，Sabena有班機從布魯塞爾起飛。如欲在托斯卡尼停留時預訂機位，CIT或American Express於佛羅倫斯的辦事處都可提供服務。

航空公司與實用電話號碼

Air UK
☎ (055) 28 29 93.

Alitalia
(皆為免付費電話)
國內線 ☎ (1478) 656 41.
國際線 ☎ (1478) 656 42.
服務台 ☎ (1478) 656 43.

British Airways
佛羅倫斯 ☎ 16 70 14 369 (免付費電話).
比薩 ☎ (050) 50 18 38.

China Airlines 中華航空
羅馬 ☎ (06) 467 92 25.

TWA
☎ (055) 239 68 56 或 28 46 91.

CIT
佛羅倫斯 ☎ (055) 28 41 45.
倫敦 ☎ 081-686 0677.
雪梨 ☎ (2) 267 12 55.

American Express
Via Dante Alighieri 22r, Florence.
☎ (055) 509 81.

●機場服務中心
佛羅倫斯 ☎ (055) 37 34 98.
比薩 ☎ (050) 50 07 07.

套裝旅遊計畫

跟團參加套裝旅遊通常總比獨自旅行便宜，除非旅遊預算非常緊，並且打算露營或住青年旅舍。佛羅倫斯通常和羅馬以及威尼斯 (Venice) 安排成1條路線，或者和托斯卡尼鄉間的遊覽組合在一起。不同的旅行社可能都訂佛羅倫斯同1家旅館，所以應多比價。抵達機場後的接送服務通常包在費用中，省錢又省力。

比薩機場

比薩機場的火車站

從比薩的伽利略機場 (Galileo Galilei airport) 有直達佛羅倫斯福音聖母車站的火車。走出機場入境大廳後左轉就可到火車站。可在機場服務中心買到火車票。到佛羅倫斯得1小時，在每個小時的40分時發車，但清早和深夜則班次比較少而不規律。往盧卡和蒙地卡提尼 (Montecatini) 的火車班次稀少。

到佛羅倫斯的火車停靠比薩中央車站 (Centrale)

比薩機場的行李推車管理員

和恩波里 (Empoli)，可在此改搭到席耶納的地方線火車。

7號巴士從比薩機場開往市中心。上車前先到機場服務中心買票。機場前面也有排班的計程車。

機場內有行李推車，但得先準備好2千里拉交給管理員。在著陸前就要先兌換些里拉，因為在行李領取大廳並沒有兌換服務。

佛羅倫斯機場

佛羅倫斯的阿美利哥·韋斯普奇機場 (Amerigo Vespucci airport) 很小，通稱為皮里托拉機場 (Peretora)。本地的SITA巴士 (見287頁) 從機場大廈前開往市中心。班次配合抵達的航班。在上午9:40至夜間10:30間，通常每小時1班，車程20分鐘。上車前先到機場的飲食吧買票。

只能從正式排班的地方叫計程車。但機場排班和行李都要另計費用。週日和假日叫車也要額外付費。多數司機都老實，但在啟程前須先查看計費表已啟動，並顯示出起跳價錢。

租車

所有大租車公司在2座機場都設有服務處。然而，最好出發前就先安排好租車事宜 (見290頁)，因為比抵達義大利後再租要便宜很多。

開車離開比薩機場時，可直上連結比薩和佛羅倫斯的雙重車道。在佛羅倫斯機場，搭公共交通工具進入市中心較便利，可安排在市中心取租車。

機場租車公司

Avis
佛羅倫斯機場 (055) 31 55 88.
比薩機場 (050) 420 28.

Hertz
佛羅倫斯機場 (055) 30 73 70.
比薩機場 (050) 491 87.

Maggiore
佛羅倫斯機場 (055) 31 12 56.
比薩機場 (050) 425 74.

佛羅倫斯的阿美利哥·韋斯普奇機場，最近才開放供國際班機起降

搭火車旅遊

陸路的旅程是極悅人的遊覽托斯卡尼方式。義大利國營鐵路 (Ferrovie dello Stato, 簡稱 FS) 有適合各式旅程的火車，從古老有趣但慢得令人受不了的Locali，及幾種不同等級的城市間快車，以至豪華超快的Pendolino列車，它以值回票價的高速飛馳在義大利的城市間。大城市間的鐵路網非常便利，但到支線上的小城鎮，則不如坐長程巴士來得快。

搭火車抵達

佛羅倫斯和比薩是歐洲鐵路網的主要停靠站。從巴黎來的Galilei列車以及從法蘭克福來的Italia Express列車直達佛羅倫斯。從倫敦來的乘客得在巴黎或奧斯坦德 (Ostend) 轉車。

全歐通用的火車通行證，例如歐洲鐵路通行證EurRail (美國) 或限26歲以下的人使用的國際鐵路通行證InterRail (歐洲)，都可用於FS鐵路網。如要搭快車，得再付附加費。

義大利最快速的Pendolino列車

搭火車旅遊義大利

連接義大利各地的火車在比薩中央車站及佛羅倫斯福音聖母車站停靠或發車 (見286頁)，Pendolino列車則停靠佛羅倫斯的里佛烈迪車站 (Rifredi)。若計畫四處遊覽，有幾種無限次搭乘國鐵旅遊的通行證。非義大利公民使用的任意旅遊車票 (Biglietto Turistico Libera Circolazione)，可在車站買到；還有種火車計程票 (Biglietto Chilometrico)，最多可4人共用，路程總計不超過3千公里；最多共搭乘20次。這些在CIT服務處 (見282頁)，以及任何銷售火車票的旅行社都可買到。

預訂車票與劃位

Pendolino列車及某些城市間的班車須先買票劃位，時刻表上有註明白底黑R字者即是。劃票處在佛羅倫斯車站的前面。要大排長龍，因為不接受電話訂位。旅行社可免費為旅客預訂火車票。

如在旺季或週末人潮擁擠時乘車旅遊，最好先劃位。在5小時前購買城市間的快車票，可免費劃位，在火車乘客多時就很值得。付上少許費用，就可以在任何列車上劃位，但普通車除外。

一列由義航經營的班車停靠在佛羅倫斯車站

預售車票代理服務處

CIT Viaggi
Piazza della Stazione 51r, Florence. MAP 1 B5 (5 B1).
(055) 28 41 45.
Seti Viaggi
Piazza del Campo 56, Siena.
(0577) 28 30 04.
World Vision Travel
Lungarno Acciaiuoli 4, Florence.
MAP 3 C1 (5 C4).
(055) 29 52 71.
Piazza della Repubblica 1-2, Pisa.
(050) 58 10 14.

車票

記得一定得在旅遊前買好車票。也可上車補票，但會被追加至少6千里拉，以及按車票價格比率計算的罰款。若想改換到頭等車廂或臥鋪，可向列車長繳費。大多數車站均有自動售票機可購票，這種機器接受1百、2

佛羅倫斯福音聖母車站的售票窗台

百和5百里拉的硬幣，以及5萬里拉以下的紙鈔，並有6種歐洲語文的指示。如旅程不超過2百公里，可在車站的書報攤買張短程車票 (Biglietto a Fasce Chilometriche)。起站站名通常會蓋在票上，若無，則自行寫在票的背面。多數月台入口處有金色的打卡機，須在此將車票打卡以確認有效。這些打卡機會打上車票的回程時限。來回票的去程和回程都須在購入後3天內使用。單程票以2百公里為計算單位，並依單位給予時限，例如1張2百公里 (124哩) 的車票有效期是1天，4百公里 (248哩) 的則是2天，以此類推。

搭乘城市間的快車，包括Pendolino和歐洲城市列車 (Eurocity)，須另付附加費 (Supplemento)，即使持有InterRail證也一樣。費用則依旅程遠近而計算。

本地旅遊的車票

車站的書報攤上買張前往目的地短程車票 (Biglietto a Fasce Chilometriche)。

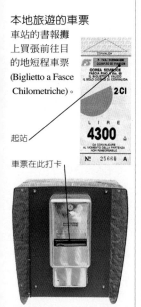

起站

車票在此打卡

確認車票期效的打卡機

國鐵的自動售票機

這種售票機操作簡便，機身上多印有6種語言的操作說明。

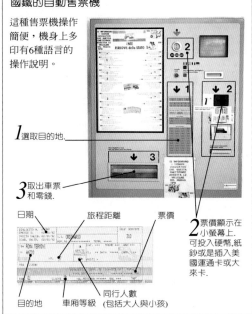

1 選取目的地.

3 取出車票和零錢.

2 票價顯示在小螢幕上. 可投入硬幣,紙鈔或是插入美國運通卡或大來卡.

日期　　旅程距離　　票價

目的地　　車廂等級　　同行人數 (包括大人與小孩)

義大利國鐵的主要幹線運輸網

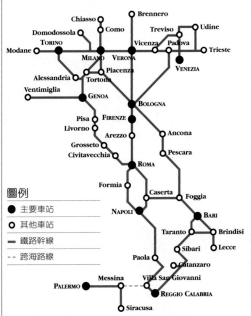

Chiasso
Brennero
Domodossola
Como
Treviso
Udine
TORINO
Vicenza
Padova
Modane
MILANO
VERONA
Trieste
Alessandria
Piacenza
VENEZIA
Tortona
Ventimiglia
GENOA
BOLOGNA
Pisa
FIRENZE
Livorno
Arezzo
Ancona
Grosseto
Civitavecchia
Pescara
ROMA
Formia
Caserta
Foggia
NAPOLI
BARI
Taranto
Brindisi
Sibari
Lecce
Paola
Catanzaro
PALERMO
Messina
Villa San Giovanni
REGGIO CALABRIA
Siracusa

圖例

● 主要車站
○ 其他車站
— 鐵路幹線
-- 跨海路線

義大利國鐵提供7種不同的服務。在購票前先查詢時刻表，以選取符合預算和行程的列車與班次。

佛羅倫斯福音聖母車站

福音聖母車站 (Santa Maria Novella) 是佛羅倫斯的主要車站,但Pendolino列車 (見284頁)則停靠里佛烈迪車站 (Rifredi)。福音聖母車站永遠都是繁忙的,車站前有排班計程車,而本地的巴士 (見288頁) 則從車站旁發車。

在夏季,售票窗口前總會大排長龍,不妨使用自動售票機購票 (見285頁)。在第16月台 (Binario) 另有售票處,通常人較少。行李寄存處 (Deposito Bagagli)、Wasteels學生旅遊辦事處 (見274頁) 和鐵路警察局 (Polfer) 也都在16月台。大規模的火車諮詢處有自助國際資訊機:按鍵輸入目的地,就會印出相關的時刻表。車站大廳有國鐵資訊的顯示幕,並有多種語文的說明。有服務員應答的詢問台,則須先取一張號碼牌,並在此輪候,再按部就班諮詢,這裡的服務員會說法語和英語。

大廳中的其他設施,包括24小時營業的藥局,代訂旅館的服務處和販賣國際雜誌、報紙及市區巴士票的書報攤。國際電話服務處靠近第5月台,那兒也有往比薩機場的巴士總站

在螢幕上顯示火車資訊的自助諮詢機

佛羅倫斯福音聖母車站外的遊客服務中心

(見283頁)。車站內有銀行和匯兌處,售票大廳內也有自動匯兌機。遊客服務中心在車站外:從最接近藥局的出口離開,越過人行道,走到右邊盡頭的灰色大理石建築。

福音聖母車站的入口,有列車發車時刻顯示板

席耶納車站

席耶納車站相當小,坐落在城牆外的Piazzale Carlo Roselli廣場上,離市中心大約步行20分鐘的距離。有2、3、4、6、9和10號巴士從車站對面開往市中心。

在售票處可取得火車資訊,車站內其他設施,包括行李寄存處、飲食吧和書報攤。除了從市中心開出的班車,TRA-IN巴士公司有從車站前發車到蒙地普奇安諾 (Montepulciano)、蒙塔奇諾 (Montalcino) 和布翁康文托 (Buonconvento) 的巴士。須在上車前先到車站大廳的巴士售票窗口或自動售票機買票。

比薩中央車站

比薩的中央車站 (Centrale) 相當大,在大廳或第1月台上各種設施一應俱全,包括餐廳和飲食吧、販賣巴士車票和電話卡的書報攤,還有幾種自助資訊和自助售票機。

營業到下午7:00的匯兌處就在大廳左邊,緊鄰火車諮詢處和預訂車票處。營業到夜間9:45的國際電話服務處則在大廳右邊。行李寄存處和鐵路警察局在第1月台。

遊客服務中心在車站前站外。大多數的本地巴士,包括到奇蹟廣場 (Campo dei Miracoli) 的1號巴士和到機場的7號巴士,都停靠在車站前。走出車站往右邊,靠近巴士站牌處可見到巴士服務和售票處。在比薩機場則另有座車站 (見283頁)。

搭長程巴士旅遊

Lazzi公司的
巴士行駛至
義大利各地

　　佛羅倫斯有長程巴士前往大多數歐洲大城市，而本地的公司則經營極廣的地區巴士網路。火車沒有直達的地方，巴士是較快速的交通工具。雖然長途旅行時搭火車較快，但巴士則較便宜。計畫搭巴士遊覽托斯卡尼時，可在所有的巴士公司辦事處取得路線圖和時刻表，辦事處通常都位於市內的火車站附近。

搭乘長程巴士

　　佛羅倫斯福音聖母車站是托斯卡尼長程巴士路線的主要總站，也是廣大的本地巴士運輸網路的中樞。Lazzi公司的班車從佛羅倫斯往返歐洲各大城市，並售Euroline巴士的車票，預售處在福音聖母車站旁。佛羅倫斯的Lazzi以及席耶納的TRA-IN皆有經營往返羅馬的直達快車。

佛羅倫斯

　　佛羅倫斯有4家主要的巴士公司。Lazzi行駛佛羅倫斯西區和北區，SITA則行駛南區和東區。COPIT行駛本市至阿貝多內 (Abetone) 和皮斯托亞 (Pistoia)，CAP則駛往慕傑羅 (Mugello) 地區。這些公司在福音聖母車站附近都設有售票和服務處。

席耶納

　　主要的巴士公司是TRA-IN。郊區路線從Piazza Antonio Gramsci廣場發車，而往鄰近城鎮的則從Piazza San Domenico廣場發車。TRA-IN經營到托斯卡尼大部分地區的巴士，每日有2班直達車到羅馬。

佛羅倫斯的Lazzi公司辦事處

比薩

　　市區的APT巴士也有往沃爾泰拉、龐地迪拉 (Pontedera)、里佛諾和聖米尼亞托的路線，從Piazza Sant'Antonio廣場發車。Lazzi經營到維亞瑞究、盧卡和佛羅倫斯的路線，從Piazza Vittorio Emanuele II廣場發車。

相關資訊

佛羅倫斯

CAP
Largo Fratelli Alinari 9. MAP 1 C4 (5 B1). ☎ (055) 21 46 37.
Lazzi
Piazza della Stazione. MAP 1 B5 (5 B2). ☎ (055) 21 51 54 (托斯卡尼地區); (055) 21 51 55 (國際城市).
SITA
Via di Santa Caterina da Siena 15r. MAP 1 B5 (5 A1). ☎ (055) 48 36 51 (托斯卡尼地區); (055) 21 47 21 (國際城市).

席耶納

TRA-IN
Piazza Antonio Gramsci (當地); Piazza San Domenico (鄰近城鎮地區). ☎ (0577) 20 41 11 (所有巴士服務路線).

比薩

APT
Piazza S. Antonio. ☎ (050) 233 84.
Lazzi
Piazza Vittorio Emanuele II. ☎ (050) 462 88.

皮斯托亞

COPIT
Piazza San Francesco. ☎ (0573) 211 70.

佛羅倫斯的長程巴士公司之一

SITA長程巴士駛抵佛羅倫斯

徒步與搭巴士旅遊

行人徒步區
標誌

托斯卡尼的城鎮市區都非常集中，適合徒步遊覽，市內巴士班次固定且路線分佈廣泛。買張單程票最遠可到市區外15公里處，因此巴士成為從佛羅倫斯、比薩或席耶納市中心到郊區的理想交通工具。夏季時公車內很熱，扒手猖獗，當人多擁擠時要特別小心。

載明行駛路線的巴士站牌

徒步旅遊

在托斯卡尼的城鎮中徒步旅遊，令人備感歡愉，各地皆有許多可供休息並閒看路人過往的廣場，當天氣太過炎熱時，還可走進涼爽的教堂躲避驕陽。大多數城鎮中心並有行人徒步區，可在此輕鬆漫步。

觀光點和地標的指示牌通常都很醒目，特別是在席耶納。一趟環繞佛羅倫斯主要觀光點的徒步行程只需2小時左右。主教座堂、福音聖母教堂、舊橋和藝術學院，彼此間都在步行10分鐘的距離內。比薩的主要觀光點都在同一座廣場上。席耶納也很密集，但街道陡峭，所以一定要穿舒適的鞋子。

然而，這些城市在夏季時酷熱難耐。充分計畫你的行程，以便在每天最熱的時候能待在室內。從容地用完午餐後，

睡個午覺是義大利式恢復精神的方法。在傍晚較涼爽時逛街購物備感愉快，此時街道也開始熱鬧起來。

穿越馬路

儘可能走人行地下道（Sottopassaggio）。綠色的Avanti燈號在理論上給予你穿越道路的權利，但絕不要期望駕駛人會謹守交通規則。邁出緩慢但有決心的腳步，瞪著來往車輛並保持毅然的步伐，來往車輛應會停下，或至少會繞過你。夜晚時分要特別小心，交通號誌會一直閃黃燈，此時穿越馬路就得各憑本事了。

停留在人行道上

此時穿越馬路
較不危險

市內巴士

佛羅倫斯市內巴士公司是ATAF，比薩是APT，席耶納則是TRA-IN。所有巴士都漆成亮橙色。大多數路線至少營運到夜間9:30，在佛羅倫斯，乘客最多的路線營運到午夜或凌晨1:00。對遊客而言，佛羅倫斯最便利的熱門路線是12號和13號，在市內行駛約1小時長的順時針和逆時針的巡迴路線，而7號巴士則可到費索雷。

chiesa
ss. annunziata

chiesa di
s. m. del fiore

Mercatino Antiquario
Piazza dei Ciompi

在佛羅倫斯通往觀光點的徒步路線指示牌

佛羅倫斯往返於車站至共和廣場間的22號巴士

如何搭乘地區性巴士

佛羅倫斯並無主要的總站，但可在福音聖母車站旁搭乘大多數巴士。在比薩，大多數巴士停靠火車站和Piazza Vittorio Emanuele II廣場；而在席耶納則是以Piazza Antonio Gramsci廣場和Piazza San Domenico廣場為主。上述地點都有巴士資訊服務處。

搭乘義大利的巴士是一門藝術，在乘客擁擠時，你必須不管任何們而擠上或擠下。逃票司空見慣，但稽查員查票也很勤快，罰款為票價的50倍。

巴士車票

必須在上車前買票，可在書報攤、標有巴士公司標記的飲食吧或煙草商店購買，在巴士總站亦可買到。

如果得搭乘多次，可一次購買數張車票，當你把車票插入巴士前面或後面的機器中打卡後，就開始生效。在街上通常靠

近站牌的地方也有自動售票機，可投硬幣，以及1千里拉和5千里拉的紙鈔。票價和有效期各地皆有不同。通常可買在1或2小時甚至4小時之內無限制搭乘的車票。

它的時限在你搭乘第一趟車打卡時開始生效。或者你也可以買張日票，以及由1或2張票組成的Tesserino聯票，每張都可搭乘好幾次。Tesserino比同樣數量的單程票便宜，可任意搭乘直到所購買的次數用完爲止。

定期乘車證

若在同一城鎮停留時間較長，可考慮購買無限制搭乘的月票。在佛羅倫斯和席耶納，須申請1張貼有個人相片的證明卡。可在定期車票售票處 (Ufficio Abbonamenti) 付費後取得。記得要帶兩張相片和護照。在席耶納，可在Piazza San Domenico廣場的TRA-IN辦事處辦理相片卡。一旦有了相片卡，便可在任何售票處買到月票。非托斯卡尼的居民，可買橙色卡

佛羅倫斯福晉聖母車站外的主要公車站

(Carta Arancio)，有效期是1週，在佛羅倫斯的區域範圍內，可搭乘火車及任何巴士路線。可在任何火車、長程巴士或巴士公司的售票處買到。

實用地址

ATAF
Ufficio Informazioni, Piazza della Stazione, Florence.
MAP 1 B5 (5 B1).
((055) 56 50 222.

APT
Ufficio Informazioni, Piazza S. Antonio, Pisa. ((050) 233 84.

TRA-IN
Piazza Antonio Gramsci, Siena.
((0577) 20 41 11.

Ufficio Abbonamenti ATAF
Piazza Adua, Florence. MAP 1 B4.

2小時內有效的車票

票價依搭乘時限而變動

使車票生效

在上車前先購妥巴士車票，上車後必須在特定的打卡機打上戳印後才生效。

由此插入車票

車票打卡機

托斯卡尼的計程車

托斯卡尼正規計程車是白色的，車頂有TAXI標幟。遊客只能搭乘正規的排班計程車，不要搭在車站拉客的車。若附載行李、夜間10:00至隔日上午7:00間、週日或國定假日，以及往機場或由機場搭車，都要另計費用。若以電話叫車，里程表會從叫車之時起跳。司機通常都頗誠實，不過要確認所付的額外費用的用途。義大利人搭車只給很少的小費，或是根本不給，但指望觀光客會給10%的小費。

在佛羅倫斯，於Via Pellicceria街、Piazzadi Santa Maria Novella廣場和Piazza di San Marco廣場都有計程車排班。在席耶納，可在Piazza Matteotti廣場和Piazza della Stazione廣場找到計程車。在比薩則是在Piazza del Duomo廣場、Piazza Garibaldi廣場和Piazza della Stazione廣場。

計程車叫車電話號碼

Florence Radiotaxi
((055) 47 98
或 42 42 或 43 90.

Siena Radiotaxi
((0577) 492 22.

Pisa Radiotaxi
((050) 54 16 00.

佛羅倫斯排班等候乘客的計程車

開車遊佛羅倫斯與托斯卡尼

典型的Fiat 500
小汽車

若你已準備好面對高額的燃料花費，以及不守規矩的義大利駕駛人的話，自己開車旅遊托斯卡尼會是充滿回憶的旅程。要注意席耶納和佛羅倫斯這2座城市都小得可以徒步逛遍，而且停車既困難又昂貴。若想開車到鄉間遊覽各城鎮，最好在城郊停車，步行或搭巴士進入市中心。

遊托斯卡尼山區，行程更加輕鬆。租用自行車每小時約需5千里拉，或每天3萬里拉；租用機車每天約需5萬里拉以上。通常得留下一張信用卡作抵押。

開車抵達

從英國來的駕駛人需帶國際汽車事故傷害保險證 (Green Card) 和駕照。如果歐盟會員國的居民沒有標準的粉紅色駕照，須準備執照的義文譯本。在租車時也需要這些文件。

ACI (Automobile Club d'Italia, 義大利汽車俱樂部) 提供完善的地圖和可貴的協助。它為各聯合社團的會員提供免費的拖吊和修車服務，例如英國的AA或RAC，德國的ADAC，法國的AIT以及西班牙的RACE。高速公路上的緊急救援隊，提供即時、全天候的緊急救援服務。

租車

在義大利租車非常昂貴，最好在出發前先透過旅行社安排，也可透過國際租車公司預訂。如果你在托斯卡尼當地租車，本地的公司例如Maggiore會較便宜。租車者須年滿21歲，並拿到駕照至少1年以上。非歐盟會員國來的遊客需要國際駕照，但實際上租車公司不會太堅持此點。要確認租車的全套契約，包括衝撞損壞免負擔責任、故障服務以及竊盜險。

騎機車遊佛羅倫斯

租自行車與機車

騎自行車遊覽像盧卡和蒙地普奇安諾的小鎮，或是騎到鄉間開逛是很愜意的事，而騎機車

道路規則

行駛右側並儘量靠右。前後座乘客都要強制繫上安全帶，孩童並且要加以適當地安置。要準備三角形的警告標示，以備故障時使用。在市中心，速度是每小時50公里 (30哩)；一般道路是90公里 (55哩)；在高速公路1099CC以下的車種是110公里 (70哩)，而1099CC以上的車種則是130公里 (80哩)。超速的處罰包括罰金和執照記點，和歐盟其他國家一樣禁止酒後駕駛。

單行道

開車遊市區

市中心區通常到處是單行道、有車輛管制的交通區，以及不守規矩的駕駛人。在盧卡、席耶納和聖吉米納諾等地，只有當地居民和計程車能駛進城牆內。遊客可以開車進入，以在投宿旅館卸下行李，但必須到城牆外停靠車輛。比薩在亞諾河附近有交通管制區，而遊客卸物的規則同樣適用於佛羅倫斯，交通管制區 (Zona Traffico Limitato) 或稱藍區 (Zona Blu)，幾乎涵蓋了市中心大部分地區。主教座堂附近設有行人徒步區，但是行走於此得提防並閃避計程車、機車和自行車。

速度限制
(一般道路)

解除速度限制

行人徒步區—
禁止車輛進入

對面來車
優先通行

前方320公尺處有
幹道 (優先通行)

危險 (通常有
文字敘述)

在佛羅倫斯市外的高速公路收費站

停車

正規停車區域劃有藍線，佛羅倫斯有兩處大型地下停車場：一處在福音聖母車站，每日上午6:30至深夜1:00開放；另一處在Piazza della Libertà廣場東北側。停車計時紙碟 (Disco Orario) 系統允許在特定時間內免費停車，將抵達的時間設定在紙卡碟上，通常有1至2小時 (Un' Ora或Due Ore) 的停車時間。出租車都有紙卡碟供應，加油站也有販售。

停車計時紙碟

在托斯卡尼，每週有1天為街道清潔日，此時禁止停車。當天會有寫著Zona Rimozione (撤離區) 的標幟。居民才准停車的區域標示有

有管理員巡守的
公共停車場

Riservato ai Residenti。如果違規停車被拖走，打電話到Vigili (市警局)，查明被拖到何處停放。

開車遊鄉間

在安靜的托斯卡尼鄉間道路上開車是種享受。然而，距離會令人迷惑：地圖上看來只是短程，卻因蜿蜒的道路而花了比預期要長許多的時間。有些偏僻道路沒有鋪路面，得提防爆胎。夜間開車容易迷路，因為道路和號誌多半照明不足。

通行費和加油

雖然在托斯卡尼有幾條免費的雙線車道，但所有羅馬以北的高速公路均要收費。收費站收取現金或預先購買的ViaCard磁卡，可在煙草店和ACI購得。

高速公路服務站的設立沒有規律的間隔距離，鄉間的加油站也比城市的少。城市以外的加油站幾乎都不接受信用卡。許多在中午休息，到下午3:30左右再開放，營業至晚上7:30左右；週日只有少數幾座加油站營業。大多數鄉間加油站於8月間歇業休息。

相關資訊

市區租車公司

Avis
Borgo Ognissanti 128r, Florence. MAP 1 A5 (5 A2).
(055) 21 36 29.
c/o de Martino Autonoleggi Via Simone Martini 36, Siena.
(0577) 27 03 05.

Hertz
Via Maso Finiguerra 33, Florence. MAP 1 B5 (5 A2).
(055) 239 82 05.

Maggiore
Via Maso Finiguerra 31r, Florence. MAP 1 B5 (5 A2).
(055) 21 02 38.

自行車與機車出租

Cicla Posse
Montepulciano.
(0578) 71 63 92.
FAX (0368) 46 24 97.

Motorent
Via Zanobi 9r, Florence.
(055) 49 01 13.

DF Bike
Via dei Gazzoni 14, Siena.
(0577) 415 59.

汽車故障修復

Automobile Club d'Italia
Viale G. Amendola 36, Florence. MAP 4 F1.
(055) 248 61.
Via San Martino 1, Pisa.
(050) 59 86 00.
Viale Vittorio Veneto 47, Siena. (0577) 490 01.

●緊急救援電話 116.

汽車拖吊查詢

Vigili (市警局)
佛羅倫斯 (055) 328 31.
比薩 (050) 50 14 44.
席耶納 (0577) 29 25 50 或 29 25 58.

佛羅倫斯24小時加油站

AGIP
Via di Rocca Tedalda.

MOBIL
Via Pratese.

原文索引

中文索引

誌謝

謹向所有曾參與和協助本書製作的各國人士及有關機構深致謝忱。由於每一分努力，使得旅遊書的內容與形式達於本世紀的極致，也使得旅遊的視野更形寬廣。

本書主力工作者
Shirin Patel, Pippa Hurst, Maggie Crowley, Tom Fraser, Sasha Heseltine, Claire Edwards, Emma Hutton, Marisa Renzullo, Simon Farbrother, David Pugh, Douglas Amrine, Gaye Allen, Helen Partington, Annette Jacobs, David Lamb, Anne-Marie Bulat, Hilary Stephens, Susan Mennell, Siri Lowe, Anthony Brierley, Kerry Fisher, Tim Jepson, Carolyn Pyrah, Jan Clarke, James Mills-Hicks, Philip Enticknap, John Heseltine, Kim Sayer, Stephen Conlin, Donati Giudici Associati srl, Richard Draper, Robbie Polley.

主要撰文
Christopher Catling.

特約攝影
Jane Burton, Philip Dowell, Neil Fletcher, Steve Gorton, Frank Greenaway, Neil Mersh, Poppy, Clive Streeter.

特約圖像工作者
Gillie Newman, Chris D Orr, Sue Sharples, Ann Winterbotham, John Woodcock, Martin Woodward.

地圖繪製與研究
Colourmap Scannning Limited; Contour Publishing; Cosmographics; European Map Graphics. Street Finder maps: ERA Maptech Ltd (Dublin), adapted with permission from original survey and mapping by Shobunsha (Japan). Caroline Bowie, Peter Winfield, Claudine Zante.

設計及編輯助理
Louise Abbott, Rosemary Bailey, Hilary Bird, Lucia Bronzin, Cooling Brown Partnership, Vanessa Courtier, Joy FitzSimmons, Natalie Godwin, Steve Knowlden, Neil Lockley, Georgina Matthews, Alice Peebles, Andrew Szudek, Dawn Terrey, Tracy Timson, Daphne Trotter, Glenda Tyrrell, Nick Turpin, Janis Utton, Alastair Wardle, Fiona Wild.

特別協力
Antonio Carluccio; Sam Cole; Julian Fox, University of East London; Simon Groom; Signor Tucci at the Ministero dei Beni Culturali e Ambientali; Museo dell'Opificio delle Pietre Dure; Signora Pelliconi at the Soprintendenza per i Beni Artistici e Storici delle Province di Firenze e Pistoia; Prof. Francesco Villari, Direttore, Istituto Italiano di Cultura, London. Dr Cristina Acidini, Head of Restoration, and the restorers at Consorzio Pegasus, Firenze; Ancilla Antonini of Index,Firenze; and Galileo Siscam SpA, Firenze, producers of the CAD Orthomap graphic programme.

攝影諮詢
Camisa I & Son, Carluccio's, Gucci Ltd.

感謝下列各機構及攝影工作者慨允使用圖片
Florence: Badia Fiorentina; Biblioteca Mediceo-Laurenziana; Biblioteca Riccardiana; Centro Mostra di Firenze; Comune di Firenze; Duomo; Hotel Continental; Hotel Hermitage; Hotel Villa Belvedere; Le Fonticine; Museo Bardini; Museo di Firenze com'era; Museo Horne; Museo Marino Marini; Museo dell'Opera del Duomo di Firenze; Ognissanti; Palazzo Vecchio; Pensione Bencistà; Rebus; Santi Apostoli; Santa Croce; San Lorenzo; Santa Maria Novella;Santa Trìnita; Soprintendenza per i Beni Ambientali e Architettonici delle Province di Firenze e Pistoia; Tempio Israelitico; Trattoria Angiolino; Ufficio Occupazioni Suolo Pubblico di Firenze; Villa La Massa; Villa Villoresi.
Tuscany: Campo dei Miracoli, Pisa; Collegiata, San Gimignano; Comune di Empoli; Comune di San Gimignano; Comune di Vinci; Duomo, Siena; Duomo, Volterra; Museo della Collegiata di Sant'Andrea, Empoli; Museo Diocesano di Cortona; Museo Etrusco Guarnacci, Volterra; Museo Leonardiano, Vinci; Museo dell'Opera del Duomo, Pisa; Museo dell'Opera del Duomo, Siena; Museo delle Sinopie, Pisa; Opera della Metropolitana di Siena; Opera Primaziale Pisana, Pisa;Soprintendenza per i Beni Ambientali e Architettonici di Siena; Soprintendenza per i Beni Artistici e Storici di Siena; Soprintendenza per i Beni Ambientali, Architettonici, Artistici e Storici di Pisa.

圖位代號
t = 上; tl = 上左; tc = 上中;
tr = 上右; cla = 中左上;
ca = 中上; cra = 中右上;
cl = 中左; c = 中; cr = 中右;
clb = 中左下; cb = 中下;
crb = 中右下; bl = 左最下;
b = 最下; bc = 下中;
br = 右最下; (d) = 局部.

同時感謝准予複製照片之機構
Archivi Alinari, Firenze: 104b; The Ancient Art and Architecture Collection: 77tl; Archivio Fotografico Enciclopedico, Roma: Giuseppe Carfagna 36t, 37b, 199t, 199c; Luciano Casadei 36b; Cellai/Focus Team 36c; Claudio Cerquetti 31bl; B. Kortenhorst/K & B News Foto 19t; B. Mariotti 37c; S. Paderno 21t, 37t; G. Veggi 32c.
The Bridgeman Art Library, London: Archivo dello Stato, Siena 45clb; Bargello, Firenze 68t; Biblioteca di San Marco, Firenze 97t; Biblioteca Marciana, Venezia 42br; Galleria dell'Accademia, Firenze 94b; Galleria degli Uffizi, Firenze 25br, 43b, 45cla, 80b, 81tl, 81tr, 83t, 83b; Musée du Louvre, Paris/Lauros-Giraudon, 105t; Museo di San Marco, Firenze 50tl, 51t, 97cb; Museo Civico, Prato 184t; Sant'Apollonia, Firenze 89t (d), 92c (d); Santa Croce, Firenze 72b; Santa Maria Novella, Firenze 111cr; © The British Museum: 40b.

Bruce Coleman: N. G. Blake 31br, Hans Reinhard 31cla, 31cra; Joe Cornish: 30-31, 34t, 35, 129t, 201t, 223t; Giancarlo Costa, Milano: 32t, 43t, 53clb, 54ca, 54bl, 145 (inset), 256tl.

Mary Evans Picture Library: 44t, 46b, 48bl, 53b, 54br, 74c, 175c, 192c.

Galleria del Costume, Firenze/ Soprintendenza dei Beni Artistici: 121tr.
Robert Harding Picture Library: 56-7; Alison Harris:

Museo dell'Opera del Duomo, Firenze 25bl, 67t, 67c; Palazzo Vecchio, Firenze/Comune di Roma/Direzione dei Musei 4t, 50cb (Sala di Gigli), 51clb, 79t; San Lorenzo, Firenze/Soprintendenza per i Beni Artistici 91c; Santa Felicità, Firenze 119t (d); Santo Spirito, Firenze 118b; 116; Hotel Porta Rossa, Firenze: 179b; Pippa Hurst: 179cr.

The Image Bank: 58t, 100; Guido Alberto Rossi 11t, 11b; Impact Photos: Piers Cavendish 5b; Brian Harris 17b; Index, Firenze: 182t (d), 182b, 182c (d), 183t; Biblioteca Nazionale, Firenze 9 (inset); Biblioteca Riccardiana, Firenze 57 (inset), 239 (inset) 271 (inset); Galileo Siscam, S.p.A, Firenze 54-5; P. Tosi, 66cr; Istituto e Museo di Storia della Scienza di Firenze: 74b, 75t.

Frank Lane Picture Agency: R. Wilmshurst 31crb.

The Mansell Collection: 45b; Museo dell'Opificio delle Pietre Dure, Firenze: 95c.

Grazia Neri, Milano: R. Bettini 34b; Carlo Lannutti 55b; Peter Noble: 5t, 16, 168b, 218tr, 218cra, 276c.

Oxford Scientific Films: Stan Osolinski 232tr.

Roger Phillips: 198cra, 198crb; Andrea Pistolesi, Firenze: 220b, 277t; Emilio Pucci S.R.L, Firenze: 55cla.

Retrograph Archive, London: © Martin Breese 169c, 180b, 243t, 257bl; Royal Collection: © Her Majesty Queen Elizabeth II: 53t (d).

Scala, Firenze: Abbazia, Monte Oliveto Maggiore 207t; Galleria dell'Accademia, Firenze 92b, 94t, 95t; Badia, Fiesole 47clb; Badia, Firenze 70b; Bargello, Firenze 39t, 42bl, 44b, 47cla, 47b, 49cr, 52br, 66tr, 68b, 69t, 69cla, 69cra, 69clb, 108c; Battistero, Pisa 154b; Biblioteca Laurenziana, Firenze 90c; Camposanto, Pisa 152b; Cappella dei Principi, Firenze 48tl, 90t; Cappelle Medicee, Firenze 51crb, 91t; Casa del Vasari, Arezzo 195t (d); Chiesa del Carmine,

Firenze 126-7, (126t, 126b, 127bl, 127br all details); Cimitero, Monterchi 26c; Collegiata, San Gimignano 208cb; Corridoio Vasariano, Firenze 106t; Duomo, Lucca 176b; Duomo, Pisa 155t; Duomo, Prato 26t (d), 27t (d) 27c (d), 27b (d), 26-7; Galleria Comunale, Prato 184b; Galleria d'Arte Moderna, Firenze 52cb, 121tl; Galleria Palatina, Firenze 53crb, 122-3; Galleria degli Uffizi, Firenze 17t, 41cla, 41br, 46c, 48c, 48br, 49t, 49cl, 49b, 50cl, 50b (Collezione Giovanna), 80t, 81ca, 81cb, 81b, 82t,82b, 83c (d); Loggia dei Lanzi, Firenze 77tr; Musée Bonnat, Bayonne 69b; Musei Civici, San Gimignano 38, 209b, 211b; Museo Archeologico, Arezzo 195c; Museo Archeologico, Firenze 40ca, 41clb, 41bl, 93cb, 99t, 99b, 236b; Museo Archeologico, Grosseto 236c; Museo Civico, Bologna 46tr; Museo degli Argenti, Firenze 51b, 52t, 52ca, 120b; Museo dell'Accademia Etrusca, Cortona 41t, 42ca; Museo dell'Opera del Duomo, Firenze 45t, 63t (d); Museo dell'Opera Metropolitana, Siena 24t;Museo di Firenze com'era, Firenze 71t, 125t, 161b; Museo Diocesano, Cortona 200b; Museo Etrusco Guarnacci, Volterra 40t; Museo di San Marco, Firenze 59t, 84, 96t (d), 96c, 96b, 97ca, 97b; Museo Mediceo, Firenze 48tr; Museo Nazionale di San Matteo, Pisa 153t; Necropoli, Sovana 237crb; Palazzo Davanzati, Firenze 103c (Sala dei Pappagalli), 108t; Palazzo Medici Riccardi, Firenze 2-3; Palazzo Pitti, Firenze 120c, 121bl; Palazzo Pubblico, Siena 44-5, 215t; Palazzo Vecchio,Firenze 50-51 (Sala di Clemente VII), 78t (Sala dei Gigli); Pinacoteca Comunale, Sansepolcro 193b; Pinacoteca Comunale, Volterra 162cr; San Francesco, Arezzo 196-7, (196t, 196b, 197t, 197b, 197cl all details); San Lorenzo, Firenze 25t; Santa Maria Novella, Firenze 24b, 44c (d), 47t (d), 110b; Santa Trìnita, Firenze 102t; Santissima Annunziata, Firenze 98b; Tomba del Colle, Chiusi 40cb, 224t; Tribuna di Galileo, Firenze 52-3;Vaticano 39b (Galleria Carte Geographica); Sygma: G. Giansanti 218cla, 218 crb, 218bl; Keystone 55t.

The Travel Library: Philip Enticknap 94cr, 214t, 272c.

封面裡攝影: The Image Bank: tl; Scala, Firenze: tr.

國家圖書館出版品預行編目資料

佛羅倫斯與托斯卡尼/陳澄和等譯,
—初版—臺北市:遠流, 1996[民85]
328面;　　公分.—(全視野世界旅行圖鑑;5)
譯自:Florence & Tuscany
含索引
ISBN 957-32-2834-3　(精裝)

1.義大利—描述與遊記

745.9　　　　　　　　　　　　85005152

簡易義大利用語

●緊急狀況

救命！	Aiuto!	eye-*yoo*-toh
停！	Fermate!	fair-*mah*-teh
叫醫生	Chiama un medico	kee-*ah*-mah oon meh-dee-koh
叫救護車	Chiama un' ambulanza	kee-*ah*-mah oon am-boo-*lan*-tsa
叫警察	Chiama la polizia	kee-*ah*-mah lah pol-ee-*tsee*-ah
叫消防隊	Chiama i pompieri	kee-*ah*-mah ee pom-pee-*air*-ee
那裏有電話？	Dov'è il telefono?	dov-*eh* eel teh-*leh*-foh-noh?
最近的醫院在？	L'ospedale più vicino?	loss-peh-*dah*-leh pee-*oo* vee-*chee*-noh?

●基本溝通語

是/不是	Sì/No	see/ *noh*
請	Per favore	pair fah-*vor*-eh
謝謝	Grazie	*grah*-tsee-eh
抱歉	Mi scusi	mee *skoo*-zee
嗨！	Buon giorno	bwon *jor*-noh
再見	Arrivederci	ah-ree-veh-*dair*-chee
晚安	Buona sera	*bwon*-ah *sair*-ah
早晨	la mattina	lah mah-*tee*-nah
下午	il pomeriggio	eel poh-meh-*ree*-joh
晚間	la sera	lah *sair*-ah
昨天	ieri	ee-*air*-ee
今天	oggi	*oh*-jee
明天	domani	doh-*mah*-nee
這裡	qui	*kwee*
那裡	la	*lah*
什麼？	Quale?	*kwah*-leh?
何時？	Quando?	*kwan*-doh?
為什麼？	Perchè?	pair-*keh*?
何處？	Dove?	*doh*-veh

●常用片語

你好嗎？	Come sta?	*koh*-meh stah?
很好，謝謝	Molto bene, grazie.	*moll*-toh *beh*-neh *grah*-tsee-eh
很高興遇見你	Piacere di conoscerla.	pee-ah-*chair*-eh dee coh-*noh*-shair-lah
回頭見	A più tardi.	ah pee-*oo* tar-dee
好啦好	Va bene.	va *beh*-neh
……在那裡	Dov'è/Dove sono ...?	dov-*eh*/doveh *soh*-noh?
到……	Quanto tempo ci vuole per andar a ...?	*kwan*-toh *tem*-poh chee voo-*oh*-leh pair an-*dar*-eh ah...?
需時多久？		
我怎樣去……？	Come faccio per arrivare a ...?	*koh*-meh *fah*-choh pair arri-*var*-eh ah..?
你會說英文嗎？	Parla inglese?	*par*-lah een-*gleh*-zeh?
我不懂	Non capisco.	non ka-*pee*-skoh
請說慢一點好嗎？	Può parlare più lentamente, per favore?	pwoh par-*lah*-reh pee-*oo* len-ta-*men*-teh pair fah-*vor*-eh
對不起	Mi dispiace.	mee dee-spee-*ah*-cheh

●常用單字

大的	grande	*gran*-deh
小的	piccolo	*pee*-koh-loh
熱的	caldo	*kal*-doh
冷的	freddo	*fred*-doh
好的	buono	*bwoh*-noh
壞的	cattivo	kat-*tee*-voh
足夠的	basta	*bas*-tah
良好地	bene	*beh*-neh
開	aperto	ah-*pair*-toh
關	chiuso	kee-*oo*-zoh
左	a sinistra	ah see-*nee*-strah
右	a destra	ah *dess*-trah
直行	sempre dritto	*sem*-preh *dree*-toh
近	vicino	vee-*chee*-noh
遠	lontano	lon-*tah*-noh
上	su	*soo*
下	giù	*joo*
早的	presto	*press*-toh
晚的	tardi	*tar*-dee
入口	entrata	en-*trah*-tah
出口	uscita	oo-*shee*-ta
盥洗室	il gabinetto	eel gah-bee-*net*-toh
空的	libero	*lee*-bair-oh
免費	gratuito	grah-*too*-ee-toh

●打電話

我要撥長途電話	Vorrei fare una interurbana.	vor-*ray far*-eh oona in-tair-oor-*bah*-nah
我要撥對方付費電話。	Vorrei fare una telefonata a carico del destinatario.	vor-*ray far*-eh oona teh-leh-fon-*ah*-tah ah *kar*-ee-koh dell dess-tee-nah-*tar*-ree-oh
我稍晚再撥	Ritelefono più tardi.	ree-teh-*leh*-foh-noh pee-oo *tar*-dee
我可以留話嗎？	Posso lasciare un messaggio?	*poss*-oh lash-*ah*-reh oon mess-*sah*-joh?
請稍待	Un attimo, per favore	oon *ah*-tee-moh, pair fah-*vor*-eh
請說大聲一點好嗎？	Può parlare più forte, per favore?	pwoh par-*lah*-reh pee-*oo for*-teh, pair fah-*vor*-eh?
本地電話	la telefonata locale	lah teh-leh-fon-*ah*-ta loh-*kah*-leh

●購物

這要多少錢？	Quant'è, per favore?	kwan-*teh* pair fah-*vor*-eh?
我要……	Vorrei ...	vor-*ray*
你有……嗎？	Avete ...?	ah-*veh*-teh.. ?
我只看看	Sto soltanto guardando.	stoh sol-*tan*-toh gwar-*dan*-doh
你們收信用卡嗎？	Accettate carte di credito?	ah-chet-*tah*-teh *kar*-teh dee *creh*-dee-toh?
幾點開/關門？	A che ora apre/ chiude?	ah keh or-ah / *ah*-preh/kee-*oo*-deh?
這一個	questo	*kweh*-stoh
那一個	quello	*kwell*-oh
貴的	caro	*kar*-oh
便宜的	a buon prezzo	ah bwon *pret*-soh
服裝尺寸	la taglia	lah *tal*-lee-ah
鞋碼	il numero	eel *noo*-mair-oh
白的	bianco	bee-*ang*-koh
黑的	nero	*neh*-roh
紅的	rosso	*ross*-oh
黃的	giallo	*jal*-loh
綠的	verde	*vair*-deh
藍的	blu	bloo
棕色的	marrone	mar-*roh*-neh

●商店類型

骨董商	l'antiquario	lan-tee-*kwah*-ree-oh
麵包店	la panetteria	lah pah-net-tair-*ree*-ah
銀行	la banca	lah *bang*-kah
書店	la libreria	lah lee-breh-*ree*-ah
肉店	la macelleria	lah mah-chell-eh-*ree*-ah
糕餅店	la pasticceria	lah pas-tee-chair-*ree*-ah
藥房	la farmacia	lah far-mah-*chee*-ah
熟食店	la salumeria	lah sah-loo-meh-*ree*-ah
百貨公司	il grande magazzino	eel *gran*-deh mag-gad-*zee*-noh
魚販	la pescheria	lah pess-keh-*ree*-ah
花店	il fioraio	eel fee-or-*eye*-oh
蔬菜水果店	il fruttivendolo	eel froo-tee-*ven*-doh-loh
食品雜貨店	alimentari	ah-lee-men-*tah*-ree
髮廊	il parrucchiere	eel par-oo-kee-*air*-eh
冰淇淋店	la gelateria	lah jel-lah-tair-*ree*-ah
市場	il mercato	eel mair-*kah*-toh
報攤	l'edicola	leh-*dee*-koh-lah
郵局	l'ufficio postale	loo-*fee*-choh pos-*tah*-leh
鞋店	il negozio di scarpe	eel neh-*goh*-tsioh dee *skar*-peh
超級市場	il supermercato	su-pair-mair-*kah*-toh
香煙攤	il tabaccaio	eel tah-bak-*eye*-oh
旅行社	l'agenzia di viaggi	lah-jen-*tsee*-ah deh vee-*ad*-jee

●觀光

美術館，藝廊	la pinacoteca	lah peena-koh-*teh*-kah
巴士站	la fermata dell'autobus	lah fair-*mah*-tah dell *ow*-toh-booss
教堂	la chiesa	lah kee-*eh*-zah
	la basilica	lah bah-*seel*-i-kah
國定假日休館	chiuso per la festa	kee-*oo*-zoh pair lah *fess*-tah
花園	il giardino	eel jar-*dee*-no
圖書館	la biblioteca	lah beeb-lee-oh-*teh*-kah
博物館	il museo	eel moo-*zeh*-oh
火車站	la stazione	lah stah-tsee-*oh*-neh
旅客服務中心	l'ufficio turistico	loo-*fee*-choh too-*ree*-stee-koh

●投宿旅館

有空房嗎？	Avete camere libere?	ah-*veh*-teh *kah*-mair-eh *lee*-bair-eh?
雙人房	una camera doppia	oona *kah*-mair-ah *doh*-pee-ah
附雙人床	con letto matrimoniale	kon *let*-toh mah-tree-moh-nee-*ah*-leh
雙床房	una camera con due letti	oona *kah*-mair-ah kon *doo*-eh *let*-tee
單人房	una camera singola	oona *kah*-mair-ah *sing*-goh-lah
套房	una camera con bagno, con doccia	oona *kah*-mair-ah kon *ban*-yoh, kon *dot*-chah
門房	il facchino	eel fah-*kee*-noh
鑰匙	la chiave	lah kee-*ah*-veh
我訂了房	Ho fatto una prenotazione.	oh *fat*-toh oona preh-noh-tah-tsee-*oh*-neh

●在外用餐

有……人桌位嗎？	Avete una tavola per ... ?	ah-*veh*-teh oona *tah*-voh-lah pair ...?
我想訂位	Vorrei riservare una tavola.	vor-*ray* ree-sair-*vah*-reh oona *tah*-voh-lah
早餐	colazione	koh-lah-tsee-*oh*-neh
午餐	pranzo	*pran*-tsoh
晚餐	cena	*cheh*-nah
賣單	Il conto, per favore.	eel *kon*-toh pair fah-*vor*-eh
我吃素	Sono vegetariano/a.	*soh*-noh veh-jeh-tar-ee-*ah*-noh/nah
女侍	cameriera	kah-mair-ee-*air*-ah
男侍	cameriere	kah-mair-ee-*air*-eh
固定價菜單	il menù a prezzo fisso	eel *meh-noo* a *pret*-soh *fee*-soh
今日特餐	piatto del giorno	pee-*ah*-toh dell *jor*-no
開胃菜	antipasto	an-tee-*pass*-toh
第一道菜	il primo	eel *pree*-moh
主菜	il secondo	eel seh-*kon*-doh
蔬菜	il contorno	eel kon-*tor*-noh
甜點	il dolce	eel *doll*-cheh
服務費	il coperto	eel koh-*pair*-toh
酒單	la lista dei vini	lah lee-stah day *vee*-nee
三分熟	al sangue	al *sang*-gweh
五分熟	al puntino	al *poon*-tee-noh
全熟	ben cotto	ben *kot*-toh
杯	il bicchiere	eel bee-kee-*air*-eh
瓶	la bottiglia	lah bot-*teel*-yah
刀	il coltello	eel kol-*tell*-oh
叉	la forchetta	lah for-*ket*-tah
匙	il cucchiaio	eel koo-kee-*eye*-oh

●菜單詞彙

l'abbacchio	lah-*back*-kee-oh	小羊肉
l'aceto	lah-*cheh*-toh	醋
l'acqua	*lah*-kwah	水
l'acqua minerale gasata/naturale	*lah*-kwah mee-nair-*ah*-leh gah-*zah*-tah/ nah-too-*rah*-leh	礦泉水 氣泡/無氣泡
l'aglio	*lahl*-yoh	蒜
al forno	al *for*-noh	烘烤的
alla griglia	ah-lah *greel*-yah	燒烤的
l'anatra	*lah*-nah-trah	鴨肉
l'aragosta	lah-rah-*goss*-tah	龍蝦
l'arancia	lah-*ran*-chah	柳橙
arrosto	ar-*ross*-toh	烤
la birra	lah *beer*-rah	啤酒
la bistecca	lah bee-*stek*-kah	牛排
il brodo	eel *broh*-doh	湯
il burro	eel *boor*-roh	黃奶油
il caffè	eel kah-*feh*	咖啡
il carciofo	eel kar-*choff*-oh	洋薊
la carne	la *kar*-neh	肉類
carne di maiale	*kar*-neh dee mah-*yah*-leh	豬肉
la cipolla	lah chee-*poll*-ah	洋蔥
i fagioli	ee fah-*joh*-lee	豆
il formaggio	eel for-*mad*-joh	乾酪
le fragole	leh *frah*-goh-leh	草莓
frutta fresca	*froo*-tah *fress*-kah	新鮮水果
frutti di mare	*froo*-tee dee *mah*-reh	海產
i funghi	ee *foon*-gee	蘑菇
i gamberi	ee *gam*-bair-ee	明蝦
il gelato	eel jel-*lah*-toh	冰淇淋
l'insalata	leen-sah-*lah*-tah	沙拉
il latte	eel *laht*-teh	牛奶
i legumi	ee leh-*goo*-mee	蔬菜

lesso	*less*-oh	煮的
il manzo	eel *man*-tsoh	牛肉
la mela	lah *meh*-lah	蘋果
la melanzana	lah meh-lan-*tsah*-nah	茄子
la minestra	lah mee-*ness*-trah	湯
l'olio	*loll*-yoh	油
l'oliva	loh-*lee*-vah	橄欖
il pane	eel *pah*-neh	麵包
il panino	eel pah-*nee*-noh	餡捲
le patate	leh pah-*tah*-teh	馬鈴薯
patatine fritte	pah-tah-*teen*-eh *free*-teh	薯條(片)
il pepe	eel *peh*-peh	胡椒
la pesca	lah *pess*-kah	桃子
il pesce	eel *pesh*-eh	魚
il pollo	eel *poll*-oh	雞肉
il pomodoro	eel poh-moh-*dor*-oh	番茄
il prosciutto cotto/crudo	eel pro-*shoo*-toh *kot*-toh/*kroo*-doh	燻火腿
il riso	eel *ree*-zoh	米飯
il sale	eel *sah*-leh	鹽
la salsiccia	lah sal-*see*-chah	香腸
secco	*sek*-koh	乾品
succo d'arancia/ di limone	*soo*-koh dah-*ran*-chah/ dee lee-*moh*-neh	柳橙/檸檬汁
il tè	eel *teh*	茶
la tisana	lah tee-*zah*-nah	花茶
il tonno	*ton*-noh	鮪魚
la torta	lah *tor*-tah	蛋糕
l'uovo	loo-*oh*-voh	蛋
l'uva	*loo*-vah	葡萄
vino bianco	*vee*-noh bee-*ang*-koh	白酒
vino rosso	*vee*-noh *ross*-oh	紅酒
il vitello	eel vee-*tell*-oh	小牛肉
le vongole	leh *von*-goh-leh	嫩蚌
lo zucchero	loh zoo-*kair*-oh	糖
gli zucchini	lyee dzo-*kee*-nee	小胡瓜
la zuppa	lah *tsoo*-pah	湯

●數字

1	uno	*oo*-noh
2	due	*doo*-eh
3	tre	treh
4	quattro	*kwat*-roh
5	cinque	*ching*-kweh
6	sei	*say*-ee
7	sette	*set*-teh
8	otto	*ot*-toh
9	nove	*noh*-veh
10	dieci	dee-*eh*-chee
11	undici	*oon*-dee-chee
12	dodici	*doh*-dee-chee
13	tredici	*tray*-dee-chee
14	quattordici	kwat-*tor*-dee-chee
15	quindici	*kwin*-dee-chee
16	sedici	*say*-dee-chee
17	diciassette	dee-chah-*set*-teh
18	diciotto	dee-*chot*-toh
19	diciannove	dee-chah-*noh*-veh
20	venti	*ven*-tee
30	trenta	*tren*-tah
40	quaranta	kwah-*ran*-tah
50	cinquanta	ching-*kwan*-tah
60	sessanta	sess-*an*-tah
70	settanta	set-*tan*-tah
80	ottanta	ot-*tan*-tah
90	novanta	noh-*van*-tah
100	cento	*chen*-toh
1,000	mille	*mee*-leh
2,000	duemila	*doo*-eh *mee*-lah
5,000	cinquemila	*ching*-kweh *mee*-lah
1,000,000	un milione	oon meel-*yoh*-neh

●時間

一分鐘	un minuto	oon mee-*noo*-toh
一小時	un'ora	oon *or*-ah
半小時	mezz'ora	medz-*or*-ah
一日	un giorno	oon *jor*-noh
一週	una settimana	oona set-tee-*mah*-nah
週一	lunedì	loo-neh-*dee*
週二	martedì	mar-teh-*dee*
週三	mercoledì	mair-koh-leh-*dee*
週四	giovedì	joh-veh-*dee*
週五	venerdì	ven-air-*dee*
週六	sabato	*sah*-bah-toh
週日	domenica	doh-*meh*-nee-kah

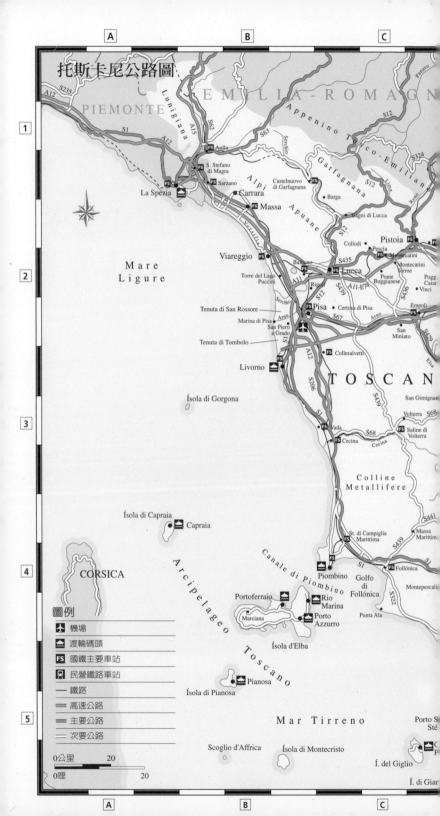